PCT太平洋屋脊步道160天

步、知道

PACIFIC CREST TRAIL

文字—楊世泰　攝影—戴翊庭

推薦序1 嚮往著，一種「不由自主哭出來」的步行！

——詹偉雄

阿泰和呆呆踏上太平洋屋脊步道，彷彿是不久之前的事。

阿泰是計畫縝密的年輕人，對旅程、裝備和生活安排都很有見解，呆呆是平面設計師，她拍的山野照片情思幽微，像是敘事詩一樣。這對夫妻在台灣的步道上行走，安靜不喧嘩，本身就是一頁漂亮的風景，他們的穿搭裝扮，有美也有實用主義，我猜他們走路中常常是思想著的，這種氣質，在我的這一世代爬山者身上，是少見的。

當他們決定在二○一六年的春天末端出發，並不讓我意外，去PCT，就正是他們會做的事。付出一些不小的代價，走進一些結果不明的際遇，不知道最終會取得什麼結果，對大人來說是一件不值得投入的事，但對年輕人來說，這種看似徒勞的徒步，卻具有致命吸引力。

差別就在「自我」這個概念上。我輩中年，多半認為人生已定，「我」就是這麼一回事，照著社會給出的劇本順勢而為，就好。年輕世代，「我」就比較複雜一點——我如此忙，是在實現自我理想，還是只在滿足別人期望？我長久以來設想的「我」，真的是我嗎？

十八世紀以來，西方現代人的「自我的追尋」，泰半，都是走在迢遙千里的步道上，去找的。

旅途上的未知，使步行者全神貫注，大自然恣意擺佈的地形與天候，敬畏步行者，也撫慰步行者，這使步行成為一種自我揭露與自我反思不斷交錯、對話的經驗。旅程中，步行者用身體理解了自然，也窺見了平日隱藏在都市表演法則下，某個幽微的自己。奧地利現象學者胡賽爾曾經這麼描述走路中的身體，帶給步行者何等存在的震撼：「身體，經驗著總是『此在』的事物，而移動中的身體，經驗著一種無數片段組合的統合感：亦即是一連串運動向前的『此在』，通過著各種不同的『彼在』」（The body is our experience of what is always here, and the body in motion experiences the unity of all its parts as the continuous "here," that move toward and through the various "theres.":上一刻的「此在」對當下的「此在」來說，已是「彼在」了，因而當「此在」來臨，那「彼在」的情感還是如昔嗎？

一段長距離的步行結束，未必會找到人生終極答案，但確切地明白自己對某絲氣味的執迷、對某個人生觀的選邊站（或嗤之以鼻）、對某種恐懼的快意泅渡、對某樁童年缺憾的從容接納……就已是難以言喻的內在酬償了，那意味著有一小部分的「我」破繭而出了，或許也有一些未來將讓你殫精竭慮一生的某個志業之蛛絲馬跡，浮上水面。

書裡面，阿泰三不五時就寫著自己又掉下了眼淚，這種真摯的激動，是該傳染給更多的台灣中年讀者才是啊。誰說人生就是可預期的這麼一回事呢？沒走過那種「不由自主哭出來」的步行，應該說人生還從未開始吧。

推薦序 2　多想也只是浪費時間，不如說走就走！

張震嶽

我的人生有幾次重挫，為了靜下心或逃避，暫時離開熟悉的人事物，野營在台七線無名的溪谷、把浪板當枕頭看月升的海邊、合歡山區無人的某處度過寒冷的幾個夜。一個人和大自然獨處，非常非常孤獨甚至會恐懼，但這孤獨會讓腦子不斷思考，內心像洗衣機裡面的衣服不斷拉扯洗滌，當恐懼轉為享受時，會發現蒼穹之下人多麼渺小，雖說人生避免不了無解的難題，我祈禱上帝給我更大的勇氣，好讓我重拾信心面對無常的生離死別。

簡單說享受孤獨是少數人能品嚐的甘甜，是需要慧根天賦的。我到後期才知道呆呆阿泰在PCT上，得知後心裡面浮出的字眼很多，「幹、好屌、啊都不用工作逆？我肯定會死在路上、頂級的流浪……」等等，驚訝讚嘆後，才思考什麼原因驅使他倆走上試煉，因為這不是常人會去做的事情，還是極致的登山客就是有極致的使命或目標？

還是跟我一樣內心需要拉扯撐開，才有更多的空間來包容自我或所有？現今，我們早習慣物質充足、唾手可得的生活，要拋下舒適圈，走入陌生的國度，陌生的小徑，雖說美景當前，卻不是你我想像的容易啊。我瀏覽了幾篇章節，他倆內心掙扎，身體疲憊痛楚，路上夥伴來來去去，開心與失落……雖說人生路途很長，但走上這PCT，似乎能濃縮人生，提早享受真正的孤獨。

雖然阿泰呆呆不是用勇氣或夢想這種很老土的旗幟伴行，既然不是，還是已經昇華到另外一種境界？我認為那種境界就是「想那麼多，人生不就是用勇氣或夢想這種很老土的旗幟伴行，既然不是，還是已經昇華到另外一種境界？我認為那種境界就是「想那麼多，人生不就是一翻兩瞪眼，多想也只是浪費時間，不如說走就走」。倒是我想很久的徒步環島，到現在都沒做，哎……慚愧。

這書值得一看。

前言
1

那我們就去走走吧！

楊世泰

PCT 是「Pacific Crest Trail」的簡稱，中譯為「太平洋屋脊步道」，一條全長四二八六公里，起點在加州與墨西哥的邊境，終點在加拿大，得從春天走到秋天，跨過加州、奧瑞岡州和華盛頓州，穿越沙漠、森林、雪地，行經瀑布、峽谷、湖泊，耗時近六個月時間才能走完的一條長程健行步道。

所以，一定會被問到的問題是：為什麼會這麼毅然辭掉穩定的工作，挑戰這樣一條又臭又長，需要花上半年時間準備，然後再用另外半年光陰才能走完的步道？

這問題在腦子裡縈繞好多回，一直沒有可以說服自己的滿意答案。當然不是「因為它在那裡」，也不是「想要找回自己」，或許有更複雜、更難以解釋的理由。但其實說穿了，我可能只是感到好奇而已。

在步道上走路的時候，很像在倒垃圾一樣，每踏出一個步伐腦子就更清澈、透明一點。回來台灣後，我必須把淨空的腦袋重新裝進旅行半年的回憶，其中甚至包含我整個人生經驗的累積。所以，如果要認真探討「為什麼」的話，這必須回溯到我人生中的第一場「旅行」。

還在念小學的時候，我跨上一部破爛的單車，想從家門口出發騎到附近的堤防看海，沒有人知道我那幼小的心靈正在進行一場無與倫比的冒險，而我也沒有意識到自己正在從事什麼樣的行為，我只是想知道「那邊」有什麼？而我想用自己的力量移動到路的盡頭，看看海岸的風景，這樣就夠了。多年以來，我還是常常一個人回到那座堤防，默默看著夕陽緩緩消失在地平線。儘管景色已今非昔比，一條快速道路從海裡竄起，突兀地像一道醜陋的疤痕。但我永遠不會忘記，當時那幅景象簡直像地震一樣，在心裡激起的波瀾，也許就是這道漣漪的起點。

或許想做一件事情其實不需要什麼理由，跟我小時候的第一次冒險一樣，心裡就是突然有什麼東西被觸碰了、被揪起了、被點燃了，驅使我跟呆呆踏上這條步道。

電影《那時候，我只剩下勇敢》（Wild）的原著作者雪兒‧史翠德（Cheryl Strayed），在獨自走過一千八百公里的太平洋屋脊步道後，找回了面對失落人生的勇氣。雪兒說，一直到走完步道的十五年後，重新回到停下腳步的終點「眾神之橋」，才領略到這段旅程的真正意義──學會「接受」。我想，走過這麼辛苦又漫長的道路，必定會在沒有察覺的地方鑿出痕跡，然後在某天昭然若揭。我能學到什麼？獲得什麼？會結交到有趣的朋友嗎？走到終點又是什麼感覺呢？是不是我的人生能從此改變？

走到最後幾天接近加拿大邊境時，在華盛頓州北喀斯特國家公園的步道上，如果不是針葉變成鮮黃色的金松佈滿整座山谷，那熟悉的山形和雲霧與台灣高山相比，在我眼裡看來幾乎沒有分別。

在步道上的一百六十天，我們像遊牧民族一樣遷移在不同的城鎮和山脈，將地圖上陌生的名字一個一個消化、吸收，然後提煉成和土地連結的回憶。才明白那個以為自己走在台灣山林的錯覺，其實就是家鄉的界線已經模糊了。太平洋屋脊步道成為靈魂的另一個歸屬，成為我們永遠的鄉愁。

太平洋屋脊步道提供了足夠的時間和場域讓我們能夠盡情感受「生活」的真實面貌。感受季節的變化，感受人與人、大自然之間的互動──簡單、直接，而且深刻。這個數千公里長的領域，沒有什麼複雜的事情需要煩惱。它是一座遊樂園，不是一座競技場，沒有比較、猜忌和心機。在步道上，吃東西是為了吃飽，穿衣服是為了不要著涼；遇見不喜歡的人就把微笑藏好，不想說話的時候就聽微風把樹葉吹響。因為生活簡單，所以變得特別容易滿足，同時又擁有無比的自由。這就是一種純粹的快樂。而這種快樂在城市裡無法找到，唯有待在原野山林，才有時間將自己的靈魂探底。我想，這就是一種「回歸」，回歸到原始的自己。

到了現在，我已經不再期待有什麼改變，明瞭自己可以用純望著清淺水面下的魚就足夠了。」雪兒說：

「相信自己不再需要伸出雙手，試圖抓住什麼，才恍然大悟雪兒所說的「接受」代表了什麼意義。雪兒說：

走進山林，我以為要找尋的是「存在感」，一種自己用力活著的證據。但實際上是山走進心裡，不著痕跡地讓我學會對日常的坦然無礙。

前言 2

熱愛山野生活，也樂於擁抱文明。

—— 戴翊庭

這篇前言實質為後記，落筆時，我們又回到南加州參加 Coachella 音樂季，途中經過一年前曾經讓我們苦不堪言的聖哈辛托山（Mt. San Jacinto），當時的極苦都已在生活中化為果實，讓我們一再反芻、玩味。

我和阿泰是兩個極平凡、單純的愛山人，沒有專業背景，沒有完百經驗，就像太平洋屋脊步道上有許多幾乎沒有登山、健行經驗的徒步者，僅僅是為了某種單純的理由，甚至毫無理由走上這迢迢長路。完全仰賴事前盡可能充份準備，旅途中持續搜尋資訊、避免涉險，只為唯一的終點——平安回家。

從美墨邊境出發後，一路向北，隨著里程數的增加，生理與心理的負擔也越來越輕盈。不需細數哀傷，也無需刻意樂觀，只需要專注腳步，跟著瞬息萬變的大自然一起脈動。原本提著走上步道，隱藏於心的些許罣礙，某日當我再度想起時，早已隨著山谷裡的風飄散不知何處。當我們抵達步道終點美加邊境時，一切了然於心；走多少路或登多少山頭已不是重點，接受其實不勇敢的自己，接受走過高山峽谷依然懂高症的自己，自力自主，誠實面對最純粹、真實的自己，不帶批判的。

近期的一場分享會中，健行筆記主編老王問我「似乎走上癮了？」其實走路對我而言不像癮頭更接近日常，走在街道與步道對感官的刺激與內在觸發的感知完全不同，而我都喜歡。剛開始接觸登山時，以為自己是為了逃離城市喧囂而走向山林，但漸漸地發現是為了找尋一種內在的平衡，一種遊走文明與荒野的協調性。梭羅說「我離開森林的理由，和到那裡去的理由一樣充分。」一百六十天的步道生活，讓我們更深刻體會到，我們熱愛山野生活，也樂於擁抱文明。人生並不一定要把時間、精神力都用在同一種生活上，也不一定要名山百岳、或是以勇氣之名遠渡重洋才能接觸自然。

過去仍住在台北時，鄰近的象山就像自家的後院般，步行二十分鐘即可到達。當時為了一趟首登百岳的行程，就近在這自家後院自主訓練好幾個月。熟稔每條小徑後，我開始在這座小森林胡亂遊走、恣意

幻想，這種唾手可得、輕鬆就能與自然
對話的空間，是台北盆地住民的特權與
幸福。太平洋屋脊步道上的日子讓我回
想起那段「小森時光」，那種自在悠遊
於文明與自然之間的平衡感。回到台灣
後，我和阿泰開始探索我們的「後院」，
找幾處鄰近的山徑，延續那一百六十天
在我們身上刻下、心上鑿下的，我們熱
愛的生活方式。

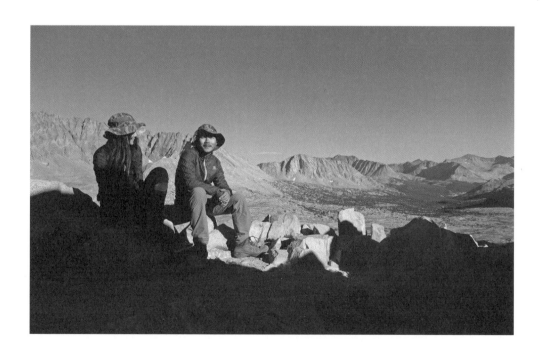

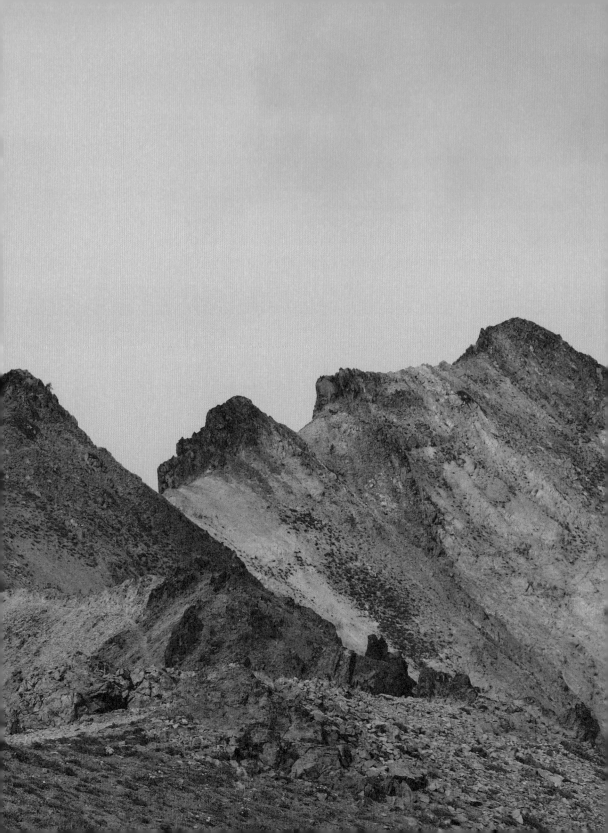

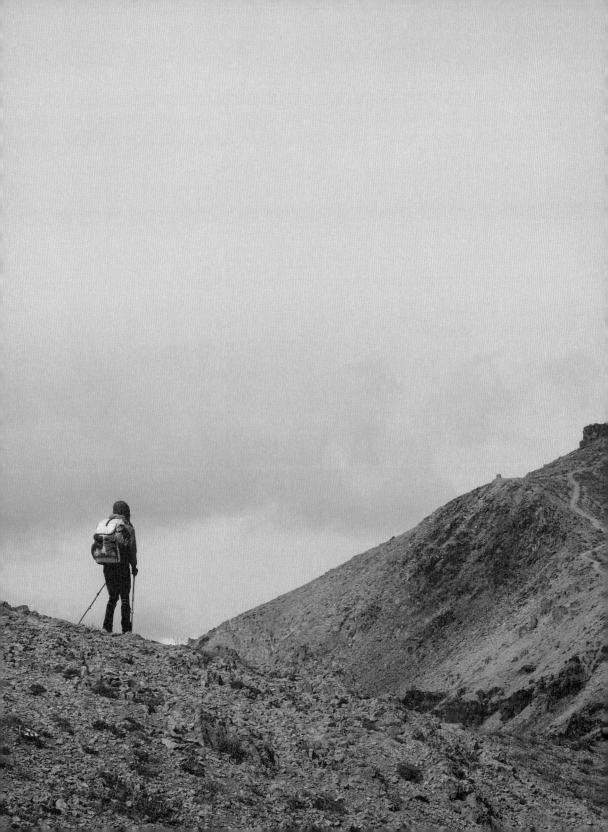

目錄 CONTENTS

PART 1 ……

南加州 SOUTHERN CALIFORNIA

PART 2 ‧‧‧‧‧‧ 北加州 NORTHERN CALIFORNIA

PART 3 ⋯⋯ 中加州 CENTRAL CALIFORNIA / SIERRA

part.I

SOUTHERN CALIFORNIA

—

南加州

第一章

站上起點之前

二六五〇英里，這就是我們要走的距離。

二〇一六年，四月十八日，在我生日隔天，我跟呆呆抵達加州的洛杉磯國際機場。

上一次入境美國是大學剛畢業那年，跟朋友到東岸的紐約體驗一個月的背包客生活，那時候連山長什麼樣子都不知道。接下來的十二年間，我再也沒去過那麼遠的地方，也沒有離開台灣那麼久的時間。沒想到再次拜訪竟是為了戶外健行，整整半年都得耗在西岸這條可以把台灣繞上四圈的小徑。

走出飛機，進入明亮的入境大廳，我們在長長的人龍之中排隊前進。時差讓人頭昏腦脹，無法分辨剛剛在飛機上吃下的三明治究竟是早餐還是晚餐。

半年前，當我坐在辦公室裡盯著電腦螢幕發愣，呆呆突然傳來一個訊息問我：「你知道美簽最長可以申請多久嗎？」我連一秒都沒有多想，馬上回她：「妳是不是想去走太平洋屋脊步道？」

「嗯。」

「那我們就去走走啊！」我說。

就這麼簡單，呆呆想去的地方我就陪她去，這是答應過她的事情。那個月底我就把工作辭掉，專心投入這浩大工程的準備，而且在百忙之中竟然還出版了一本跟山有關的書。

寫作是我這輩子想都沒想過的事情，跟走太平洋屋脊步道一樣，都是直線前進的人生中突如其來的插曲。大家都說「轉彎會看見不一樣的風景」，可是沒有人說看完風景會發生什麼事情，說不定彎道盡頭是一堵見不著頂的高牆，如果沒有勇氣徒手攀爬上去，最後還是只能走回原路，什麼事情都沒改變。

「到美國這麼久的時間要做什麼？觀光需要這麼久的時間嗎？」入境的時候，一位亞裔海關人員一邊檢查證件一邊試著了解此行的目的。畢竟我們持有的B2觀光簽證，跟一般入境使用的電子簽證不一樣，所以他花了比較多時間盤查我們的底細。

「我們是來健行的。」我指著我身後的大背包，「我們要去走太平洋屋脊步道，PCT，你知道嗎？電影有演，我們要花六個月時間從墨西哥走到加拿大。」我預期他會瞪大眼睛，露出不可置信的表情。

「二六五〇英里，這就是我們要走的距離。」我向他補充。通常說出這條步道的總長度時，總會聽到幾聲讚嘆和崇拜，這時心裡就會有一種輕飄飄的虛榮感。但明明我們連第一英里都還沒完成。

「不，我沒聽過。」他的神情帶有幾分歉意，但隨即又露出挖苦的表情笑著說：「這世界上步道這麼多，為什麼偏偏要選這條？我們加州山上有很多響尾蛇，很危險的。」

「大概是因為美國比較安全吧」，而且聽說這是全世界最美的步道！」我試著拍點馬屁，希望他快點讓我們入境。

這一切都太難解釋了，我沒有時間跟心情用生硬的英文應付他的調侃。加上轉機時間，將近一整天的飛行其實把我們都累垮了，但我還是擠出一臉笑容，畢竟能不能順利在美國停

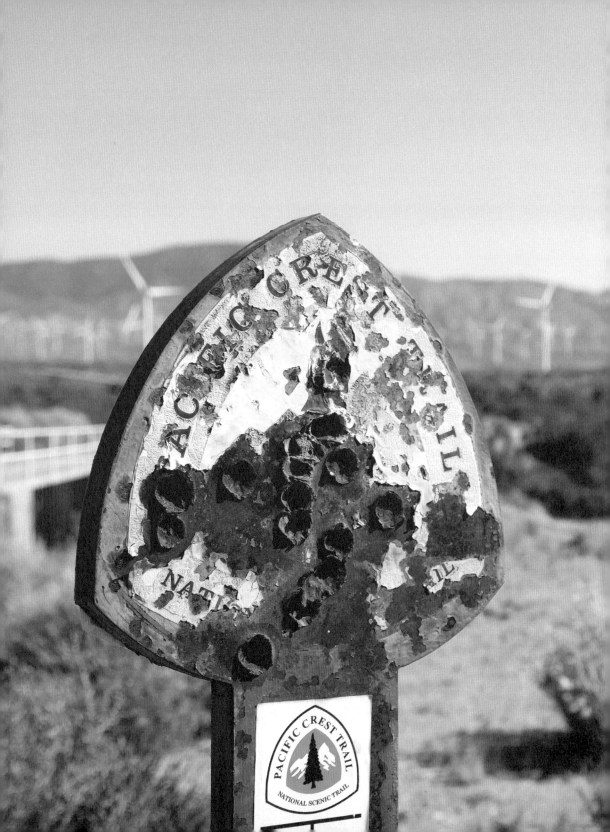

TIPS 1——吉米跟小又只走某一路段的方式，在美國有個術語叫「分段徒步」（Section-Hike），而打算從頭走到尾的人則被稱為「全程徒步」（Thru-Hike）。每年有上千人挑戰全程徒步，但順利走到終點的人可能不到三成。

留足夠完成旅行的時間，其實是得看他的臉色來決定。

他挑了一下眉毛，似乎不是很滿意這個答案，但也沒再多說什麼。

「歡迎來到美國。」他大章一蓋，把護照遞還給我跟呆呆。

我打開瞄了一眼，在美簽一旁的頁面有個圓圓的戳章，上頭顯示出境的最後期限是二〇一六年十月十七日。沒錯，足足一百八十天，這時我才終於鬆了一口氣。

入境後，陸續跟幾個台灣朋友在機場大廳會合。Alex 是出發前在網路上認識的新朋友，和我們一樣，老早就開始計劃這項挑戰，而且選定的出發日期都是四月二十二日，所以很順理成章地決定在初期共組一隊。但其實我並沒有預設要隨時都走在一起，道路越長，夥伴要越少越好，這是我深信不疑的道理。而且以太平洋屋脊步道這麼長距離的旅行形態來說，健行搭檔的分分合合似乎也是常態，畢竟步伐不同，理念也當然不盡相同，即使跟最親密的人結伴同行也不見得能融洽相處。

和 Alex 碰面後，吉米和小又也出現在大廳。他們兩位是認識很久的朋友，在台灣就常常一起登山、露營，這次來美國預計只在步道停留五週的時間。我們打算一起從起點出發徒步約一千兩百公里，直到登上美國本土最高峰的惠特尼山頂（Mt. Whitney）後才各自解散，吉米和小又會飛回台灣，而我跟呆呆以及 Alex 則繼續往加拿大前進（TIPS 1）。

扛著大背包，把行李推進機場的停車場，一股濃濃的大麻煙草味瀰漫在整個開闊的公共空間。十二年前在紐約的一場派對第一次親眼見到大麻，當時大家還覺得遮遮掩掩，輪流一口一口地抽。只是我對那味道完全沒有感覺，無福消受，聞了只覺得頭暈想睡。結果現在竟然合法了。

「真的來到美國了啊……」我在心裡暗自驚歎。

攝影/小又

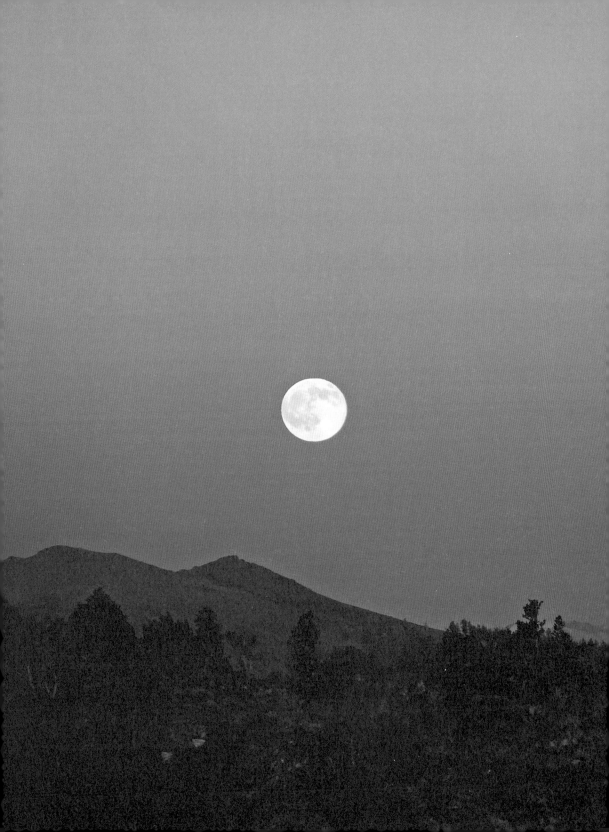

第二章

一樣的月光

剛升起的滿月像極了將要落下的夕陽，耀眼的紅色和漆黑的天空形成強烈對比。

我跟呆呆說：「只要再看見四次這樣的滿月，這趟旅程就結束了。」

距離正式出發日還有四天，這段時間大家都住在洛杉磯東邊一點的阿凱迪亞城（Arcadia）。呆呆的老同學子敏就住在城裡，和老公 Steve 經營花藝事業很多年了，在百忙之中擔任我們此行最重要的補給人，除了協助寄送食物和裝備，也讓我們把用不到的物品寄回她工作室的倉庫暫管。真的是萬分感激。不像住在當地的美國人可以託付家人處理這些瑣事，我們這些到異鄉健行的外國人，如果沒有朋友或親戚就近協助其實非常麻煩。

利用這短暫的空檔，Alex 租了一部車當代步工具，一行五人馬不停蹄地四處採購物資和裝備，行程緊湊到連觀光的時間都沒有，倒是花了不少時間在全美最大的戶外用品連鎖店 REI 裡頭。

自從《那時候，我只剩下勇敢》的電影上映後，店裡都會擺上幾本雪兒‧史翠德的原著小說《Wild: From Lost to Found on the Pacific Crest Trail》，書封那雙穿到破爛的紅鞋帶 Danner 皮靴，讓我想起電影裡的一段劇情：雪兒買的靴子尺寸太小引發雙腳嚴重的水泡，穿過一陣子

後決定寄回ＲＥＩ並免費獲得一雙新品。這無疑是個成功的置入性行銷，但我的注意力沒有

擺在那雙靴子，而是讓人痛不欲生的水泡，所以除了購買大量的乾燥食物，也拿了不少針對

水泡處理的藥品和貼布。

結賬的時候，很有活力的男店員跟我們閒聊：「你們從哪來的？要去爬哪座山呀？」

「從台灣來的，要去走太平洋屋脊步道。」我突然想起入境時那位海關人員的冷淡反應，

也許徒步走這麼長的距離對美國人來說並不稀奇，所以語氣中刻意淡化這件「壯舉」。

「我的天啊，老兄，你打算要從頭走到尾走完嗎？」他用英文「the whole thing」來表示

對全程徒步的理解，瞪大了雙眼，臉上帶有既羨慕又驚訝的表情。後來每當我們跟全程徒步

者以外的人提起這件事情，幾乎都會得到一樣的反應，其實心裡還挺得意的。

「沒錯，我們打算挑戰全程！」我很高興他對這項挑戰的理解，但其實還沒正式開始之

前，真的不知道自己能夠支撐多久，這話說起來總是有點心虛。我暗自忖度，能走多少算多

少，要堅持到無法堅持的那一刻為止。

加州的城市景觀像電影場景，既熟悉又陌生。離開洛杉磯市區就幾乎沒有高於兩層樓的

建築，天際線越來越清晰，視野非常遼遠。子敏說，阿凱迪亞城北邊有一大片山脈，是步道

會經過的地方。那是安琪拉國家森林（Angeles National Forest），有洛杉磯後花園之美名，離離

蔚蔚的綠色森林和市區枯黃單調的植被形成強烈對比，座落其上海拔近三千公尺的聖安東尼

奧山（Mt. San Antonio）是洛杉磯郡的最高峰，把繁榮的市區和北邊的莫哈維沙漠分隔開來，類

似台灣的中央山脈把東西岸隔開一樣。我打開手機的 Google Maps 確認，發現從起點出發還

得走上三個星期才能進入那片森林，步道遙遠的距離感瞬間立體了起來。

出發前一天，我們在子敏的工作室倉庫，把幾天以來採買的物資裝進箱子裡，衛生紙、

濕紙巾、藥品和水泡貼片，加上泡麵、乾燥飯、零食、花生醬和數百根口味種類都不一樣的

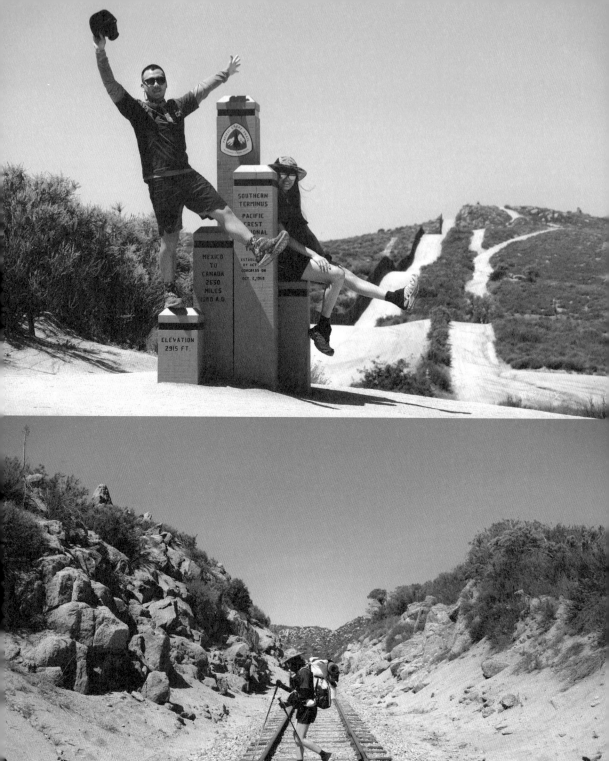

營養棒，一共八個大箱子要分批寄到沿途的補給點，其中幾個寄送的地點，竟然要三個月後才會走到。

這是個複雜又傷腦筋的工程，一字排開的食物在桌上看起來很像在中元普渡，我跟呆呆花了一整天的時間，判斷在什麼路段會需要什麼樣的物資。保暖的衣服要寄到北邊，八百公里後需要換一雙新鞋，高熱量的食物要寄到高海拔的地區，諸如此類的策略把我們兩個人搞得筋疲力盡，到最後索性亂塞一通，顧不了食物是否裝得足夠，在郵局關門前趕緊把它們通通寄走。

傍晚我們五個人到一家餐廳，是前兩天子敏請我們吃飯的地方，Steve 說：「這家店是阿凱迪亞最道地、最美味的港式小吃之一。」廣東出生又善於烹飪的他，這句話有絕對的說服力。想到還要好久以後才能吃到這些食物，便趕在出發前再狠狠吃它一回。

很奇妙，明明離開台灣才短短幾天而已，聞到熟悉的醬油和辣椒味，竟然也有近鄉情怯的感覺。乾炒河粉、鹹魚雞粒炒飯、蝦肉腸粉，一道一道連番上陣，即使肚子已經裝不下任何東西，也要把最後一塊雲吞丟進嘴裡。往後的日子要吃上一頓這樣的熱食，恐怕可有得等了。把嘴巴擦乾淨，打了個飽嗝。隔天，我們就要踏上起點。

四月二十二日，一大早從投宿的旅館出發，睡眠不足加上時差調整困難，整個人的狀態看來不像要挑戰四千公里的徒步健行者，反而比較接近宿醉的上班族找不到回家的路。表情木然地把背包塞進後車廂，往南開上洛杉磯惡名昭彰的高速公路，加上塞車時間，一共花了三個小時車程才到南加州大城聖地牙哥東邊的艾爾卡宏城（El Cajon），接著再從那邊的公車站轉車到一小時車程外的坎波鎮（Campo），步道起點就在小鎮南邊三公里外的邊境上。

太平洋屋脊步道的起點是一大座木樁，以五根長短不一的實木組成。兩個黃土車道以外的圍牆就是美國與墨西哥的邊界。圍牆由看來弱不禁風的鐵皮組成，目測高度約三公尺，寬

度約兩公尺，每一片都用噴漆寫上白色的編號，銜接後連綿成一長列看不到盡頭的界線。綠色的巡邏車每隔幾分鐘就會快速經過，我隔著一道鐵絲網想像那邊的世界會是什麼樣子。

美墨邊界總長約三一○○公里，大概是太平洋屋脊步道距離的百分之七十，其中有一一二○公里築有這樣的圍牆。它跟我想像中應有的樣子截然不同，難怪墨西哥人怒稱它為「羞恥之牆」。美國人嘴巴常掛著一句諺語「Build bridges, not walls」，意思是人與人之間應該是一座橋樑，而不是一道牆。但看來，還是得視實際情況來決定你要蓋的是什麼。

其中一根木樁上面擺了個小鐵盒，裡頭是徒步者之間用來聯繫的簽到簿，往後它會出現在每一個徒步者聚集的據點：郵局、餐廳或是商店。但只有兩本簽到簿是最重要的，那就是起點與終點。我小心翼翼打開那本簿子，努力壓抑激動的心情，顫抖著在上面寫下出發日期和我的名字。

「我要留下這本簽到簿的第一個繁體中文簽名。」呆呆說她聽到我講這句話的時候，整個人熱血沸騰到了極點，我說我也是。

從台灣搭飛機再轉車到這邊只要兩三天，但實際上，光要站在這起點就花了我們整整半年的時間。大部份的人不會知道得放棄、割捨多少事情，來到這鳥不生蛋的荒野，只為了嘗試用雙腳走一段迢迢千里的步道，需要付出多大的力氣和決心。但我們的出發點既不是「勇氣」，也不以「夢想」為名義，現在想來只覺得是一股傻勁，單純想要知道當我們走到終點時，人生會獲得什麼改變。

沒有人鳴槍，也沒有觀眾在一旁搖旗歡呼，五個人拍完照片後就離開起點往北邊移動。

藏起忐忑不安的心情，我的壯志豪情沒有獲得首航的煙火和掌聲，只是平靜地邁開步伐，迎向未知的領域。

TIPS 2——太平洋屋脊步道沿線除了少數幾個環境保護區，幾乎所有步道上的空地都能免費過夜，所以並不需要趕著走到規劃好的營地或山屋。行程的自主性很高，相對來說輕鬆許多，只是該走的進度不能少，帶幾天食物就走幾天的路。尤其在常鬧乾旱的南加州水資源異常珍貴，在曝曬的陽光下健行，必須攜帶足夠的飲水才能應付身體的基本需求。

出發的時間是下午兩點，以台灣的標準來看已經太晚了（TIPS 2）。我在背包裡塞進五天的糧食和四公升的水，加上零零總總的雜物和裝備，不用磅秤也知道它明顯超過預設的重量，還好剛啟程的興奮感讓大家暫時忘卻肩上的負擔，一路上說說笑笑地像在郊遊一樣。

想像中的南加州應該是寸草不生的黃土一片，實際上綠色的植被不少，延展在起伏不大的丘嶺地和錯綜其間的小草原。只是植物的種類略顯單調，連續幾公里都走在類似的風景裡覺得有些枯燥乏味。偶爾有可愛的灰色野兔出現，穿梭在步道兩旁的樹叢，似乎是這片貧瘠土地唯一能夠繁衍的哺乳動物。

南加州天黑的時間是晚上七點半，趁太陽下山前我跟吉米說該找地方紮營了，第一天走九英里（約十四公里）當做暖身即可。各自帶開後，我在一大片矮木林間找到一塊空地，笨手笨腳地把新買的輕量帳篷搭好，覺得自己有些無法進入狀況，一切都還很像夢境，整個人像踏在雲朵上輕飄飄地無法平衡。直到營地周圍樹叢的味道向我撲來，才讓這一切有了真實感。那香味很像家裡客廳種植的左手香，聞起來有清新的薄荷味，在陌生的曠野裡，這熟悉的味道終於讓我的不安緩和下來。

「快點出來，你看，月亮在那邊！」呆呆要我趕快爬出帳篷。透過半透明的帳篷隱約可見朦朧的月光，我把餐具放下，起身走出未來幾個月的小窩。面向東邊位於制高點的營地，恰巧可以看見剛從天際線緩緩浮現的月亮。

我出生在西岸的鹿港小鎮，離海很近，常常一個人騎單車去海邊看夕陽，從來沒有注意過東邊升起的月亮。三十歲時辭掉做了九年的第一份工作，離開台北，一個人跑到台灣南端，在一間靠海的民宿，過了兩週白天打掃環境晚上喝酒看海的生活。某天我離開喧囂的墾丁大街，在伸手不見五指的黑夜裡，忽然發現天空有個不尋常的發光體。我站在海邊，一個人在黑暗中靜靜盯著那一輪滿月，寧靜、皎潔，從沒想過它能同時蘊含溫柔和剛強的力量。那一刻，我得到前所未有的療癒和安定，從此愛上這東岸限定的美景，往後每年回去那片沙灘賞

TIPS 3 ——傳統上在莫蕾娜湖邊的露營車營地（Lake Morena County Park），每年都會舉辦一場給所有太平洋屋脊步道徒步者的「菜鳥派對」（PCT Kick Off），許多完成挑戰的人會特地回來這裡共襄盛舉，一起慶祝健行季節的到來，是一場菜鳥與老鳥的歡樂聚會，可惜在二○一六年因為場地因素而取消舉辦。

月，成為一種生活習慣和情感慰藉。

當時空轉換，在南加州一個不知名的荒地裡，竟然又和它不期而遇。剛升起的滿月像極了將要落下的夕陽，耀眼的紅色和漆黑的天空形成強烈對比。我跟呆呆說：「只要再看見四次這樣的滿月，這趟旅程就結束了。」

隔天很早就起床，畢竟充氣睡墊還是沒有辦法跟彈簧床相提並論，陣陣的腰酸背痛提醒自己尚在人地生疏的美國西部健行。打了個呵欠，突然覺得終點似乎是個爛主意。我走出帳篷來回巡視大家的狀況，Alex 跟我抱怨帳篷內部嚴重反潮的露水讓他很不舒服，質疑自己是不是做錯了選擇：往回繞到小又和吉米的營地，兩頂帳篷分別搭在一顆樹的左右兩邊，看見他們身上還穿著羽絨外套，眼神渙散，面容憔悴，也是一副沒有睡好的樣子。其實這景象現在想來真是有趣，大家應該都難掩心裡的失望，以為這是一趟熱血、刺激，有壯闊山景的偉大旅程，結果我們只能在這荒煙蔓草的小山丘，試著讓自己委靡的精神振作起來。

這天只要完成十一英里（約十八公里）就可以走到第一個補給點「莫蕾娜湖郡立公園」，那兒有水有營地，附近還有間小商店提供漢堡、披薩和冰涼的汽水（TIPS 3）。幾個經過的山友熱情地跟我們說早安，很像部隊行軍一樣，整齊俐落的步伐快速交替踩在塵土飛揚的步道上。我很訝異他們的積極和效率，因為我們甚至還很愜意地在等帳篷曬乾。我趕緊催促大家趁太陽尚未完全升起，還能感受到春天涼意的時刻快點上路。Alex 說他戶外的經驗不足，所以腳程較慢要先走一步，但其實他的速度不差，很快就不見身影。至於我們四個人則是好整以暇地將背包上肩，輕鬆應對，午休時甚至還躺在樹蔭下睡了一個鐘頭。

一直到下午兩點過後，我們才終於領教到熱帶沙漠氣候的威力。陽光像不請自來的遠房

親戚，不管躲到哪個角落都無法閃避，炙熱的高溫烤得頭頂發燙，身體的每一個細胞都在渴望水分的滋潤，然而我們卻像離開水面的魚，被迫接受烈日過度熱情的款待。趕緊拿出雨傘應對，但手上這把沒有銀膠塗覆的傘布並沒有多大作用，在一座我們戲稱為「紅魔鬼」的山頭，被迫停在岩石下的陰影狼狽地喘息。我跟呆呆由呆滯的表情轉為止不住的大笑，不知道是笑自己的窘態還是被太陽曬到傻了，張清芳用清亮嗓音高唱的老歌〈加州陽光〉，一點都無法「治療我的憂傷」，反倒毒辣得令人抓狂。

當瓶子的最後一口水消失在喉嚨裡，我不再感受到任何身體的痛楚，取而代之的是口乾舌燥的精神折磨。我想要往後一仰就可以躺在水裡，我想要大口喝下冰涼的汽水，對水的強烈渴望逼得自己加快腳步，直到從山坡上看見山腳下的莫蕾娜湖才覺得脫離險境。在這麼酷熱難耐的地方竟有一座這麼漂亮的湖，簡直就是沙漠裡的綠洲，而我很確定那不是海市蜃樓。

三十分鐘後，我們五個人坐在湖邊唯一的小商店裡，擠在小小的座位上，顧不得形象，瘋狂地將搜刮來的汽水和披薩猛塞進胃裡，感覺自己是剛下了戰場的勇士，正在盡情享受應得的戰利品。但其實這僅只是旅程的第二天而已，二十英里（約三十二公里）的進度，還不到步道總距離的百分之一。而對當地人來說，四月還算是氣候宜人的春天呢。

第三章

第一百英里

用自己雙腳的力量完成第一個一百英里，對呆呆來說是一個重大的意義和里程碑，但對我來說，這段旅行的意義在於兩個人一起完成，如果無法守在呆呆的身邊，那我寧願放棄。

莫蕾娜湖露營車營地設備完善，腹地寬闊，各種樣式和尺寸的大型露營拖車散佈四處，黃昏的金色陽光照在草地上，也照在四處奔跑的小孩臉上。那天是星期六，熱鬧的景象讓我們這群背包客看來像是異類，不少攜家帶眷的遊客對我們上下打量，倒也沒有惡意，單純只是納悶吧。我們這些太平洋屋脊步道的徒步者，被管理單位規劃至一處緊鄰垃圾回收車的角落，十來頂帳篷共用一小塊草地，每頂帳篷收取五塊美金的費用，供水不供電，這制度已行之有年，經營者很習慣每年的春天有這麼一批野人過境。

我沒有預期才第二天就走進這麼「文明」的地方，有水有電，還有廁所和淋浴間。不禁懷疑，難道我想追求的荒野體驗，會不斷被這樣的人造設施打擾嗎？但想歸想，身體已經很誠實地走進淋浴間，我打算痛快地洗一場澡，一點都不介意要投多少二十五美分硬幣才有幾分鐘的熱水，我受夠沙漠了，我受夠身上的污垢了。

晚上在營地，我們幾個人圍著帳篷商討新的策略，為了避免像前兩天一樣太陽都曬屁股

TIPS 4 ——拉古納山（Mt. Laguna）是下一個補給點，標高約一八〇〇公尺，與莫蕾娜湖的海拔落差有九百公尺，位在離步道起點四十二英里的地方。在太平洋屋脊步道，大家習慣將沿途的地名標上距離，以起點的〇英里開始，一直到終點的二六五〇英里為止。舉例來說，莫蕾娜湖在第二十英里的位置，拉古納山則位於第四十二英里。

了才拔營，決定隔天清晨天還沒亮就出發，除了多爭取一些烈日罩頂前的健行空檔，也實驗看看是否能在一天之內走完三十七公里抵達拉古納山（TIPS 4）。

「沒問題啊，幾點出發都可以。」小又個性隨和，他說：「我只要能有時間拍照就很開心了。」吉米跟 Alex 也表示贊同。

我轉頭看著呆呆，她的腳跟已經長出水泡，有點擔心她的狀況。

「那就六點出發吧！我沒有意見。」她表示自己沒有問題。

隔天清晨五點我跟呆呆就開始整裝，小心翼翼地，試著不發出聲音打擾其他人的清夢。

我想像我們五個人是拂曉出擊的戰士，要攜手完成偉大的遠征。沿著湖岸緩緩離開營地，氣溫依然很低，嘴巴呼出的空氣隨即變成一息白霧，等到天色漸漸變亮，走到陽光照到的地方才覺得溫暖一些。Alex 一馬當先，走在隊伍的最前方，很快就消失不見。

約十公里後，我們四個人走到一個大型營地，有廁所也有水龍頭，是出發後第一個可靠水源。由於提早出發的策略，進度掌握得不錯，我們決定在那邊休息一會兒。卸下沉甸甸的背包，癱坐在樹蔭下的公園椅乘涼，順便處理腳上的水泡。呆呆從 REI 買來一大包的貼布終於派上用場。

我眼尖發現另一邊的樹蔭下有人活動，以為是另一群徒步者，但是身上的穿著看起來不像。好奇走近查看，一個阿姨也向我靠過來，她熱情地問我：「要不要吃點什麼？這邊還有冰啤酒和冰可樂，也有三明治和水果。」然後打開一個很大的行動冰箱。「不要客氣，盡量吃！」

我起先遲疑了一下，恍然大悟後，睜大眼睛，怯生生地問她：「請問……妳是『步道天使』嗎？」

阿姨身邊還有幾個大叔，每個人都笑臉盈盈。她親切而有點害羞地說：「沒錯，你可以

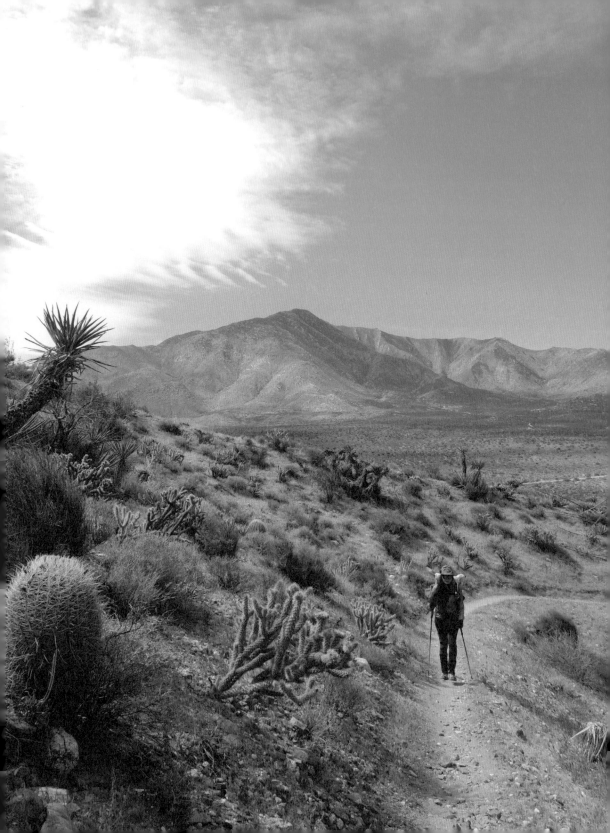

TIPS 5 ——步道天使（Trail Angel）是一種類似志工的角色，在國外一些長途步道都可以見到他們的蹤跡，在美國的徒步文化尤其盛行。住在步道附近的天使們，在每年的健行季節來臨時，提供家裡的空間讓非親故的徒步者過夜、露宿，並提供熱食、啤酒和無線網路。有些天使還會在缺乏水源的路段，放置數百加侖的乾淨飲水供人飲用；或是在物資補給不易的偏遠地區，用裝滿汽水和食物的行動冰箱，提供饑餓又疲憊的徒步者一個接近魔法的美好體驗。這些像魔術一樣變出來的驚喜被稱為「步道魔法」（Trail Magic），是步道天使為所有長程徒步者準備的貼心禮物，每遇到一個步道魔法，就像挖到一個藏寶箱，它是沙漠裡的綠洲，是彩虹上奔跑的獨角獸，比任何美景都還叫人興奮。

說我們是步道天使（TIPS 5）。」然後她遞給我一顆新鮮的蘋果。

我簡直不敢相信，這就是我一直期待的步道魔法嗎？

掩飾不住的興奮溢於言表，我像個鄉巴佬一樣，吮喝著要其他人也過來一起享用遇見的第一個步道魔法。快速吃掉冰涼的蘋果後，又拿了一罐冰可樂和一個花生果醬三明治。

和天使們熱情道謝後，我們繼續出發，穿越八號州際公路，和柏油路上呼嘯而過的重機騎士揮手致意，那些看來塊頭很大又滿臉橫肉的大鬍子騎士，其實還挺親切的，看見我們打招呼馬上放慢速度，用低沉的三拍子引擎聲熱情回應。

吉米登山健行的經驗不多，但他熱愛健身和慢跑，精瘦的身形天生就是個跑者，與台灣的山路比較，相對平緩的太平洋屋脊步道對他來說並不困難，所以大部分時間，吉米都走在大家的前面。常常看他速度太快距離拉得太長，得從很遠的地方將他叫停，久了也覺得有些不好意思。我走到他身邊小聲說：「用你自己的速度走吧，別等我們了。」

這句話吉米似乎等很久了，他像一匹脫韁野馬，很快就遠離視線。結果再一次看見他和Alex的時候，已經是隔天早上了。

吉米脫隊後的當天傍晚就跟Alex一起走到預定的營地，而我跟呆呆還有小又、三個人沿途邊走邊玩不小心忘了時間，眼看就要天黑，發現還差六公里才能走到拉古納山的營地，決定在一塊有小溪流經過的營地過夜。天氣有些不大對勁，溫度隨著風勢的增強不斷降低，突然想起呆敏在出發前曾經提到的「再過幾天南加州可能會下雨，你們要小心一點。」當時我並不以為意，心想「台灣人還怕下雨嗎？」

等到隔天我們五個人在拉古納山重聚的時候，才發現天氣的轉變有多劇烈。前幾天日照強烈，超過早上十點氣溫就開始節節升高，但在海拔僅一八〇〇公尺的拉古納山上，時間已接近中午，溫度仍低得像寒流過境，趕緊穿上羽絨外套，躲進鎮上的松屋咖啡（Pine House

Café）各點了一杯熱咖啡和簡單的烘蛋當早餐，在溫暖的室內討論接下來的對策。

「聽其他人說今天會有風暴來襲，還有可能會下雪！」早一步到達山上的 Alex 說。

「下雪？太誇張了吧？」我不敢相信我聽到的情報。前幾天還熱得像地獄的油鍋，現在居然可能有暴風雪，太不可思議了。子敏煞有其事的警告果然應驗，南加州下雨對當地人來說可是件大新聞，市區可能出現水災，而在海拔較高的山區就有可能降雪。

「才走到第四天而已，就讓我們像洗三溫暖一樣，加州也太難捉摸了吧。」呆呆續了第三杯咖啡後無奈地回應。

「反正看狀況啦，大家身上的食物不夠，就在這邊補充一下，用完午餐我們再出發。」我決定無論如何先去吃點熱食，順便到郵局寄幾張明信片回台灣。

在商店和其他山友交換情報後，決定接受建議，先走八公里到附近的露營區，等捱過這場暴風雨再看看怎麼打算。Alex 跟往常一樣，我們還賴在商店前廊偷懶的時候就先出發了。「晚點見！」他說。

果不其然，原本風和日麗的天氣，在一個小徑轉彎後風雲變色，不遠處一大片烏雲以極快的速度來襲，強烈的風壓比任何在台灣經歷過的颱風都還要可怕。我們被狂風吹得東倒西歪，連腳步都無法站穩，途中我跌了一跤，在小腿前側留下一道傷口，顧不得鮮血直流，壓緊帽簷，在十度以下的低溫，像逃難似的和其他山友用跑百米的速度跟蹌下山。

好不容易抵達步道和公路的交匯點，我遠遠看見兩個人在一處觀景台下避風休息。

「一般你們都怎麼處理這種情況啊？」我在狂風中狼狽地詢問對方的意見，希望當地人的經驗能夠幫上一點忙。

「老實說，我也不曉得該怎麼處理，這太瘋狂了，我沒經歷過這樣的事情！」他苦笑著，試圖用最大的音量回答。「我看見很多人都往那邊移動。」他指著與步道相反的方向，「你可以到那邊碰碰運氣。」

我向他揮手致謝，循著其他徒步者的腳步走到拉古納露營區，在無法遮風的草叢邊勉強搭起帳篷。偌大的營區只有零星的徒步者進駐，氣氛有些淒涼，我走進營區的廁所幫手機充電並試圖與 Alex 聯繫，但是沒有收到任何回應，很擔心他的安危卻也無能為力，心裡非常焦慮。

入夜後風速減弱，只下了一場小雨，我慶幸情況沒有變得更糟。結果清晨起床才發現草地都結凍了，帳篷內外是一層厚厚的霜。但太陽升起後，整座山又恢復了原本的平靜，陽光照在晶瑩剔透的露水，好像什麼事都沒有發生過。

這一切都太衝擊了，我的心情有些混亂，按照進度再過兩天就要走到的補給點華納泉鎮 (Warner Springs) 還在一百公里之外，但經過暴風的攪局，可能要再走四天才會到達，我無法想像後面還會發生什麼事情，想要按表操課的強迫症讓我做出後悔萬分的決定。

「要不要試著搭車到下一個補給點？呆呆昨天急著下山扭到腳了，我怕進度沒有辦法趕上。」我向吉米解釋，試著合理化這個偷懶的提案。呆呆確實有扭傷，但我並未和她溝通細節，一廂情願地以為她能理解這個計劃。

大概也是被天氣影響了鬥志，吉米跟小又都沒有表示反對，決定打電話雇一部車來接我們到華納泉鎮。當那部紅色的四輪傳動貨卡與我們在營地的入口會合時，呆呆才搞清楚我暗自偷渡的詭計，她拒絕上車，流著眼淚氣憤地大喊：「為什麼沒有人告訴我？」她漲紅著臉，用顫抖的語氣說：「我還可以走！不要拿我的腳傷當藉口！」我沒有預料她會有這麼大的反應，氣氛非常僵硬，小又試著安撫呆呆的情緒，我一臉難堪地將背包丟上貨卡後斗。

「妳以為妳的腳還能走多遠？我這是為妳好！」我也火了，騎虎難下讓我也跟著情緒高漲。

又高又壯的黑人司機很像過世的演員麥可・克拉克・鄧肯，聲音非常低沉，溫文有禮的他察覺氣氛有些異樣，在呆呆勉強就範上車後試圖緩和氣氛，不斷向我們介紹沿途的風土民情。

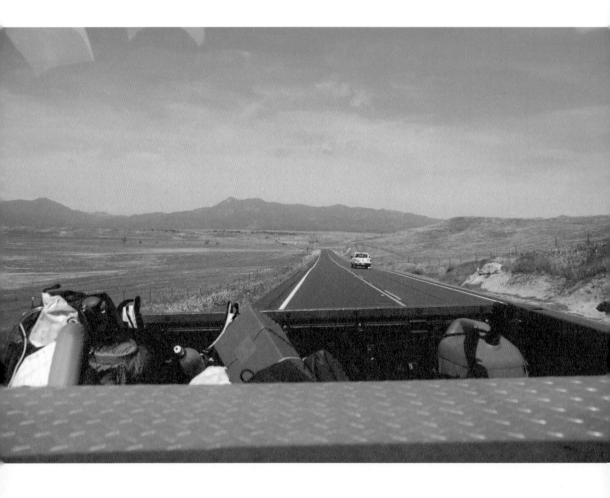

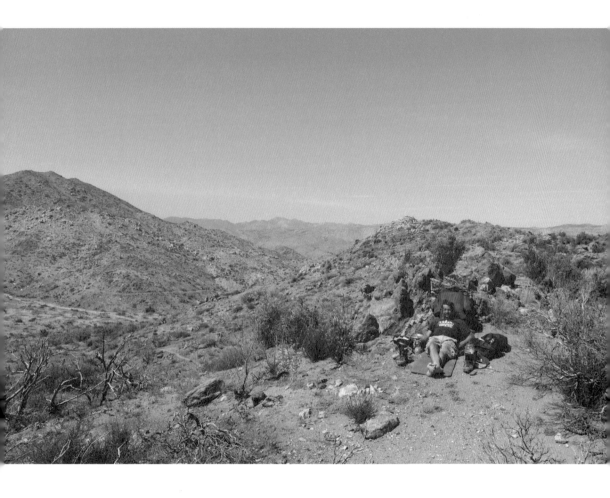

但是在車上大家都不發一語，一旁呆呆啜泣的聲音讓我不知該如何反應。我心裡很難受，知道自己做錯了，看著公路旁的步道上有著烈日前行的山友，我羞愧得無地自容。

車子駛進一個淳樸的小鎮，看來歷史悠久。司機放慢速度，他說：「這個美麗的地方叫朱利恩鎮（Julian），早年因淘金熱而崛起，沒落後人口銳減，現在以蘋果派聞名全美，有機會可以來這邊逛逛。」呆呆聽了似乎又更難過，因為我們已經緩緩駛離蘋果小鎮，這輩子大概也沒有機會去拜訪了。

朱利恩鎮確實很美，小鎮濃厚的懷舊風情像西部電影的場景，當下有股想要請司機馬上停車的衝動。因為朱利恩鎮也是步道沿線的熱門補給點，只是步道口離鎮上有一段不短的距離，考量到不是一個很好搭便車的地點，所以一開始就不考慮到朱利恩鎮，而是直接走到華納泉鎮。但我仍倔強地閉上嘴巴，直到車子抵達目的地。

華納泉鎮得名於該地在十八世紀由原住民發現的溫泉，規模非常迷你，鎮上沒有任何商店，唯一可以投宿的旅館幾年前就已經歇業，蕭條的景象和朱利恩鎮差異很大，我請司機讓我們先到郵局處理包裹。幾天前從阿凱迪亞城寄出的補給箱已經寄到，照理說領到第一個箱子應該非常興奮，舉凡步道天使、步道魔法和補給箱，原本都只是指南手冊上讀到的名詞，所以當這些想像中的人事物具體呈現在眼前時，我總像個小孩看到新玩具一樣激動，但從櫃檯接過包裹的那一刻，我卻沒有任何開心的感覺。

離開郵局，司機送我們到華納泉鎮的社區中心就離開了，已經有幾個徒步者在陰涼的地方休息，我再次感到羞愧，不發一語往社區的草皮前進，正要把帳篷搭起來的時候，呆呆哭紅著眼睛走近。

「我要自己回去朱利恩鎮，我要從那邊回到步道，誰都不能剝奪我用自己的雙腳走完第一個一百英里的權利！」她握緊拳頭說出她的宣言。

「那妳打算睡在哪邊？妳有什麼計劃？不夠的裝備妳要怎麼辦？」我打破沉默，呆呆斬

釘截鐵地認為可以拋下我，然後一個人走完太平洋屋脊步道的態度，終於讓我也情緒爆發。擅自決定移動到華納泉鎮是我做錯在先，但她打算獨自行動又是另一個議題了。我花了極大的精力準備徒步旅行的所有細節，有自覺身為領隊的壓力，也肩負把呆呆安全帶到終點的使命，她此番宣言，無疑是否定了我在這趟旅行的努力和存在。

「我可以買新的帳篷，我也可以自己搞定行程，沒有人可以幫我決定什麼！」呆呆不打算示弱。

才第五天而已，怎麼就要搞到分崩離析了？我無奈地望著天空，心裡知道是不可能將呆呆勸退了。

一起走過那麼多山，早就明白她不是一個輕易妥協的人，很少人可以堅持自己的原則，用堅強的意志力貫徹執行一件事情。用自己雙腳的力量完成第一個一百英里，對呆呆來說具有重大的意義，但對我而言，這段旅行的意義在於兩個人一起完成，如果無法守在呆呆的身邊，那我寧願放棄。可是我不願意放棄。

僵持了好一陣子，她的倔強終於將我軟化，我把攤平的帳篷收回背包，走進社區辦公室借了一支麥克筆，另外從垃圾桶找到一張紙板，一筆一畫寫下大大的紅字：「JULIAN」。小又走過來說他其實也想到朱利恩鎮看看，不願意錯過那麼美的地方，所以跟吉米兩人也一起把帳篷拆了。打包的同時，我也能理解呆呆的想法了，如果只是因為一點挫折就逃避，那要如何面對往後的兩千多英里呢？

由於沒有搭過便車，我請社區中心的阿姨提供我一些技巧，但她面有難色地說：「這裡很難攔到便車，你也許要等兩個小時以上，但要是運氣好，警長開車經過的時候說不定會送你們一程。」

我腦子裡閃過一些B級恐怖片的劇情。

「如果一個小時後還沒有攔到車，歡迎你們回來一起吃 BBQ，我正要準備熱狗給大家吃呢！」旁邊一個打扮怪異但十分友善的志工大叔，熱情地邀請我們加入他的烤肉派對。

搭便車也和步道天使一樣，是長程徒步的文化之一，有著濃厚的冒險色彩，舉一張牌子在路邊豎起大拇指，這樣的瀟灑寫意對我來說非常浪漫。只是從來沒有這樣的經驗，對自己的英文能力也信心不足，加上我們一行四人和四顆大背包要塞進同一部車裡，其實有相當的難度。悲觀地抱著隨時要回去吃熱狗的打算，我們走到馬路邊，把舉牌的重責大任交給唯一的女性朋友。一輛車呼嘯而過，沒有停下。第二輛車出現，隱約覺得他有加速通過的跡象。我左顧右盼，七十九號公路彷彿沒有盡頭地往兩邊無限延伸，好像西部電影的場景。等等，我並沒有想錯，加州確實就是西部電影的場景啊。

正當我在胡思亂想的時候，一輛藍色的舊款豐田貨卡竟緩緩停下，確定他並不是要問路之後，我快步跑向駕駛的門邊和他表示我們有多感激多感動，但他只是面無表情地回答：「是的，我會讓你們搭一段便車，請稍等一下。」他斯文的眼鏡下，有一張嚴肅的臉。

我腦子裡又閃過一些公路電影的情節，那些隨機犯案的壞蛋是怎麼洗劫觀光客的財產，然後把他們脫光後丟在杳無人煙的沙漠中央。

在他把後座的空間清理出來後，我志忑不安地上車，簡單聊過幾句後才發現他其實是個好人（也太快相信人了）。大叔叫史提夫，剛好住在離朱利恩鎮鎮上不遠的地方，順路帶我們過去並不是問題。後來話匣子一開，史提夫露出笑容，滔滔不絕地講述朱利恩鎮當地繁榮的過往景象，甚至帶我們到附近小小地觀光了一下。大家都為這第一次的體驗感到興奮，我看見呆呆露出了笑容，胸口悶痛的感覺才減輕一些。

朱利恩鎮確實是個美麗的小鎮，名列加州歷史地標，馬路兩旁的古蹟和老房，完全可以感受到當年的風華光景。我們住進當地十分有歷史氛圍的旅館，也到史提夫推薦我們的餐廳吃飯。白天僵持不下的爭執，成為我們飯後甜點的輕鬆話題，和那場暴風帶來的震撼一樣，

TIPS 6 ──在戶外領域，美國人很時興用步道名（Trail Name）彼此稱呼，畢竟來來往往的人那麼多，要記住陌生人的名字並不簡單，所以通常會由一個人的喜好、特徵或發生的趣事作為綽號。步道名通常是爭取來的，由別的徒步者為你命名，用在簽到簿和其他人聯繫或收取包裹時使用。很多同行好一陣子的夥伴，甚至連對方的真實姓名都不曉得。

隔天早晨冷冽的空氣清新宜人，拋開前一天的種種不快，旅館的新鮮早餐和熱咖啡讓我又恢復了元氣，感覺背包似乎也輕了一些。四個人在馬路邊攔了好一陣子的車，終於有部四門旅行車停下，看見還有位子，我連忙邀請另一個也在攔車的獨行大叔一起共乘。我和他擠在前座，呆呆和吉米、小又在後座。

我對這位大叔印象特別深刻，在我們第一次遇見步道魔法的時候，他也同時在那吃蘋果。當時看他一跛一跛地走路，還特地走過去關心他腳上的水泡，順便寒暄了幾句。半小時後，穿越重重迂迴的山路，我們在一個叫剪刀口（Scissors Crossing）的步道口（TIPS 6）當作答案。他的身形高瘦，態度和藹，有紳士的風度與氣質。

「很高興認識你，我的名字是泰（TAI）。」我決定用簡單一點的單字，呆呆則是使用發音一樣的「Dai Dai」。

「請問你背包上的 AT 布章，是因為你有走過阿帕拉契小徑（Appalachian Trail）嗎？」話鋒一轉，我繼續挖掘眼前這位大叔的底細，對他褪色背包上的「AT」布章感到十分好奇。

藍月回答：「是啊，你猜對了。我三年前退休的時候走過阿帕拉契小徑，那是個很棒的經驗，現在我六十歲了，決定來挑戰太平洋屋脊步道。」

「那你會去挑戰大陸分水嶺步道呢？」我好奇地問。

「噢不，我才不打算走那麼困難的路線呢！太平洋屋脊步道已經夠長了。」藍月大叔一副「饒了我吧！」的表情。但我相信假以時日，他還是會試著去完成的。（TIPS 7）

「叫我藍月（Blue Moon）就好了。」在我詢問大叔的名字後，他用「藍月」這個步道名（TIPS 6）當作答案。

回想蘋果派的美味時沉沉入睡。

我們又洗了一次情緒上的三溫暖。呆呆破涕為笑，舉起手上的咖啡，很不好意思地謝謝大家；我則是終於鬆了一口氣，卸下心裡的重擔。那天是出發後第一次睡在有床的地方，我在

TIPS 7 ——阿帕拉契小徑是美國東岸的長途步道，總長約三五〇〇公里，與西岸的太平洋屋脊步道齊名，兩條都是許多美國人夢寐以求的經典路線。如果已經完成東西兩岸的長程步道，再加上位於中間內陸，總距離約五千公里的大陸分水嶺步道（Continatal Divide Trail，CDT），就能得到榮耀的「健行三冠王」（Triple Crown of Hiking）稱號。難度之高，一般得花上至少兩三年的時間才能一次完成這三條路線。

從剪刀口口開始，我們終於重返步道，也從這路口開始，我跟呆呆，還有吉米和小又，正式拆成兩組團體分開行動，只有進補給點才會碰面。

一直覺得大家會一起走到惠特尼山頂後才分道揚鑣，提早一個月的拆夥讓我深感意外，想像中患難與共的冒險竟然在第一週就破功了。覺得惋惜和不捨的同時，也認為這才是長程徒步的必經之路。人生本來就會充滿意外和挫折，接受安排或是突破框架，有捨棄也會有獲得，歷經各種考驗後才能一步一步地成長。依循這樣的脈絡，長程徒步其實就是一種人生縮影，願意走上步道的人，心裡必定有某種要追尋的東西，在漆黑的隧道裡摸索前進的方向，等到出口的光芒將自己照亮，屆時就能知道路途中的沙石、枝葉和流水，能在身上刻畫出什麼痕跡了。

從朱利恩鎮出發的兩天後，我們抵達了第一百英里的地標，那是一個用小石頭在地上排成阿拉伯數字「100」的記號，我牽著呆呆的手跨過那條隱形界線，這其中的酸甜苦辣不言而喻。當天通過南加州的著名地標「鷹石」（Eagle Rock）後，我們又重返華納泉鎮的社區中心，踏實的心情與上次搭車到達有如天壤之別。

第四章

天堂與地獄

尼采說：「殺不死你的，會讓你更強大。」可是我怎麼有種預感，接下來可能還要被太陽殺死很多次？

再次抵達華納泉鎮，已經感覺不到之前的淒涼了，也許是心境的轉換吧，熙攘的人潮把小小的社區中心擠得水泄不通。聽說這一年有近一千五百人挑戰全程徒步，非官方組織「太平洋屋脊步道協會」（PCTA）為了疏緩龐大人潮，規定一天只能有五十個名額從起點上路，避免徒步者們過度集中在熱門的出發日期，會讓步道沿途的生態負荷過重，或者導致偏僻小店販售的糧食、物資都被搶購一空。

社區中心其實是對面中學的校地，在健行季節只為徒步者開放兩個月，裡頭有間迷你商店，售有簡單的乾糧、汽水，也有戶外裝備和電池、衛生紙這類物資。建築物旁有一大片草地是學生的活動空間，在春天的時候則充當徒步者過境的免費營地，一眼望去大約二十幾頂帳篷，我跟呆呆把帳篷搭在吉米和小又旁邊，在拉古納山和大家走散的 Alex，也從朱利恩鎮輾轉搭了便車過來和大家會合。

在一地隨興或躺或坐的徒步者中，我看見一個熟悉身影，那是我們在朱利恩鎮認識的日

TIPS 8 ——顧名思義，徒步者箱（Hiker Box）是大家拿來交換物資的地方，通常是幾個破爛的紙箱，出現在步道沿途各個補給點，像是旅館、商店、郵局、餐廳或步道天使的家。裡面有地圖、電池、藥品、繃帶和食物等等，很多人不想背或是毀損的裝備也會丟進去，大家各取所需，是一種資源互惠的概念。不過對一般人來說，所謂「徒步者箱」的外觀看起來比較像是垃圾堆。

本人「繁」（Shigeru）。

「請問你是日本人嗎？」那時候在朱利恩鎮的超市門口，看見熟悉的亞洲面孔，很自然就想過去交個朋友。他有點驚訝，臉上掛著「你們怎麼會知道呀！」的觀膿表情，我心想，也許外國人看不出來，但對台灣人來說那張臉是再好認也不過了。後來我們都叫他小繁，因為呆呆一直記不住繁的日文發音。

那天晚上我們幾個亞洲人聚在社區中心室內閒聊，享受免費的日光燈、電視和無線網路，而我則把焦點放在一旁的「徒步者箱」（TIPS 8），盡情搜刮裡面的罐頭和零食。我撿了一個火腿餐肉和兩個沙丁魚罐頭，還有一些夾鏈袋裝的零食，搭配社區中心免費提供的蘋果派和香草冰淇淋，當天的晚餐錢就這樣省下來了。

下一個補給點在天堂谷咖啡（Paradise Valley Café），那裡有號稱整段步道最好吃的荷西漢堡（Jose Burger），也有接收包裹的服務，對徒步者非常友善。從天堂谷咖啡到下一個補給點愛德懷鎮（Idyllwild）之間的路段，因為二〇一三年發生的森林大火而處於封閉的狀態，所以幾乎每個人都會在餐廳享用大餐後，直接從路口搭上便車，跳過約五十公里的距離到愛德懷鎮停留。

這段三天的路程中，只要跟其他徒步者聊天提到「漢堡」兩個字，臉上就會浮現幸福的微笑，恐怕連自己的名字都忘記怎麼寫了。人只要處於飢餓的狀態，智商好像也會跟著降低，胃袋空空，腦袋也空空，根本不會去思考什麼人生的意義，滿腦子只想著等等要吃什麼、下山要吃什麼、進商店要買什麼，還有回台灣要吃什麼。

接近天堂谷咖啡的那個早上，沿路的氣氛非常有趣，彷彿可以聽見小鳥唱歌的聲音，每個人都笑瞇瞇的，用接近慢跑的速度往前衝，一副走慢了就吃不到食物的樣子。走到餐廳門口時，發現前廊已經被大家的背包塞滿，裡裡外外蔓延著一場盛大派對的氣氛，餐盤裡沒有

剩下任何食物，每個人的表情都很滿足。

我跟呆呆在餐廳再度巧遇小繁，於是邀請他一起搭便車到愛德懷鎮。早一步到鎮上的吉米已經訂好一間價格非常划算的獨棟木屋，設備豪華，有廚房、客廳和三間臥室，浴室裡還有古董浴缸可以泡澡。出發後第一次住到這麼舒服的旅館，簡直就像度假，大家重聚後決定好好放鬆一下，於是就連訂了兩個晚上。吉米和小又睡在主臥，我跟呆呆還有 Alex 睡在客房，小繁則獨享沙發，也因此我們只讓他負擔一點點費用。客氣的小繁大感意外，很不好意思地直問「真的嗎？真的可以這樣嗎？」「放心啦！一起喝吧！かんぱい（乾杯）！」我們爽快地要他別客氣了。

幾杯啤酒和紅酒下肚，害羞的小繁話匣子也打開了。他打過很多工，前一份工作是汽車組裝員，賺夠了旅費就辭掉工作飛到美國。問到老掉牙的問題「為什麼要走太平洋屋脊步道？」他說他走過歐洲著名的聖雅各朝聖之路，也在家鄉日本完成四國遍路，已經累積超過兩千多公里的徒步經驗，來美國挑戰太平洋屋脊步道就一點都不讓人意外了。

今年二十九歲的他從二十歲左右就開始旅行，每一次都是賺夠旅費才出發，但他並沒有花太多時間在做計劃上，在路上問他要在什麼地方紮營，他總是抓抓頭，傻笑著說「我也不曉得。」笑容滿面，彬彬有禮，有日本人一貫的自律與修養。隨身攜帶一本筆記本當作日記，在有網路的地方把文字打進手機裡，然後撕掉已經完成上傳的那幾頁。

問他有沒有看過石田裕輔的書，一個來自日本，花了七年時間騎單車環遊世界的瘋狂傢伙。

「當然看過！石田裕輔在日本的背包客之間可是鼎鼎大名的人物，啟發了很多年輕人，包括我在內。」他用流利的英文回答。

「我也是石田裕輔的書迷噢！」我喝下最後一口啤酒。這個共通點讓我又更欣賞他了，只是我已不勝酒力，而小繁居然可以一個人幹掉一瓶紅酒，似乎怎麼喝都喝不醉，不愧是走

TIPS 9 ——全休日（Zero Day），意思是什麼都不做，里程
數的推進距離是「零」，是用來休息和調整節奏的日子，如
果用工作來比喻，全休日就是徒步者的週末，只是我們可以
自由決定哪天要「休假」。半休日（Nero Day）顧名思義就是
只休息半天。

過世界的男人。

那一夜我們天南地北地大聊特聊，所有煩惱都拋到九霄雲外，彷彿置身微醺的天堂。

在愛德懷鎮的第二天是全休日（TIPS 9），那天下午我在路上閒晃，宿醉的狀態下在街上遇見了「斑鳩」（Banjo），今年二十歲，一頭長髮、綁著頭巾的造型，像極了槍與玫瑰的主唱羅斯。他的步道名得自隨身攜帶的斑鳩琴，但在還沒認識他之前，我私下幫他取的外號是吉他男孩。斑鳩說他在鎮上迷路找不到登山口，眼看就要天黑了，卻還沒找到可以睡覺的地方，於是我向他提議，如果確定沒有地方可以落腳，歡迎到我們住的旅館來，屋子裡還有一個沙發可以讓他安頓。

到了晚餐時間，斑鳩果然來按了門鈴，而且還很上道地拎著一手特大罐的酷爾斯啤酒出現在門口，於是我們在銀松度假村（Silver Pine Lodge）的「亞洲派對」正式升級為「國際派對」，那天晚上的話題是喜歡的音樂和步道上發生的趣事。斑鳩的演奏功力並不是那麼完美，但他撥動的琴音幾乎是我那晚唯一的記憶了。

南加州第二高點聖哈辛托峰（San Jacinto Peak）的登山口就在鎮上，那是一條非常熱門的路線，峰頂海拔三三○二公尺，每年的四月中旬都還有厚厚的積雪，在一片枯黃的沙漠裡出現這麼大一座山脈，視覺上非常突兀。身為聖哈辛托峰門戶的愛德懷鎮也得以發展成一個資源豐富的觀光區，有超市、郵局、銀行、電影院、購物中心，以及四處林立的度假旅館，但它仍保有美國鄉間小鎮的傳統韻味和悠閒氛圍。木造的矮房錯落在高大茂盛的松樹林間，涼爽宜人的溫度和燠熱的平地相比，真的會有天堂與地獄的錯覺。但那時我還不知道，真正的煉獄還在後頭。

從愛德懷鎮到聖哈辛托峰，是步道在南加州海拔最高的路段，我們在養精蓄銳的全休日

後搭上便車，七個人擠在一輛貨卡的後斗直達距離鎮上不遠的登山口。整裝時，藍月大叔也悄悄從另一部車走下，問他是不是也打算登上峰頂，他說：「我要去的地方是加拿大，不是這個山頂。」然後給我一個調皮的微笑。我很喜歡這個回答，他很清楚此行的目的，不想浪費多餘的力氣，因為登上峰頂的小徑並不在官方定義的步道正式範圍裡，只是因為展望很好，所以一般人都會特地繞到山頂走走，據說天氣好的時候甚至能看到洛杉磯市區的摩天大樓。

與藍月道別，我們繼續往山頂前進。走了十天的沙漠，能夠重回三千公尺的領域讓大家都很興奮，步道的植物分佈從低矮的灌木叢和仙人掌，變成針葉林和柏樹為主的松樹和柏樹，腳下踩的也不再是細碎的沙石，而是樹根盤踞並帶有濕度的土壤。隨著爬升高度增加，景觀也越來越開闊，通過雪線不久後我們就攀上滿布白雪的峰頂。上頭的景色果然名不虛傳，可以看見遠在一百公里外的索爾頓海（Salton Sea），一座南加州的內陸鹽水湖；也能看見山下一個叫懷特沃特（Whitewater）的小社區。數千支白色風車佇立在社區旁一大片土黃色的沙地和土丘上，貧瘠荒涼的景象和山上茂盛多元的植被反差極大。隔天要抵達的步道天使家「琪格與貝爾」（Ziggy & The Bear）就在那塊了無生氣的土地上。

大夥在成功登頂後各自解散，再度恢復為小組行動模式。我跟呆呆被白雪覆蓋的山徑折騰了好一會兒，下降七百尺終於離開雪線後，在一處水勢猛烈的澗流取水，融化的雪水冰得刺骨，是出發以來最豐沛乾淨的水源。用濾水器過濾了四公升的用量，我們繼續沿著步道下降，希望能多趕一些進度，但呆呆的膝蓋舊傷和剛長出來的三顆水泡，讓我們不得不放慢腳步開始尋找過夜的營地。夕陽餘暉斜照在聖哈辛托峰頂，上頭覆蓋的白雪被映照出刺眼的金色光芒，接著漸漸轉為橘紅色，一對路過的雙胞胎兄弟打了聲招呼，稱讚我們選了一塊很棒的地盤。

隔天很早就起床，那天的「大魔王」是太平洋屋脊步道全線最長的連續下坡，距離超過

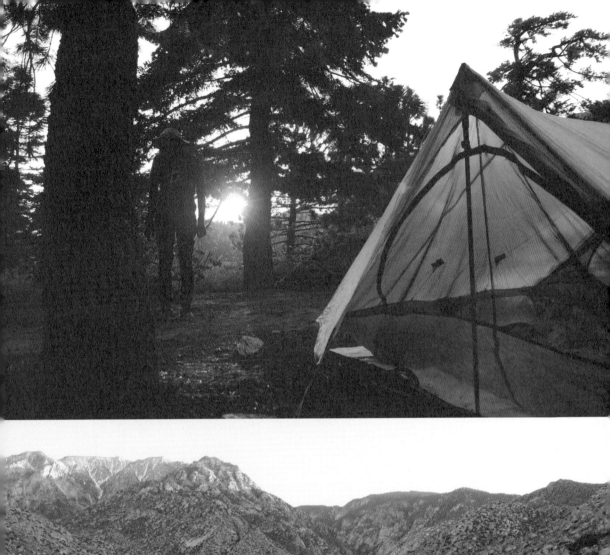
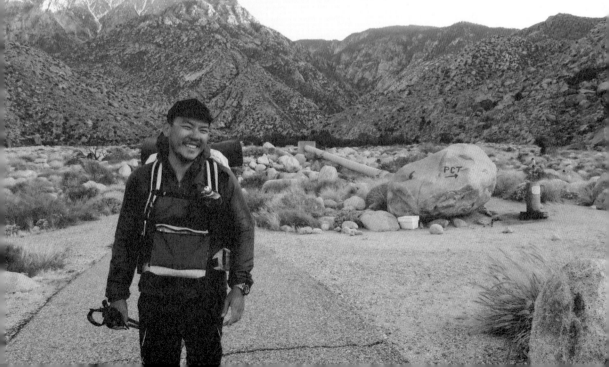

三十公里，從我們的營地到下坡的終點，足足有二二〇〇公尺的海拔落差，而且中間沒有任何水源可用。解決早餐後，兩個人身上只剩三公升的水，心裡有點後悔昨天沒有多過濾一點。

剛開始還能清爽地走在有積雪和樹蔭的背陽面，但隨著海拔逐漸降低，步道兩旁的植物也越來越稀疏，當我看到仙人掌又出現的時候，忍不住跟呆呆抱怨起來。

「下次妳要許願，可以選短一點的路線嗎？」我禁不起火烤般的溫度，生著悶氣，想趁頭腦還沒過熱當機之前跟呆呆約法三章，以後不要再邀我去做這麼困難的挑戰。但呆呆大笑幾聲就把我打發過去了。

好熱、好渴、好餓、好累、好疲、好痛。我看見天上有飛機經過，幻想自己正在回台灣的路上，坐在有空調的機艙裡享受已經走完步道的成就感，手裡有空姐遞過來的冰可樂，還有無限供應的飛機大餐。「先生你好，要雞肉還是魚肉呢？」「可以各來一份嗎？謝謝！」

「泰，你還好嗎？」突然從後面走近的斑鳩，把大做白日夢的我給喚醒。

當時跟呆呆垂頭喪氣地坐在路邊休息，身上能喝的水只剩一點點，剩下的十公里路，不曉得該怎麼解決身體對水的強烈渴望。我可以感覺到部分身體機能已經當機，不時出現的幻覺讓人幾乎就要崩潰。我真的覺得自己走在地獄裡。

「你需要幫忙嗎？」斑鳩問。

我說不出話來，苦笑著指了指背包側邊空空如也的水瓶。

結果斑鳩二話不說直接遞給我一公升的水，「嘿老兄，你沒事吧？這瓶水給你，但是有一些碘片的藥水味，如果你不介意的話。」

謝謝你，斑鳩，如果我的身體還有水分，一定會感動地流下兩行眼淚。

喝了斑鳩提供的飲水，我們重新獲得前進的力量，即使步伐跟蹌，也總算是躲過響尾蛇和上千隻蜜蜂的威脅，最後在氣力即將放盡之際終於走到下坡的終點。我衝到自來水公司在那設下的水龍頭，顧不得是否有過濾乾淨，牛飲了十幾分鐘直到肚子脹得受不了才離開。時

間已接近黃昏，我回過頭遠眺巨大的聖哈辛托山，從峰頂一路往下，那條縈迴曲折的山徑好像是一場幻覺，前一刻還在水深火熱之中，此時的風景卻又那麼地動人。

晚上八點，我們終於抵達「琪格與貝爾」，此行第一個過夜的步道天使家。吉米和小又遞上一瓶可樂，我和 Alex、小繁、斑鳩還有昨天遇到的雙胞胎兄弟一個一個熱烈擁抱，好像真的剛從地獄走回來一樣，只差沒有流下劫後餘生的眼淚。

大家都已經在後院把睡墊和睡袋鋪好了，像蟲蛹一樣排列整齊，空間太過狹小，每個人只能就地露宿。在狂風大作的沙漠邊睡，那並不是舒服的睡眠環境，但是我跟呆呆都累壞了，找了一個稍微避風的地方，連吃晚餐的食慾都沒有就塞進睡袋裡休息。

尼采說：「殺不死你的，會讓你更強大。」可是我怎麼有種預感，接下來可能還要被太陽殺死很多次？

第五章

It's not about the miles, it's about the smiles.

重要的不是完成多少里程，而是得到多少快樂。

IT'S NOT ABOUT THE MILES

TIPS 10 ——雖然是類似志工的角色，但步道天使提供的服務並非完全免費。太平洋屋脊步道協會非強制性地建議每人至少捐獻二十美元，用以支付水電、清潔，甚至伙食等基本費用。「琪格與貝爾」也販售簡單的飲食，美金一塊的汽水和美金七塊的披薩，選項很少，但對我們這些吃什麼都好、什麼都好吃的徒步者來說已經非常足夠。

「琪格與貝爾」是由一對老夫妻經營的步道天使之家，座落在南加州第二高峰和第一高峰兩大山脈之間的縱谷，隸屬卡巴仲鎮（Cabazon），地理位置偏僻，對外交通相當不便，只有一條十號州際公路從旁經過。各項條件看來都不是適合補給的地點，卻是太平洋屋脊步道必經的樞紐之地，所以歷年來的徒步者才會如此仰賴這對老夫婦提供的服務：代收包裹、後院露宿和太陽能供電的淋浴間（TIPS 10）。

琪格和貝爾分別是女主人和男主人的外號，已經「駐點」超過四年，是步道沿線相當有名的天使之一。但據說我們拜訪的二〇一六是他們提供服務的最後一年。大概是年紀大了，無法負荷為數龐大的徒步者。根據統計，在二〇一五年僅僅開放兩個月的時間內，就如潮水般湧入了一千八百人，等於平均一天要「接客」三十人，完全可以想像如蝗蟲過境般的徒步者，讓老夫妻產生多大的心理壓力。隱約感覺兩位老人家的意興闌珊，想像中一位天使該具備的友善與熱情，已被他們臉上倦怠的表情出賣，當這淪為一門生意或是例行工作時，被消

磨掉的肯定不止是熱情而已。

從「琪格與貝爾」醒來的早上，覺得自己像具行屍走肉，整夜被大風吵得翻來覆去沒有睡好，露宿在水泥地上也讓人腰酸背疼，加上對前一天宛如凌遲下坡還心有餘悸，我眼神呆滯癱軟在椅子上，暫時不想面對任何事情。但從吉米口中得知，從這邊到下一個補給點大熊城（Big Bear City）的步道，因為去年發生的森林火災而封閉了。這意味著我們必須遵循官方的建議再度繞道，也代表我剛從貝爾爺爺那領來的一大箱包裹，裡頭的四天份食物暫無用武之地。這突發狀況讓我有點懊惱，明明花了那麼多時間做功課，怎麼還會遺漏這麼重要的資訊；但其實也暗自慶幸，省掉這一百公里約四天路程的距離，剛好可以彌補前幾天延誤的行程。但正當我這麼想的同時，腦子裡出現一個畫面，那是呆呆在華納泉鎮哭泣的表情，我才驚覺這樣的念頭，與當初走上步道的初衷已經背道而馳了。

「究竟是為了什麼而走上步道呢？」我試著釐清這個問題。

從第一天開始我就擔心走得距離不夠長、休息時間拖得太晚，每天看著手機上密密麻麻的試算表，覺得好像又回到精神緊繃、分秒必爭的職場。我一直提醒自己，待在美國的時間有限，必須把握每一分鐘，行程計劃不容有一點差錯；但同時，我也一直用「走得快，不如走得久」這句話和呆呆互相勉勵，她的腳傷和肩傷無法負荷太長的距離，所以每當身後不斷有人快步超車，我總是告訴自己要沉住氣，不能被其他人的速度影響，健行不是競賽也不是上班打卡，我們並不需要急著證明什麼。山永遠都在，加拿大也是，它不會突然生出兩隻腳。

無法接受計劃脫軌，又不想陷入追趕距離的迷思，這矛盾變成一塊無時無刻壓迫在胸口的大石頭，我找不到平衡點，也沒有方向感。抱著一股因疲倦而加劇的惆悵環顧四周，努力思考這段旅行的意義，漫無目的地在房子的周圍遊蕩，突然在院子裡發現一張綠底黑字的小海報，它被貼在一塊不起眼的佈告欄上，我很驚訝那段文字好像看穿了我的心思，而且它來

得正是時候，時間點實在是過於巧妙。

上面寫道：「重要的不是完成多少里程，而是得到多少快樂（it's not about the miles, it's about the smiles）。」這句話像一道閃電擊中我的腦袋，瞪大了眼睛久久說不出話來，原來糾結那麼久的煩惱，竟然可以用這麼簡單的一句話化解。

心裡那塊大石頭終於放下，我指著那張海報，轉頭往呆呆坐著休息的方向，興奮地問她：「呆，妳有看到這句話嗎？」

「有，我也看到了！」她的臉上也露出會心一笑的表情，那一刻我覺得空氣異常地清新。

移動到大熊城並不容易，唯一的方法是搭上「琪格與貝爾」安排的付費接駁車到臨近較具規模的城市，然後直接從那邊租一部車開到大熊城。Alex 自告奮勇要去租車過來接大家，這樣可以節省一些費用，另一對剛認識的雙胞胎兄弟也決定加入，於是我跟呆呆還有吉米、小又和 Alex 五人一車，雙胞胎兄弟跟小繁三人一車，經過兩個小時的山路，終於排除萬難順利移動到大熊城。

認識雙胞胎很開心，可能是他們誠懇的笑容和態度，又或許是因為來自澳洲。我一直很喜歡澳洲，那是我跟呆呆度蜜月的地方。

年紀約四十幾歲的兩兄弟，皮膚白淨的外觀幾乎沒有相異之處，而且不管是身上的衣服、背包還是帳篷，全都是一樣的品牌和款式，又常穿著銀色和灰色的衣服，所以當他們自我介紹弟弟的步道名是「銀」，哥哥是「白金」的時候，我差點笑到岔氣，因為這兩個名稱實在是太適合他們了。

「也許我應該取個步道名叫『鈦』！」我用雙關語跟他們開了一個名字的玩笑，應該是有聽懂吧，兄弟倆也是笑到不行。聽說這一年最多的外國徒步者就是澳洲人，但其實我們步道上認識的人大多是來自歐洲國家，像是德國、瑞典和法國；亞洲國家則以韓國人為多數，

而日本人竟然沒有想像中的多，當然來自台灣的就更少了。吉米和小又再過一個月就會結束短暫的徒步假期回到台灣，除了我和呆呆以及 Alex，還有另外兩三個台灣人也正在步道上，彼此一直都有互相聯繫，交換情報。但在那天，步道上稀有的台灣人還會再少一個。

大熊湖是 Alex 決定離開步道的終點。

自從在拉古納山因暴風走散後，他獨自一個人走了四天，在那段時間裡我不曉得他經歷了什麼，只知道再見到他的時候，Alex 已經決定要回台灣了。失去一個患難與共的同伴當然令人不捨，Alex 向來很照顧大家，像個大哥一樣，他的離開讓我感到有點失落，但其實完全可以理解他的決定。Alex 說：「我知道自己要的是什麼了。」

我的解讀是，有時候真的不需要走到終點才能得到答案。

大熊城緊鄰大熊湖（Big Bear Lake），海拔約兩千公尺，是個傳統的滑雪觀光小城，也是洛杉磯市區居民的度假勝地，相距兩、三小時的車程，就像台灣人開車到合歡山一樣方便，每在平地飽受酷暑折磨的都市人，特別喜歡到這個有著松樹香味，氣候涼爽舒適的小地方。每到冬季就會湧入大量的滑雪人潮，進入春夏淡季則是吸引登山健行的愛好者，因此城市規模遠比愛德懷鎮還大，設有公車系統和大型超市。

我們抵達的那天是星期四，原本預計休息一天就好，隔天就要馬上回到步道，但因為距離市區很近，在阿凱迪亞城的子敏說要趁週末到山上度假，順便帶一些台灣味的美食給我們解解饞。已經吃了兩個禮拜的泡麵和乾燥飯，我完全想不到任何拒絕這場聚會的理由。

星期五是全休日，我們住在廉價的「六號汽車旅館」，這遍佈全美的連鎖旅館在七○年代草創時，以一晚六塊美金的低房價崛起，當然現在房價已漲到最低一晚六十塊美金了，但與其他度假飯店相比仍是當地的平價首選，更是背包客的最愛。那天有鋒面來襲，陰暗的天空隨時都有可能下雨，氣溫很低，大家冷得不想出門，為了節省開銷，我們在房裡用攻頂爐

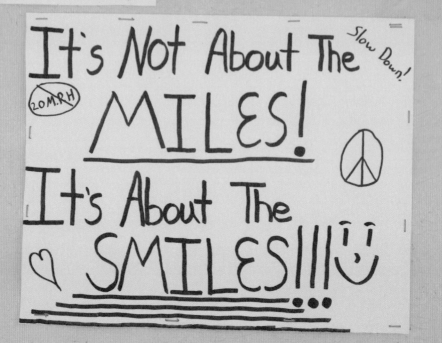

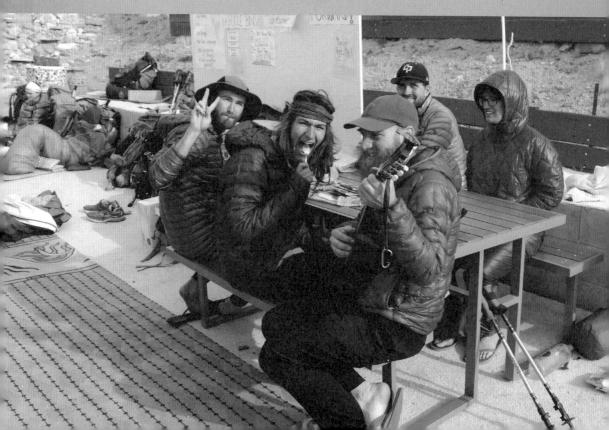

煮了通心粉當午餐。電視正好在播放電影《那時候，我只剩下勇敢》，感覺非常奇妙，因為我們也正在走一樣的步道，二十年前雪兒去過的小鎮和遇見的人，是不是都還在原地呢？縱使多了刻痕和皺紋，應該也相去不遠吧。走在一樣的軌跡，編織不一樣的情節，這感覺實在太浪漫，但更羅曼蒂克的是，大熊城竟然下雪了。

「下雪了，外面下雪了！」小又在隔壁房間大喊。

「不會吧？」我興奮地推開房門，發現街道和樹稍都已是白雪一片，如果不是親身體驗真的很難相信，前幾天熱得像地獄，現在居然飄雪了。子敏說得沒錯，平地下雨，山上降雪，那一刻我很慶幸自己沒有走在步道上。

隔天星期六，一早 Alex 就要把車開回市區了，他的回程飛機就在當天晚上。小繁也決定在那天回到步道，他沒有預算再多待一天，Alex 會順路送他回最近的登山口。我跟小繁約好日後有機會再見的話，一定要喝個痛快。

Alex 很快就可以回到台灣吃我們想到發瘋的食物，每天有床可睡，還有熱水可以洗澡，這些平常不會珍惜的事情，在步道上都是奢侈的享受。記得有一天在大太陽下走著，天氣依然好得讓人崩潰，我有感而發跟呆呆說：「好懷念在台灣我開車的時候妳坐在旁邊，只要口渴了，馬上就可以停到隨便一間便利商店門口，請妳下車幫我買一杯大冰美。」真的就是這麼簡單的願望啊，然後呆呆就流淚了。

「妳哭什麼啊？」我有點納悶也有點心疼。

「因為這是我們生活中一個微小而日常的動作。」呆呆很認真地回答我：「如果你想念排骨飯、雞腿飯，那我不會有什麼感覺。可是當你提起那麼稀鬆平常的小事，我才真的意識到離家真的好遠。」

「是啊，真的好遠。」我說。明明每一天都離加拿大更近，心理上卻覺得越來越遠。可

TIPS 11 ——長程步道行走一段時間之後，會經歷一種叫「徒步者飢餓症」（Hiker Hunger）的狀態，症狀出現的時間因人而異，但共通點就是怎麼吃都吃不飽，一天至少可以吃掉六千卡路里的食物，這大概是八個排骨便當的熱量，而令人欣慰的是，即使吃了這麼多，卻怎麼也吃不胖。如果徒步旅行是痛苦的自我療程，那瘦身大概是最棒的副作用了。

是我也知道，只要繼續待在步道上，就一定會有更多意想不到的收穫。

稍晚，因為山區濃霧大起，子敏開了快四個小時的車才抵達大熊城，那是出發後的第十六天而已，再見到熟悉的朋友感覺卻像過了好久。子敏說大家都瘦了，跟兩周前相比簡直判若兩人。在廚房把重新加熱過的食物一字排開，珍珠奶茶、鹹酥雞、餛飩湯、叉燒包……我們四個人就像看到滿漢全席一樣，顧不得餐桌禮儀，很快就將它們一掃而空（TIPS 11）。

「我們這樣連休三天會不會太放縱啊？看大家都很努力在走路，我覺得有點心虛。」呆呆說。

「放心啦！」我露出一臉苦笑跟她說：「妳忘記了嗎？『重要的不是完成多少……』」

「我知道啦！」呆呆伸手打斷我的話，她也笑出來了。

第六章

FEAR OR FACT

相信自己的判斷，不輕易被人左右，在這麼長時間、長距離的旅程中是何等重要的態度。

「你不覺得人生也是一樣嗎？」呆呆說。

與子敏再度道別，下次見面就真的是走到加拿大後了。離開大熊城，我跟呆呆又再度和吉米、小又分開行動，雙方已經很習慣這樣的模式，也很有默契保持一定的距離。出發前閱讀的指南真的沒有說錯，徒步旅行並不適合團體行動，這不是相處或個性的問題，而是這項運動太過於個人了，如果不是跟呆呆一起出發，有時候真的會覺得一個人肯定輕鬆很多。想走就走，想停就停，掌握所有的自主權，不需要妥協、客套或是遷就任何人的不情願，在原始的荒野裡，沒有老闆和客戶，只有自己，沒錯，只要對自己負責就好，這完全的自由任誰都會上癮。但也不是沒有例外，有聽說在步道上認識的男孩與女孩，走著走著，走到補給鎮上的小教堂，在神父和剛認識的山友見證下就結婚了。相當地浪漫，我想大概只有「愛」會讓人甘願犧牲自由吧，沒有其他答案了。

從大熊城到下個補給點卡宏隘口（Cajon Pass）也差不多是一百公里，沒有什麼難度和特

別之處，一樣是走在稜線與山坳間無限延伸的小徑上，但有個亮點非常吸引我。途中會經過

的迪普河溫泉（Deep Creek Hot Springs），據說在七〇年代曾是反戰的嬉皮聚集地，這剛好是我

最愛的年代，或者說，那年代的西洋音樂是我的最愛。但隨著時代變遷，當年崇尚自由、追

求愛與和平的嬉皮應該都已歸體制了，現在的迪普河溫泉已經變成青少年嬉戲遊樂的派對

場所。當「嬉皮」逐漸變成一個時尚名詞，一種穿搭的風格，不少對此感到失落的嬉皮士，

只能趁著週末空檔以遊客的身份回到這邊緬懷當初的美好。

想像中的溫泉應該只是一個小池子，親臨現場後才發現它大得驚人。步道沿著同名的迪

普河河谷前進，在一處流速平緩的河灣與地底冒出的熱泉匯流，有一座使用石頭圍起的溫泉

池，裡面已經有好幾個徒步者在泡澡，河岸一是大片細細的沙灘，若不是身在山谷裡，身上

還背著一個大背包，真的會有一種在海灘做日光浴的錯覺。我跟呆呆沒有下水，只是找個樹

蔭停下休息。

像南加州這麼熱的地方，其實只要找片小小的樹蔭，馬上就能感受到一陣舒服的涼風吹

來，有時候甚至冷到得把風衣穿上。只是不見得能隨時在光禿禿的山上找到一棵夠大的樹，

所以在南加州的步道上，通常打招呼的用語是「nice shady」，意思是恭喜對方找到一塊好樹

蔭。有時候我們自認找到一塊好地盤，休息時享受其他人羨慕的眼光，結果往前走一段發現

有更大片的樹蔭時還會因此而懊惱。步道生活真的就是這麼簡單又知足。

在我們旁邊幾公尺的沙灘上，有個家庭在野餐，小孫女在玩沙子，爸爸在喝啤酒，爺爺

則是裸體光著屁股，只戴著一頂草帽和大家聊天，旁邊還有兩匹馬，應該是他們過來這溫泉

的交通工具。這副光景有點超現實，然而在那個舒服的環境裡又是如此地協調，有那麼一瞬

間我好像可以聽到珍妮絲‧賈普林的歌聲，她用嘶吼的嗓音唱著〈我心的一部份〉（Piece of

My Heart）。

迪普河也是南加州少數有充沛水源經過的路段，暫時不需要為水煩惱，不過加州污染的水源曾經導致飲用生水的人喪命，所以當地人總耳提面命地提醒，務必要將生水過濾後才能喝。躲過毒橡樹和響尾蛇並不困難，至少牠們是肉眼可見的，但水裡的寄生蟲可就棘手了，所以我們一直很小心，也沒有出過狀況。但在走過溫泉之後就覺得肚子怪怪的，一直脹氣和放屁，原本以為只是腸胃的老毛病，但呆呆也說她肚子很不舒服而且還狂冒冷汗。我發現瓶子裡的水有點粘稠，心裡覺得不妙，判斷是早上的水沒有處理乾淨。那段路沒有手機收訊，沒有辦法上網查詢解救方法，也無法跟領先的吉米和小又聯絡，只能提早找個地方紮營休息。

兩個人躺在帳篷裡捂著肚子，忍受彼此的臭屁味，這讓我失去再連走兩天的鬥志。身上沒有藥品，濾水器的濾芯可能已經受到污染，瓦斯所剩不多，在沙漠地區沒水喝等於跟生命開玩笑，於是當機立斷決定提早離開步道，看看是否能攔部便車到卡宏隘口。隔天起床，沿著河谷走了五公里，我跟呆呆從一座水壩旁的小徑脫離步道回到公路，走在烈日曝曬的柏油路上，最後半公升的水已經喝光，只好走到路旁一戶人家的灑水器用嘴巴接水。在這個叫希斯皮理亞（Hesperia）的小鎮，前不著村後不著店，我覺得自己像部拋錨的老車，無助地等待救援。等了好久，終於有部車子願意停下給我們一趟便車，順利抵達卡宏隘口後，馬上直奔旅館的廁所，獲得解放後才總算鬆了一口氣。

卡宏隘口是個巨大的交流道，是十五號洲際公路和一三九號公路的交匯口，在美國像這樣交通流量巨大的路口都有設置廉價旅館、加油站、餐廳和商店，平時只有卡車司機和路過的遊客會停下，健行季節時則被我們這群徒步者佔領。抵達卡宏隘口的隔天，吉米和小又也到了，看到他們髒兮兮的衣服和身上傳來的臭味，突然有點過意不去，有一種沒有同甘共苦背叛對方的罪惡感。如果不是因為喝到髒水，我也想要有那種戰鬥後既疲憊

又滿足的表情。

不過我跟呆呆應該感到非常慶幸。上網查了資料才發現，加州野外水源的鞭毛蟲非常猖獗，而在溫泉這類暖水區，更是阿米巴變形蟲最愛的居所。鞭毛蟲主要是透過水傳播，會引起腹瀉、脹氣，嚴重一點還會噁心嘔吐，需要一周的時間才能復原，雖然不至於致命，但這一年在步道上就有對情侶因此得呼叫直升機送到醫院急診。阿米巴變形蟲就更可怕了，它是引起腦膜病變的殺人兇手，別名「吃腦蟲」。跟這麼可怕的寄生蟲打交道，我跟呆呆居然只是放屁和拉肚子就沒事了，而腦子也沒有被吃掉，這讓我的罪惡感有稍微減輕一些。

琳達也到了，她是台灣人但已移居至南加州，透過臉書的聯繫得知我們身體的狀況，住在離卡宏隘口車程不遠的她，決定帶藥品、新的濾水器和一些台灣小吃過來讓我們補一補。琳達非常熱愛戶外活動，優勝美地國家公園是她的最愛，當她知道有台灣人來走太平洋屋脊步道，她表示無論如何一定要給我們一點照顧。

「我一生中有很多人相助，現在我有機會、有能力一定要回饋。」琳達說：「何況是家鄉來的愛山之人！」

依我客氣的個性，肯定會覺得太不好意思而拒絕，但自從走上步道後已經接受了很多人的幫助，也開始理解，當一個人是真心要幫你的時候，接受善意並把它傳遞下去才是一種美德。當時琳達並不知道什麼叫做「步道天使」，在我向她解釋後，琳達謙虛地表示自己沒有那麼偉大，但我覺得，只要願意幫助一個需要幫助的人且不求任何回報，就有成為天使的資格了。

離開卡宏隘口，我們移動到萊特伍德鎮（Wrightwood），它也是一個滑雪觀光小鎮，機能很完整，結構和愛德懷鎮很像，只是小鎮腹地更大，而商店和旅館的距離有些分散，我跟呆呆不打算花錢住旅館，在郵局領了包裹就回到步道紮營。

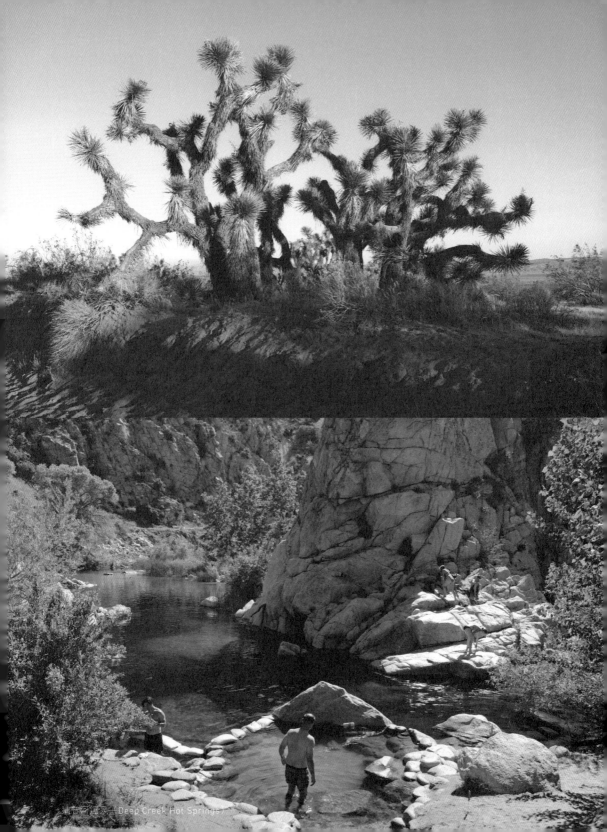
深溪溫泉（Deep Creek Hot Springs）

TIPS 12——基於太平洋屋脊步道全程都不會登上任何一座山頂的原則，路徑並不會規劃至步道沿線會經過的山頂，登頂是個人選擇，這與台灣以登頂為目標的登山文化大相逕庭。

隔天早上要出發上山時，很巧地在那天早上又遇見了藍月大叔。

「這次你打算登上山頂嗎？」我說。這邊指的山頂是貝登堡山（Mt. Baden-Powell），以童軍之父羅伯特・貝登堡為名。上次藍月大叔跳過聖哈辛托峰，我很納悶他這次的選擇（TIPS 12）。

「是啊，這次我打算上去看看了，聽說風景還不錯，而且老實說，」藍月大叔停下喘了口氣，「山頂離步道不到兩百公尺，我的意思是，為什麼不去呢？」

「太好了，很高興你也要上去，咱們山頂見！」其實我不確定還能不能在山頂相見，藍月大叔的速度實在太快了，走路根本就是他的專業。目標明確，作息正常，不做多餘的推進，卻走得比許多莽撞的年輕人還要長遠，對比我走得又累又苦又狼狽的模樣，藍月大叔走來可是優雅多了。

不管還有幾個小時才天黑，每天走完設定的距離就會提早收工。雖然是一派輕鬆的姿態，卻

海拔二八六七公尺的貝登堡山，在五月中旬都還有不少的積雪，許多人將它視為進入內華達山脈的暖身。在山頂遇見一對來自韓國的阿姨，已經移民到加州超過二十年了，退休後在萊特伍德鎮買了農場，養雞、種水果，在還未結出果子前就到附近的山上走走。那天她們去走貝登堡山，就是為了七月去美國本土最高峰的惠特尼山做特訓。我們為彼此加油，預祝對方都能平安順利地登頂。

說到「平安」，太平洋屋脊步道算是安全的步道，但所謂的安全，是指能夠避過劇毒的響尾蛇和植物、吃腦的寄生蟲、野生黑熊、湍急的溪流和強烈暴風雪的威脅後才算數，但所有徒步者心目最大的敵人都不是這些，而是中加州內華達山脈（Sierra Nevada）的積雪。「Sierra Nevada」是西班牙文「雪之嶺」的意思，在步道上常簡稱為「西耶拉」（Sierra），在我們完成南加州路段後就會北上進入這塊冰天雪地的區域。

進入的時間點非常重要，要是太早抵達，未融的積雪會將路徑掩蓋，那是一整段數百公

里都被白雪覆蓋的銀色世界，雖然飲水已經不是問題了，但融化的雪水會將河床水位提高，徒步者必須渡過水勢猛烈、深度及腰的激流，至於能不能躲過恣意肆虐的暴風雪，就得看個人運氣了；要是太晚通過，接近終點的華盛頓州在入秋後雪季就會來臨，一場大雪降下，很有可能就被困在山區，只能祈禱自己躲過冬雨和風雪的折磨。聽說加州的氣候是一年乾旱一年大雪，去年是乾旱年，換言之今年有可能就是大雪年。網路上的傳聞越來越多，但沒有一個消息是準確的。

大部份人都選在四月出發，並盡量在九月底前完成，而每年六月初內華達山脈的積雪深度，就是用來評估是否能夠安全通過的標準。然而這段被所有人視為「大魔王」的關卡，卻也被譽為整段太平洋屋脊步道之中，景色最美、最壯闊也最精華的路段，與步道重疊有三百公里距離的約翰繆爾小徑（John Muir Trail）更是許多人心目中此生必走的經典路線。

真是諷刺，最美卻也最危險，徒步者要跨越的不止是高山深雪，也要跨越恐懼的深谷。不少人乾脆先跳過中加州，往北繼續移動，等到積雪融化得差不多了再回頭補完；也有人不走也不補，跳過後就直達加拿大；最常見的解決方法是走到一個定點後開始，等到雪況解除或緩和了再上路；最後一種方式是最冒險的，那就是不顧一切地勇往直前。我不喜歡跳過的方案，覺得來回的交通太麻煩了，而且若不是一路直通加拿大就沒有一氣呵成的痛快。更別說等了，我們沒有那麼多時間。

我偏好勇往直前的方案。但呆呆的心理狀態是不安的，她身上的傷，特別是肩膀，通過雪坡時無法使用登山杖將自己牢牢撐住，偏偏雪坡就是最危險的地方，一個不小心就可能重重摔在銳利的岩塊，或是滑落深不可測的淵谷。再加上那是我們在台灣從未經歷的雪況，經驗不足，裝備不足，信心更是不足。對未知的種種恐懼，讓我們一路上都討論不出個定案。

從貝登堡山離開後，當天傍晚我們走到過夜的小吉米營地（Little Jimmy Campground）。我很喜歡這個名字，而且那營地有個水管接出的天然泉水，水質非常好，喝起來沁涼甘甜，是

南加州少見的好水源。取水的時候遇見一位大叔，黑衣、白髮，約莫六十歲的年紀，他一副經驗老道的模樣，上下打量我們的裝備後問道：「你們也是太平洋屋脊步道的全程徒步者嗎？」

「對，我們來自台灣。」我說。每次被問到這個問題的時候，都覺得是不是自己看起來不夠髒，因為大部份的徒步者都很邋遢。

大叔說他的名字叫做湯瑪斯．費雪，太平洋屋脊步道已經走過六次了。「六次！」聽到這個數字的時候還以為自己聽錯了，覺得這個人實在太過瘋狂。可是他說話的方式既溫和又有力道，並不是一個瘋老頭，也沒有自恃為老鳥的傲氣，他只淡淡地說：「很好，看得出來你們有準備了，輕量化的背包和輕量化的服飾，很好，很好。」他繼續打量我們，口中念念有詞，接著說：「在步道上有遇到什麼問題嗎？需不需要幫忙？」

「嗯，是這樣的，對於內華達山脈，你有什麼消息或建議嗎？」我直接了當地說出我們此行最大的憂慮，希望他豐富的經驗能讓我們下定決心──直走還是轉彎。

「你們有登上貝登堡山頂嗎？或是聖哈辛托峰？」費雪思考了一下，然後用很嚴肅的表情發問。

「有，我們都去了！」我迫不及待地回答，期望得到他的認同。

「很好，太好了，那代表你們的身體狀況沒有多大的問題。」聽到這句話，我覺得自己已經拿到內華達山脈的入場券了。

「可是，我必須要說。」費雪語重心長地表示：「這並不能代表你能順利走完。」

聽到這個「可是」我的臉就垮了。

大概是從臉上的表情讀到我的心思，費雪大叔連忙解釋：「我的意思是，你聽著，我知道你們的恐懼，我遇到的每個人都一樣，他們總是問我一樣的問題。但你要了解，多數人不懂得分辨『恐懼』（Fear）和『事實』（Fact）的差別。」他說：「今年百分之九十五的人都沒

有在內華達山脈健行過，那你要相信誰說的話，或誰提供的建議呢？」

我用認真聽課的表情請費雪大叔繼續。

「千萬不要嚇自己。與其恐懼未知的事情，不如試著去了解真正的事實是什麼。設定目標，用心搜集資料，然後一步、一步又一步地走，沒有其他訣竅了，這就是你走到加拿大的方法。」費雪眼神非常堅定地直視著我。

「走你自己的路。」

「走你自己的路。」（Hike your own hike）費雪下了一個結語。

「走你自己的路。」我默默在心裡覆誦了一遍。

「Hike your own hike」或是英文縮寫「HYOH」，是美國戶外人很常掛在嘴上的一句話。通常在對裝備、路線和徒步計劃爭論不休時，這句話就是用來停止紛爭的黃牌，此話一出，爭得臉紅脖子粗的「專家們」也只能閉上嘴巴。這句話代表對每個人自由意志的尊重，也象徵美國人一向強調的獨立自主精神。相信自己的判斷，不輕易被人左右，在這麼長時間、長距離的旅程中是何等重要的態度。

「你不覺得人生也是一樣嗎？」呆呆說。

「人生？妳說『走自己的路』嗎？」我用疑問句回答，但其實我知道那就是呆呆的意思。

「對。」呆呆突然語重心長地說：「台灣是一個樣板社會，你不得不承認。從小到大就不斷有人告訴你，讀書才會賺大錢，才能讓你成功。但教育讓我們變成一模一樣的大人，對未來失去想像，也找不到自己的方向。出了社會跟著潮流和趨勢前進，自己真正想要的生活、想要變成的模樣，都為了要符合眾人的期待而失真。」她停下來看著我，「我不想成為那樣的人。」

「我也是。」身為家裡的獨子，深深明白做自己是多麼困難的事情。

第七章

快樂只有在分享時才真實

原來快樂的本質並不是擁有，而是無私的付出。

隔天我們離開小吉米營地繼續往北邊移動。這是出發後的第三個星期，據說只要能撐過第一個月就有機會走到終點，也就是說再不到一週的時間，我們就可以跨越這道門檻，走到加拿大似乎不再是遙不可及的距離了。隨著里程的推進，感受到身體一天一天的變化，步伐變輕鬆了，肌肉變強壯了，連呼吸的節奏都和剛出發的時候判若兩人。這大概就是「進入狀況」的感覺吧，內心微小的騷動與不安已經平復，我能感受到一股穩定的力量，將身心牢牢地固定在這塊土地上，太平洋屋脊步道已經不再陌生，它是朋友、是家人，也是導師。有時候甚至不覺得自己身在美國、加州、步道或任何一處，就只是一步一步地走著，如此而已。

走出還有些許積雪的貝登堡山，步道的景致開始出現明顯的變化，林相的變化從濃密到稀疏，從綠色到褐色，不知不覺，我們已進入因二〇一一年的森林大火肆虐而焚燒殆盡的區域。即使已過了五年，仍有為數不少燒得焦黑的殘枝枯木，以各種扭曲歪斜的姿勢倒臥在步道周圍寸草不生的沙地上。死亡的氣息四處蔓延，我覺得不太舒服，跟呆呆加快腳步離開這

TIPS 13 ──為了輕量化，也為了降低水泡發生的機率，多數人都選擇使用透氣、快乾的野跑鞋，但缺點就是容易有沙塵滲透進去。這幾乎是長程步道根深柢固的裝備文化，與傳統認知上應該穿著防水的皮製登山靴很不一樣。

座森林的墳場。當年這場火災延燒數百公頃，因土壤酸化，留下大量恣意蔓生的有毒植物「Poodle Dog Bush」。

「Poodle Dog」是貴賓狗的意思，所以如果從字面上來翻譯應該是「貴賓狗灌木叢」但這名字太過滑稽，實在讓人無法聯想，這盛開紫色花朵的樹叢毒性有多麼驚人，據說只要輕輕觸碰就會引起嚴重的皮膚過敏，痙癒時間至少要一週以上。所以即使在烈日當頭的南加州，大部分時間我們還是會乖乖穿上長褲和長袖上衣，並盡可能地不要碰觸任何陌生植物。

太平洋屋脊步道協會也發佈警告，建議徒步者儘量選擇繞路改道，避免和它正面衝突。

但對我來說南加州最大的考驗，並不是炎熱乾燥的氣候、寄生蟲猖獗的水源和路上隨處可見的響尾蛇與有毒植物，更不是肌肉痠痛或腳底的水泡這種小問題，而是身體隨時隨地處於一個極度骯髒的狀態。

出發前，和呆呆在家裡搜尋網路上步道的照片，發現大家很喜歡拍自己的光腳，又髒又黑（可能也很臭），還有大得嚇人像乒乓球一樣尺寸的水泡，好像那是一種值得炫耀的勳章，越可怕的照片就越能表現自己的勇敢。但一直無法搞清楚的是，明明有穿鞋子、襪子，甚至還加上綁腿，「為什麼腳還可以搞得那麼髒？」我轉頭向呆呆露出無法理解的表情。

第一天我就懂了，南加州太熱太乾，步道的土壤嚴重沙化，雙腳所之處捲起的漫天沙塵，隨著每一個步伐無孔不入地滲透到鞋子裡（TIPS 13），沙土與汗水混合後累積成一層又一層的黑色污垢，每天晚上都要費很大力氣把腳擦乾淨才敢塞進睡袋裡，但水資源很珍貴，每一滴水都是拿來喝的，所以只能用一張濕紙巾勉強搞定身體的清潔，先擦臉，再擦手，最後才輪到黑色的腳丫，每次擦完的紙巾都像沾滿機油的臭抹布。

對大部分人來說，抵達補給點之後所做的第一個動作，通常是先找到食物把自己餵飽，但我不一樣，總是把洗澡擺在第一順位，每次乾乾淨淨從浴室走出去的那一刻，彷彿完成某種神聖的儀式，渾身通體舒暢，覺得每一個細胞都在唱歌，每一根寒毛都在跳舞。想來真的

很不可思議，明明我在台灣是個不愛洗澡的髒鬼，竟然在千里之遙的美國步道發現自己有潔癖。

從萊特伍德鎮到阿瓜杜塞鎮（Aqua Dulce）這五天比想像中還要難熬，從一開始陡上貝登堡山，接著穿越「死亡森林」，然後是一整片毒死人不償命的有毒植物，原本以為已經安然過關了，沒想到最後兩天直襲而來的熱浪才是最後一根稻草。陽光像一把鋒利的刀子，如凌遲一般在身上一刀一刀地劃下，每流出一滴汗水就覺得離死亡更接近一點。拖著緩慢的腳步，我試圖保持清醒，告訴自己很快就會走到阿瓜杜塞鎮，等我們走到那邊就會解脫了。早一天抵達的吉米和小又在電話中說鎮上的步道天使家「徒步者天堂」（Hiker Heaven）真的舒服得像天堂一樣，我說，我很期待，只要還沒有熱死的話，一定會趕去「天堂」和大夥來一手啤酒，慶祝我們再次從地獄脫身。

「Aqua Dulce」是西班牙文「新鮮的水」或「甜水」的意思，所以阿瓜杜塞鎮也被稱為「甜水鎮」，南加州有不少地名都是西班牙文，這跟墨西哥交界有很深的地緣及文化關係。

從這邊開始，步道正式脫離安琪拉國家森林的範圍，只要再越過一小段山脊就會抵達莫哈維沙漠，橫越沙漠之後，進入內華達山脈的高地領域，南加州的步道就會正式劃下句點。

穿越十四號公路下又黑又長的人行隧道，終於走到阿瓜杜塞鎮附近的魏斯奎茲岩自然區公園（Vasquez Rocks Natural Area Park），園區內造型奇異的巨大岩石，是歷經兩千五百萬年的侵蝕而形成的獨特景觀，許多科幻和西部電影都會來此地取景，也是步道沿線相當著名的景點。公園離鎮中心走路約二十分鐘，而「徒步者天堂」就在距離小鎮中心約兩公里外的一戶普通民宅裡，從鎮上唯一一間超級市場的門口就能搭免費的接駁車過去。

「徒步者天堂」提供的服務相當地「專業」，一抵達門口就有親切的志工大叔帶大家介紹環境，裡面有迷你的包裹收發站、以圓頂帳篷圍起的電腦室和裁縫室、專業的洗衣服務，

甚至還非常貼心地提供乾淨的換洗衣物，免得我們這些行囊精簡的徒步者要光著身體等衣服洗淨。再走進去一些，是一輛大旅行拖車改裝的小屋子，裡頭有設備齊全的廚房、浴室和套房。一旁偌大的後院空間，至少可以塞進三十頂帳篷，跟「琪格與貝爾」只能露宿的小庭院相比，這裡真的就像小又形容的一樣，是名副其實的「天堂」。但更棒的是，拖車裡頭有間最棒最舒服的獨立套房剛好空著，所以我們夫妻倆竟然就直接升等入住，在其它人都得在院子裡搭帳篷的時候，能夠睡在彈簧床上簡直就像中了頭獎。而由於主人唐娜堅持不收任何費用（只有開到ＲＥＩ戶外用品店的接駁車需要收費），更讓這些貼心至極的服務像是天上掉下來的禮物，有人說：「徒步者天堂是真正的步道天使。」這形容一點都不誇張。

離開徒步者天堂的那天早上，一直很熱情招呼大家的志工大叔充當司機，把一車又一車的徒步者載往步道的起點，這其實有點小偷懶，因為大概會縮短三公里的距離。我是無所謂，但對有些近乎潔癖的「純行者」（Purist Hike）來說，他們對「全程徒步」的解讀是「踏過每一寸步道」，連一公尺都不能跳過，甚至會強行通過已被封閉的路段。

「跳過這一小段距離，會讓你覺得有罪惡感的可以說噢，我會讓你下車的。」白鬍子的志工大叔調皮地跟大家開玩笑。他的名字叫榮恩，步道名是很有梗的「iPod」。

「噢不，完全沒有，我們完全沒有罪惡感！」大家幾乎是異口同聲地表示沒有問題，我笑得肚子好痛。

「不如你把我們載到加拿大好了，」隔壁一個年輕人也開起了玩笑，他說：「我可以負擔一點油錢。」大家又笑得更大聲了。

從徒步者天堂到下一個步道天使「月亮之家」（Casa de Luna）只有短短的二十四英里（約三十八公里），很多健腳的徒步者都有能力在一天之內走到，因此衍生出一個有趣的遊戲叫「二十四挑戰」，意思是從徒步者天堂出發時背著二十四罐啤酒，每隔一英里喝掉一罐，然

後在二十四小時內抵達月亮之家。有人真的挑戰了，但當他醒來的時候發現，自己竟然在將近一百公里外的洛杉磯市區，而且完全不記得移動的方式。他近乎絕望而崩潰地上網詢問大家有什麼方法可以回到月亮之家，得到的答案卻是：「你怎麼去的，就怎麼回來吧。」意思是要他再喝下二十四瓶啤酒。這真的太崩潰了，我無法克制地笑到流淚。

月亮之家位於格林谷（Green Valley），鎮上人口僅一千人左右，地理位置接近極為炎熱的莫哈維沙漠，但由於座落在山谷之間，且附近有水庫保護珍貴的水資源，讓這綠意盎然的小鎮成為步道上的重要補給點。

「Casa」是西班牙文「家」的意思，「Luna」則是月亮，所以稱它為「月亮之家」。搭一小段便車進到鎮裡，再走幾百公尺就可以到月亮之家，身為主人的安德森媽媽就站在門口親自接待，獻上緊緊的擁抱後會請你脫下衣服，換上他們聲名遠播的夏威夷衫。於是可以看到一群蓬頭垢面的徒步者，身上穿著顏色繽紛、尺寸不一的花襯衫，散坐在院子的各個角落喝酒聊天的滑稽景象。

換好衣服往屋子的後院走，寬闊的空間種了很多可以乘涼的大樹，樹下的空地就是搭帳休息的營地，看得出來每個空間都經過特別設計，即使過夜的人很多，也依然保有足夠的舒適距離。每個轉角都佈置了過往徒步者留下的手繪彩石，五顏六色錯落各處，有一種說不上來的協調與靜謐，甚至帶有一點魔幻的氣氛。很難想像在沙漠地區能有這樣的綠洲。

晚餐時間安德森媽媽會準備墨西哥塔可沙拉。她手拿藤條，叮嚀大夥要遵守用餐規定，食物不可拿過量、餐盤不得高於桌上的食物，不得爭先恐後或隨意插隊。話才剛說完，馬上就有人屁股挨了一記，好像回到校園生活一樣，氣氛非常歡樂。

在院子裡喝著冰涼的汽水，靜靜享受這脫離現實的步道生活，突然意識到安德森媽媽在每一年的健行季節，不厭其煩地開一樣的玩笑、做一樣的料理，提供徒步者一生一次的絕妙體驗，背後支持著她的絕對不只是熱情，而是一種純粹的快樂。隔天早上我們吃完鬆餅早餐，

在院子裡悠閒地畫畫，然後題字寫上「Taiwan」和自己的中文名字，在月亮之家留下兩顆彩繪石頭。

依依不捨地從月亮之家離開，我們走回馬路試著要攔車到步道口，但那偏僻的小鎮幾乎沒有車子經過，等了很久，半小時後終於有部貨車願意停下，好心的司機努力在副駕挪出空間，試著讓我們兩個人可以擠進去，但顯然一個座位要擠進兩個成人和兩個大背包有相當的難度，於是我跟他說：「沒關係，我們可以坐到後車廂，如果你不介意的話。」

「你認真的嗎？我是說，這可是一部冷凍車，你確定你們可以？」他一臉狐疑地問我，很怕我們凍死在裡面。

我的腦子出現一部搞笑電影的情節：警察打開冷凍車廂，發現兩根凍僵的亞洲冰棒。

「當然沒問題！」我可不想再等另一個半小時，而且我們喜歡沒坐過的車型。興奮地坐進貨櫃，司機說笑著說他會試著開慢一點。

「希望下次可以搭到像變形金剛的柯博文那種大貨車！」呆呆許了一個願，我相信她能辦到的。但事實上，搭便車的技巧是讓駕駛放下戒心，而我們這一對扛著大背包的亞洲夫妻可說是最「無害」的組合了。把自己弄得乾乾淨淨，擠出最自然天真的笑容，然後讓身為女性的呆呆伸出大拇指，等車子停下後我再現身，這方法屢試不爽。

接回步道兩天後，我們走到南加州最後一個步道天使家——「徒步者小鎮」（Hiker Town），那天是五月二十一號，距出發那天剛好滿一個月，而且我們也在途中經過了五百英里（約八百公里）的路標，這大約是從台灣最北端的富貴角燈塔到最南端的貓鼻頭來回一趟的距離。我跟呆呆都非常開心，一來是已完成約五分之一的進度，二來是突破「首月障礙」，代表我們沒有被步道淘汰，晉身有機會走到終點的徒步者之一。

從外觀看來徒步者小鎮只是一間破爛的民宿，並不是真正的「鎮」。主人鮑伯向每人收費十塊美金的住宿費，並另外收取五塊美金的包裹代收費，所以嚴格上來說徒步者小鎮並不能算是步道天使家，因為步道天使的收費標準是自由捐獻。

很多人說鮑伯是個勢利的商人，而且「小鎮」裡有一股非常詭異的氣氛。它位於沙漠邊緣，附近沒有任何住宅，四周以鐵絲網圈起，正中間是鮑伯的私人房屋，圍繞在房子旁邊，是廢棄的旅行拖車和鮑伯手工自建的木造小屋，門口招牌各自寫上「警察局」、「醫院」、「旅館」、「商店」……，每一間的造型都不一樣，共同點是都很破爛，有間房子還在裡頭掛滿了農場的工具：鋸子、鐵鎚、玻璃罐和讓人毛骨悚然的人形娃娃。沙漠的風很大，被風吹起的滾滾沙塵打在身上，我跟呆呆久久說不出話來，覺得好像走進電影裡的恐怖旅社，隨時都會被戴上面具的殺人魔剝皮，然後把我們的頭砍下來當椅子坐。還好這一切都沒有發生，而且我發現鮑伯本人雖然糊塗了點，但本質是個非常善良的老先生，並不如其他人說得那麼糟糕。

態度很友善的鮑伯說我們運氣很好，「鎮」上最棒的套房剛好打掃乾淨，可以讓我們進去過夜。我心想，在徒步者天堂已經睡過套房，來這邊又能得到最棒的房間，老天爺似乎特別眷顧我們夫妻。但推開房門才發現，裡頭的浴室長滿灰塵已多年無法使用，一部舊式的映像管電視也已經損壞，插座沒有電，門沒有鎖，在前廊遊蕩的公雞會進來偷吃食物。我跟呆呆看到如此荒謬的情景，笑到連腰都挺不直了。

鮑伯還有個服務，徒步者可以免費借用他的雪佛蘭箱型車到八英里遠的商店購買熱食和補給，我當然不會放過吃漢堡喝可樂的機會，跟鮑伯拿了鑰匙要開車，卻發現後座的車門得用繩子綁起來才不會鬆脫，而駕駛座的門無法開啟，所以我得從副駕進出。嚴格說起來，那是一部有四個輪子的鐵盒，不小心被裝上引擎居然可以跑的「車子」。鮑伯也不打算問我有沒有國際駕照，只說聲：「你要去哪裡都無所謂，但要記得開回來就是了。」然後給我一個溫暖又迷人的微笑。我跟呆呆在車上看傻了眼，這歡樂的美國公路自駕初體驗竟然就這樣展開了。

在徒步者小鎮過了一夜，接下來進入莫哈維沙漠是將近三十公里的平路，沿著一條巨大的輸水管，走在一望無際的沙漠是個難以形容的體驗，看不見路的盡頭，地平線的那一端是無盡延伸的沙丘、矮松和加州刺柏，步道兩旁的約書亞樹是莫哈維沙漠的代表植物，它的外觀看起來像樹，實際上是一種花，叫「短葉絲蘭」，傳說是由旅行至此地的摩門教徒以聖經人物「約書亞」所命名的。

我們運氣很好，那幾天從海上吹來一道涼爽的鋒面，在這最酷熱難耐的路段並沒有遭遇缺水和中暑的危機，很順利地朝下個補給點德哈查比城（Tehachapi）前進。

進城的前一天晚上，我們在步道標記第五四九英里處的營地過夜，那是最後一道上坡的終點，前一天到這裡的吉米傳簡訊給我，他說有步道天使在這邊放了好幾箱的礦泉水和蘋

果，要我們千萬千萬別錯過，而且如果晚到可能就被吃光了。滿懷期待走到營地，在堆得像小山一樣高的水瓶中，我跟呆呆像緝毒犬一樣四處尋找蘋果的蹤跡，找了好一陣子發現水果籃已經被清空了，但仍不死心地檢查旁邊的垃圾桶，等到發現袋子裡的果核，才終於接受蘋果已經被吃完的事實。失望得說不出話來，心想就算蘋果有毒，我也會義無反顧地把它嗑了吧。

從步道口搭上便車，進城後，氣候轉為又濕又冷的陰雨天，溫度低得像台灣冬天的雨季，我們得穿上厚厚的羽絨外套才敢出門。德哈查比城的規模頗大，有完善的公路系統，也有鐵路運輸、小型機場和租車公司。位在步道於莫哈維沙漠的中間點，是相當重要的補給站。從城裡的郵局取了包裹，回到旅館的路上有輛車子緩緩地靠近我們，坐在駕駛座的人很像好萊塢演員傑夫・布里吉，蓄有一臉濃密的大鬍子，一頭銀白色的亂髮和率性的打扮，一開始讓我以為他是當地的流浪漢，但流浪漢應該是不會有車的，所以我一臉狐疑地看著他，好奇他到底是要問路還是要搶劫。

「你們需要搭便車嗎？我可以帶你們到想去的地方。」他很親切地說。

這意外的提議讓我有些羞愧，但也覺得非常開心，因為從郵局到旅館得走三十分鐘，以我們徒步者的身份來說，這一點點距離根本就是小菜一碟，但往往一進城，卸下背包，換上涼鞋後，連多走一百公尺都會要了我們的命。所以我跟呆呆二話不說就跳上車，很訝異攔車這麼多次，竟然連大拇指都不用伸出去就有車子主動停下，真的是一個對徒步者很友善的小地方。

在車上大叔說他叫丹尼爾，我說我是泰，呆呆是呆呆，開始一連串一般在便車上會聊天的內容。

「我沒有見過來自台灣的全程徒步者。」他說。

原本以為是月亮之家特地聘過來的理髮師，結果剃刀一落下才發現他也是來健行的徒步者。

「呃，可能因為我跟我太太是第一批全程挑戰者吧。」我試著解釋，但也從丹尼爾的問句察覺，他似乎常常讓人搭便車。

「哇，這真的是太棒了，一生一次的旅程對不對？」他睜大眼睛，轉過頭來笑著對我說。

「哈，沒錯，我覺得這是我們這輩子做過最棒的決定！」我說。

在一陣閒話家常後，丹尼爾突然說：「我在山上放了一些蘋果和水，你們有經過嗎？」

我跟呆呆驚訝地說不出話來了。會過意後我抓著丹尼爾的袖子說：「難道你就是五四九英里的步道天使？」

「呃，是呀，我在那邊……」丹尼爾話還來不及說完，就被我和呆呆瘋狂的驚叫聲給打

斷，畢竟這種巧合可不是每天都能遇到呀。

我以為大叔是因為住得離步道很近，所以才會這麼慷慨地免費提供水和蘋果給大家。但他說不是，會成為所謂的「步道天使」，是因為幾年前的一場森林大火燒燬了他的房子，而房子就在步道五四九英里的附近，所以他常常回到小屋遺址緬懷過去在山上的時光，後來乾脆在旁邊搭了一座木造的迷你補給站，讓路過的徒步者都能在那兒休息、喝水。話說到一半，丹尼爾把車停在路邊，打開後車廂，拿出一袋蘋果。

「既然你們在山上沒有吃到蘋果，這兩顆就算是補償吧！」丹尼爾眼角堆起皺紋，露出溫暖的笑容，然後塞給我們一人一顆青蘋果。我跟呆呆分別給丹尼爾一個大大的擁抱，激動地說不出話來。

「快樂只有在分享時才真實」（Happiness is only real when shared），這是《阿拉斯加之死》（Into the Wild）小說裡的主人翁克里斯，在他死於阿拉斯加荒野前，留在一四二號廢棄公車裡的一句話。從走上步道以來，我們接受了好多人的幫助，甚至有些我覺得才是應該受到幫助的人，卻願意無私地分享他所剩不多的資源。我才明白，原來快樂的本質並不是擁有，而是無私的付出。

由於先前跳過的幾段路都在計劃之外，進度因此提前，所以我們有可能會太早抵達進入內華達山脈的門戶——甘迺迪草甸（Kennedy Meadows），那是個偏僻的補給點，交通相當不便，如果到了那邊發現積雪還是很深，要從甘迺迪草甸撤退上幾天再出發，或是租一部車開回家休息一陣子，也有人乾脆移動到四百公里外的拉斯維加斯賭上一把，看看能不能幸運地贖回一些旅費。德哈查比城於是變成一個歡樂的分水嶺，城裡有濃濃的度假氣氛，林立的商務旅館、大型超市和連鎖餐廳，也足夠應付徒步者來一場讓身體消除疲勞的大休息。

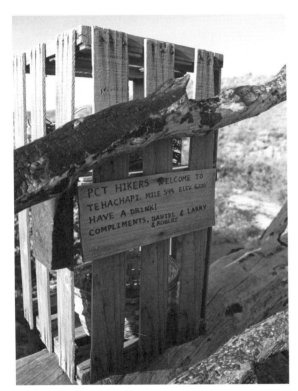

丹尼爾在五四九英里佈置的休息站。

吉米和小又也決定從這邊離開步道返回台灣，結束這短暫的假期。嚴峻的雪況和預估錯誤的腳程，讓大家只能遺憾地放棄原本的計劃：在攀上四千多公尺高的惠特尼山後才說再見。而我跟呆呆也決定暫時先到舊金山投靠朋友，用一個星期的時間讓雪再多融化一點，希望等我們回到德哈查比城的時候，內華達山脈已經是可以通行的路段了。

part.2

NORTHERN CALIFORNIA

——

北加州

第八章

山火

當這把火被點燃，我才意識到，其實危險就潛伏在四周。

說來諷刺，出發前總說走太平洋屋脊步道的理由之一是想花更多時間賴在野外，但真正踏上步道後，滿腦子卻只想著小鎮的垃圾食物和廉價旅館的熱水澡。所以，能夠暫時離開步道移動到舊金山這個大城市，說老實話，那對我來說就像小學生放暑假一樣，而且沒有任何作業需要完成，簡直完美。

「完全沒有想過在這段旅行期間，竟然會需要另一段旅行來當作休息。」我說。「這真的有點可笑吧？」從德哈查比城到舊金山的車上，我開啟這個耐人尋味的話題。

「還好啦，就算是工作也需要休假啊。反正計劃永遠跟不上變化，與其待在德哈查比等雪融化，不如趁機來一場小旅行。」呆呆打開手機按下播放鈕，車內音響傳來嗆辣紅椒樂團的〈加州夢〉（Californication）。

「我知道啦。」喝了一口冰可樂，「如果這是工作，至少也是全世界最棒的工作。」

五號洲際公路在荒圮的原野劃出一條界線，兩旁是看不到邊際的香吉士果園，背景是毫

無例外的藍天白雲，像電影的景片一樣。從德哈查比城到舊金山的五百公里，只要六小時的車程就能抵達，但若是依照我們走路的速度，可能要花上超過一個月的時間。從時間成本來看，徒步旅行一點都不經濟，但這也是它迷人的地方。用雙腳丈量世界的維度，用眼睛把陌生地名翻譯成詩句，前進的速度越慢，體會的細節就越多，箇中美妙只有親身經歷的人才能領略。

車子在傍晚時接近舊金山，從奧克蘭海灣大橋看見的天空灰濛濛一片。過橋後開進擁擠的市區街道裡，那些高樓好像要塌在身上一樣，一股沉重的壓迫感襲來，直到看見在高架橋下搭帳篷過夜的遊民，他們的衣著和身上的行囊讓我想起德哈查比城，心情才覺得放鬆了一些。

前兩天在德哈查比城裡閒晃的時候，遠遠看見幾個邋遢的徒步者聚集在路邊聊天，原本想走過去打聲招呼，但走近一看才發現是當地的遊民。也許在其他人眼裡看來我們並沒有兩樣，這讓我在看見流浪漢時覺得特別親切。

把車子停在滿是斜坡的舊金山市區，我跟呆呆拎著背包走進朋友的公寓。

「我真的很怕你們餓死！」奧莉薇說。她一邊出炆了幾個小時的雞湯和台式焢肉，然後打開大同電鍋盛了一大碗熱騰騰的白飯到我面前，我跟呆呆像剛放學的小朋友擠在餐桌前等媽媽放飯。撲鼻的醬油味馬上勾起對家鄉的強烈思念，在一旁眼睛咕嚕咕嚕轉的毛孩小亨利，早就按耐不住衝動想討點食物吃。米格魯優異的嗅覺能力，對牠來說真是一種殘酷的天賦。

奧莉薇笑著說自己是進口到美國的台灣新娘，平常的樂趣就是複製家鄉的美食，有時候想念一種食物想到發瘋的時候就只能自己動手，說著聊著，奧莉薇的先生馬文到家了，她馬上端出連麵糰都是自己揉出來做成的蔥油餅。我們四個台灣人，和一隻領養來的美國小狗，

TIPS 14 ——背包的基本重量（Base Weight）是指打包後，扣除食物、燃料和水的總重量。一般來說，輕量化的標準是將基本重量降至七公斤以下。長程徒步當然是背得越輕越好，但一味追求輕量化有時候反而會造成反效果，建立輕量化觀念遠比購買輕量化裝備重要。

圍著餐桌天南地北地聊。

「我看你不像瘦了十公斤的樣子啊？」奧莉薇看著我的肚腩說。

「明明就有！」我說。但心裡不禁懷疑是不是「徒步者天堂」浴室裡的體重計壞掉了。

利用在舊金山的寶貴時間，我們把現有的裝備重新檢視了一遍。在莫哈維沙漠用來支撐帳篷的登山杖被大風吹斷了，於是我們到城裡的REI買了一對新的手杖，也順便補充幾雙健行專用的五趾襪，然後換了一頂顏色較淺又通風的遮陽帽。至於用不到的裝備和衣物也趁這個機會整理出來，備用的毛巾、藥品、貼布、乾洗手，還有不合腳的鞋墊、太陽能充電板和相機腳架，我把它們通通塞進一個箱子，寄回阿凱迪亞城請子敏暫時保管。

知道自己要什麼之前，一定要先知道自己不要什麼。儘管自認背包的基本重量已經低於標準許多（TIPS 14），卻還是每天都在思考能夠丟掉什麼、可以不要什麼，畢竟能夠走到終點，從來就不會是因為穿了比較好的衣服或鞋子。經過一個月的時間，很多原本覺得需要的裝備，在步道上都變成該死的累贅，每一公克都像被放大了好幾百倍，像千斤重擔一樣壓在身上。所以看到滿滿一箱被寄走的雜物，心裡就覺得痛快，好像身上的肥肉不見了一樣。

寄宿在朋友家裡的客廳，每天都能洗熱水澡，也不怕肚子餓，累了就往床上一躺，想要幾點起床就幾點起床，完全不需要早起趕路，這簡直就是我夢寐以求的生活，但奇怪的是，也不用急著在天黑前找到營地。在過去一個月裡，這反而讓我懷念起步道上的日子。當我坐在滿桌美食的餐廳裡、走在熙來攘往的街道時，跟呆呆瑟縮在帳篷裡共吃一碗泡麵的情景，很自然地出現在我腦海裡。

每到晚餐時間，把辛苦扛在身上一天的水倒到鍋子裡，五百毫升煮泡麵、四百毫升泡一杯熱巧克力，如果還有剩下的水就把它煮開來放一袋茶包，等到隔天早上出發時就有冰涼的伯爵茶可以喝。還有還有，剛經過五百英里的那天晚上，一整片霧雨籠罩在山頂，溫度很低，

我和呆呆分食一塊從商店買來的白巧克力，慶祝剛剛完成的小小里程碑。那是呆呆最愛的口味，但是她怕我肚子餓，所以總是把最後一口留給我，可是我卻常常偷偷瞄到她默默地吞口水，所以也總是會再留一口給她。諸如此類微小而簡單的事情，在便利的都市生活裡反而顯得更彌足珍貴。

只要一個背包就能裝進全部的家當，只用雙腳就能走到任何想去的地方，每天起床就把唯一的一件衣服穿上，不需要在鏡子前煩惱該用什麼造型出門，所以也不需要煩惱自己的樣子看起來有多狼狽，髒了就是髒了，破了就是破了，只要全心全意往北一直走就好。生活因規律而簡單，因簡單而快樂，這樣純粹的日子，在走上步道以前根本無法想像。

「我想回步道了。很奇怪吧？明明我那麼想要進城的人，現在卻只想要回去吃苦。」我感慨地跟呆呆表明矛盾的心情。

「我也是呀。原本以為在都市裡才是真實的生活，但我現在覺得在舊金山反而像做夢一樣。也許步道才是我們的歸屬吧。」呆呆說。

「這邊真的很好，無可挑剔。但我迫不及待要回去了。」我說。

「你說得好像要回家一樣。歸心似箭喔？」呆呆笑著挖苦我。

「在還沒回台灣之前，它是呀。」我也笑了。「我猜步道現在也是我們的家了。」

離開舊金山往德哈查比城的火車上，我們已準備好面對內華達山脈的積雪，預計從德哈查比城旁邊的德哈查比隘口（Tehachapi Pass）返回步道往甘酒迪草甸（Kennedy Meadows）前進。

晚我們一星期出發的培竹、武平和阿寶也已經進城，我打算跟大家會合後交換一下最新的雪況情報。

培竹和武平也來自台灣，有戶外工作者的背景和豐富的登山經驗，年齡也和我們接近，出發前大家就透過臉書互相認識，也分享了很多有用的情報，我跟呆呆要從桃園機場離開的

清晨，他們兩位甚至還專程到機場為我們送機。阿寶則來自香港，旅遊資歷豐富，曾在台灣徒步環島，也有搭順風車一路從廣州抵達西藏的經驗，黝黑的皮膚和精瘦的身材，從外觀看來就是個標準的旅人。

走到加拿大是我們五個人的共同目標，一開始雖然沒有走在一起，但仍會不時地透過網路交換資訊，這種特殊的革命情感讓我們成為了夥伴，在 Alex、吉米和小又都回到台灣之後，那一股將我們團結在一起的無形力量就變得更為結實了。

「晚點就會和大家見面了，現在積雪融化得情況如何？我們預計明天就會出發回步道。」我在火車上用手機簡訊裡向培竹詢問山上的雪況，想了解他們打算怎麼應對。結果培竹的回覆讓我差點暈倒。他說後面的路因為森林火災封閉了，根本不能走，大家都還在德哈查比等候進一步的消息。

「噢不。」我用手掌朝自己的額頭拍了一下。覺得自己像個蓄勢待發的拳擊手，在回到久違的賽場準備正面迎擊對手的時候，卻發現會場停電了。原本震天價響的歡呼聲嘎然而止，燈光熄滅，我喘著氣，緩緩將舉起的雙手放下，環顧四周漆黑一片的觀眾席，只聽見會場裡空蕩蕩的回音……。

「現在是怎樣？」我覺得十分懊惱，朝呆呆翻了一個白眼，發現她也不知道該如何反應。手機傳來一個新聞的連結，點開後看見熊熊烈火在森林裡肆意妄為的畫面，還有個年輕背包客用手機拍下他慌張逃離火場的影片。太平洋屋脊步道協會發佈警告，請還沒通過的人暫時按兵不動，接近起火區域的人務必迅速撤離。這場名為「煙囪山火」（Chimney Fire）的意外，起火點在步道標記第六八一英里的位置，距離我們將要過去的甘迺迪草甸只有二十英里的距離，雖然太平洋屋脊步道本身沒有受到波擊，但因為風向的關係，火勢有可能繼續蔓延到接近德哈查比城的位置，如果我們貿然上山，有可能在兩天後就被山火包圍。我想起前

TIPS 15 ── 全程徒步通常都是一個方向直通到底，但如果選擇來回跳躍的徒步方式，則稱為「振盪式徒步」（Flip-Flop），意思是先跳過不適合的路段，待時機成熟再回去補齊未完成的部分。由於氣候和森林火災等因素，這樣的徒步方式在太平洋屋脊步道是常見的選項。

些日子走過的「死亡森林」，大火肆虐後的一片焦土仍令人怵目驚心，更何況是要與它正面交鋒？

在這場火災發生之前，我一直覺得生命不會受到威脅，當機立斷到，其實危險就潛伏在四周，而且隨時都有可能被它狠咬一口。但是當這把火被點燃，我才意識

當我坐在火車上一籌莫展的時候，呆呆決定接受其他徒步者在網路上的建議，當機立斷決定暫時跳過這段森林大火的路段，移動到北加州與奧瑞岡州的交界點愛許蘭城（Ashland），從由南朝北的走向改為由北朝南，等到完成北加州和中加州（也就是內華達山脈）的路段後，再回到北邊的奧瑞岡州，恢復由南朝北徒步到加拿大的方向（TIPS 15）。這個計劃有三個考量點：第一，可以安全避過森林大火；第二，等到我們抵達內華達山脈的時候已是盛夏，屆時冰封的雪山就不再是個問題了；第三，如果在德哈查比城繼續等待，莫哈維沙漠在六月的高溫會增加我們在缺水路段健行的危險性。

幾通電話交談後，培竹、武平和阿寶也附議，決定加入我和呆呆的計劃，於是隔天大家就租了一部車，沿著知名的三九五號公路，像影片快轉一樣，用一天的時間把未來兩個月會走過的風景迅速地瀏覽了一遍。坐在車上，看著窗外遠方還覆蓋著皚皚白雪的山頭，連綿數百公里的山脈像一座巨大無比的宮殿，以無比磅礡的氣勢坐落在加州的原野之上，這座被約翰繆爾稱作「光之山嶺」（Range of Light）的內華達山脈曾經是我和呆呆最大的恐懼，但如今與它擦身而過，無法在最危險的季節親眼目睹它絕美的雪景，心裡竟莫名地覺得可惜。這實在是太矛盾了，就和我巴不得趕快離開舊金山回到步道的心情一樣。

也許生命就是充滿著矛盾，那是一切的根本和動力，透過內心的撞擊，才有可能揭露最原始的渴求。如果沒有南加州那段痛苦與快樂並存的歷程，也許我對山的想像還是美好的，不過一旦意識裡被植入恐懼、不安與惶恐的因子，那山就不再只是一座象徵性的高塔，而是

一個會想要嘗試與他和解、親近的對象。

跳過一千一百公里的距離，我們終於抵達愛許蘭城，一行五人在城外郊區離步道很近的卡拉漢旅館（Callahan's Lodge）的草地上紮營。這座度假旅館長久以來一直是徒步者仰賴的補給點，在健行季節以一晚大約十塊美金的收費，讓預算不多的徒步者在旅館旁的草地上過夜，而且只要出示太平洋屋脊步道全程徒步的許可證，就可以免費換到一杯啤酒。我坐在吧台，大口喝下原本要跋涉千里才會得到的「犒賞」，誰都沒料到會有這樣急轉直下的劇情，但我們態度淡定，反正不管好的壞的，都是最好的安排。

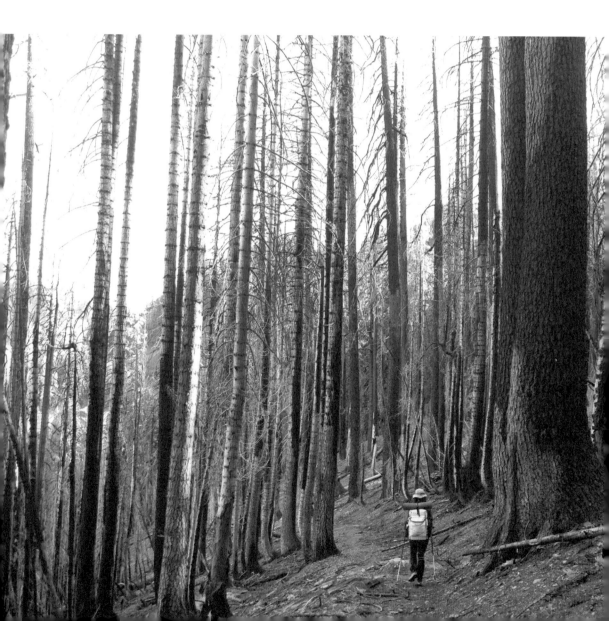

第九章

別跟山過不去

假如一棵樹在森林裡倒下，沒有任何人或動物在場，那它究竟有沒有發出聲音？

TIPS 16 ──由南向北的徒步方式叫做「北行者」（Nobo，North-bounder），由北往南則是「南行者」（Sobo，South-bounder）。太平洋屋脊步道的徒步者有百分之九十五都是向北行走，春天從南邊出發，在冬季來臨之前的九月走到北方的加拿大。

卡拉漢旅館位於奧瑞岡州的愛許蘭城郊區，在五號洲際公路的交流道旁，距離奧瑞岡州與加州的州界只有三十五公里左右，地理位置劃分在克拉馬斯國家森林公園（Klamath National Forest）內。太平洋屋脊步道在幅員廣闊的加州約有二七〇〇公里的距離，佔步道總長度六成，按照普通速度平均得耗上三個月的時間才能走完，而加州普遍也被視為地形、氣候最多變複雜的路段；奧瑞岡州的步道則是公認難度最低，坡度平緩且大多有濃密的林蔭遮蔽，素有「綠色長廊」之稱。所以對大部分的北行者（TIPS 16）來說，跨過州界進入奧瑞岡州相當於中場休息時間，心情上和我們正要踏入路況未明的北加州簡直是天壤之別。

採用振盪式徒步方式的徒步者極為稀少，這意味著我們向南行走的時候，北行者也尚未抵達北加州，在這段空窗時間我們將是山上唯一的太平洋屋脊步道徒步者。也代表我們無法得到路況和水源的最新情報，而且北加州的山區仍有不少的積雪，計劃尚有許多變數，一度讓我有點質疑自己是不是做錯了選擇；但同時，我卻也感受到胃裡一股翻攪的興奮，能夠在

這趟旅行體會兩種方向的視野，某種程度來說也算是值回票價。況且，旅行本來就應該充滿意外和激情，才能狠狠直視在不同的處境裡，那個平時被隱藏的「真我」會以什麼樣的面貌浮現。

往好方面想，至少我們不需要再擔心飲水的問題，北加州隨處都是清澈冰涼的雪水和潤流，而且若是按照北行者的正常進度，當他們抵達盛夏時的北加州，將會面臨比南加州更酷熱的高溫，屆時從乾涸的溪流和山泉取水會是另一棘手的難題，而且隨時會爆發的森林大火更像一顆不定時炸彈。

隔天起床一直賴到中午才捨得離開舒服的旅館，我在大廳喝掉第二杯啤酒，決定早其他人一步返回步道。照理說大家費了那麼多功夫一起移動到奧瑞岡州，名義上就是坐在同一條船上的夥伴，應該會有同時出發的默契，但我並不想破壞我跟呆呆培養出來的節奏，打算和大家保持適切的距離。倒不是我們個性比較孤僻，而是已經走過一段不算短的時間了，知道人與人之間留有一些空間總是比較舒服的，遷就彼此只會讓大家都喘不過氣。平時在工作上或生活上總免不了與人妥協，但在步道上，我跟呆呆有個共識就是要完全地忠於自我，每一步都要為自己而走，如果真的得加入團體行動，一定要有個很好的理由。

結果這個好理由就是意料之外的雪況。

往北移動了一千公里，不僅植被由仙人掌和灌木叢等熱帶植物，轉變為以松林、杉林為主的常綠針葉林，氣候的結構也已經與南方差異甚遠。北加州以地中海氣候為主，六月時分的雪線約在海拔一千五百公尺以上，較高的山區仍有部分未融的積雪。隨著海拔逐漸攀升，許多路徑被大量的白雪掩蓋，某些路段甚至厚達兩公尺以上，不僅拖慢行進速度，還得花相當多的時間迂迴繞路。呆呆甚至在經過一大片雪坡時不小心滑落了好幾公尺，我嚇得失聲大叫，還好有驚無險，她及時被斜坡上的樹叢擋住而停止下滑。

另一方面，路況也開始變得越來越糟糕，步道上開始出現為數不少的斷木殘根，大部份都是在雪季被壓垮的單葉松和鐵冷杉，每隔幾十公尺就得在盤根錯節的倒樹攀上攀下，或者在邊坡低繞高繞，耗損不少體力，身上也多了好幾處擦傷和淤青。在各種因素考量下，我們決定在走到下個補給點塞亞德谷鎮（Seiad Valley）之前保持團體行動，由他負責開路在雪地踏出步階，培竹則壓隊確保呆呆的安全。但阿寶在第二天就脫隊了，他的速度快、步頻也快，一下子就把大家甩在後頭。

兩三層樓高的巨木被連根拔起橫臥在人跡罕至的森林裡，那場景令人怵目驚心，可以想像倒下的那一刻必定是以天崩地裂之姿撼動整座山林。我想起一個經典的哲學問題：「假如一棵樹在森林裡倒下，沒有任何人或動物在場，那它究竟有沒有發出聲音？」

從科學的角度來解釋，聲音是透過粒子振動傳導到耳朵的物理現象，如果沒有任何聲音被耳朵聽見，那它就不是一種聲音。而從哲學角度思考，如果沒有人知道這棵樹的存在，那這棵樹就形同不曾存在，所以當它倒下的那一刻就如一陣輕煙消逝，悄無聲息。不管科學或哲學的角度，論述的出發點是「存在等於被感知」，也就是說，感覺不到的東西就等於不存在。但我的想法很簡單，天地萬物並不是為了人類的感知而存在，這聲音是必然發生的，連摘下一片葉子、或是掉在地上的松果、羽毛都會發出細微的聲響，更何況是一棵如此雄偉的巨樹。

第三天晚上，我們四個人走到一處開闊的草坡，視線不再被濃密的森林掩蓋，遠處一座海拔超過四千公尺的沙斯塔山（Mt. Shasta）以拔地而起的雄偉姿態出現，沒有與其它山峰相連，山頂終年白雪覆蓋，像一頭巨獸盤踞在北加州喀斯喀特山脈的尾端。受不了美景誘惑，而且剛好附近有流量穩定的雪水，大家當下就決定露宿在步道上。將

地布和睡墊鋪好直接鑽進睡袋，頭頂沒有帳篷的遮蔽，視野變得無比遼闊。美國人稱這種過夜的方式叫「牛仔式露營」（Cowboy Camping），以天為幕、以地為席、以山為景，空間的拘束感被釋放了，那一刻並不會覺得自己失去了保護，反而是一種與大自然更深層的融入。躺在原野的土地上，冷冽的空氣將我包圍，新月的輪廓從樹影間升起，我張開眼睛看見了流星，也聽見一頭野鹿用力踏在泥土上的聲音。星星一直都是存在的，只是黑夜將它們襯托得更加耀眼；我也是存在的，縱使我在森林裡的腳步聲、喘息聲和哭泣聲沒有人聽見，我也知道自己在世界的角落佔有一席之地。光是知道自己活著，就是一件意義非凡的事情，無需任何證明。

離開卡拉漢旅館五天後，我們終於走到總人口數只有三百人的塞亞德谷鎮。說它是鎮，其實更像是一個村落，最熱鬧的地方是一小棟平房，由鎮上唯一的餐廳、雜貨店和郵局組成。旁邊有一個付費的露營車營地，在草地搭帳篷一晚的收費是十五塊美金，設備毫無意外地相當破爛。我們在營地與阿寶會合，他說除了在雪地裡摔了一大跤之外，這一路都相當平安，沒有迷路，也沒有被黑熊攻擊，這讓我們都鬆了一口氣。這時我突然想起蘿拉和南希。

蘿拉和南希是我們從卡拉漢旅館出發後的第一個晚上，在營地認識的兩位短程徒步者。那時候我們在一處類似工寮的亭子裡露宿，蘿拉和南希則在一旁搭了兩頂帳篷，兩個年近六十歲的好朋友大老遠從東岸的麻薩諸塞州飛到加州，只因為受到《那時候，我只剩下勇敢》電影的鼓舞，決定挑一小段太平洋脊步道健行作為她們三十年友誼的紀念。身材較矮的蘿拉職業是獸醫，她說這是她們這輩子第一次的野外健行，為了這一百英里（約一六〇公里）的戶外初體驗，兩個人花了相當多的精力做準備；頭髮稍長的南希是專業的麻醉師，她笑著說很多登山裝備根本不知道該如何使用，比如說她攜帶的衛星導航機，其實

只是為了心安而準備，而手上那個大得驚人的濾水器也因不明原因故障，在我接手幫忙維修的同時，蘿拉又不小心折斷了自己的老花眼鏡，所以我只好也試著幫她處理。其實我一直暗自竊笑，覺得她們這兩個活寶，根本就是另一部電影《別跟山過不去》（A Walk in the Woods）的女性翻版，完全可以想像她們的旅行會發生多少笑料百出的趣事。

「你們打算健行多遠的距離啊？」蘿拉問，然後一邊拿出她的山屋牌（Mountain House）乾燥通心粉，把煮好的熱水倒進去，並將袋口密封起來。我很熟悉山屋牌的食物，一開始在南加州都是靠它果腹，但是它的價格不低，一包平均要價兩百塊台幣，而且我們早就吃膩了，所以後來我跟呆呆改吃比較便宜且口味多變的泡麵。

「大約是二千六百五十英里，因為我們正在走太平洋屋脊步道。」我一邊處理濾水器一邊回答蘿拉的問題。

「什麼？！我的天啊！你們認真的嗎？」蘿拉跟南希睜大了眼睛，放下手邊的晚餐，一副不敢置信卻又相當佩服的表情。對於這種反應，其實我早就習慣了，我回報一個得意的淺笑。

「所以你們大老遠跑來美國就是為了幹這件事？」南希止不住震驚繼續追問。

「是呀，我媽覺得我根本是瘋了，哈哈。」我把濾水器修好了。

「怪不得你們的背包那麼輕，而且每個裝備都好小好高級的感覺！我們這一百英里在你們眼裡根本就不夠看呀。」南希接過濾水器之後和蘿拉對看了一眼，露出有點懊惱的表情。

「千萬不要這樣想，距離長短並不代表什麼。」我試著解釋其實走多長都無所謂，重要的是享受旅行本身，所謂「重要的不是完成多少里程，而是得到多少……」話說到一半，突然發出一聲慘叫。

「噢不！我把我的湯匙折斷了！」蘿拉使用一種叫湯叉的塑膠餐具應聲腰折。

「這品牌不是標榜不會斷的嗎？」蘿拉說，露出又好氣又好笑的無奈表情。

「呃……它就是會斷，千萬不要覺得意外。」我試著不要發出笑聲，但她們短時間內發生的一連串糗事實在是讓人招架不住了，在場的每個人都被兩位阿姨逗得笑不可抑！

「其實我們算是狠角色（Badass）吧？背著比你們重的背包，還能走得差不多的距離。」

在笑聲稍歇後，蘿拉和南希使了個眼色，想要表示她們也不是好惹的，好像小朋友要邀功一樣，急欲得到我們的認同。

「妳們當然是狠角色啊，毫無疑問！」我連忙回答。

蘿拉跟南希露出得意的表情後，隨即像少女一樣掩面大笑。

兩位阿姨不懂得操作衛星導航機，身上的紙本地圖也不夠詳細，加上手機沒有訊號，如果在山上迷路真不曉得該如何脫困。如果她們還沒走到塞亞德谷鎮的話，也許還困在山上，以他們的裝備和食物的分量，肯定沒辦法撐過這麼多天。我焦急地用手機打開臉書查看她們的近況（我們碰面那天加了好友），祈禱能夠得知她倆安然無事的消息，結果螢幕上出現的，是一張讓人不知該如何反應的照片：蘿拉和南西站在一架直升機前，左右兩邊各站了一位穿著橘色飛行裝的救難隊員，四個人開心地摟在一起合照，露出劫後餘生的燦爛笑容。我捧著肚子笑到流淚，這兩位阿姨的健行初體驗未免也太戲劇化了！

原來山上步道的積雪過深，逼使她們得離開步道走一般的產業道路，但因為地圖資訊不明所以很快就失去方向，在經過數個小時的迷途後，終於在有手機訊號的地方打電話向救難隊求救，沒過多久，她們兩個人就被直升機送到愛許蘭城的小機場，提前結束她們短暫的太平洋屋脊步道冒險之旅。蘿拉甚至向救難隊要了當時即時記錄的影片並把它分享在臉書上，我不禁莞爾，如果在台灣的公開網頁放這種歡樂的影片，肯定又要上社會新聞了。

這樣的事情在美國似乎是見怪不怪，走在稜線上不時可以看到來回穿梭的直升機，記得

「塞亞德咖啡」（Seiad Café）著名的大胃王鬆餅挑戰，只要在兩小時內吃完五片總重達三公斤的巨無霸鬆餅，該餐點就不用收費。八年來沒有任何人挑戰成功，二〇一六由一位叫「派對男孩」的徒步者打破這個記錄。

當時最早進入內華達雪山的一批徒步者，就因為雪況過於嚴峻在山上困了好幾天，在糧食用盡無計可施之際，也是呼叫一部直升機送了幾天食物上山後就請救難隊離開。這在部分台灣人眼裡看來可能是資源的浪費，但研究後才知道，美國的空中救護費用在有購買保險的條件下，一般距離的收費大約美金五百塊；若無保險庇護，短程救援至少得花費美金兩千塊，長程救援費用甚至會高達美金五萬塊。所以呼叫直升機對美國人來說是一種付費服務，不是任何人的義務。

我不曉得蘿拉和南希有沒有保險，但人平安就好，而且不管她們在森林裡驚慌失措、大聲求救的聲音有沒有人聽見，至少，救難隊聽見了。

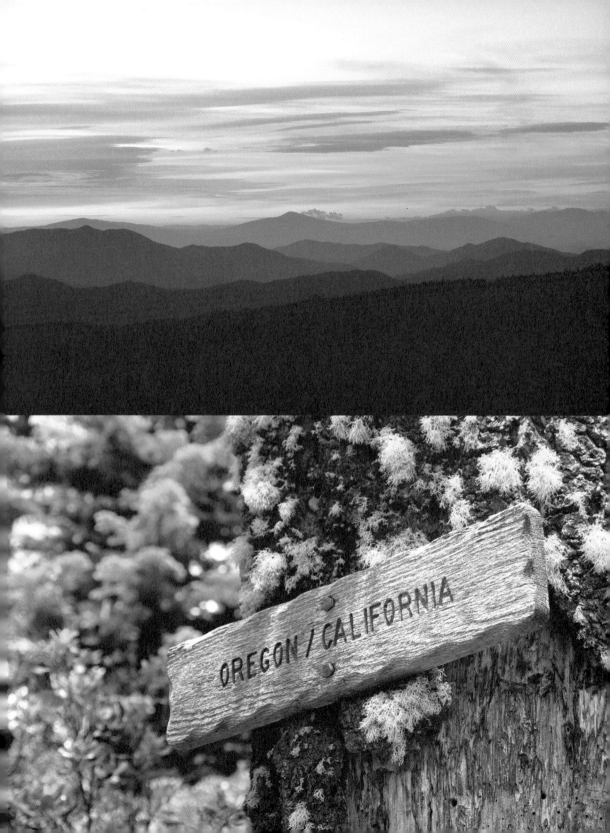

第十章

嘿！熊！

一片樹葉飄下樹林，老鷹看見它，小鹿聽見它，而熊嗅到它。

自從知道黑熊在北加州活動頻繁後，走在步道上總是提心吊膽，擔心和毛茸茸的大黑熊在某個轉角不期而遇，只能暗自祈禱牠們對亞洲風味的食物興趣不大。

從塞亞德谷鎮離開的第一天傍晚，原本大夥要在一座木橋上露宿，但吃完晚餐才發現橋上到處都有疑似熊爪的痕跡，判斷那座橋很有可能是黑熊平時練爪子的地方。當下氣氛有些凝重，似乎連空氣的結構都改變了，四周瀰漫著危險的味道。幾經討論後決定立刻收拾背包，趁天色還未全黑前，走多少算多少，只要可以遠離黑熊出沒範圍一小時路程就好。大家心情有點緊繃，在黑夜逐漸籠罩的森林裡，只有鞋子急促踏在小徑上的嚓嚓聲。

點亮頭燈，我們得摸黑走過一座獨木橋，橋下是湍急的溪流，水聲大得嚇人，但我仍可以聽見心臟撲通撲通跳的聲音。在黑暗中，恐懼的感知變得特別敏銳，兩三步就能跨過的倒木在那一刻好像有一百公尺那麼長，我得屏住呼吸全神貫注地踏出每一步，在溼滑的木頭上，只要稍有大意可能就會摔到水裡。安全通過後，我們幸運地在溪邊找到一小塊營地，大

家決定生火，期許火的溫度和產生的煙燻味能把蚊蟲和黑熊趕得遠遠的。太平洋屋脊步道協會的建議是正確的，在黑熊頻繁出沒的加州山區最好結伴同行，在這前提下，已顧不得什麼個人步調或節奏了。

不過走在北加州還是有值得慶幸的事情。我們來得季節正好，間歇涓流滿布整個山頭，平時只要裝滿一公升的水帶在身上即可，終於擺脫在南加州隨時得扛四公升水的噩夢了。北加州山區的水質清澈又冰涼，我們會在過濾好的山泉水裡加入一種果汁粉，喝起來甜甜的，有各種不同口味，犯了想喝冰涼汽水的癮頭時，這以色素和代糖及少許維他命調製而成的粉末正是解饞的好東西。

但凡事過猶不及，有時候水量過多反而變成困擾。隔天一早我們從營地出發要跨過溪流到對岸，在岸邊來回走了幾趟找不到任何倒木或路橋，再走一會兒，才發現一座焦黑的橋墩基座。查看手機裡的步道資訊，才曉得幾年前的森林火災老早就把橋給燒燬了，無計可施下只能徒步涉水過去。看似平靜的水面其實底下流速很快，而且水溫低得刺骨，脫掉鞋子、捲起褲管，一下水馬上凍得哇哇大叫。原本以為水深只到膝蓋卻已淹到屁股，我努力用登山杖把自己撐住不要讓水流帶走。上岸後我心想，這麼怕水的呆呆到底該怎麼辦？一轉身，發現她臉色鐵青，亦步亦趨地走在水裡，很像被丟到水裡的貓急著想要上岸，那模樣實在太過有趣，有一種說不出的滑稽感。

「可以把你的登山杖給我嗎？」呆呆焦急地伸長左手，用哀求的眼神看著我。

「等一下，我先拍張照片。」我不想錯過這個驚險鏡頭，決定先拍照再說。

「呃啊⋯⋯」呆呆看到我的第一反應竟然是拍照，驚訝得說不出話來。她哭笑不得的苦瓜臉實在太好笑，所以我又按了幾次快門。

為了拍照而不顧老婆安危的舉動引來眾人大笑，氣氛非常歡樂，看來昨晚虛驚一場的黑熊危機早就被大家拋到九霄雲外了。

從塞亞德谷德鎮到埃特納鎮（Etna）的路上，討厭的積雪仍如影隨行不見緩解，常在走路節奏正順的時候無預警出現，大夥只得停下來把冰爪穿上，小心翼翼通過後再把冰爪脫下，穿脫脫，平白浪費不少時間。而且太平洋屋脊步道協會還無暇派志工上山清理步道，路上的殘枝斷木也像路障似的一直干擾步行的節奏。還好有前幾天雪地導致速度驟降的經驗，這段路我們特地多帶兩天備糧，假如不幸被困在山上至少還能打場持久戰。

出發後的第三天傍晚，我和呆呆速度較慢走在隊伍最後面，距離營地只剩一個小時的路程，在天黑前走到並不困難，只要沒有出現積雪就好。眼看已快接近預定營地，心情稍微放鬆下來，我拿出最後一包從台灣帶過去的義美巧克力脆片給呆呆，這一直被我們視為一種精神上的獎勵，不捨地吞下最後一口脆片後，我們從一處髮夾彎攀上稜線轉到山坡的另一側，發現培竹和阿寶在前方的空地地休息，氣氛似乎不太對勁。

「怎麼停下來了？」我問。

「有雪。」培竹有點無奈地說：「而且是一大片雪，根本看不到路徑，武平過去探路了。」

我往前走幾步，伸長了脖子，發現從山脊到鞍部是一大片看不見邊際的雪坡，高聳的山壁阻絕了陽光的照射，讓這一大片白靄靄的積雪仍頑固地堅守在陡坡上。

「可惡！」我懊惱地發出一聲哀嚎。

站在邊坡，看見武平已快步走到距離我約二十公尺的下方。有獨攀完登台灣百岳經驗的武平也是一名雪訓助教，在一般人覺得寸步難行的雪地卻像走在平地一樣輕鬆，最後甚至以屁股著地的方式滑下雪坡。我沿著武平細心為大家踏過的步階，確定每一個足印都堅實地不會崩坍後，才請呆呆跟著過來。這習慣從在台灣登山就已養成，只要我在前方遇到較具難度的路段，一定會停下來模擬呆呆可能會踩的踏點，確認用她的步伐也能通過後才會請她跟上。

但眼前這雪坡太陡太長，我發現呆呆緊繃著身體以龜速前進可能會耗費太多時間，於是

我轉過身跟她說：「妳要不要試試看也用滑的？看武平那樣做好像很好玩噢！」我把頭撇到

武平的方向，示意呆呆這樣做會輕鬆很多。

「雪很鬆軟，坡度也夠長，沒問題的，小心控制速度就好！」武平在下方大聲提醒滑下

去的要領。他的身影小得像根指頭。

「不要！我不要滑！我慢慢走就好。」呆呆連想都沒想就拒絕了，表情一副快要崩潰的

樣子。

回頭發現阿寶也滑下去了，而且他玩得不亦樂乎，根本就像在溜滑梯一樣，於是我也一

屁股坐到雪地上，轉身和呆呆揮手後就一溜煙地消失了。與雪地只隔著一件薄薄的褲子，兩

股間傳來的涼意直通腦門，我不自覺得也興奮大叫，距離比想像中還短很多，咻一聲就直達

坡底。

「快下來啊！真的很好玩噢！」我向呆呆信心喊話，而且我真的沒騙人，這確實好玩得

要命，我甚至想要走上去再滑一次。

「你確定？這真的安全嗎？」呆呆還有些半信半疑，仍然堅持要一步一步走下來。但應

該是騎虎難下，走沒幾步後就放棄了，我遠遠看見她慢慢坐在雪地上。

「真的啦！我沒騙妳，這真的很好玩！」我大聲鼓勵她千萬不要錯過這個有趣的體驗。

結果兩分鐘後，呆呆滑下來的第一句話竟然是：「好好玩噢！我可以再滑一次嗎？」而

且臉上還一副意猶未盡的模樣。

面對它，然後滑下它，原來克服恐懼的方法這麼簡單。

抵達埃特納鎮後，我們輾轉移動到下一個補給點鄧斯謬爾城（Dunsmuir），從城裡補足

瓦斯罐和食物後攔到一部車子要回到步道。讓我們搭便車的司機來自奧瑞岡州的姐妹鎮

（Sisters），恰巧也是太平洋屋脊步道沿線的重要補給點，他遞上一張名片，表示如果我們之

後走到鎮裡，一定要到他經營的酒吧喝酒。我們向他道謝，掐指一算，那可能是兩個月後的事情了。

從下車的交流道口走進峭壁堡州立公園 (Castle Crags State Park)，我們要從公園裡的小徑接回步道，但是因為出發時間晚了，而且陰雨未歇，我們並不急著趕路，打算在離步道口不遠的地方找塊空地早早紮營就好。花了一點時間東挑西選，終於找到一處可以容納三頂帳篷的緩坡，只要把樹枝和石塊稍微整理後就能將帳篷搭起。大家時間拿捏得很好，一躺進帳篷沒多久，陰暗的天空就開始下雨，空氣中傳來的泥土味道夾雜著濕氣，像極了台灣夏日午後山區的氣息，我跟呆呆閉上眼睛，享受陣陣細雨打在樹葉上和帳篷上的滴答聲，微小而細緻的韻律極具催眠效果，被一陣寧靜包圍後各自沉沉睡去。

不知道睡了幾個小時，我突然聽見隔壁帳篷傳來一陣騷動。

「糟糕！死定了！」武平難得失去冷靜，用緊張的語氣叫大家趕緊起床。

「嗯……怎麼了？」剛從睡夢醒來，我還沒搞清楚什麼狀況，連眼睛都懶得睜開，伸手往頭頂的方向找眼鏡要戴上。從帳篷外的天色判斷，時間差不多是傍晚，天快黑了。

「武平看到小熊！」培竹嚴肅地說。

聽到這個回答，我的汗毛直豎，瞬間清醒。

對台灣人來說，要在戶外看見野生黑熊的蹤影，可能比看到跳舞的獨角獸還難；但在美國，很多當地登山客開玩笑說黑熊 (Black Bear) 只是體形比較大隻的狗，性情溫馴，不像棲息地在更北邊的灰熊 (Grizzy Bear) 會主動攻擊人類。黑熊會現身通常是因為貪吃人類背包裡的食物，只要發出大一點的聲音，比如說敲敲鍋碗或吹吹哨子，膽小的黑熊馬上就會嚇跑。

但只有一個狀況例外，我們一直被再三告誡，如果遇見小熊，一定要拔腿就跑，千萬不要讓跟在小熊身邊的熊媽媽發現，否則母性極強的熊媽媽為了要保護小熊幾乎什麼事情都幹得出來。

先前一連走了幾天都沒在山上見到黑熊身影，反而讓人期待能和牠們來個正面接觸，這邊指的「正面接觸」是距離好幾公尺，我能看見牠，牠看不見我的狀態。但我沒想過第一次就中了籤王，竟然和最具殺傷力的小熊正面衝突，而且還被牠看見了！

我穿好雨衣慌張地走出帳篷，也把錢包、護照、手機都帶在身上，同時戴上頭燈做好隨時逃命的準備。武平死盯著幾公尺外的樹上，那是小熊出現的位置，他和培竹手上緊握著冰斧，一副如果逃不了就得跟熊拼命的模樣。慌亂中我們決定死命地製造各種噪音試圖把小熊嚇跑，這方法果然奏效，小熊真的嚇到了，但是牠卻開始放聲嘶吼，淒厲的哭聲聽起來百分之百可以確定是在呼叫救兵，這可把我們都急死了。天色已經漸漸變黑，我們在雨中打開雨傘和頭燈，一群人癡癡望著黑暗中看不見輪廓的小熊，沒有人敢移動半步。我不曉得熊媽媽是不是就在附近，雨聲的干擾讓我們無法判斷是否有動物靠近，但可以確定的是，敵在暗而我在明，牠隨時都有可能撲到我們身上。這樣的恐懼又加深了焦慮，一個小時過去，兩個小時過去，雨依然沒停，小熊也不打算休息，仍然死命發出尖銳刺耳的叫聲。

看看手錶已經是晚上九點（Hiker's Midnight，徒步者的午夜），早就超過平常的就寢時間，我決定不管了，索性回到帳篷躲進睡袋裡休息。

「你確定你要睡覺？小熊還在外面，你怎麼睡得著？」呆呆無法接受我就這樣置之不理。

「牠又不走，耗在那裡也不是辦法啊。」我把頭縮進睡袋，決定不管如何先睡再說。

每個人面對危險的處理態度都不一樣，我一向是神經比較大條的人，孫子說：「兵無常勢，水無常形」面對受到驚嚇而耍脾氣的小熊，既然大家束手無策，那就應該改變戰略，而我的戰略就是回到帳篷養精蓄銳；但呆呆不同，她會在當下評估出最安全的解決方法，不管威脅大小一律嚴陣以待。她的原則是，如果已經預見危險可能發生，就應該馬上想辦法消除心中的疑慮，排除任何會讓自己遭難的因子，那才是對自己生命負責任的做法。

於是呆呆轉而用手機向子敏求救，因為據她所說，那天晚上我躺平後沒多久就開始打呼

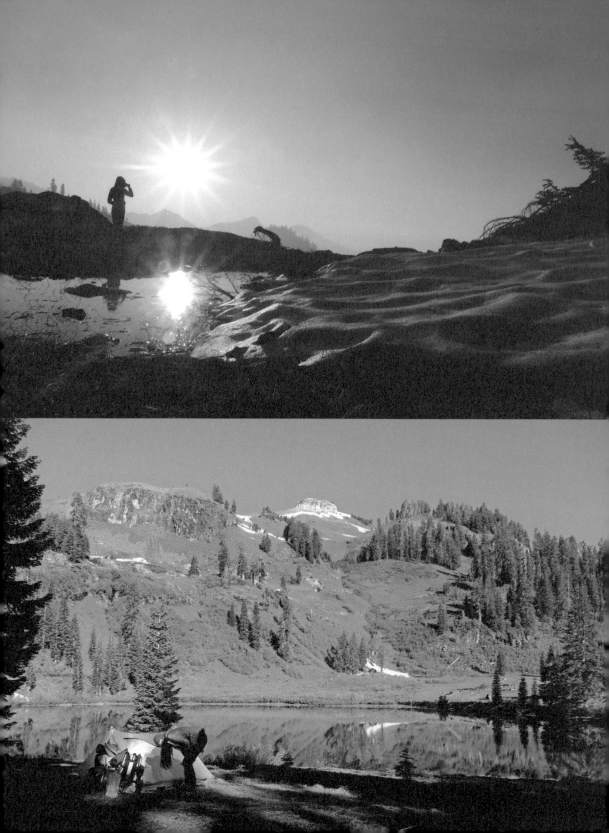

TIPS 17 ——熊罐（Bear Canister），在某些國家公園，如內華達山脈地區的優勝美地國家公園，官方強制規定必須攜帶熊罐，將任何會發出味道的隨身物品，如食物、保養品或垃圾都鎖進一個塑膠製的圓筒狀熊罐。這樣的做法其實是為了保護黑熊，因為依照規定，只要黑熊威脅到人類的生命，基於安全理由，園方就必須派人將牠安樂死。

了。子敏曾有幾次與黑熊打交道的經驗，甚至也曾在同一座州立公園裡見過黑熊。這對加州人來說好像真的是家常便飯。

「你們能從營地撤退嗎？」子敏焦急地問。

「不行，外面在下大雨，而且我們跟小熊只隔了一條步道，撤退路線很可能會被母熊擋住！」呆呆解釋當時與小熊對峙的情況。

「我建議你們還是進帳篷好了，也許熊媽媽就是顧慮你們一直等在外頭，牠不放心靠近小熊。只要你們進去帳篷，牠就會放下戒心把小朋友帶回家啦！」子敏冷靜地分析。

「安心去睡吧，保持平靜，祈求和平相處是唯一的方法。牠們可以感應到的。」她繼續補充。

我不曉得這是不是正確的方法，但呆呆大概也累了，聽從子敏的建議也回到帳篷。說來奇怪，沒多久就聽不見小熊的叫聲了，看來熊媽媽真的是躲在暗處觀察我們，可能牠的想法也和我們一樣：「為什麼你們還不走開啊？」

隔天起床我們繃緊神經，一路上東張西望，就怕又不小心走進黑熊的活動領域。當時身上沒有攜帶能夠隔絕食物味道的熊罐（TIPS 17），所以我們採取的策略是把紮營跟煮晚餐的地點分開，避免野生黑熊覬覦殘留的食物味道而前來「拜訪」。美國人有一句諺語：「一片樹葉飄下樹林，老鷹看見它，小鹿聽見它，而熊嗅到它。」就是在形容熊的嗅覺極為靈敏，只要能把味道藏好，基本上就能避開和牠們正面交鋒的機會。

距離下一個補給點還有五天，和黑熊對峙的陰影一直籠罩著大家，我們選擇盡量走在一起，但是阿寶從早上出發後又再次脫隊，看來他還是比較習慣用自己的步調行動。

下午遇見一個與我們逆向的北行者，年紀大約六十多歲，頭頂微禿，扛著一個大背包，似乎已在步道上健行了一段時間。他的名字叫法蘭克，住在五百公里外的西耶拉城

（Sierra City）。

「你好，請問你這些日子在步道上有看到熊嗎？」我走到他的面前打聲招呼，順便探聽接下來的步道有無黑熊出沒的消息。

「有啊，我有看到黑熊，而且很多隻！我從西耶拉城出發，這一路上已經看到三隻熊了！」法蘭克瞪大了眼睛，和大家分享看見黑熊的驚悚過程。老實說聽到這數字我有點腿軟。

「你們有帶熊罐嗎？」他問。

「沒有。」

「那你們有帶防熊噴劑嗎？」他說的是一種類似防狼噴霧的東西，只要對準熊的方向噴過去就有嚇阻作用。

「也沒有。」我突然覺得自己好像一塊生肉攤在黑熊的餐桌上。

法蘭克一臉不敢置信的樣子，大概是覺得我們這幾個亞洲人膽子太大，居然沒有任何防熊措施就上山了。

「請問防熊噴劑真的有用嗎？」我打算下山後也去買一罐，如果它有效果，那就該買來防身，區區一點重量根本不是問題，沒有人想成為黑熊的大餐。（註：其實大部分國家公園都是禁止攜帶防熊噴劑的。）

「當然有用！但如果連這個都嚇不倒牠的話。」法蘭克右手默默伸到背包的側袋。「我還有這個！」一把黑色的手槍冷不防地從他的手上出現。「但我不會拿它來射殺這麼美麗的動物，頂多對空鳴槍把牠嚇跑而已。」他把槍緩緩收好，冷靜解釋將熊置之死地不是他的第一選擇。

我張大嘴巴不知該如何反應。看見手槍讓我感到震撼，但並非因為那是奪取生命的武器，而是真切地感受到，被黑熊襲擊是確實可能會發生的事情，危險是那麼真實地浮上檯面，

而我們拿它一點辦法都沒有。

看到我的反應，法蘭克似乎能理解我們的處境，他說：「如果你們真的沒有任何工具可以防熊，可以試試看邊走邊發出聲音。像我這樣，」他把手掌伸出來對拍了兩下，像鼓掌一樣，然後大喊「嘿！熊！」

啪！啪！「嘿！熊！」我們跟著照做。死馬只能當活馬醫了，很難相信這會有效，但也只得接受這就是我們那幾天的保命丹。

與法蘭克道別後，我們再度上路，到了有訊號的地方。培竹拿出手機上網查詢有關這段路程黑熊出沒的資料。

「哇靠！」他看著手機發出一聲驚歎。

「怎麼了？」我焦急地問。

「網路上有人說他一天看到七隻熊！」培竹說。聽到這驚人的數量大夥一陣譁然。每一年在臉書上會有一個社團，由當年的徒步者加入組成，大家會在上面分享步道的各種資訊，培竹就是從那社團的分享貼文看見的。

「七隻？中樂透也沒這麼幸運吧！」我簡直不敢相信耳朵聽到的事情，乾脆在身上撒胡椒鹽等黑熊過來把我吃掉算了。

第十一章

WALTZING MATILDA

捲起鋪蓋流浪吧，捲起鋪蓋流浪吧，晚安了，我的瑪蒂妲……。

自從學了驅趕黑熊的神奇咒語後，呆呆只要興致一來，每隔幾分鐘就會大力敲擊登山杖發出「啪！啪！」的聲音，然後笑著縱聲大喊：「嘿！熊！」

英文發音的「hey bear」有一種獨特的韻律，像唱歌一樣，於是這漸漸變成一搭一唱的遊戲，只要用登山杖發出敲擊的聲音，馬上就會有人喊出「嘿！熊！」的聲音。甚至到最後我們索性扯開嗓門唱起台灣的流行歌，印象最深刻的一首是小虎隊的〈青蘋果樂園〉，不曉得為什麼，在森林裡唱這首老歌會有一種心安的感覺。據說聽覺是人類最早發育的感官功能，大腦像一個倉庫，蒐藏了無數個聲音的記憶，小嬰兒在子宮裡最先接觸的就是羊水的聲音，所以長大成人後，不管心情有多麼煩躁，只要聽到細細的流水聲馬上就能平靜下來。

熟悉的水聲確實有一種魔力，音樂也是。上坡很痛苦的時候，我會在心裡哼一首喜歡的曲子，跟著它的節奏踏出一個接著一個的步伐，通常腦子裡的旋律是齊伯林飛船或是大衛鮑伊的老歌，偶爾也會有皇后合唱團比較輕快的曲子出現。藍調或爵士就不太適合了，太隨性

的節奏會讓呼吸紊亂，走起來反而更累。

從愛許蘭城南下後已進入第三個星期，路上開始遇見已經通過內華達山脈的北行者。我從一條溪流取完水，走回呆呆坐在步道邊休息的樹蔭下。這時對向走來兩個外國人，從他們身上的輕便裝備和泰然自若的神情，很容易就能分辨出來是太平洋脊步道的全程徒步者，而且還是速度飛快的那種。難得見到夥伴，我率先和對方熱情地打了聲招呼。

「嗨！你好啊。你們已經通過內華達山脈了嗎？前面是否還有很深的積雪？」我馬上提出最關心的問題。

「哈囉！」走在前面頭髮較短，表情開朗的大男孩叫漢克，他也回報我一個親切的笑容。走在後面較為沉默、拘謹的是魯迪，戴著一頂可以蓋住耳朵的淺色遮陽帽，露出靦腆的表情和我們微笑示意。兩個人都來自德國，金髮碧眼白皮膚，特徵非常明顯，口音也相當好認。

「我們大概兩、三周前離開內華達山脈，老實說，今年的雪況非常糟糕，大雪把所有路徑都覆蓋了。但我相信你們走到那邊的時候都融光了，應該不用擔心。」漢克說。「不過接下來走到唐納隘口（Donner Pass）的時候應該還會有不少積雪，記得要小心通過。」他補充我們將會面對的路況。

「太謝謝你們了，這就是我們振盪式徒步的原因，我跟我太太實在無法應付那麼大的雪量。」我說。

正要轉身離開的時候，我突然想起一件事情，於是接著問道：「那你們是如何通過那些溪流的呢？」我會這樣問是因為高地區域在夏季時，大量融化的積雪會導致暴漲的溪水淹至腰部甚至胸口的高度，一不小心就有可能被湍急的水流帶走。

漢克臉上出現一言難盡的表情。他說：「有幾條溪流的水位真的很高，甚至高到我們脖子的位置！」漢克抬高下巴，用手比在脖子前比劃了一下。「我們其實是用游泳的方式通過那

TIPS 18 ——裸體健行日（Hike Naked Day）這美國特有的步道文化源自於阿帕拉契小徑，每年夏至，遠離城市來到野外健行的戶外愛好者，脫下羊毛和聚脂纖維製成的機能服飾，在六月二十一日以裸體的姿態回歸大自然。不久後，這象徵自由、解放的裸體日便逐漸流傳至美國各地。

些溪流的。那真的很糟糕，我們差一點就沒命了！」他抿起上下嘴唇，睜大雙眼，一副剛從死裡逃生的模樣，彷彿那驚險的情景還歷歷在目。這時候我真的非常慶幸做了跳過內華達山脈的決定。

「對了，你們今天打算裸體嗎？」話鋒一轉，我開啟另一個輕鬆的話題。

「你說什麼？裸體？」話少的魯迪對此表示疑惑，露出不解的表情。

「你們不知道嗎？今天是六月二十一日，美國人的『裸體健行日』呀！」我向他們解釋（TIPS 18）。

「噢！你說的那個裸體日呀？我想起來了！」魯迪理解後發出會心一笑，漢克也一臉恍然大悟的樣子。

「我們德國人才不做裸體健行這種事情咧！」兩個德國人幾乎異口同聲地搖頭說不。

我對他們的反應感到非常訝異，忍不住失聲大笑。畢竟據我所知，德國可是一個相當熱衷裸體的國家，早在二○年代就設立第一個裸體沙灘，近年甚至連裸體步道都架構好了，哪有這種「德國人不裸體」的誤解啊？

裸體日的隔天是六月二十二日，代表走上步道已經滿兩個月，而且也完成一千英里（約百分之三十八）的進度。這天我們通過石溪瀑布（Rock Creek Falls）後離開步道，從不列顛湖水壩（Lake Britton Dam）旁邊的公路搭上便車到二十公里外的伯尼鎮（Burney）領補給包裹。我打算在這邊停留兩天，讓足底筋膜炎復發的腳底板能多休息一點時間；而呆呆的腳傷也一直不見好轉，前幾天在雪地上跌倒甚至還不小心重擊了膝蓋，事實上，她比我更需要讓腳休息。未來的路還很長，不能讓腳太早報銷，剩下的一千多英里單憑意志力是絕對無法完成的，實際的顧慮是：我們必須保持身心健康，沒有任何受傷、生病的本錢。

伯尼鎮一如其它曾拜訪過的小鎮，主要設施都座落在公路兩旁，總人口數只有三千人，

規模卻像一座小城，有郵局、醫療中心、超市和一間小型賭場。我們跟培竹還有武平會合後，找了一間鎮上最便宜的旅館合住。選擇旅館的標準很簡單，第一是價錢，我們一定選最便宜的房型，反正睡慣了野地，只要有床有門就算是豪華飯店了；第二是設備，最重要的就是附設洗衣間的服務，衣服得儘量洗乾淨，否則每次搭便車都很怕好心的司機耐不住我們身上的惡臭。而有了前幾天在山上學到的經驗，知道熊的嗅覺特別敏銳，我們也決定把全部的裝備徹底清理一遍，免得累積了兩個月的食物味道又把黑熊招惹過來。

旅館停車場邊有個平常用來清洗釣魚用具的水槽，我覺得踏實、安定、一切都掌控之中。

那天傍晚，我們四個人在房外的露營桌上分食從超市買來的食物，我和呆呆吃掉一整隻烤雞、馬鈴薯沙拉和一大盒冰淇淋，培竹烤了一大塊香噴噴的豬排配啤酒，武平則是準備了他最愛的生菜沙拉配田園醬。聽說之後的路段積雪已經不多了，而且我們也從網路上訂購了熊罐和熊鈴，只要走到下一個補給點舊站鎮（Old Station）就能拿到。接下來會遇見的狀況彷彿都能迎刃而解，就像平靜的水流聲可以把煩惱都帶走一樣，我覺得踏實、安定、一切都掌控之中。

第二天清早，我和呆呆走到旅館大廳吃早餐，這一類廉價汽車旅館提供的餐點一如往常簡陋，我吃了幾個袋裝的甜麵包配淡得像水一樣的黑咖啡，早上的溫度很低，我們窩在櫃前的小圓桌上討論接下來的行程。這時培竹傳來一則簡訊：「背包不見了！」

看見這則訊息我嘴裡的熱咖啡差點沒有噴出來，立刻放下手機踩著涼鞋奔回房間門口，原本有四顆背包掛在前廊，現在只剩下一顆呆呆的白色背包……。

我簡直不敢相信會發生這種事情。

慌張地在旅館裡裡外外全都翻找了一遍，回收場的垃圾桶、周圍的草地和旅館的每一個房間門口都沒有背包的蹤影，我們馬上請櫃檯人員調閱監視器畫面，希望只是糊塗的清潔人

員不小心收起來了，或者只是某個該死的房客順手牽羊，而我們當天就能將他逮住。大約過了有一個小時那麼久吧，終於在逐格播放的監視器影片裡看見一個白色的身影，只花不到五秒鐘的時間就一手把三顆剛洗乾淨的背包帶走，接著再以迅雷不及掩耳的速度離開現場。到了那一刻，我們才終於願意承認，那被視為徒步者第二生命的背包，被他媽的該死的王八蛋偷走了！

從櫃檯撥電話報案，經過漫長的兩小時等待後警長終於來了。他無奈地表示當地因為設立賭場的關係而有一些毒品問題之類的，他會試著追查幾個早被鎖定的可疑份子之類的，很遺憾讓你們遭遇這種事情之類的。聽到後來，結論就是背包不會再回來了，死心吧，我們出生入死、患難與共的夥伴已經被拿去變賣成幾管大麻了。

已經想不到能用什麼字眼形容那種失落的心情，都怪我們自己警覺性太低，也太依賴過去在美國淳樸小鎮建立起的信任，東西被偷我們得負起最大的責任。萬念俱灰之下只能選擇上網訂購一顆新的背包，而從網路購物大概要一周後才能送達，所以我們決定離開伯尼鎮，因為那邊的旅館花費太高，也沒有免費的營地可以久住，權宜之下最好的方法就是搭便車移動到規模更小的舊站鎮，聽說那兒的加油站旁有塊能夠免費使用的營地，附近也有郵局和小型商店，非常適合當作我們長期抗戰的臨時基地。

和旅館經理從倉庫要了幾個紙箱，我們把所有家當塞進防水袋、塑膠袋和箱子裡，四個人傻傻站在旅館門口攔便車。當時已是傍晚時分，太陽發出溫潤的黃光，四線道的二九九號公路沒有任何一部車子願意停下，但呆呆仍努力地舉著牌子不放棄任何機會。一陣冷風吹來，我將外套拉鏈拉至領口的位置，沒有想過看似將要一帆風順的旅程，竟又出現如此荒謬混亂的插曲，失去背包這層保護，就像被奪走了太平洋屋脊步道徒步者的身份，這下我們跟流浪漢已沒多大分別了。我苦笑著跟呆呆說了一句：「Waltzing Matilda」

「Waltzing Matilda」字面上的意思是「與瑪蒂妲共舞華爾滋」，典故來自一首同名的澳洲民謠，在南半球這塊與世無爭的大陸，地位可稱得上是澳大利亞的第二國歌。

「Matilda」的原意是指流浪者或旅人徒步旅行時的行囊或破布袋，是澳洲俗語，語出愛國詩人班卓・帕特森 (Banjo Peterson) 於一八九五年寫成的詞作，當時的時空背景是為了聲援羊毛工人的罷工事件而寫，譜曲則是在一九○三年間完成。故事大意是一個偷羊的流浪工人在警方的追捕下，寧願自己淹死在池塘裡也不肯束手就擒，而他死後的靈魂仍然在池邊徘徊，不停低喃吟唱「Waltzing Matilda」。

將「Waltz」這個名詞加上「ing」就變成了動詞，意思遂轉變為「與背袋共舞華爾茲」，象徵旅人居無定所，捲起舖蓋四處流浪的模樣。而「Matilda」也逐漸變成一個代名詞，許多旅人用來暱稱自己形影不離的背包，世界大戰爆發後，擔任細小齒輪的悲情士兵也開始把隨身的步槍暱稱為「Matilda」，衝鋒陷陣的時候，就像與手上那把生命共同體的步槍共舞一曲致命的華爾滋。

一九七六年，菸嗓歌手湯姆・威茲在《Small Change》專輯裡〈Tom Traubert's Blues〉的這首歌，湯姆用他那浸泡過威士忌的菸嗓，在副歌反覆吟唱著「Waltzing Matilda」，陰鬱的歌詞和曲調有一股濃濃的滄桑與悲愴。也許藍調並不適合走路的節奏，但它相當適合配酒。輾轉到了舊站之後，我走到營地旁的小商店買了一瓶啤酒，走回帳篷躺在裡頭反覆聽著這首歌，一遍又一遍。

「捲起舖蓋流浪吧，捲起舖蓋流浪吧，晚安了，我的瑪蒂妲⋯⋯。」

舊站這個迷你小鎮只有不到六十人的人口，我們在加油站旁的空地觀察往來的過客，會停下來的只有卡車司機和路過的旅客，那裡既不適合觀光也不適合居住，就連太平洋沿步道的徒步者都不願意在鎮裡停留太久，然而在新背包送達之前，我們只能困在那塊空地無奈

地等待。步道接口就在幾百公尺外的馬路上，卻好像離我們很遠很遠，甚至比加拿大還遠遠。

舊站鎮偏僻到連手機都收不到訊號，唯一的消遣是走到隔壁一間食物不怎麼好吃的「JJ Café」，拿一片拆下來的瓦愣紙坐在門口使用店裡傳來微弱的無線網路，重複整理快遞公司的網頁，傻到以為多刷幾次畫面背包就會早點送到手上。這將近兩周的時間都沒有辦法洗澡，變成五天、然後七天，最後我們在舊站鎮足足待了十二天才離開。包裹從三天到貨，變成五天、然後呆得用加油站公共廁所的洗手乳洗頭、擦澡、取用裡面的自來水煮泡麵和通心粉來吃。頓時我們成了鎮上的名人，成了暫時居留的「非法移民」，悲慘的處境終於引來約翰的注意。

約翰，全名是約翰‧馬提斯，他在「JJ Café」喝酒的時候，從其他徒步者口中得知我們背包被偷且得被困在鎮上一陣子的窘況。他的態度大方，是個熱情又直接的典型美國大叔，主動表達可以帶我們去一小時來回車程的地方購買食物和生活用品，原本以為他只是好心提供一趟便車而已，沒想到約翰像個日子過得太閒的聖誕老人，三不五時就會突然現身，而且總是帶來驚喜與歡樂，只要看見他臉上露出的招牌笑容就知道又有什麼好玩的事情要發生。

有一天我讓他請了兩大杯啤酒，搖搖晃晃回到營地倒頭就睡，隔天連酒都還沒醒，又被他帶到附近的拉森火山國家公園散步健行；或是某天帶我們到城裡他最愛的餐廳吃飯。

「男人窩」（Man Cave），裡頭有三部重型機車、一輛雪佛蘭科爾維特雙門跑車和一艘釣魚用的快艇，離開後還請我們到城裡他最愛的餐廳吃飯。

約翰是一個成功的生意人，之所以會出現在舊站鎮這鳥不生蛋的地方，是因為他剛在附近買了一棟房子做為週末度假之用。年近六十的他依然充滿活力，說話的聲音像舞台劇演員，抑揚頓挫有十足的戲感，個性非常臭屁，話題也很多，談起政治、工作和人生頭頭是道，幽默、風趣又善於談判，我最喜歡他和鄰居互相惡鬥的故事，約翰調皮搗蛋的性格像個長不大的男孩，那些惡作劇的把戲誇張到讓我和呆呆常常笑到淚流不止。

最後幾天，不曉得是不是他聞到我們身上的味道了（但願不是），約翰熱情邀請我們到他鎮上的新家洗澡和過夜，而為了報答他為我們所做的一切，呆呆和我決定幫他正在裝修的房子刷油漆。這真的非常戲劇化，從一個長程徒步者，變成打工換宿旅行者，連我們自己都笑著說劇情真的是超展開。

「我夢想這個度假小屋好多年了。」約翰突然一改平時調皮又臭屁的態度，他感性地說：「很謝謝你們的幫忙！真的非常感激，你們做的很棒！」

「不不不，我們才要感謝你呢！但你怎麼樣也不會想到⋯⋯」我將縫隙的油漆補滿後轉身跟約翰說：「⋯⋯你夢想了這麼久的小屋，會出現幾個莫名其妙的台灣人幫你刷油漆吧！」

「哈哈！那你會把我寫進你的書嗎？」他大笑兩聲，喝下一口啤酒後問我。

「那當然！」我拍胸脯和他保證。

七月四號美國國慶日的隔天，我們一早就坐在加油站附近等包裹，好不容易熬到連續假期結束的星期二，貨運公司恢復正常上班，也就是說背包隨時可能送到。盼了又盼，等了又等，「JJ Café」老闆的黃金獵犬史巴奇趴在腳邊發呆，牠的口水很臭但是個性非常可愛，短短幾天的相處，史巴奇已經把我們當成推心置腹的好朋友了。突然，一輛咖啡色的 UPS 快遞車從眼前開過，然後緩緩緩停在加油站門口。

「車子來了！是背包！」我興奮地放聲歡呼，像個瘋子一樣以跑百米的速度衝到櫃檯，直接捧著一個大箱子跟我說：「恭喜！你們終於可以離開加油站的老闆賴瑞沒有等我開口，直接捧著一個大箱子跟我說：「恭喜！你們終於可以離開這個該死的小鎮了！」他說：「如果你們夫妻倆再不離開，我還以為你們打算要這邊買房子了！」

捧著包裹我開心到幾乎要掉下眼淚，不只是因為能夠重返步道，也代表我們奪回了失去

的徒步者身份。

知道我們就要離開，約翰兩個還在唸中學的兒子，請我跟呆呆在房間的角落留下我們和他兄弟倆的中文名字。完全沒有想過，因為背包被偷反而讓我們交到約翰一家這麼棒的朋友，而且這兩個突然闖入他們生活的陌生人，能夠得到這樣的待遇更讓人大感意外。一筆一畫仔細地用簽字筆寫下哥哥「賈斯丁」和弟弟「雅各」的簽名後，我們像認識多年的好友互道珍重。臨走之前，大概是覺得手寫的中文字很美吧，賈斯丁開心地說：「如果以後我要刺青，絕對會把這個中文名刺在身上！」

「拜託你千萬不要！」我趕緊出聲阻止他。身為台灣人，我很清楚知道外國人在身上刺中文字的窘樣有多好笑，連忙勸他打消這個念頭！

拉森火山國家公園（Lassen Volcano National Park）

第十二章

至少你們擁有彼此

每踏出一個步伐，兩個人就更往彼此靠近。

知安忘危，安逸的日子過得太久，回步道的第一天覺得肌肉有些僵硬，走在緩坡竟然也會喘不過氣，我笑著說這哪像個已跋涉千里的徒步者，感覺身上的肥肉又增加了幾公斤。但無論如何，我們總算是離開又愛又恨的舊站鎮。

從小鎮的郵局旁切回步道往南邊移動，走在拉森火山國家公園保護區，園中主要景觀的拉森火山是世界上最大的穹頂火山，最近一次爆發在一九一四年，大量噴發的火山岩夾帶火山灰散佈在方圓數十公里的範圍內，留下園區內大量的泥火山和有濃烈硫磺味的噴氣孔及溫泉，當地人以「惡魔廚房」稱之。山頂終年積雪，白色的圓錐狀山頂從好幾公里遠的地方也能看見，與沙斯塔火山一樣，都是北加州步道沿線的著名地標。

培竹和武平早我們幾天拿到背包就先出發了，我和呆呆從這天開始再度恢復為雙人搭檔。約翰曾對此表示疑惑：「你們不是夥伴嗎？為什麼他們沒有等你一起出發？」我試著用「兄弟上山，各自努力」的概念向約翰解釋，換作是我先拿到背包也會做一樣的決定。「夥

遇見三十年後的我們。

伴」的概念在太平洋屋脊步道上和人生一樣，朋友不必天天相見，只要知道彼此平安，而且

也正努力朝目標前進就夠了。阿寶在確認後沒有安全疑慮後就用自己的速度飛快前進，但我們

仍不時在交換資訊，確認彼此的近況和位置；培竹和武平拿到新的背包後，我也誠心祝福他

們返回步道能夠一切順利。

很多人選擇單獨挑戰，一個人從起點出發，期望走入荒野、體驗孤獨，卻在路上結識志

同道合、患難與共的同伴，最後反而攜手走到終點成為一生的摯友；也有人結伴同行，但在

途中因為態度和理念的不同而選擇拆夥，獨自一人在終點享受壯舉完成的感動。分分合合是

人生常態，在步道上更是如此，來自世界各地不同種族、性別、膚色的徒步者們，各自懷抱

了不同的理想和憧憬遠征長途，不需要為任何人停留，這是自己要走的路，沒有人可以代替

完成。

某方面來說，我和呆呆也是獨立的個體，但如果其中一方覺得走不下去了，一定會尊重

對方的意見，因為我們是不可分割的。我在南加州沙漠裡崩潰耍賴的時候，呆呆曾認真對我

說：「如果你想回家，我們就一起回家。但如果你要走到加拿大，我們就一起走到加拿大。」

還好兩個月來我們一直沒有放棄。呆呆常笑著說我走路的樣子很笨拙，像卡通湯姆歷險記裡

的哈克，我說那妳就是湯姆，我們要一起完成這趟冒險之旅。

那天我們坐在步道旁的小溪取水，一對來自澳洲兩鬢斑白的老夫妻也在附近休息，兩個

人背對我們坐在樹蔭下的草地。他們也是特地飛到美國來挑戰全程縱走的徒步者，但是因為

太太的腳傷不得不跳過幾個危險路段，老先生說打算走多少算多少，能不能到加拿大已經不

是重點了。陽光灑在他們身上，綠色的草地裡有幾叢黃白相間的小甘菊花，氣溫不熱也不

冷，耳邊只有微弱的風聲和水流聲。

我看著他們的背影跟呆呆說：「好像遇到三十年後的我們。」

不在乎得失、不執著完美，只要兩個人能在一起做最喜歡的事情就夠了。

「是呀，這畫面真的好美。」呆呆眼睛泛著淚光。

從舊站鎮離開後的第三天，我們會經過一個叫爵克斯貝德遊客牧場（Drakesbad Guest Ranch）的地方，聽說那邊有專門提供給徒步者的自助式吃到飽午餐，價格相當划算，而且可以到泳池邊的淋浴間免費洗澡，我們打算在正午時分抵達，免得南來北往的徒步者把自助餐的配額吃光了。

牧場其實是一間度假農莊，座落在熱溫泉溪（Hot Springs Creek）沖積而成的縱谷平原，從山上看見紅色屋頂的小房子時，沒有發現任何對外聯絡的道路，也無從知曉這牧場要如何維持與外界的聯繫，它像憑空出現的電影場景，只為了特定目的所打造，而那個「特定目的」就是為了將我餵飽。我的體力仍然沒有恢復，但胃口復原的狀況卻出奇得快，為了能夠早一點到達牧場，那天還破天荒地和呆呆起了個大早，三步併作兩步，就怕沒趕上放飯時間。

即將抵達牧場的那個下坡，我跟呆呆有說有笑地在步道上閒聊，迎面走來一個打扮輕便的老先生，身上沒有攜帶背包，從外觀看來像是從牧場走過來散步的遊客。

「你是太平洋脊步道的全程徒步者嗎？」他打了聲招呼，露出親切的笑容。

「噢，是呀，我們正往加拿大走，呃，但現在我們往南走，這說來複雜……。」我沒打算解釋太多。

「我知道了，你是振盪式徒步者對吧？我猜大概是為了躲避內華達雪山的積雪才會改變方向。」老先生說。「對了，我叫賴瑞，你好！」賴瑞伸出他充滿皺紋的右手。

我很訝異他對步道的了解，露出有點不好意思的笑容伸出我的右拳說：「我的手有點髒，不好意思跟你握手，現在在步道上流行用擊拳的方式打招呼。」我怕他覺得我太輕浮，趕緊補充：「這樣比較衛生啦。」

賴瑞露出理解的淺笑，於是右手改用握拳的方式輕輕和我碰了一下。他說：「這的確是

個好方法！當年我走太平洋屋脊步道的時候就沒這麼講究了。」

我沒猜錯，從賴瑞的神情和他對步道的理解，果然也曾是全程徒步者。

「你們一天走幾英里呢？」賴瑞問。

「大概十五到二十英里（約二十四至三十二公里）吧，看那天的心情和有沒有美景來決定囉！」我知道這樣的數字遠低於其他健腳型的徒步者，突然有些害羞，很怕賴瑞覺得我們兩個是愛偷懶的肉腳，趕忙再補一句：「我和我老婆不打算趕路，我們喜歡慢慢走，花很多時間休息、看風景和拍照。」

「這樣很好啊！我是說，這很棒不是嗎？健行就是為了享受這一切，要是因為趕時間而犧牲掉這些美好的事情就太可惜了。」賴瑞臉上堆起慈祥又溫暖的笑容。「告訴你們一個故事。」賴瑞似乎打算花點時間聊天，我的肚子餓得咕嚕咕嚕叫，餐廳也不會等人，但我願意和這位溫柔的老先生多說一點話。

「有個叫恰吉Ｖ（Chuckie V）的年輕人，曾是一名優秀的三項全能運動冠軍選手，他在二○○二那年用五個月的時間完成第一次縱走太平洋屋脊步道，但是他不滿意自己的成績。」賴瑞說。

我以為他要說一個優秀運動員覺得自己走太慢，所以第二次挑戰時，決定用更快的速度超越自己的老掉牙故事。「他覺得自己走得不夠快嗎？」我頗不以為然地問。

「不，完全相反，他覺得自己走太快了！」賴瑞說出一個我下巴都要掉下來的答案。

「二○○六，也就是我在步道認識他的那一年，恰吉Ｖ說他第一次挑戰時為了趕上進度，錯過很多風景和體驗，所以決定再挑戰一次，立志要成為當年最早從起點出發和最晚到達終點的人，而且他真的辦到了，用了足足七個月的時間才走到加拿大，甚至連暴風雪都來襲了也在所不惜！」賴瑞說這故事的時候眼睛閃爍著光芒，我則聽得熱血沸騰、激動莫名，呆呆更直呼：「這也太帥了吧！」當一個有能力的運動員，決定放慢腳步用心去感受、去體

驗，不再追求速度與成績，那是多麼帥氣的一件事情！

「最後我要跟你們分享一句話，這是我跟每個遇上的全程徒步者都會說的。」賴瑞說。

我擺出洗耳恭聽的姿態請他繼續說下去。

「記住，慢十分鐘到加拿大永遠不嫌太晚。」他說。

天啊，我實在愛死這句話了。

爵克斯貝德遊客牧場的吃到飽自助餐確實無懈可擊，精心烹調的馬鈴薯沙拉、手撕豬肉巧巴達三明治、起司、火腿、吐司和新鮮的沙拉、水果，還有熱咖啡和現榨果汁，沒有想過在這深山野嶺會有如此等級的美食，我和呆呆像吸塵器一樣把能吃的東西都掃進胃裡。

洗完澡全身舒爽，肚子也被餵得飽飽的，我們坐在餐廳外的樹蔭下休息，漂浮在幸福喜悅的泡泡裡。同桌的一位徒步者和我們打招呼，他也剛洗完澡，身上有沐浴乳的香氣，看起來神清氣爽，輪廓有點像南歐人，眼神非常深邃。他的名字叫保羅，去年曾經挑戰太平洋屋脊步道但中途在內華達山脈退出，今年捲土重來，但是選擇跳過最苦的南加州沙漠，直接從北加州開始往北。

「我討厭團體行動。」保羅直接了當地批評：「我受不了那些自大狂和偏執的傢伙，吵吵鬧鬧的，像長不大的青少年。」保羅的年紀看起來接近中年，但說話的口氣像個年輕人，他接著說：「每個人的話題都是今天走了幾英里、明天我要走幾英里，我很棒、我很厲害，聽得我煩死了！」

保羅毫不掩飾的態度讓我笑了，想繼續聽他說下去，反正不趕時間，坐在那邊也正好讓胃能消化一會兒。

「雖然我喜歡一個人走，但是……」保羅停頓了一下，他收起戲謔的笑容用嚴肅的語氣說：「有時候天黑了，獨自睡在帳篷裡旁邊一個人都沒有的時候，還是會想找人說說話。」

大概沉默了兩三秒，他又恢復輕鬆調皮的態度說：「偶爾啦，只是偶爾啦！」

我給他一個安慰的表情。

「夫妻倆能夠一起走這麼長的步道真的是很美好的一件事情，我很羨慕你們。」保羅又轉變成十分認真的表情，他說：「至少你們擁有彼此。」

「我喜歡這句話。敬我們還擁有彼此！」我舉起手中的白開水和保羅致意。

在舊站鎮耽擱了快兩個星期，許多北行者已陸續安全通過內華達山脈，在路上我跟呆呆得不斷地和經過的人打招呼，同時解釋為什麼我們會變成南行者，而幾乎每一個人都會說出一樣的話：「早知道我也那樣做。」從那語氣，我完全可以感受到走在冰天雪地的內華達山脈有多麼地讓人筋疲力盡，但是他們的表情也通常流露出一種「但是無論如何我辦到了」的驕傲，他們是應該感到自豪的，那征戰勝利的疲憊神情讓我有點羨慕。

抵達西耶拉城（Sierra City）的時間是星期六，這表示寄過來的包裹得等到星期一郵局開門才能領到，我們不想花錢住在旅館兩個晚上，所以跟其他徒步者一樣擠在教堂旁的空地過夜。西耶拉城的規模很小，我很納悶它的名字為什麼有個「City」，它就如同曾路過的小村莊，甚至還要更小，僅有一間教堂、郵局、商店和幾間旅店，如此而已。城裡沒有手機訊號，大部份的徒步者都擠在西耶拉鄉村商店（Sierra Country Store）的前廊使用無線網路，這間商店隔壁就是郵局，而郵局的後面就是教堂，三十秒之內可以走到任何一個地方。

我從商店點了一份三明治，店員從麵包、起司、生菜、醬料的搭配一直到培根的硬度全部問了一回，好像在身家調查一樣，比大餐廳還講究。我以為那只是虛張聲勢的噱頭，沒想到半小時後送上的雞肉三明治簡直像來自天堂的食物！如果上帝有廚師的話，這份三明治一定是他的精心傑作，滋味之美妙像無數花朵在嘴裡綻放一樣。

「舊站『JJ Café』的食物如果有這家店的一半好吃，老闆娘就不會整天愁眉苦臉了。」

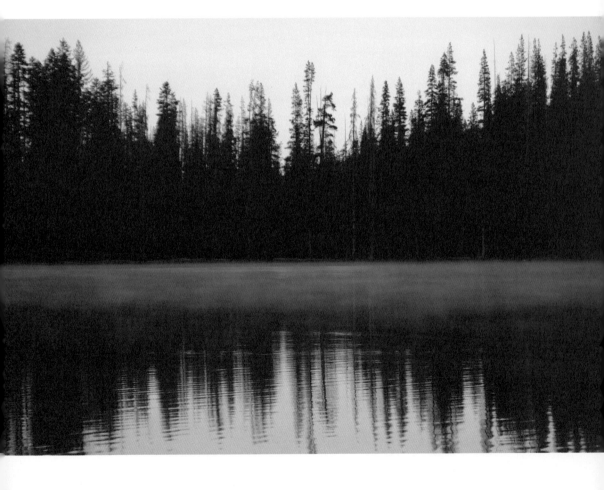

我大口吞下最後一口後跟呆呆說：「把一件事情做到最好，生意自然就會上門啦。」

可憐的「JJ Café」，變成我們往後比較食物美味的下限，無辜成了箭靶。

「我剛剛聽到這邊就退出步道了。」呆呆說：「有個男生說，他的一對情侶朋友在路上吵架分手了，兩個人各自回家，只剩下他一個人，所以他也沒有心情繼續走了。」

「這太悲慘了……但我完全可以理解。」

「還有個女生說她覺得夠了，到此為止，她也要搭便車回家了。」呆呆皺著眉頭說：「內華達山脈到底是有多恐怖啊？究竟是被雪折磨到不想走，還是因為已經看過最美的風景了呢？」

「也許因為他們是美國人吧，這條步道就像他們的後院，改天再來走完一點都不麻煩。妳有看過哪個外國人退出的？應該沒有吧？」我一邊用紙巾擦手一邊回答。

離開商店往教堂的方向走，我們看見一部休旅車停下，四五個男男女女拎著背包，心情好似很愉快的上了車，無意中聽到他們的對話，原來也是中途退出要回家的徒步者。氣氛有點微妙，「退出步道」像瘟疫一樣在西耶拉城蔓延，仿佛可以聽見人們在竊竊私語：「聽說又有人退出啦？」「哎呀真可怕，希望下一個不是我。」

不曉得西耶拉城有什麼蟄伏的暗黑魔力讓大家喪失鬥志，但這裡曾經有過一段溫馨的真人真事，十分令人動容。一對在步道上認識的情侶，攜手突破重重關卡和困難後，走到西耶拉城的小教堂後決定結婚，儀式很簡單，卻非常有意義。後來他們一直走下去，不止走到加拿大，也走進彼此的人生裡結為一輩子的夫妻。

星期一早上十點一到，小小的郵局已擠滿了人，我拿到裝滿補給品的包裹，將四天食物塞進背包裡然後回到商店，打算離開前再好好地品嘗一次我認為是整條步道上最好吃的三明治。發現前廊有一本徒步者登記簿，我照舊翻到最後一頁寫下慣用的簽名：「楊世泰，Tai

from Taiwan」，順便翻閱有沒有認識的朋友已經走到這邊，結果連一個熟悉的名字都沒有看見。

搭上一部便車回到步道接口，我和呆呆興奮地討論，既然簿子上沒有大家的簽名，那代表接下來很有可能會在步道上巧遇南加州認識的夥伴：小繁、斑鳩、藍月大叔和雙胞胎兄弟，應該也差不多要走到這邊了吧？我迫不及待要見到他們臉上驚訝的表情了！

「是的，我還在這裡，沒有退出，活得好好的！」這就是我會做出的反應。

結果才出發不到五分鐘，遠遠就看見迎面走來兩個熟悉的身影，一樣的外套、身形和背包，錯不了的！我高聲大喊：「嘿！席維爾（Silver）！你們好嗎？」雙胞胎兄弟還沒搞清楚發生什麼事情，納悶地四處張望，直到看見我和呆呆興奮地跑到他們的位置。我發現哥哥「白金」和弟弟「銀」原本結實的身材又小了一號，但是臉上純真的燦爛笑容一點都沒有改變。

「你們怎麼會在這邊？太不可思議了！我們剛剛才在討論你們夫妻呢！」弟弟瞪大了眼睛也止不住重逢的激動。

我和他們解釋後來決定採取振盪式徒步的方案跳到愛許蘭城，以及在伯尼鎮背包被偷的事情。我把背包轉到他們面前說：「你看！和你們一樣的背包！」

「哈！我有注意到了！」弟弟說。

「這真的太神奇了，我和呆呆也正在討論也許會遇見你們，結果呢？下一秒你們就奇蹟似地出現，這真的太令人不敢相信了！這一路好嗎？有沒有被雪困住？」我激動的情緒仍未平復。

「很好，我們很平安，只是在內華達山脈有一兩天因為暴風雪被困在山上，還好我們都熬過來了。」哥哥說。兄弟倆比剛認識的時候還要精神煥發。

聊了好一陣子，弟弟拿出相機要和合照留念，哥哥說等等也要換他補照一張。

「等一下，請問這樣有差別嗎？」我勾著弟弟的肩膀笑著對哥哥說：「我的意思是，這

樣我們跟誰合照都一樣吧？」

我知道說這種話對任何一對雙胞胎都有點不禮貌，但那畫面實在太逗趣了，兄弟倆一時之間也不知道該怎麼反應，知道這是我的玩笑話後笑著作勢要揍我一拳，氣氛非常歡樂，我告訴他們千萬別錯過西耶拉城的三明治，弟弟則說他迫不及待要去商店買罐櫻桃可樂。

依依不捨說了再見，我們兩組人分別往兩個方向移動，也許之後在步道上還有機會見面，也或許沒有，但能再和他們相遇真的很令人感動。

往前走了幾步後，我轉身跟呆呆說：「很少見到這麼親密的兄弟檔，而且還一起從那麼遠的澳洲來美國挑戰這麼長的步道，這真的很難得。」

「因為他們也擁有彼此啊，就像我們一樣。」呆呆給了我一個俏皮的微笑。

我也笑了。想起那對在教堂結婚的情侶，還有路上遇見的老夫妻，像我們這樣因緣分而結合的男男女女，並沒有像雙胞胎兄弟一樣，有那麼密不可分的血緣關係或傳說中的心電感應，但一路在步道上培養的深厚默契，不管在生活上、情感上，甚至在生死之際，都是那麼的堅固而緊密，每踏出一個步伐，兩個人就更往彼此靠近。

第十三章

浪費時間

在步道上，每天我都知道自己在做什麼，每一件事情都有意義，時間的流動變得異常鮮明，我們跟著它一起漂浮，而不是被一道洪流往前推進。

離開西耶拉城的第二天傍晚，天色還早，我們走到名為白石溪（White Rock Creek）的溪邊營地，雖然距離天黑還有一個多小時，再走個四、五公里應該不是問題，但是足弓部位傳來的疼痛感越來越強烈，我們決定早點休息，把帳篷搭在其他幾個看起來也不趕時間的徒步者旁邊。

我換上涼鞋走進淺淺的溪床取水，然後坐在帳篷邊的倒木上，把裝進寶特瓶的生水透過瓶口的小型濾水器用力擠壓到鍋子裡，晚餐是出前一丁泡麵加海星牌袋裝鮪魚肉，按照慣例我會先泡一杯熱巧克力配點堅果當作「前菜」。呆呆則趁這個時候幫睡墊充氣、鋪床，整理背包內的雜物，並小心不讓狡獪的蚊子大軍飛進帳篷。分工明確而有效率，迅速、確實，沒有任何多餘的動作，我和呆呆的默契已臻至完美。

溪水靜靜流過的聲音像一雙溫柔的手把我輕輕捧著，空氣中傳來木柴燃燒的氣味，夕陽斜照在從火堆繚繞升起的煙霧上，一道道柔和的光束流瀉在樹林裡和我的臉上。那裡並不是

特別美的地方，卻有一種莫名安定的力量，這讓我想起在台灣的某段時光。

還沒有到美國健行前，我在一家位於鄉下郊區的大公司工作，上下班的時間很規律，不用過著每天上班的苦日子，是當初選擇這工作的唯一考量，我不願意再為了任何工作失去正常的生活。缺點是距離有點遠，每天五點下班後要開三十幾公里的車程才能回家，但還好那也是我所享受的樂趣之一，獨自一人沿著西濱快速道路一路往北，站在長的季節可以看到夕陽落入地平線的風景，快到家之前，我會把車停在海岸的堤防邊，日照時間較那兒等太陽下山，有時候甚至會拿出一把椅子坐下來，靜靜地吹著海風直到天黑。每一天我都能發現不一樣的細節，潮汐的變化、風向的變化，還有太陽落下的位置會因季節不同而改變。對其他人來說，日升日落是永恆不變的，這種每天都在發生的事情一點都不稀奇，但是當我從規律之中觀察到細微的變化，發現了時間推移的軌跡，我才發覺這就是活著的證據。

在這份工作之前我一直待在台北，常常覺得時間是靜止的，只有白天與黑夜、上班與下班的分別，常常一晃眼就過了好幾天，像宿醉一樣，你知道經歷了什麼卻無從說起，腦子像一團爛泥，然後漸漸地也就不那麼在意了。因為每天就像重複播放的影片，不斷倒帶、播放、倒帶、播放……。但是在步道上，每天我都知道自己在做什麼，每一件事情都有意義，時間的流動變得異常鮮明，我們跟著它一起漂浮，而不是一道洪流往前推進。

從南加州移動到北加州因為緯度變高，天黑的時間從晚上七點半延後到八點半，這多出來的日照時間要拿來趕路、休息或是欣賞風景都可以，我們不用像上班族一樣被規定在什麼時候該工作或用餐，對時間有完全的主導權。生活不再被手錶上的時間定義，累了就休息，餓了就吃東西，天黑前紮營，天亮才出發，與大自然共生共息。這讓我有活著的感覺，而不是坐在辦公桌旁等著下班打卡，等著知覺癱瘓後才去追尋一些無謂的刺激。

大概一個月前，我和呆呆走在城鎮的馬路上，一輛卡車緩緩停到身邊，駕駛座上將棒球帽反戴的年輕人問我需不需要任何幫忙，如果要搭便車可以順便送我們一程。其實那時候才

剛完成補給，而且離步道不遠，所以我笑著對他說聲謝謝，謝謝你的關心。他祝我們好運，接著說：「我在二○○八年也走過一次太平洋屋脊步道。」他原本僵硬的表情瞬間變得柔和起來。「我很想念在步道上的生活。」

呆呆說，人之所以在大自然裡會覺得自己渺小，是因為身體感受到宇宙的脈動，感受到日月星辰的變化和四季的更迭是如此清晰可辨，你會知道自己真切地「存在」著，知道自己身在一個千變萬化又精彩奔放的世界，注意力便會從自我轉移到萬物，轉移到那些平時不曾注意過的細節：泥土的味道、樹皮的觸感，或是夕陽落下後會像燭火熄滅一樣在最後一刻綻放出光芒。只要能觀察到這些事情，心裡就會覺得和諧、安定。

長途健行已邁入第三個月，與其說是為了完成挑戰或是欣賞不曾見過的風景而來到這條步道，現在的心境，更趨近於是因為認同這樣的生活方式而持續前進。一個月前，我沒有讀懂那位年輕人臉上若有所思的表情，現在我明白了，時間會自動篩選出最美好的回憶，他想念的不是壯闊攝人的風景，也不是哪間小鎮的美食佳餚，而是步道上的「生活」，踏實知足的生活才是最有意義的人生價值。

隔天從白石溪離開，預計再走十七公里就能進城補給，我們要到蘇打泉鎮（Soda Springs）內的商店領包裹，順便把一些用不到的裝備寄回阿凱迪亞城。原本以為無法再輕量了，結果東減一點，西扣一些，竟然還能擠出近一公斤的重量。仔細推算，背包的基本重量已經降到約六公斤左右，我很訝異裝備帶那麼少竟也能活得好好的，不禁納悶為什麼現代人要花那麼多錢買一輩子也用不到幾次的東西。

依照我們的腳程，如果早上八點出發，一切順利的話，應該能在下午四點前走到路口搭便車。進補給站的時間點很重要，我們會盡量安排在天黑前抵達，這樣就可以在餐廳關門前吃到新鮮食物，也能在商店或郵局營業時間內拿到補給品。

TIPS 19 ——彼德古拉伯小屋（Peter Grubb Hut）建於一九三八年，是為了紀念英年早逝的彼德・古拉伯本人而蓋。彼德在他年僅十八歲時死於一次單車旅行發生的中暑意外，當年他才剛從舊金山高中畢業。山屋由西耶拉俱樂部（Sierra Club）管理維護，該組織的創辦人就是美國國家公園之父—約翰・繆爾（John Muir）。

結果當天身體的狀況很不錯，可能是前一天提早休息的策略奏效吧，腳底板不那麼痛了，出發後沒多久就把當天的上坡走完，剩下的路程全都是輕鬆的下坡。掐指一算，也許三點就能在商店裡開心地喝汽水了，眼看時間還早，我們決定稍微把速度調慢一些，到附近一棟小有名氣的彼德古拉伯小屋（TIPS 19）參觀。

小屋建在一片開闊的環狀谷地，從谷底往上看，兩座海拔約在兩千八百公尺的貝森（Basin Peak）和卡斯爾（Castle Peak）峰頂還有一大片積雪，許多條小溪流呈放射狀從山頂流下並和步道有多次交匯，清澈、冰涼、沒有雜質，是一等一的好水源，加上腹地廣闊、平坦，四周綠意盎然，而且距離最近的步道口僅約六公里，難怪當初西耶拉俱樂部會選中這片山谷作為山屋的建造地。

山屋裡頭又髒又破，四處都是灰塵和蜘蛛網，還能聞到一股濃濃的霉味，怎麼看都像一棟鬼屋，但是我跟呆呆幾乎是一眼就愛上這棟富有時代感和歷史痕跡的建築。下層由石塊砌成，上層則以木造為主，屋頂是三角形。因為冬季的積雪會堆到一層樓高，所以當後門無法進入時，就得從正面外部的木梯前往二樓的通鋪，爬上木梯進到二樓後，再從內部的小樓梯直通一樓內部的起居室。裡頭的設備非常齊全，有廚房、餐桌、鑄鐵暖爐和一架年代久遠的瓦斯爐，櫥櫃備有緊急糧食，一旁有成堆的木柴可供冬季燃燒使用。屋頂有小型太陽能板，白天蓄電後可以提供晚上一個鐘頭的照明時間。

看了一下手錶，時間是早上十點半，剩下的六公里在兩小時內一定能走完。只要一到蘇打泉鎮馬上就能吃大餐，喝可樂，然後找間便宜的旅店洗澡、上廁所，躺在又軟又舒服的彈簧床上。但我知道如果今天不在這邊過夜，下山後一定會後悔。轉頭和呆呆使了個眼色，結果發現她臉上也有和我一樣的詭異笑容，看來是心照不宣了。食物份量，確認；瓦斯容量，確認；水源取得，確認。我們一致決議要把握難得的機會，在這間小屋度過一個平常只有在山下才會過的「全休日」。我笑著和呆呆說：「反正晚十分鐘到加拿大也不會少一塊肉，晚

「一天不算什麼啦！」

從樓上的通鋪起床後，我們和其他幾位也在屋裡過夜的徒步者，悠閒地在一樓的餐廳享用早餐和熱咖啡，漂浮在空氣中的灰塵，讓從窗外照進來的耶穌光異常顯眼，一束束照在斑駁的灰色牆面、生鏽的鐵鍋和泛黃的舊照片上，這棟屋子像有生命似的把我凝結在由光圍成的球體裡，它是那麼地簡樸、寧靜而美好，那一刻，時間好像靜止了。★註

彼德古拉伯小屋（Peter Grubb Hut）

班森小屋（Benson Hut）

勞德洛小屋（Ludlow Hut）

★註……西耶拉俱樂部在北加州一共經營了四棟這樣的避難山屋，彼德古拉伯小屋在最北邊，往南還有班森小屋、布萊德利小屋和勞德洛小屋依序分佈在步道周圍。從彼德古拉伯小屋離開的隔天順利找到班森小屋，在山上又愉快地度過一晚。最後我們只有布萊德利小屋沒有找到而已。

從蘇打泉鎮往南到南太浩湖城（South Lake Tahoe）的距離約一百公里，步道位於北美最大高山湖「太浩湖」西邊的水晶山嶺（Crystal Range，內華達山脈的支線），這段路會經過花崗岩酋長保護區（Granite Chief Wilderness）和荒野自然保護區（Desolation Wilderness），是步道在北加州景色最為優美的路段，尤其是荒野自然保護區，據說與約翰繆爾小徑壯麗的風景不相上下。

南太浩湖城位於太浩湖南岸，是步道沿線在加州最大的補給城市。市區東邊緊鄰以合法賭場聞名世界的內華達州，只要越過一條馬路，就能輕鬆跨過州界走到好幾間經營規模頗大的高級賭場和豪華飯店，如同內華達州境內的賭城拉斯維加斯一樣，有錢可賭的地方就有人潮，南太浩湖城因而藉地利之便，迅速發展成一個人口超過兩萬的度假勝地。但來到這邊朝聖的可不只是賭客而已，太浩湖周圍的戶外活動非常盛行，不管是騎單車、划船、登山、健行或滑雪，每個人都能找到適合自己的運動。

在蘇打泉鎮短暫休息後我們直接返回步道，攀過有積雪的唐納隘口（Donner Pass），在班森小屋（Benson Hut）住了一晚。隔天穿過森林後，稜線上的步道終於有走在「屋脊」上的感覺，視野相當遼闊，從海拔約二五〇〇公尺的山脊往下可以看見太浩湖（Lake Tahoe）像座被群山圍繞的巨大水庫，它的湖面面積足足有四九〇平方公里，幾乎是台北市的兩倍大，一陣陣微風吹過波光粼粼的水面，一瞬間竟然看到海洋的錯覺。

但其實這樣風光明媚的景致只是暖身而已，步道從理查森湖（Richardson Lake）開始正式進入期待已久的荒野自然保護區範圍，這時我們才真的領會到太平洋屋脊步道的湖光山色之美，像一連串在天空釋放的煙火讓人眼花繚亂，走在曲折起伏的步道上，每經過一個轉角就會出現不同的風景，從威兒瑪湖（Velma Lake）往南，沿途經過數個高山湖區，目不暇給的美景此起彼落地出現，一次又一次地衝擊我們的視野。走上海拔近二九〇〇公尺的迪克斯隘口（Dicks Pass），放眼望去，連綿的峰頂上仍有未融的積雪，細細長長的步道在山腰間百轉千回，經過數也數不清的美麗湖泊，迪克斯湖（Dicks Lake）、半月湖（Hlaf Moon Lake）、吉爾摩湖（Gilmore

Lake)、蘇西湖（Susie Lake）、海瑟湖（Heather Lake），每座湖都各有各的風情韻味。

從西耶拉城出發後已經有九天沒有洗澡，天黑前我們絕對可以走到南太浩湖城，市區除了賭場以外還有戶外用品店、大型超市、禮品店、購物中心和各式各樣的連鎖餐廳，進城後馬上就能洗澡，還可以到賭場裡的吃到飽自助餐廳瘋狂大啖各種美食，這是每個遇到的徒步者都一直掛在嘴巴上夢寐以求的事情，沒有人會想要錯過！

乍看之下，南太浩湖城有一千個吸引徒步者進城的理由，但我們連一秒鐘都沒有考慮就決定要在步道上多留一天，這種依山傍水的豪華美景錯過不會再有。食物分量，確認；瓦斯容量，確認；水源取得，確認。下午四點我們就在阿囉哈湖（Aloha Lake）邊把帳篷搭好等太陽下山了。

這時一位北行的全程徒步者經過，知道我們只要再走兩個多小時就能進城，卻選擇在湖邊紮營而感到驚訝。他說：「你們明明再走一下就能進城，為什麼要在這邊浪費時間呢？」他說：「這些湖我在內華達山脈看都看膩了，你們隨便拍個照就可以了，趁還沒天黑趕快下山吧！城裡有一間還不賴的吃到飽餐廳，來，我給你們地址。」

他皺起眉頭斜歪著脖子，似乎無法理解這麼傻的行為，他的背影很快就消失在轉角，我把目光轉移到阿囉哈湖後面的金字塔峰（Pyramid Peak），光禿禿的山坡上沒有什麼植被，零星幾顆松樹在有白色積雪的灰色岩壁上特別突出。

「不能再聊了，我後面還有很多路要趕呢！」說了再見後，他頭也不回地朝反方向走遠。

「謝謝你的好意，但我們真的不想錯過在這座湖邊過夜的機會。」我笑著向對方道謝，收下他推薦的餐廳名稱和地址，發現他臉上的表情有點錯愕。

「我們真的是在浪費時間嗎？」呆呆目送他離開後忍不住回頭問我。

「不會啊。也許這輩子就來這麼一次，被當成笨蛋也無所謂，反正這是我們自己要走的路，沒人管得著啦。」我說。其實對「浪費時間」這四個字我也覺得不知該怎麼反應。

「基本上，花半年時間來這邊健行本身就是一件浪費時間的事情。」呆呆在思考了一段時間後做出這個結論。

那天晚上從湖面吹來一陣又一陣的冷風，浪潮拍打在湖畔的聲音像翻騰的海浪，我從帳篷裡走出去看星星，月亮的倒影在湖面上不停閃爍，發現再過幾天就是步道上的第三個滿月。剛開始走上步道時，每天都焦躁地想要趕上進度，為走到終點的那一天倒數。但走到現在，漸漸開始覺得，也許挑戰這條步道的意義，並不在於多快走到終點或是走了多遠，而是能從每個不斷重複踏出的步伐中，摸索出篤定面對這個世界的態度。

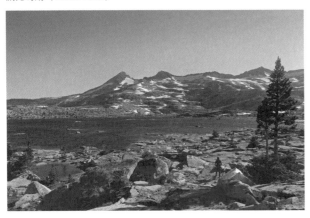

威兒瑪湖（Velma Lake）

阿囉哈湖（Aloha Lake）

part.3

CENTRAL CALIFORNIA / SIERRA

—

中加州

第十四章

合格的徒步者

如果執著在距離的完成度，那跟走路機器有什麼兩樣？而且要是真的有所謂的規則存在，這不就變成一場競賽了嗎？

一大早就被刺眼的陽光喚醒，金字塔峰頂被清晨的陽光映照成金黃色，山坡上的殘雪反射陽光發出刺眼的微小光芒，遠看像是有無數寶石鑲嵌在岩壁上。清晨的阿囉哈湖畔氣溫很低，冷得讓人無法久留，我跟呆呆早早拆了帳篷離開，沿著湖岸走了快三公里才離開湖區的範圍。環湖一圈的步道有二十四公里，這代表我們只窺見了阿囉哈湖的一小部分而已，很難想像在海拔兩千五百公尺的荒山野嶺之中，有一座如此遺世絕俗的巨大湖泊。

從阿囉哈湖走到計劃搭上便車的回音湖（Echo Lake）只有十公里，預計早上十點之前就能走到。我們很幸運，途中巧遇一個也正要下山的登山客，他說走到回音湖的停車場後可以順便帶我們到南太浩湖城，省掉屆時傻傻站在路邊攔車的麻煩。

「叫我『後門』（Back Door）就可以了，這是我的步道名。」身材壯碩的後門背著一顆大背包，行動有點緩慢，我跟呆呆得刻意放慢腳步讓他跟上，很怕一回頭沒見到他，天上掉下來的一趟便車就飛了。

回音湖也是個觀光勝地，步道沿著湖邊經過數十棟特色鮮明的小木屋，很多屋子裡都沒有人活動的跡象，看得出來是有錢人家的度假小屋，放假時從回音湖的碼頭開船過來停在家門口，花個幾天時間在山上健行或是待在湖邊釣魚，在我呆呆看來這兩個台灣人眼裡看來是無法想像的奢侈享受。但對美國的有錢人來說，花一筆錢在鄉下置產似乎是很普遍的事情，一棟小木屋、一座牧場，在舊站鎮認識的約翰說：「在美國只要有錢，幾乎什麼都能買到。」

後門的車子是四人座的掀背小車，跟他龐大的身材對比起來有點滑稽，我以為他會跟一般美國人一樣開大型的四驅貨卡。

「太平洋屋脊步道如何呀？目前為止應該都很棒吧？」回到車上，摘下帽子的後門一改在山上的沉默寡言，對我露出親切的笑容，這才讓我看出他的年紀，約莫五十歲左右，鬢角已開始泛白，但是臉色紅潤，雙眼炯炯有神，不像是剛結束六天健行的一般人。

「當然很棒，這是我們這輩子做過最棒的事情了！」我說。雖然還沒有走到加拿大，但已經可以百分之百肯定這趟旅行在心中的地位。「而且十天沒有洗澡了，我等不及要洗個熱水澡了。但更重要的是，我必須先去好好大吃一頓。」

「太棒了！我也很喜歡健行，只要一有時間就會到美國各地去走，荒野自然保護區這一段是我最喜歡的路線，已經來來走過好幾次了。」後門一講到健行臉上的表情就豐富起來，還向我們推薦了幾間他覺得很棒的餐廳。「事實上，我也曾經在好幾年前走過一次全程的太平洋屋脊步道。」後門用很平淡的語氣緩緩說出這句話。

我發出了一聲驚歎，能夠遇見走過全程步道的「前輩」總是讓我很興奮。「那你是在哪一年走過的呢？」我問。

「一九九五年。其實我年紀不小了，哈哈。」他說。「那一年我在愛許蘭城的一間背包客民宿喝醉酒被老闆趕出去，當我繞到後門試著要進去的時候被其他徒步者發現，可能我的樣子太滑稽了吧，所以囉，我得到我的步道名了。」

因為這種事情得到步道名也太有趣了，我心想。但是……「一九九五年？」我覆誦了一次。「你說一九九五年，等等，那不就是雪兒走太平洋屋脊步道的那一年嗎？你知道她吧？還有那部電影《那時候，我只剩下勇敢》？該不會有在步道上見過她吧？這真的太令人佩服了，畢竟你們連全球衛星定位和智慧型手機都沒有……」我突然覺得後門兒好像是個歷史人物了，興奮地丟出一大堆問題給他。

「我當然知道，那部電影很有名，但是我沒有看，只有把書拿起來翻了一下。而且當時她還沒有出名，不可能認出來啦。」他說。「而且拜託，那時候已經有全球定位系統了，只是還沒普及。」

後門的態度突然變得有些冷淡，原因我大概可以猜得出來。二○一四年改編電影上映後，造成二○一五年步道上史無前例的挑戰人潮，可是到了今年，「雪兒」這個名字似乎是個大家不想多談的禁語，只要開啟「為什麼會走上步道？」這個話題，絕對不會有人承認是看了電影才來挑戰。這真的是一個很奇特的現象，好像一旦接受是被某人鼓舞才做出這種重大決定是一件很羞恥的事情，每個人都想強調自己有多特別，踏上步道並不是為了追隨某個人的腳步。除此之外，還有一個很重要的原因是──雪兒並非「全程徒步者」。

「你知道嗎？雪兒並不是全程徒步者，她從德哈查比城開始走，中間跳過了積雪的內華達山脈和數不清的路段，最遠也只走到華盛頓的州界而已。」後門露出有點不以為然的表情說：「她只是一個分段徒步者（Section Hiker）罷了！」

「又來了。」我在心裡嘀咕著，這樣的評語已經聽過太多次了，對某些「硬派」的徒步者來說，「全程」的意思是「從頭走到尾」，不能打任何折扣、不能跳過任何路段，如果不按照這個遊戲規則，不好意思，那就是失格。當然，嚴格來說真的不能說雪兒是全程徒步者，但她本人從來沒有去宣傳自己是個走完四千多公里的狠角色，要去評論她的「資格」總讓我覺得不夠厚道。而且對於「全程」、「半程」或「分段」這種以距離區分階級的做法，也讓

我相當不以為然。

裸體健行日那天，呆呆在步道上遇見一個女孩，她說她去年因為找到一份待遇很好的工作所以退出，今年利用假期回來將北加州的路段補完，對於自己常常被劃分為分段徒步者感到很不甘心，她沒好氣地說：「拜託！究竟要走幾英里才算『全程徒步』？」

「是啊，究竟要走幾千英里才算『合格』？」在後門把我們順利載到南太浩湖城的沃爾瑪超市門口後，我跟呆呆重啟這個話題。「如果執著在距離的完成度，那跟走路機器有什麼兩樣？而且要是真的有所謂的規則存在，這不就變成一場競賽了嗎？」我說。

「這當然不是比賽。」呆呆說。

「如果不是比賽，那它就沒有規則，而我也不想成為什麼『全程健行者』了。」我說。

「我也不想。這一路上類似的辯證已經夠了，『浪費時間』也好、『分段徒步』也好，如果來到這邊走路還不能隨心所欲按照自己的意思行事，還要在意別人的眼光，或是讓其他人來告訴你應該怎麼做，那也太累了吧？」呆呆說。

「當然。」我說。

「今天要不要去住硬石旅館（Hard Rock Hotel）？我們有住宿優惠券，算起來一晚不到台幣一千塊就能住高級飯店噎！」呆呆話鋒一轉。

「咦？要這麼享受啊？」我有點嚇到呆呆竟然會有這個提議。

「為什麼不行？」呆呆理直氣壯地說。

「當真？」我做了最後一次確認。

半小時後，兩個又臭又髒的台灣人，經過一整排吃角子老虎機和撲克牌賭桌後，出現在違和感十分強烈的硬石旅館接待大廳，我擠身在一列穿著整齊身上有香水味的人群裡，服務

人員的親切笑容在我眼簾後消失無蹤，氣氛有些尷尬。一直到拿了鑰匙走進豪華套房後，才理解為什麼剛剛的櫃檯小姐會出現那種狐疑的表情，那景象在她眼裡看來一定非常詭異，想到這我就無法抑制地大笑。從鏡子裡看見自己滿臉鬍渣、一頭亂髮，手指頭和雙腳沾滿污垢，鞋子上一層厚厚的灰，白色的背包已經泛黃，斷掉的登山杖則用大力膠帶黏起來，懷裡還捧著一個剛領來的大紙箱。

我脫下鞋子踩在柔軟的地毯上，走到落地窗旁邊把窗簾拉開，從十四樓高的房間往下看，對面哈拉斯賭場酒店 (Harrah's Casino Hotel) 的霓虹燈在大街上閃爍，街道上擠滿了遊客和計程車，夜幕低垂的天空升起走上步道後的第三輪滿月。一個小時後，我和呆呆穿上最乾淨的衣服，坐在哈拉斯飯店裡「森林自助餐」(Forest Buffet) 的餐桌上盡情享用一道又一道在山上想到發瘋的美食，而且身上還有沐浴乳的香味呢。

從硬石飯店退房，我們再度恢復全副武裝的狀態，到郵局寄出幾張給自己和朋友的明信片後搭上便車返回步道。

當天傍晚，太陽還未完全下山而月亮已經升起，在走過卡森隘口 (Carson Pass) 後，我站在青蛙湖 (Frog Lake) 旁的岩丘上望向南方，月光將這魔幻時刻點綴得更加魔幻，遠處山的輪廓被染上一層迷離的色彩，像平克佛洛伊德的音樂一樣，既迷幻又超乎現實，而步道小徑就深藏在這崇山峻嶺之中，像月球的陰暗面一樣神秘而富有詩意。

但步道本身並非如此寫意，當太陽升起、面紗褪去，它又變回那個讓人愛恨交織的傢伙。

出發前我一直以為太平洋脊步道的坡度肯定非常平緩，否則絕沒可能一天要走完至少三十公里的距離，但來到這邊才發現這單純的想法錯得離譜，步道就是紫紫實實的山路，該有的高低起伏不會少，一點商量的餘地都沒有。每次補給完走上步道望向遠方，層層疊疊連綿的山巒就是接下來幾天要翻山越嶺的路線，上切、下切，然後再上切、下切，週而復始、

日復一日。對距離很難不感到痲痹，過去在台灣得花上一整天時間走完的里程，在這邊只是幾個小時的日常任務。

從南太浩湖城出發後走了一百二十公里，終於抵達索諾拉隘口（Sonora Pass），這裡被視為正式進入內華達山脈的分水嶺。費盡九牛二虎之力攀上隘口的高點，從里維特峰（Leavitt Peak）的腰間繞過，海拔三千公尺的步道和山坡下的索達峽谷（Soda Canyon）有七百公尺的落差，谷底由甘迺迪溪（Kennedy Creek）與其它支流匯聚而成的甘迺迪湖和路上經過的高山湖泊一樣藍得發黑。步道向著內華達山脈的方向無限延伸，光禿禿的土灰色山頂上一棵樹都沒有，那裡不是植物能夠生長的領域，只有冥頑不靈的白雪還堅守崗位。

如果沒有經過前些日子的磨練，可能會被那峰巒雄偉的山脈給震攝住，但我們從四月走到七月，足足花了三個月時間來應付南加州和北加州，熬了那麼久，各方面的能力已經明顯變強了，身上的贅肉漸漸消失，背包的腰帶越勒越緊，大腿和小腿長出許多強壯的肌肉，腳底板的皮膚因為不斷磨擦也變得又厚又硬，呼吸的頻率、步伐的節奏一天比一天流暢，這可能是這輩子最強壯的時刻，不論是身體還是心智，有一種不論把我丟在哪邊都有本事活下來的自信，每一個步伐都是依著直覺而落下，每一個決定都毫不猶疑。

在狹窄的步道上迎著狂風前進，我們從容不迫地走向內華達山脈。

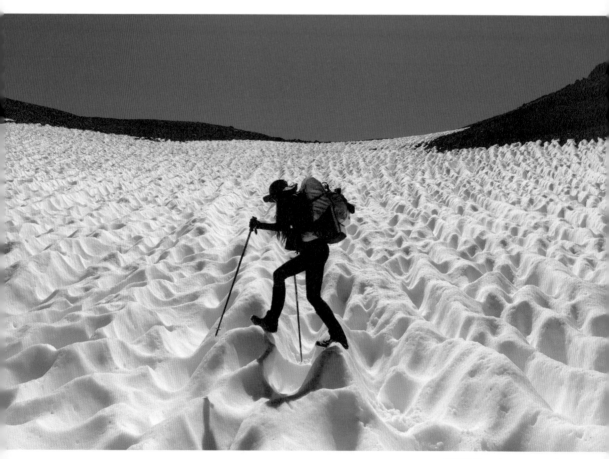

索諾拉隘口（Sonora Pass）

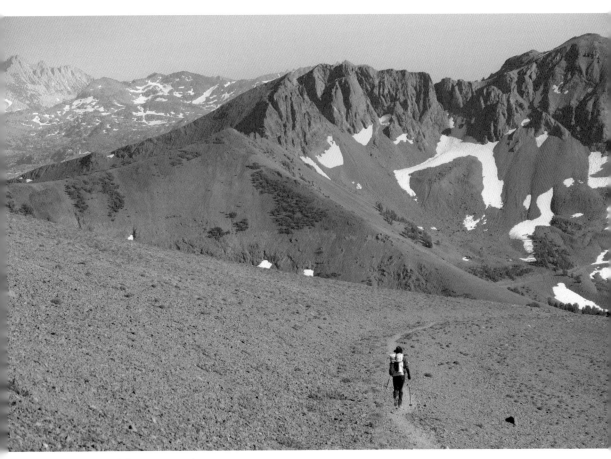

走向內華達山脈（Sierra Nevada）

第十五章

世界上最好吃的蘋果

手上拿著蘋果，不發一語默默地啃食，萬籟俱寂，耳邊只有咬下果肉發出的清脆聲響。

通過索諾拉隘口後，沿著索達峽谷上緣的山腰側脊，翻過稜線後往另一邊的甘酒迪峽谷(Kennedy Canyon)前進，趁天黑前在溪邊找到一塊腹地又廣又平的營地，有茂密的林蔭和清澈的溪水流過，十幾頂五顏六色的帳篷散佈在各處，偌大的營地有兩三堆營火在冒煙。我和呆呆刻意遠離人群找了另一塊空地架好帳篷，趁著燒水的空檔我打開手機查看地圖，接下來再走一百公里就會進入優勝美地國家公園(Yosemite National Park)，從園區東側的圖奧拉米草甸(Tuolumne Meadows)開始，太平洋屋脊步道將與約翰繆爾小徑重疊，越過八個位於海拔三千公尺以上的隘口，在起伏劇烈的山路行進三百公里後就會登上惠特尼山頂，那裡就是約翰繆爾小徑的句點，我也將它設定為中加州路段的終站，從峰頂下山後就會重返奧瑞岡州恢復為北行的方向。

內華達山脈就像台灣的中央山脈，高聳入雲的層層山峰將東西兩邊隔絕，一一〇號公路是唯一可以讓汽車通行的橫貫通道，如果以劃過合歡山的台十四甲線來做比喻，圖奧拉

米草甸就是相當於清境農場的中繼點、補給站和遊客匯聚之地，但是規模較為迷你，只有幾座小小的遊客中心、旅店和紀念館，以及一間小小的圖奧拉米草甸商店（Tuolumne Meadows Store）──這也就是我們四天後要走到的補給點。這一百公里的距離，相當於從我的老家鹿港鎮沿著公路走到清境農場，乍看是路遠迢迢的荒野山徑，但其實對我們來說，這只是另一個四天的行程罷了。

平時在台灣登山，用來判斷進度的指標不外乎是木樁、告示牌或是三角點、營地和山屋，這些「記錄點」每隔幾公里就會出現，一趟行程只要完成幾個指標就算走完了。但是在太平洋脊步道，這些指標變成分散在好幾十公里，甚至幾百公里後才會出現的補給點，動輒五天、七天的行程，我們只會關心食物的分量是否有準備齊全，路上遇到的問題就路上解決，一切都以平常心面對。

翌日清晨從帳篷的門縫往外看，發現大部份的人都離開營地了，但我跟呆呆並不急著出發，一如往常悠哉地準備早餐。在南加州因為水源不足，幾乎每天都是早餐兩根營養棒、中餐兩根營養棒，直到晚餐才可用剩餘的飲水煮一碗泡麵吃；但是在北加州和中加州，步道沿途盡是唾手可及的溪水、涓流和湖泊，三餐都可以用瓦斯爐煮熱水，食物的變化性豐富很多，早餐和午餐通常以康寶的七分鐘快煮通心粉搭配薯泥粉，晚餐會吃口味較重的韓式辣味泡麵加入一大匙花生醬，均勻攪拌後，那濃郁的湯頭喝起來就像熬上幾個小時的高湯，非常神奇。加花生醬來增加熱量和飽足感──這是我們引以為傲的新發現，只要食慾變好，食物量就會跟著增加，這陣子攜帶的糧食幾乎要佔去背包的一半重量。加上即將進入優勝美地國家公園腹地，依照園內規定得隨身攜帶一只重達一二○○公克的熊罐來保存食物，這對日益增加的負重無疑是雪上加霜。塞滿食物的熊罐又大又笨重，而且放在背包裡面會導致重心下移，走起路來常常被它整得苦不堪言，恨不得能夠把它丟到山谷或放水流。可是在黑熊出沒頻繁的內華達山脈，沒有針對食物做保護措施並非明智之舉，為了避免

上次和小熊打交道的陰影再現，只能暫時與它形影不離。

用完早餐從營地出發，我深吸了一口氣，吃力地扛起背包試著和地心引力起力對抗，但背包好像在跟我摔角似的，硬是要把整個人往後扯到地上。上坡時累得喘不過氣，每一步都要用盡全力身體才不會往後傾斜，但輪到下坡也沒有比較輕鬆，還得花更大的力氣煞車，以免背包的重量傷了膝蓋。在大太陽下走了好幾公里，卻還沒走到預計要停的午休點，又累又餓又渴又疲倦，腳步移動的速度跟不上大腦下達的指令，心情開始焦躁起來，我不禁生起了悶氣，看什麼事情都不順眼，氣氛變得有些凝重。

「要不要幫你分擔一點重量？」呆呆說。她似乎觀察到我走路的速度明顯變慢了。

「不用，我還撐得住。」我頭也不回兀自往前移動，盡量掩飾即將要爆發的情緒。

下午兩點，終於結束十五公里曲折山路的折磨，我們走到桃樂絲湖 (Dorothy Lake) 岸邊的草地上休息。午餐後，我把能罐當成小板凳坐在樹蔭下吹風，一語不發看著湖面山的倒影。呆呆用睡墊鋪在地上盤腿坐著，她習慣在吃過泡麵後喝熱伯爵茶配花生來解膩，我接過水瓶喝了一口，茶的溫度從舌尖沿著食道傳到胃裡，心裡那股無以名狀的鬱悶稍緩和了一些。

吃掉一餐並充分休息後，背包的重量似乎輕了一點，我們又重新上路，下半場是另一段長達十五公里的緩坡，終點是威爾瑪湖 (Wilma Lake)，聽其他徒步者說那邊很漂亮，非常值得在湖邊紮營。距離太陽下山還有三個多小時，我們加快腳步沿著瀑布溪 (Falls Creek) 一路緩下，希望在天黑前能夠趕到湖邊。

瀑布溪的源頭在桃樂絲湖，是圖奧拉米河的支流，水面隨著地勢趨於平緩進入一條縱型的傑克緬恩峽谷 (Jack Main Canyon) 後逐漸加寬，從一條小溪流拓展為寬度超過五公尺的河流，蜿蜒的河水靜靜流過綠草茵茵的谷地，突破森林的重重包圍沖積出一大片遼闊的草原，幾乎和蔚藍晴朗的天空一樣寬廣。

這片肥沃的土地有個很美的名字叫恩典草甸 (Grace Meadows)，我想當初命名的人一定覺

得自己是受到上帝的寵愛，才有如此榮幸走進這個地方吧。環顧四周，遠處幾隻野鹿在河邊悠哉漫步，斜照的暖陽在水面折射出刺眼的光芒，如果世界不幸毀滅了，這裡一定會是最後一片留下的淨土。

「今天就在這裡紮營吧。」我實在無法抗拒這片草原的誘惑，心裡明知道還有十公里要走卻無法踏出任何一步。

「你知道嗎？」呆呆一臉嚴肅地看著我，一度以為她沒有這個意願。幾秒後，她才緩緩吐出幾個字：「其實我心裡也是這樣想的。」

「吼！早說嘛，我還以為你不想咧。」聽到呆呆這麼說我就釋懷了。她推了一下我的肩膀，露出賊賊的笑容。

「但是我們這麼就早休息，會不會影響到後面的行程？」呆呆提出她的顧慮。

「沒關係啦，明天早點起床就好了！而且，也許這輩子沒機會在這樣的地方露營了，我可不想後悔。」我說。

下午四點半，走到草原的正中央將帳篷搭好，將門口對準東邊的方向，我希望日出的第一道光芒掠過佛西斯峰（Forsyth Peak）後能把我們從被窩中叫醒。脫掉鞋子和襪子，我和呆呆走到溪邊擦澡，然後一身清爽地坐在草地上吃晚餐、喝咖啡。赤腳踩在草地上的觸感永遠都是那麼美好，下山前的太陽把剛剛涉溪沾溼的褲腳曬乾，穿上保暖外套躺進帳篷裡，淙淙的水流聲像催眠曲一樣，在銀河高掛天空不久後我就睡著了，睡得比在硬石旅館的高級彈簧床上還香甜。

但是很遺憾的，隔天清晨的第一道光芒並未如期出現，太陽爬得還不夠高，陽光遲遲沒有照到草原上，前一天色彩繽紛的夢幻場景，此刻陰暗地像台灣濕冷的冬天，我站在河邊冷得直打哆嗦，耗了一段時間把反潮的帳篷曬乾後才重新上路。

大概是在那麼如夢似幻的草原過夜，對沒有親身經歷過的人實在太不公平，老天爺打算讓我們付出一點代價，各種突發狀況紛沓而來：地圖標示有水的地方卻沒水，涉水渡河後找不到接回步道的路，或是在樹林裡走路竟然也會中暑，而意料之外的陡坡，像連續揮出的重拳毫不留情地打在身上，我只能像個無法還手的沙包默默挨揍，越是想要加快速度，步伐就越是沉重，連續兩天都未能在天黑前走到預定的營地。

但最糟糕的狀況是，我把食物的份量估計錯誤了。

離開恩典草甸兩天後，我們在馬特洪溪（Matterhorn Creek）旁紮營，吃掉最後兩包泡麵，熊罐裡只剩下不到兩餐的份量，隔天必須一早出發，才有可能在晚上八點前走到圖奧拉米草甸，那是商店關門的時間，如果無法在那個時間前走到，趕這趟路就一點意義都沒有。難熬的山路都走完了，剩下的上坡並不多，這三十二公里的路程只要別花太多時間休息，一定有辦法順利完成。我試著這樣安慰自己。

隔天起床，拖著累積連續幾天疲勞的身體，辛苦走完四公里的上坡後以為可以稍微喘息一下了，結果屋漏偏逢連夜雨，我卻在一處毫不起眼的碎石坡扭傷腳踝。該死。跛著左腳前進，走到下午快兩點竟然只完成僅僅十二公里的距離。開始感受到時間無情流逝的壓力，坐在路邊隨便解決午餐後就出發了，還好之後的二十公里都是下坡居多，我們一定可以完成的，一定可以完成的。心裡不斷盤算著一個小時只要走完幾公里就能辦到，但一個小時過去後發現完成的距離不如預期，只能再次修正，不斷修正……。跟時間賽跑一點都不輕鬆，尤其是餓著肚子的時候，突然覺得在恩典草甸過夜也許是個錯誤的決定。

小徑在通過一片森林後進入一片開闊的草原，跟恩典草甸的美幾乎無分軒輊，如果食物還足夠我一定會毫不猶豫就地再過一晚，但現實的情況是，身上只剩三根營養棒了，即使再怎麼遺憾也不能停下。

我忍著腳痛使勁地邁出步伐，幾分鐘後才沒看清楚她的表情，走近後才發現她臉上已掛著兩行眼淚。

「怎麼了？」我問。一時沒看清楚她的表情，走近後才發現她臉上已掛著兩行眼淚。

「沒事。我只是覺得這樣趕路的意義在哪？這邊的風景這麼美卻要低著頭趕路……」她哭了一陣後又繼續說：「而且你的腳那麼痛，又不肯慢下來，我看了也很難受啊！」

我愣住了，不知道該怎麼反應，一心急就脫口說出：「我知道風景很美所以我都有拍照啊！而且誰不想悠悠哉哉地走路啊？你以為我願意嗎？」這幾天壓抑的情緒突然爆發，但話一說出口我就後悔了。

「你以為有拍照就是在欣賞風景嗎？」呆呆把音量提高。

我當然知道光拍照絕對不夠，說出那些話只是想要快點結束眼前這個爭執然後繼續趕路，但是弄巧成拙，我們兩個人反而因此站在原地互鬧瞥扭，任由寶貴的時間一點一滴消失。

傻傻站不了不知道多久，呆呆把淚水擦乾又開始往前移動，我默默走在後面，一直想要和她說點什麼，但話一到嘴裡又往肚裡吞了進去。已經完全失去趕路的衝勁和鬥志，路上的風景也無心瀏覽，像行屍走肉一樣踏出機械式的步伐。

下午五點，步道經過一個叫格倫艾仁高山營地（Glen Aulin High Sierra Camp）的地方，這是五天以來看到的第一個人工設施，數十頂白色帆布大帳篷架設在木造的棧板上，看起來像是出租給旅客使用的固定式套房，一旁還有廁所、水龍頭和一間小型辦公室和餐廳，我完全沒有料到會在步道上看見這麼有規模的建築，那儼然是一座自給自足的小聚落。「格倫艾仁」是蘇格蘭蓋爾語「美麗峽谷」的意思，很自然地被這個地方的景色吸引，跨過木橋後進入炊煙四起的營地，樹蔭很濃密，我看見呆呆坐在公園椅上休息。走近後卸下背包一屁股癱坐在椅子上，我看了一下地圖，距離圖奧拉米草甸還有九公里，以現在的腳程怎麼樣也趕不上商

店關門的時間了，索性繼續坐著發呆，讓愁雲慘霧繼續籠罩在兩個人身上。

打開手機查閱步道指南，原來這個營地由優勝美地國家公園經營，可以透過電話預約住宿，對外聯絡或是運送物資只能依賴步行或馬隊，可想而知房價肯定所費不貲。但既然是營業地點，一定會有販賣部吧？我抱著一絲希望走進餐廳，希望可以花錢買一些食物，如此一來就可以不用悶頭趕路，在步道上隨便找個漂亮的地方紮營就好。

「請問可以跟你們買食物嗎？我跟我太太在太平洋屋脊步道健行，但很不幸把食物吃光了，如果你們廚房有任何多餘的食物，我很樂意付錢購買。」我走到櫃檯向服務人員解釋我們窘況。這種危急時刻英文就會變得特別好，可以連續吐出一大串結構完整的句子。

餐廳非常簡陋，看到一個像廚師的人忙進忙出，似乎在為住宿的遊客準備晚餐，黑板上寫著「本日特餐：豬肉或雞肉」，廚房裡傳來陣陣熱食的味道，簡直就要把我逼瘋。

「很抱歉，我們這邊的食物並不能賣給你。如果你想吃東西可以在餐廳裡點餐。」櫃檯那位年輕小夥子假惺惺地表示同情但馬上拒絕我的請求，當下真覺得他是一個冷血的禽獸，竟然無視我們對食物的迫切需求。

「任何食物都無法嗎？我是說，幾片吐司或麵包都可以的。」我繼續跟他交涉，不打算放棄任何機會。

「真的沒辦法，很抱歉。」他依然堅不退讓。「但是，你可以買一些蛋糕或貨架上的巧克力。」他用手指了指櫃檯上一個水果籃裡的巧克力蛋糕，大小像一塊肥皂，上頭撒了一些白色的乾椰子碎片，外面用保鮮膜包起來，很明顯是這邊的廚房自己烘焙出來的手工蛋糕。

太棒了，我發現籃子裡還有兩顆蘋果。

「好吧。那我要兩塊蛋糕、兩顆蘋果，還要一塊巧克力。」我拿出錢包，好一陣子沒有用到錢了。雖然這些稱不上什麼正經的食物，但總比喝西北風好。

「沒問題。蛋糕一個一塊，蘋果也是一塊，巧克力一片要一塊兩毛五。」他說。

「不如這樣，給我四塊蛋糕好了。」算了算身上的零錢，應該還能多買一點，連忙和櫃檯人員追加。

「哇。看來你真的很餓啊。」他露出挖苦的假笑。

「剛剛就跟你說了啊……」翻了一下白眼，從他手上接過找給我的零錢。出於好奇，我順口問道：「請問一下，如果要在這邊用餐，一個人要付多少錢？」

「四十塊。」他說。

「十四塊？」其實我知道聽見的是四十塊，但這價格太驚人了，所以自動幫他翻譯為英文發音接近的十四塊，想確認是不是自己聽錯了。

「不，是四十塊。」他特意放慢速度並誇大嘴型說：「Four Zero，四十塊，不是十四塊。」

「那……。請幫我把剩下的蛋糕全部包起來。」我說。

「什麼？你確定？」籃子裡還有七八塊蛋糕，他很納悶我是不是真的全部都吃得進去。

「噢不，我開玩笑的。哈哈。」我刻意乾笑兩聲。其實不是真的要買下全部蛋糕，只是想藉這個玩笑話表達一點無法買到食物的不滿。

「哈。」他也輕輕乾笑了一聲，給了我一個「你這個混蛋」的表情。

我捧著剛買來的「食物」走回呆坐的地方，紊亂的心情總算是平復下來。呆看到像魔法一樣變出來的巧克力，臉上的表情也放鬆了一點。

營地旁邊是一座水勢猛烈的瀑布，翻開地圖赫然發現那就是鼎鼎大名的圖奧拉米瀑布，再過不久就會走進這個由約翰·繆爾一手催生的國家公園，以往只能在網路上看到的世紀奇景馬上就會映入眼簾，頭上繚繞的烏雲又消失了一些，我恢復了元氣，迫不及待要扛起背包快點上路。

這代表我們已經相當接近優勝美地國家公園的中心地帶，

「出發之前，你想不想去泡泡水？」呆呆淡淡地說。

個性一向非常保守的呆呆，竟然說她要脫得只剩內衣內褲就下去泡水？我瞪大眼睛不敢相信，露出一個彷彿看到恐龍復活的驚訝表情給她。

「真的啦，都來到這邊了，你陪我去一下嘛。」看來她是認真的。

瀑布落下的地方是一大片水池，吵雜的水流聲像電視訊號發出的白噪音。海拔兩千四百尺的山區很熱，但身體一碰到冰涼的河水就冷得發抖，我只敢捲起褲管泡泡腳，但呆呆真的很乾脆地褪下身上的衣服，只穿著運動內衣就下水了。陽光照在呆呆的身上，瀑布濺起的水花上有一道小彩虹，那道弧度和她臉上的笑容一樣迷人。不得不承認河水真的有一股療癒人心的神奇力量，在緩緩流過我們的同時，也悄悄把煩惱通通帶走了。

瀑布上游就是流域寬廣、水量充沛的圖奧拉米河，全長二四〇公里，百年來持續為舊金山市提供百分之八十五的民生用水。重新上路後，我們在上游發現一個更大更美的瀑布，原來那才是圖奧拉米瀑布的「本尊」。步道就這樣一路沿著河流前進，傍晚七點，烏雲密佈的天空下起一陣小雨，原本以為會一直下到天黑，結果大概五分鐘就停了。好久沒有聞到雨的味道，這讓我想起台灣的午後雷陣雨，只是加州的雨勢很小，對習慣下雨的台灣人來說，這程度可能只像是被路邊的冷氣水滴到而已。

厚厚的雲層把夕陽的光芒包覆在整座山谷裡，眼前所及之處全都被染上一層濃得化不開的金黃色。一個轉彎穿越樹林後又是一片大草原，圖奧拉米河的對岸有成群的大角鹿在水邊吃草，烏溜溜的眼珠子咕嚕咕嚕地轉，牠們的身軀散發出野性的美，像是不存在這個世界的奇珍異獸，其中一隻帶頭的公鹿朝我默默點頭，似乎是得到進入這塊聖地的許可了，我跟呆呆躡手躡腳走到河邊與牠對望，四周靜得只有潺潺流水和輕按快門的聲音。

一百多年前，約翰‧繆爾以牧羊人身份來到圖奧拉米草甸，從此和這座山谷結下不解之緣，他曾說：「上帝似乎總是在這裡下功夫裝扮美景。」這話一點都沒錯，可以感覺到一股

神秘的力量溫柔地將我包圍，整個人輕飄飄地失去任何言語和行動的能力，那可能是我此生最接近天堂的經驗。

晚上八點天色已黑，走到距離圖奧拉米商店僅有兩公里遠的帕森斯紀念館（Parsons Memorial Lodge），這座以石塊和木頭搭起的小屋建於一九一五年，是以約翰·繆爾為首的西耶拉俱樂部當年的聚會場所。此處禁止紮營，所以我領著呆呆溜到隔壁一棟小木屋旁的空地搭帳篷，睡墊都鋪好後，我走到屋子前廊的長凳上煮了一杯熱咖啡，湊合剛買來的四塊蛋糕和巧克力當作晚餐吃個精光。然後我示意呆呆也一起關掉頭燈，靜靜地看著由山谷後方升起的銀河星光，手上拿著蘋果，不發一語默默地啃食，萬籟俱寂，耳邊只有咬下果肉發出的清脆聲響。

「我在此宣布，這是世界上最好吃的蘋果！」我高舉啃得沒有剩下任何果肉的果核，裝腔作勢地發佈宣言。

「沒錯，這真的是世界上最好吃的蘋果。」呆呆說。她的眼睛好像也在發亮。

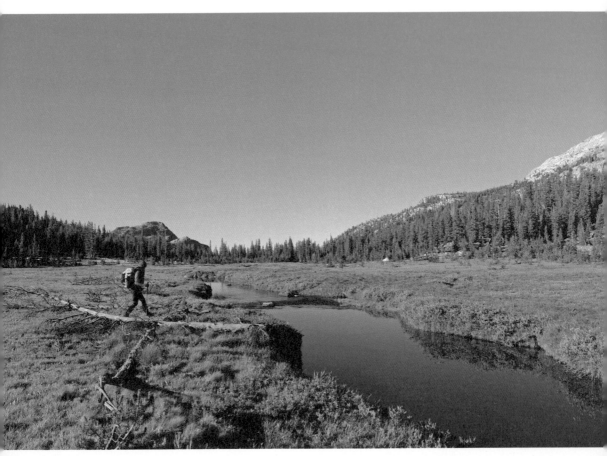

恩典草甸（Grace Meadows）

優勝美地國家公園（Yosemite National Park）

第十六章

約翰繆爾小徑 ─ 河流

「所有溪流都是美妙的歌手。」── 約翰・繆爾

一八六八年，約翰・繆爾 (TIPS 20) 初訪優勝美地山谷便被當地的自然美景給感動，他說：「優勝美地是大自然最壯麗的神殿。」隔年，他以牧羊人的身份重返優勝美地河谷地，並利用開暇暇時間在山上進行科學考察和冒險探勘，足跡遍佈整座山谷，內華達山脈像是約翰的學校，而群山就是導師。陸續發表多篇科學論文後，他從一位熱愛原野自然的牧羊人，搖身一變為優秀的地質學家和生態學家。同時，約翰以極其優美的筆觸，記錄他所見識的各種美景和動植物，數年來發表了多部著作和散文，也讓他成為一位知名的原野作家和詩人。

晚年提倡生態保育觀念，並提議將優勝美地山谷規劃為永久保護的國家公園，經過數年與州政府和國會的交涉，終於在一八九○年催生了優勝美地國家公園，但令約翰失望的是，實際上優勝美地仍由州政府管控，「國家公園」虛有其名，而且園區內有許多與他理念相背的開發案。一直到一九○三年，約翰・繆爾邀請當時的總統到山谷裡圍著火圈露營，經過一夜的促膝長談，這位頭像被刻成巨石，與林肯、華盛頓和傑弗遜一起矗立在「總統山」的偉

TIPS 20 ——約翰‧繆爾（John Muir，1838 年 4 月 21 日—1914 年 12 月 24 日）雖被尊為美國國家公園之父，實際上他出生於蘇格蘭，十一歲才移居美國。一八九二年創立西耶拉俱樂部（Sierra Club），連任二十二年直至過世。他是美國早期環保運動的精神領袖，也是許多美國人心中的英雄，他一句「群山在呼喚，而我必須出發。」（The Mountains are calling and I must go）成為傳世經典名言，喚醒無數愛山人進入荒野探索靈魂的原鄉。

人——西奧多‧羅斯福總統，才開始對優勝美地山谷的原始之美有了極深的印象。一九〇五年，國會通過法案，優勝美地正式成為真正的「國家公園」。★註

一九一五年，約翰‧繆爾過世的隔年，加州州政府撥款修築「約翰繆爾小徑」（John Muir Trail，簡稱 JMT），用以紀念這位保育運動的先驅並將其尊為「國家公園之父」。一九三八年整條步道修建完工，一九六四年，以他為名的「約翰繆爾自然保護區」（John Muir Wilderness）在內華達山脈的核心地區建立。

小徑起點在優勝美地山谷的快樂島（Happy Isles），終點在美國本土最高峰惠特尼山頂，是權威雜誌《背包客》經讀者調查統計為此生必走的健行路線首選。總海拔爬升超過一萬四千公尺，全長三三八公里，縱跨三個國家公園和兩個自然保護區，與太平洋屋脊步道有二六〇公里（約佔總長度的百分之六）的重疊，小徑途經宛如上帝一手打造的絕世美景，被譽為整條太平洋屋脊步道的精華。

從快樂島沿著小徑走三十七公里，上升海拔一千多公尺到達圖奧拉米草甸後與太平洋屋脊步道開始重疊，這一段路並不在太平洋屋脊步道的範圍裡，但是接下來的三百公里都將走在這條充滿意義的步道，我跟呆呆興奮之情溢於言表，不只是因為將要見識到聞名世界的壯闊美景，另一方面也是因為走進約翰‧繆爾小徑就像走進一部活的歷史。

從帕森斯紀念館走到圖奧拉米草甸商店不用一個小時，剛從地平線升起的太陽將影子拉得好長好長，冷冽的空氣讓腦子嗑了薄荷糖一樣神清氣爽。

「圖奧拉米」在北美原住民的語言裡意指「山獅的棲息地」，但山獅早已離開這片草原，剩下的只有在此地討生活的騾鹿、黑熊和人類。步道越來越寬，路上開始出現鋪滿柏油的公路和呼嘯而過的汽車，風和日麗，陽光普照，熙來攘往的觀光客、登山人、攀岩者齊聚一堂，擠在商店外的露營桌上暢談山林裡的所見所聞。

TIPS 21 ——隘口在美國稱作「Pass」，是兩座山峰之間較低淺的鞍部，由北往南一共有八個海拔超過三千公尺的隘口要通過，最後一個「森林人隘口」（Forester Pass）甚至高達四〇〇九公尺，是整條太平洋屋脊步道的最高點，比台灣最高峰的玉山還要高。在雪季期間，通過積雪的隘口風險很高，在狹窄的路徑上一不小心就有可能失足自懸崖滑落。

在商店提供的插座將電池充飽，從徒步者箱搜刮了滿滿的食物裝進熊罐，沒有多做停留，我們用過午餐後隨即走回步道。約翰‧繆爾說：「群山在呼喚，而我必須出發」我彷彿也受到一樣的感召，全身的細胞都被眼前的巨岩穹頂給喚醒，進入這座聖殿冒險是刻不容緩的事情。

離開圖奧拉米河的流域，步道進入賴尤爾峽谷（Lyell Canyon），同名的賴尤爾河（Lyell Fork）將此處沖積成一連綿十幾公里的帶狀草原。它的河面不若圖奧拉米河那般寬闊，流速也緩和許多，像微風一樣靜悄悄地移動。我想像自己是一條魚，徜徉在河流裡，腦子裡突然出現一首歌，那是張雨生最後一張專輯裡的〈河〉，我反覆默默唱著：「當你平躺下來，我便成了河，迴繞你的頸間，在你唇邊乾涸。」這些歌詞和旋律像一條河一樣緩緩流進我的心裡，帶走煩惱，卻也帶來一些無以名狀的惆悵。

約翰‧繆爾說：「所有溪流都是美妙的歌手。」當我深陷在這首將近二十年前的老歌時，迎面走來幾位在南加州認識的徒步者，其中一位畫家認出了我們，他身上拿著釣竿，不像其他走過內華達山脈的人那樣消瘦，看來似乎是吃了不少肥美的烤魚。他說：「這邊很美，但上面更美，是這裡的十倍！但是走起來真的很辛苦……」他用手指著峽谷盡頭的那座高聳入雲的山峰，臉上露出解脫的表情。

朝他食指指的方向望去，我明白他的意思，那一座又一座超過三千公尺，甚至直逼四千公尺的高山和縱行其間的溪流、湖泊才是小徑的高潮之處。但首先要面對的，是眼前那一道又一道宛如高牆的「八大隘口」（TIPS 21），像一把榔頭，要將我們千錘百鍊，通過祂設下的重重考驗才能直抵惠特尼山巔。

這天是七月三十日，出發後的第一百天，我們即將登上第一個唐納休隘口（Donohue Pass）。對約翰‧繆爾小徑累積了三個多月的憧憬，不免擔心，如果景色不如預期，是不是

TIPS 22 ——安瑟·亞當斯（Ansel Adams，1902 年 2 月 20 日—1984 年 4 月 22 日）是美國當代知名攝影師，出生於舊金山的富裕家庭，十七歲就加入約翰·繆爾創辦的西耶拉俱樂部，是一名狂熱的登山者。安瑟·亞當斯相當擅長明暗層次分明的黑白攝影，匠心獨具的構圖，把大自然的磅礴氣勢和溫柔婉約都揉合在同一個畫面中，許多知名的攝影作品都以優勝美地為背景。在他過世當年，美國政府立即將原有的「尖塔自然保護區」（Minarets Wilderness）改為他的名字，用以紀念這位不朽的攝影大師。

會換來更大的失落？結果事實證明我的顧慮太多。

沿著賴尤爾河的上游方向一路上攀，走到接近隘口的山坳處是一大池水塘，山頂積雪融化的水流匯聚於此，溢出的池水在斷崖處形成一個小瀑布，光滑如鏡的水塘照映出白皚皚山峰的倒影，崎嶇的峭壁直上天際，蔥鬱的草原平順得像柔軟的地毯，進入宛若仙境的領域，我彷彿歷經一場地震，激動的心情難以言喻，眼前的景色同時蘊含了狂野和溫馴，宏偉的山嶽之美如同一道電流直竄到身體的每一處。這就像進戲院看一部期待很久的電影，理所當然會擔心究竟劇情和演員的表現是否能符合預期，結果僅僅開場五分鐘，絢爛華麗的演出已能讓人篤定這是畢生看過最棒的一場戲。而且這還只是序幕而已。

走到隘口高點仍有部分殘雪，可愛的黃腹土撥鼠在岩石的裂縫間穿梭，像兩條長長的手臂環繞賴尤爾峽谷，往北邊走來的方向放眼望去，兩側的山峰壯麗地排成兩個縱列。在山頂停留了好一陣子，我們從隘口南側山壁迂迴向下，悠遠的河流彷彿要延伸到世界的盡頭。

往另一片更廣闊的山坳平原，從這邊開始脫離優勝美地國家公園的腹地，進入另一個絕美之境——安瑟亞當斯自然保護區（Ansel Adams Wilderness）。如果說約翰·繆爾是踏遍優勝美地的「雙腳」，那安瑟·亞當斯（TIPS 22）就是看盡優勝美地風光的「眼睛」，他一幅又一幅用光影作畫的黑白照片像藝術品一樣，把最美最精華的時光都凝結在相紙上。追尋約翰·繆爾走過的足跡，然後進入安瑟·亞當斯當年拍攝的地點，那些相片裡的黑白畫面，一個個變成立體而具象的鮮明場景，簡直像做夢一樣。

步道沿著另一條小溪流前進，穿梭在姿態各異的樹林和清澈見底的池塘，燦爛盛開的花朵點綴在綠色的草叢裡，每一個轉角都充滿驚喜，我們兩個人越走越慢、越走越慢，就怕漏看了任何一個細節。不知不覺走到標高三一一五公尺的島嶼隘口（Island Pass），原本稍微平復的心情又掀起了一波高潮，位於安瑟亞當斯自然保護區中心點的里特峰（Mt. Ritter）在遠處以無法忽視的王者姿態昂揚在群山之間，約翰·繆爾說：「就如沙斯塔峰為內華達山脈北段

的群山之王，惠特尼峰為內華達山脈南段的群山之王一樣，里特峰是內華達山脈中段的群山之王。」從島嶼隘口佈滿池塘和流水的草地看海拔四千公尺的里特峰，景色甚至比剛剛經過的唐納休隘口還要令人屏息，美得像人工雕琢的巨型花園造景。

約翰‧繆爾在一八七二年成為首登峰頂的先驅，他在手記中這樣形容里特峰：「我爬得越來越高，新的美景不斷湧進我的眼簾：如畫的草地、溫馨的花園、奇形怪狀的山峰、銀光閃閃的湖泊散佈其間，稍遠處是隱約閃現的森林，遙遠的西邊則是黃色低地。」文中提到的湖泊就是名聞遐邇的千島湖（Thousand Island Lake）和加內特湖（Garnet Lake），我們歷經一場奇幻的冒險後，在千島湖畔低淺的水窪泡水，清涼的湖水讓身體微微打顫。

千島湖正如其名，數不盡的岩石突出於湖面，有的光禿，有的覆滿草皮和矮樹，里特峰的峭壁上有終年不退的殘雪，位置和安瑟‧亞當斯當年拍下的照片一模一樣。天黑前，我跟呆呆從湖岸退回到允許紮營的草地，入夜後，一大串掛在天際的星星閃閃發亮，在毫無光害的山谷裡，用肉眼就能看見銀河裡最深處那如寶石般深邃的藍色星芒。

從千島湖開始，約翰繆爾小徑和太平洋屋脊步道有二十二公里的分岔，向南往右的小徑較為崎嶇，但是會經過許多景色優美的湖泊；向左的步道則走在地勢較高的山腰上，路徑相對筆直許多，以一般林道景觀為主。大部份的全程徒步者都會選擇向右走約翰繆爾小徑，我們也不例外。

在千島湖畔起床後出發，走上一處緩坡後連續經過兩個以寶石命名的湖泊，綠寶石湖（Emerald Lake）和紅寶石湖（Ruby Lake）兩座湖面都有一群水鴨，母鴨帶著小鴨划水，在水面畫出一道又一道的漣漪。沒過多久，走到加內特湖，里特峰的樣貌和昨天看見的角度略有差異，但它王者的姿態依舊不變。加內特湖比起千島湖顯得更清淨無瑕，早上只有徐徐微風吹過，光滑的湖面完美鏡射出整座山嶺，我感到一股寧靜、和諧又飽滿的能量在心裡滋長。

沿著溪流下切河谷，腦中又響起〈河〉的弦律，「任我流吧，像層層冰川，就算億年換幾吋，我也寧願這麼盼……」不曉得怎麼回事，突然一陣情感翻湧，我走在呆呆的前面不敢回頭也不敢停下，一個人默默地流淚，我不打算掩飾滿臉的淚水，任它像雨滴一樣落下，落在腳下這塊土地，然後隨著其它雨滴、露水和涓流一起匯聚成河。我既不悲傷，也不喜悅，這些淚水沒有任何寓意，只是單純為自己流下，單純地像是滿盈的幸福溢出來了，而我的眼眶接不住它。

那天晚上我們走到瑞茲草甸（Reds Meadows），兩條步道又在此處合併，接下來一直到惠特尼山再也不會分開。從瑞茲草甸度假村旁的商店搭上最後一班公車，經過一個小時的車程，在太陽下山前進到猛瑪斯湖城（Mammoth Lake）補給，休息兩天後我們就會回到步道，下一段行程是整段旅行待在山上最長的時間，整整十三天，只有山，我，和呆呆。

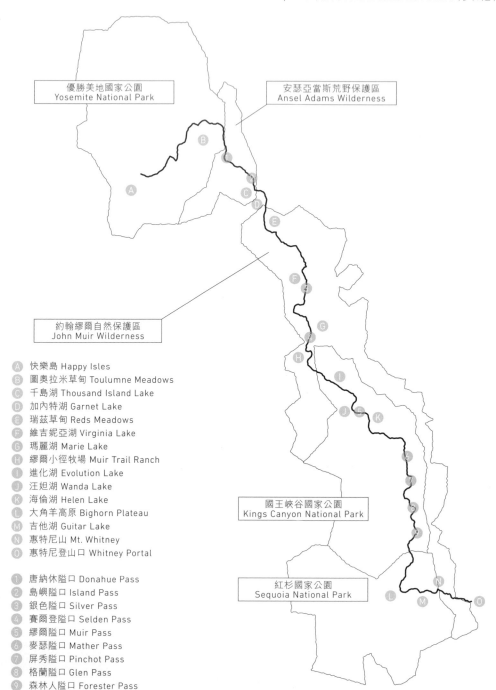

優勝美地國家公園
Yosemite National Park

安瑟亞當斯荒野保護區
Ansel Adams Wilderness

約翰繆爾自然保護區
John Muir Wilderness

國王峽谷國家公園
Kings Canyon National Park

紅杉國家公園
Sequoia National Park

Ⓐ 快樂島 Happy Isles
Ⓑ 圖奧拉米草甸 Toulumne Meadows
Ⓒ 千島湖 Thousand Island Lake
Ⓓ 加內特湖 Garnet Lake
Ⓔ 瑞茲草甸 Reds Meadows
Ⓕ 維吉妮亞湖 Virginia Lake
Ⓖ 瑪麗湖 Marie Lake
Ⓗ 繆爾小徑牧場 Muir Trail Ranch
Ⓘ 進化湖 Evolution Lake
Ⓙ 汪妲湖 Wanda Lake
Ⓚ 海倫湖 Helen Lake
Ⓛ 大角羊高原 Bighorn Plateau
Ⓜ 吉他湖 Guitar Lake
Ⓝ 惠特尼山 Mt. Whitney
Ⓞ 惠特尼登山口 Whitney Portal

① 唐納休隘口 Donahue Pass
② 島嶼隘口 Island Pass
③ 銀色隘口 Silver Pass
④ 賽爾登隘口 Selden Pass
⑤ 繆爾隘口 Muir Pass
⑥ 麥瑟隘口 Mather Pass
⑦ 屏秀隘口 Pinchot Pass
⑧ 格蘭隘口 Glen Pass
⑨ 森林人隘口 Forester Pass

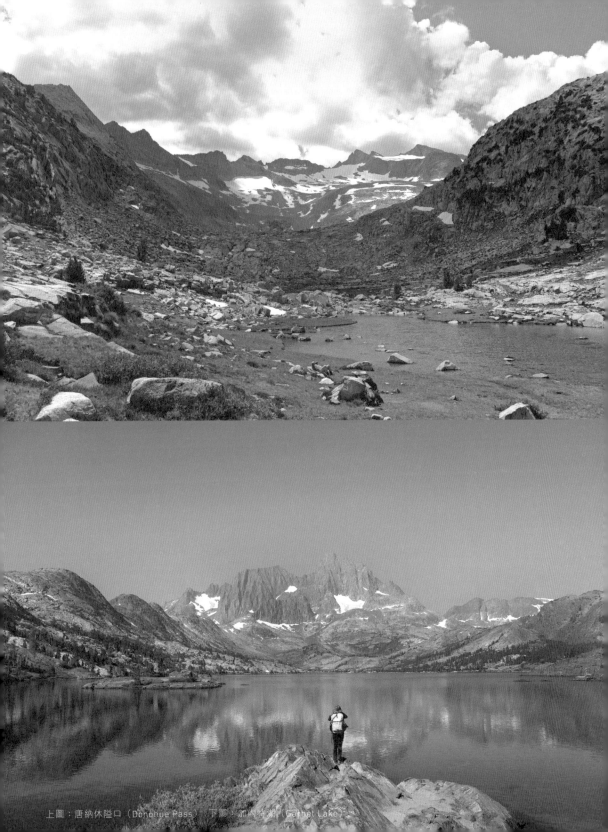

上圖：唐納休隘口（Donohue Pass） 下圖：永內特湖（Garnet Lake）

第十七章

約翰繆爾小徑 ── 湖泊

「你要讓陽光灑在心上而非身上，溪流穿軀而過，而非從旁流過。」

── 約翰‧繆爾

從猛瑪斯湖城返回步道的第三天半夜，又或者是清晨時分，糊裡糊塗地其實也搞不清楚了，總之天空難得下起一陣大雨，若沒有記錯的話，這是自四月出發以來的第三場超過一小時的雨。我們在海拔三一五三公尺的維吉妮亞湖（Virginia Lake）畔紮營，滴答滴答的雨聲正好讓人有繼續賴床的理由。

早上八點，雨聲漸歇，我打開帳篷的門往外看，密佈的烏雲之間出現了一點藍天，陽光慢慢透過那道缺口照到湖面，天氣逐漸放晴，維吉妮亞湖又恢復成昨天初來乍到時那令人驚豔的景色。

前一天傍晚的夕陽將天上厚厚的雲層染上一層豔紅，湖面映照出雲朵的色彩，霎時間，天地都沐浴在介於紫色、粉色和紅色的霞光裡。湖的北岸有一座聳立的山峰，與湖面至少有四百公尺的落差，光禿禿的山壁是一大片碎石坡，那兒也上演了一場絢麗奪目的燈光秀，顏色從金色漸漸轉為暗紅色，終至融入在夜色之中。

我翻遍地圖也查不到它的名字，可它卻是如此秀麗、莊嚴，兀自精彩。我不禁思考，如果山沒有名字、沒有編號、沒有標高，大家還會如此介意摘下幾個山頭或是爬得有多高呢？究竟登山是為了滿足搜集的欲望，還是單純想要接觸大自然？同樣的，如果太平洋屋脊步道不叫太平洋屋脊步道，如果它的距離不是四二八六公里，把它「走完」的意義又是什麼呢？維吉妮亞湖是什麼時候被命名的呢？當年約翰·謬爾走到這裡的時候，他是脫口說出「好美的湖」還是「好美的維吉妮亞湖」？一連串的問題在腦子裡爆炸讓我失眠一整夜，直到早上這場雨降下，思緒才漸漸恢復空白。

天氣開始放晴，走出帳篷在草地上吃早餐，陽光將帳篷曬乾後隨即開始一天的行程。

平靜的湖水像一面有魔力的鏡子，倒影裡我的容貌模糊，內心卻清晰無比。《阿拉斯加之死》的作者強·克拉庫爾在書裡寫道：「在曠野中待得長久，無可避免地會使人對外在或內心的世界更加注意；住在曠野，但對大地和它所容納的一切，沒有微妙的了解或強烈的情感依附，是不可能的。」走到後來，外在的風景已是其次，更多時刻我能感受到的是內心的不安與紛亂終於回歸平靜，驅使我們前進的動力是一種自覺，一種「我正存在」的自我感知。

那就是「活著」，只要感受到自己活著，那就是一種無上的喜悅，山的名字、顏色、高度、距離都不重要了。約翰·謬爾認為大部份的人只是「走過」大自然，而不是真的「融入」大自然。他說：「你要讓陽光灑在心上而非身上，溪流穿軀而過，而非從旁流過。」

下午越過銀色隘口（Silver Pass）後是一長段下坡，九公里下降九百公尺的落差到水勢奔騰的北河溪（North Fork Creek）旁的營地過夜。未來幾天將重複這個繁複的過程，上切、下切、上切、下切，每通過一道隘口，心裡的雜念就消除一點，宏偉的杉木是殿堂的石柱，像藏人進行轉山的儀式，而整座內華達山脈就是我的神廟。約翰·謬爾說：「山脈是一切的源頭，是個起點，連接凡間。」

有了攀過兩道隘口的經驗後，我察覺到，原來隘口兩側山坳的湖泊都是溪流的源頭，沿

著溪流上切下切的林道景色和其它地方差異不大，走起來甚至有點枯燥，但是只要一接近隘口，就像進入一座色彩繽紛的樂園，最美的風景都在這裡，我像坐在旋轉木馬上面的孩子一樣，流連在水光山色之間。第三道賽爾登隘口（Selden Pass）北側的瑪麗湖（Marie Lake）就是這樣一個美得讓人窒息的存在。

將帳篷搭在湖邊隱秘的角落，我褪下身上的衣服走進冰冷的湖裡，在台灣登山時根本無法想像，竟然能夠和海拔超過三千公尺的高山湖泊這麼親近。以嘉明湖這類封閉式的水系為例，別說是下水了，連要取一滴水來用都得擔心喝了會不會生病。反觀太平洋屋脊步道沿線的湖泊幾乎都有穩定的出水口和進水口，來源以積雪融化的雪水為主，水質乾淨、清澈，而且水域生態豐富，美國林務局甚至鼓勵登山客進來釣魚，否則湖裡的蝌蚪會被小魚吃盡而影響生態平衡。

每次經過那些下午一兩點老早就把帳篷搭好，拿著釣竿在湖邊輕鬆垂釣的登山客，心裡總是覺得非常羨慕又嫉妒，在樹蔭下悠閒地生火，然後吃一口鮮甜的鹽味烤魚，那真的是死而無憾了。可惜我們沒有這種「美國時間」（即使人就身在美國），而且也沒有申請釣魚的許可證，所以只能繼續吃泡麵果腹。

隔天早上起床，發現帳篷外結了一層白霜，怪不得晚上睡到一半冷得一直發抖。像我們這樣進入深山好幾天跟外界失去聯繫，只能透過身體的反應和雙眼的觀察來判斷氣候的變化，某方面來說也是一種回歸。看似進化的人類，其實在求生的能力上是退化的，但是在大自然裡待得越久，那種本能就會慢慢恢復，感官知覺也會變得更加敏銳。

走過賽爾登隘口一連又經過幾個美麗的湖泊，但是我們無心留戀，今天最重要的行程就是走到繆爾小徑牧場（Muir Trail Ranch）。從隘口下來沿著步道的之字路徑下山，再從岔路上走另一條支線往河谷的方向前進，大約三公里之後就能走到這座與世隔絕的牧場。加州第二

TIPS 23 ——從背包的尺寸跟衣著的破損程度，很容易就能分辨誰是全程徒步者。約翰謬爾小徑登山客的背包總是很大一顆，腳上穿著厚重的登山靴，身上的衣服比較乾淨、整齊，態度也比較悠哉；太平洋屋脊步道徒步者的模樣邋遢，幾乎都是不修邊幅滿臉鬍渣，背包很小，步伐很快，身上的衣服佈滿汗垢和污漬，鞋子總有幾個破洞，所以全程徒步者常常戲稱自己是「徒步廢渣」（Hiker Trash）並以此為榮。而且大部份人不只看起來像「Trash」，聞起來也像「Trash」。

長河聖華金河（San Joaquin River）在此山谷流速減慢，沖積出一片面積不小的草原，謬爾小徑牧場已在這邊經營超過五十年，是自然保護區裡難得僅存的私有土地。

在補給相當困難的這段步道上，牧場主人在健行季節為大量人潮提供住宿、供餐和代收包裹的服務，只是由於交通相當不便，所有物資都要以馬匹從鎮上的郵局駁運進山裡，所以代價非常昂貴，一個包裹就要收取七十塊美金的管理費。對太平洋屋脊步道的徒步者來說，七十塊美金實在難以負擔，所以我們打從一開始就不打算寄包裹到這邊；但對約翰謬爾小徑的登山客而言，這筆錢相對來說是划算的，他們願意付出大把金錢在為期二至三週的健行行程中，把物資裝進一桶又一桶的塑膠熊罐運到牧場裡，但到了這邊總是會發現罐子裡裝進太多東西，只好再把它們捐出來放到牧場提供的徒步者箱。我們這些髒兮兮的全程徒步者就像禿鷹一樣在旁虎視眈眈，只要一有新的食物被丟進箱子裡，馬上就蜂擁而上把一袋又一袋的食物裝進自己的背包裡。這也是為什麼我們沒有寄包裹過來，卻從一早就急著要趕過來的原因。

呆呆手腳很快，在其他徒步廢渣（TIPS 23）靠近之前搶到很多山屋牌乾燥食物，加上零星搜刮的花生醬、榛果巧克力醬、三大袋裝鮪魚肉，以及數不清的自製乾燥料理包、零食巧克力糖果、營養棒和茶包、飲料粉包，算一算恰好補足未來八天的食物！這至少為我們省下一百塊美金的伙食費，而且也不會造成資源浪費，算是皆大歡喜。

有一對父母親帶著兩個小兒子來小徑健行，媽媽一臉驚訝開玩笑說：「想不到一個小箱子，除了補給我們全家人之外，竟然也補給了你們！」我有點害羞，對她露出靦腆的微笑表示謝意。另一個年輕人打開包裹後，居然還抽出一支玻璃瓶裝的紅酒，他說他在每一個補給箱都放了紅酒。我覺得他簡直瘋了，也懶得問他如果酒喝完了瓶子會怎麼處理。說來奇怪，越短的行程，背包裡多餘的東西就越多，不管是在美國或台灣，大家幾乎都犯了一樣的毛病，牧場裡的徒步者箱是塑膠水桶，目測約有十來個，依照種類分別裝有：電池、瓦斯罐、

醫療用品、裝備、品牌食物和家庭自製食物等，連花生醬都有自己一個桶子，分類之細心令人咋舌。旁邊有八個垃圾專用的回收桶，我把累積五天的垃圾小心翼翼地分放在不同的桶子，然後把背包拿到旁邊的吊秤，一量之下發現竟然有五十磅（約二十三公斤），扣掉背包基重和熊罐，等於光食物的重量就有十五公斤了。呆呆的背包也裝進約十三公斤的食物，等於兩個人接下來八天的行程就有二十八公斤，平均一天三點五公斤的糧食要消耗。但是不管怎麼吃，腰帶還是越來越鬆，原本合身的褲子已經可以塞進兩個拳頭，身上的肋骨也清晰可見，

此時應該是徒步者饑餓症最嚴重的階段，卻也是體能最好、最巔峰的狀態，上坡喘歸喘，腳步卻是輕盈如雲，走起路來毫不拖泥帶水。

從牧場離開的隔天，沉重的背包依然壓得肩膀發疼，看來前一晚在牧場附近的樹林裡紮營，我跟呆呆儘量大吃特吃試圖減輕一點重量的策略並沒有生效。林相開始出現變化，步道兩旁的白樺木在一片松林裡讓人眼睛為之一亮，但仔細一看，很多淺色的樹皮上都刻滿了簽名，最久一個刻痕竟然來自二十年前。「樹多有枯枝，人多有白癡」，在這麼熱門的路線果然會看見人鄙視、唾棄的事情。這些日子以來，他們甘願自己的名字就這樣大剌剌地像個烙印劃在樹上，供給後人鄙視、唾棄，這真是令人費解。

跨越皮特溪（Piute Creek）的木橋之後進入國王峽谷國家公園（Kings Canyon National Park），沿著湍急的聖華金河南支流往上游的方向走，步道景觀不變，足足與兩側的山壁有六百公尺的落差。辛苦爬上一個連續陡坡後，進入另一個上游流域，進化溪（Evolution Creek）水勢猛烈，在高低落差的地方形成好幾個大小不一的瀑布。雪季期間，這條溪流會淹至腰部以上的高度，但是季節已經來到八月的夏季，水位頂多達到膝蓋的位置，換上涼鞋過溪對我跟呆呆來說已是稀鬆平常，而且泡在冰涼的水裡也有助緩解腳底板發炎的疼痛，對於涉水不再覺得麻煩或辛苦。

晚上我們就在進化谷（Evolution Valley）裡的進化湖（Evolution Lake）旁過夜。狹長的湖岸有近三公里長，四周都是巍然聳立、形狀怪異的山峰，與平緩湖岸有極大的落差，山壁好像隨時會塌下來的感覺。如果把一隻畫筆交給三歲小孩請他畫一座山，這些山峰大概就是出自他的手筆。

夕陽漸漸從水平面落下，帳篷被鍍上一層金黃，挨著最後一點餘光，在晚餐過後我打開一包謬爾小徑牧場撿來的山屋牌法式香草布丁。按照包裝的說明，不用開火也不用烹調，竟然只要加水就可以變出布丁？半信半疑地把白色的粉末倒進鍋子裡，加入兩百毫升的水均勻攪拌，靜置十分鐘後撒上焦糖碎片，用湯匙舀一口放進嘴巴⋯⋯果真是法式布丁呀！那滋味驚奇又美妙，簡直就像烘焙坊買來的真品，這一包六塊美金的高級品確實值得這個身價，我和呆呆一人一口，洋溢在深山野嶺也能吃到布丁的奢華幸福裡，討論著下山後要多買一些這種袋裝甜點寄到之後的補給站。

隔天起床，氣溫相當寒冷，這就是在湖岸紮營的代價，風景雖美，但是濕氣重、溫度低，而且陽光遲遲沒有照進山谷裡，掛在帳篷外的毛巾結冰，硬邦邦地像一個小石塊。勉為其難將半乾半濕的帳篷收進背包，出發後沿著佈滿石塊彷彿沒有盡頭的之字坡一路向上。近四個小時後終於走到謬爾隘口（Muir Pass），在隘口頂，有一棟石砌的緊急避難山屋叫謬爾小屋（Muir Hut），由西耶拉俱樂部建於一九三一年，想當然耳，就是為了紀念約翰·謬爾本人而設。

隘口兩旁有兩座景色優美的湖泊，分別以謬爾的兩個女兒命名，汪妲湖（Wanda Lake）蔚藍的湖面上有山峰的完美倒影，海倫湖（Helen Lake）則平靜、深邃，被灰色的岩山包圍。這樣的安排像極了爸爸伸出雙手守護兩個寶貝女兒，非常有意思；而且這天是八月八號父親節，剛好走到這邊感覺更有意義。

一路走來，我發現大多數的山峰、隘口都是男性的名字，而幾乎所有湖泊都以女性的名

字稱呼。大概是一種刻板印象吧，男人必須堅毅得像山，女人則是柔情似水。但是我常常覺得呆呆比較像山，她的個性剛強，有一顆不肯認輸的頑固心腸，而我個性比較像水，情緒常常潰堤，跟陽剛的外表實在是不太相襯。在步道上我們倆有個默契，只要有一方失去理智陷入崩潰，另一個人一定要保持冷靜，而我，通常就是負責崩潰的那個人。

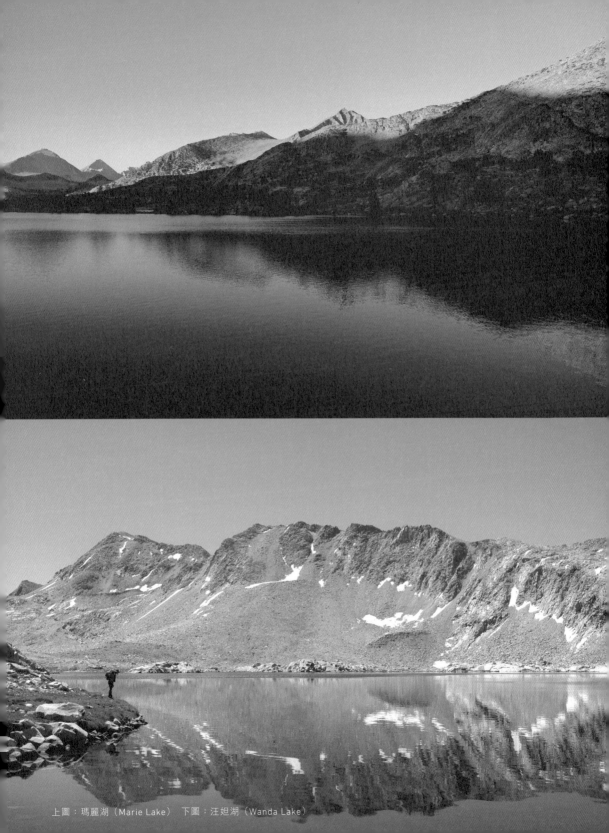

上圖：瑪麗湖（Marie Lake） 下圖：汪妲湖（Wanda Lake）

第十八章

約翰繆爾小徑 — 隘口

「再會，神聖的小谷地、森林、花園、溪流、小鳥、松鼠、蜥蜴和其它數以千計的事物，再會了，再會。」——約翰·繆爾

TIPS 24 ——《尤吉的太平洋屋脊步道手冊》(Yogi's Pacific Crest Trail Handbook)，由潔姬·麥克唐納（Jackie McDonnell）撰寫，「尤吉」是她的步道名。這本手冊幾乎涵蓋了所有關於太平洋屋脊步道的資訊和注意事項，書末有近三百頁的實用指南，沿著壓米線撕下後可依步道區段裝訂成數本小冊，方便分寄到沿途的補給點後取出並隨身攜帶查閱。

「你覺得走到現在自己有什麼改變嗎？」才剛出發沒多久，呆呆突然問我這個問題。早上在松雞草甸 (Grouse Meadows) 旁的營地被可怕的蚊子咬了好幾包，我一邊抓癢一邊思考，沒有在第一時間回答。

在台灣準備這趟旅行時，從美國的網路書店買了一本《尤吉的太平洋屋脊步道手冊》(TIPS 24)，據說在步道上幾乎是人手一本的聖經，我從沒有完整閱讀過任何一本原文書籍，但為了把事前功課做好還是硬著頭皮把它從頭到尾嗑完。

完成三次全程縱走太平洋屋脊步道的尤吉在第一篇寫道：「你會經歷一些風霜雨雪，但通常每一天的日子都是美好而燦爛的。你也會遇見這世界上最不可思議的人，而重點是，你會得到改變。」「你並不會察覺到這個改變，而且這個改變無法用言語形容，但它絕對存在。」

「它存在於你的內心。」將書本闔上，我不禁想像走到終點之後，在跨過那一道界線之

後人生將會有什麼不同？

呆呆的問題又讓我想起尤吉意味深長的那句話，一直到向前走了一段距離，在一處空地的倒木坐下，把混亂的呼吸調整好，才把自己的感受好好地整理了一遍。老實說，其實沒有辦法明確說出有什麼改變，但跟一開始比起來，現在的我已經懂得享受這樣的生活，接受這樣的狀態，沒有猶豫或是懷疑，相信自己有足夠的信心可以解決任何問題。或許對我來說，有沒有得到改變已經不是此行的重點了，知道自己現在正在做什麼，而且能夠樂在其中那就夠了。

然後我們繼續前進。這天的重頭戲是麥瑟隘口（Mather Pass），從營地開始得連續走十八公里的上坡到海拔三六八六公尺的隘口頂端，中間的高度落差有一千兩百公尺。隘口是不會移動的，億萬年前的造山運動就已將它推向天際並昂揚於群山萬豁之間，但此刻我卻覺得它以排山倒海之勢猛撲過來，像一座不可侵犯的高牆，也像一頭巨獸，我小心翼翼走在它佈滿岩塊的背脊，努力維持穩定的速度，不想驚動這頭沉睡的猛獸，但劇烈而急促的呼吸讓胸口好像隨時就要炸裂，喉嚨深處發出一聲絕望的哀嚎。呆呆速度比較慢，回頭看見她的身影小得跟螞蟻一樣，每隔一段時間就會出現在髮夾彎的地方，然後消失，然後再出現，照理說應該要停下來等她的，等她一起過來跟我並肩作戰，但是我沒有停下，最後兩公里，腦袋幾乎是處於空白的狀態，我的視線只集中在遠處的一個焦點，那裡就是隘口，越過它，痛苦就結束了。

等到終於攀上隘口的最高點，急促的呼吸才恢復平靜，而眼前的景色像一道煙火猛烈地在眼前噴發，在還沒有理解發生什麼事情的時候，一種前所未有的寧靜將我包圍，回過神時眼眶已佈滿了淚水。不知道過了多久，呆呆也走到身邊露出一臉滿足的笑容，我邀請她一起坐在石頭上，靜靜地看著太陽在我們背後將山的影子拉長，再拉長。

隘口南面的縱谷裡是一大片光禿禿的盆地，散落幾座大小、形狀不一的湖泊和池水，像珍珠一樣點綴其中，幾道細而蜿蜒的溪流錯落在山坡和谷地。突然一隻土狼出現，鬼鬼祟祟地在我眼前不遠處悄悄移動，牠以為沒人發現所以姿態輕鬆，靜靜盯著牠消失在一個丘嶺的盡頭，有幾秒鐘的時間，我以為發現了異星的生物，或者是聖修伯里筆下的小狐狸。當夕陽落下，水池的倒影由藍色轉為晚霞的紅色，我感覺到那些不知道名字的山林將我緊緊抱在懷裡。小狐狸遇見小王子的時候跟他說：「如果你馴服了我，我們之間就會有某種關係，我們就離不開彼此。對我來說，你就是獨一無二的，對你來說，我也將是世上僅有的。」那一刻，我覺得自己是那頭渴望友誼的狐狸，而麥瑟隘口天際的星空，從此每當我覺得孤獨或是難過的時候，閉上眼睛，就會看見高掛在麥瑟隘口天際的星空，它永遠都是蟄伏在我心裡獨一無二的朋友。

第十天早上，我從伍茲溪（Woods Creek）旁的營地醒來，肚子漲得有點不舒服，似乎是喝到有鞭毛蟲的溪水，症狀跟南加州迪普河溫泉一直放屁那次很像。

「我們明明都有把水過濾才喝呀！」呆呆說。她的肚子也有一樣的問題，咕嚕咕嚕地叫。

「會不會是前天在松雞草甸過夜，結果放在帳篷外的濾水器結冰了？記得嗎？早上醒來帳篷外面還有結霜。」我努力回想各種狀況，歸納出最有可能讓濾水器壞掉的原因。水在零度以下會凝固結冰，這會直接導致濾水器裡微小的管路爆裂或撐大，濾芯會因此失去作用，所以只要結過冰的濾水器就形同報廢了。

「錯不了的，一定是那天。」呆呆恍然大悟地說。

「昨天白天都還沒事，所以一定是伍茲溪有問題。」我說。我把責任歸咎在伍茲溪身上。

「那怎麼辦？我們只有一支濾水器耶！」

「放心。」我翻了一下背包，拿出幾錠錫箔包裝的小藥丸。「我這次有帶碘片，加在水

裡可以殺菌。」

「數量夠嗎？還有三天才下山。」呆呆問。

「絕對夠啦，我這邊有幾十顆，只有行動水需要加，煮泡麵的水會先煮沸，所以用不著。」

而且飲料粉還有很多，加在碘水裡面可以消除藥水的臭味。」我要呆呆別擔心，而且除了濾水器之外，後面要煩惱的問題還很多呢。

前一天花了半天時間走上屏秀隘口 (Pinchot Pass) 再花半天時間走下溪谷，雖然走的時候雙腳不會感到疼痛，背包的重量也越來越輕，但是連著幾天這樣上上下下，也著實累積了不少疲勞。上午爬坡時還算活蹦亂跳，走路時也可以說說笑笑像在郊外散步；但每次攀過隘口的下午，飢餓感交雜著疲倦，下坡對膝蓋的傷害與日俱增，呆呆得開始吃一些止痛藥減緩疼痛。我拿出地圖和行程表，稍微計算一下，如果後面兩天不多走一點路，恐怕無法在預定的時間內下山。能在約翰謬爾小徑多待幾天當然非常樂意，但如果食物不夠，以我們嚴重的徒步者飢餓症來判斷，恐怕連多待半天都支撐不了。

「明天開始我們早點起床吧？不然會走不完噢。」我身為一個賴床大王竟然有這種提議，根本是拿石頭砸自己的腳。

「我早起當然沒問題，有問題的是你吧？」呆呆很有自信能夠早起。

「不要看我沒有！妳就不要明天拖拖拉拉，每次背包都不趕快收好。」我不甘示弱。說到打包收東西，已經能練就五分鐘內著裝完畢、背包上肩的本領。

「你也不要看我沒有！」激將法對她總是很有用。呆呆說：「總之今天先把格蘭隘口 (Glen Pass) 走完吧，這是倒數第二個了。」

正午走到瑞湖 (Rae Lakes)，一旁的魚鰭圓頂 (Fin Dome) 不管從哪個角度來看都很搶眼，像一個鯊魚鰭一樣聳立在瑞湖旁邊，高度跟台灣的奇萊主峰差不多，光禿禿的花崗岩壁吸引不少喜歡把自己懸掛在山壁上的瘋狂傢伙，跟優勝美地谷的半圓頂 (Half Dome) 和酋長岩 (El

Capitan）一樣都是著名的攀岩聖地。

瑞湖是一列湖群，主要分成南北兩座，我們在隔開兩座湖中間的狹窄通道休息，八月盛夏的陽光很強，用完午餐後我找了一塊樹蔭午睡，希望能養足精神迎戰待會兒的格蘭隘口，雖然它比屏秀隘口還要低一點，但是坡度落差很大，從瑞湖出發，約三公里的路程爬升四百多公尺後才會到達隘口頂點，我查看手機裡的高度剖面圖，格蘭隘口像刀鋒一樣銳利，看起來比麥瑟隘口還要難纏。

實際開始爬坡後，我才發現它豈止「看起來」比麥瑟隘口還要難纏，格蘭隘口根本就是個混球！或許從南面上去並不困難，但對我們這種從北坡上去的人來說可是一種痛苦的折磨。呆呆形容這是「溫柔而緩慢的凌遲」，由於這段上坡實在又臭又長又陡又難走，幾個迎面過來已經走完上坡的人都會對我露出「我知道，這很難，我懂，就快過去了」的表情。

「你先過沒關係。」一個年輕的男孩子主動停在我面前，示意要我先過。這跟台灣的登山文化一樣，下坡禮讓上坡。

「噢不，我沒關係……」我止不住喘氣，用虛弱的聲音回他：「拜託你先過，我想要站著休息一下……」

「哈哈！我懂你的感覺！加油，就快到了！」他說，然後用輕快的步伐快速下山。那感覺真的很討厭，尤其說什麼再五分鐘就快到了，這跟台灣人說再五分鐘就會到山頂的意思一樣，都是假的。

原本以為一個小時就能走到的隘口，最後花了兩個小時才走到，我坐在頂點足足喘了十幾分鐘才恢復冷靜。輪到我們下坡的時候，遠遠看到幾位頭髮都白了的阿姨們，一群人上氣不接下氣地往上緩緩移動。

「加油，再五分鐘就到了！」我試著鼓勵她們。

「騙～～人～～啦！」其中一個阿姨沒好氣地回我，而且還刻意把音調拉長，錯身時還

翻了一個白眼給我。

再兩天就能下山了，也只剩下最後一個森林人隘口（Forester Pass）要爬，而且我們實現昨天的承諾，天剛破曉就從睡袋裡爬出來，這應該非常值得開心，我卻在早餐後發現一個比濾水器壞掉還糟糕的狀況。

「糟糕。」我說。

「怎麼了？」呆呆急急問道。

「食物好像不夠了⋯⋯」我清點了熊罐裡的食物，一次又一次，確認沒有任何遺漏的項目才跟呆呆報告這個壞消息。在繆爾小徑牧場拿的二十八公斤食物幾乎都被吃個精光，我摸摸肚皮，人贓俱獲，兇手就是我們自己。

「是因為餓餓症嗎？我還以為拿了那麼多食物一定夠吃的⋯⋯」呆呆洩氣地說。

這一段路消耗的卡路里實在太驚人了，為了怕糧食消耗得太快，幾乎每一餐的分量都得斤斤計較。呆呆每次都會把最後一口留給我，說她已經飽了；而我也會說拜託真的吃不下了，「請妳吃完吧。」兩個人總要互相推讓一陣子，好像那一口泡麵很難吃一樣，但明明心裡想吃得要命，好幾次發現她都把鍋子遞給我了，眼睛還直盯著我把熱湯喝下，我甚至可以聽見她偷偷嚥下口水的聲音。但即便如此省吃儉用，我們兩個人還是常常在半夜餓醒。

「沒關係啦，死不了的！路上經過的人那麼多，我們一定可以要到多的食物。」走了這麼久，已經培養出一股怎麼樣都活得下去的自信。我把白色的泰維克地布攤開來，用黑色簽字筆寫上：「願意購買你不想背負的食物。」（當然是用英文寫）然後用彈性繩綁在背包後面。我知道依照美國人的個性絕對不會跟我收錢，所以這是相當於「乞討」的招數，心情相當緊張。

越接近結束加州的行程，我就越捨不得離開，其中一個主要原因就是──我還沒看到任何一隻黑熊，而呆呆卻在這天清晨看見此行的第五隻黑熊，這讓我非常不能平衡。呆呆說我

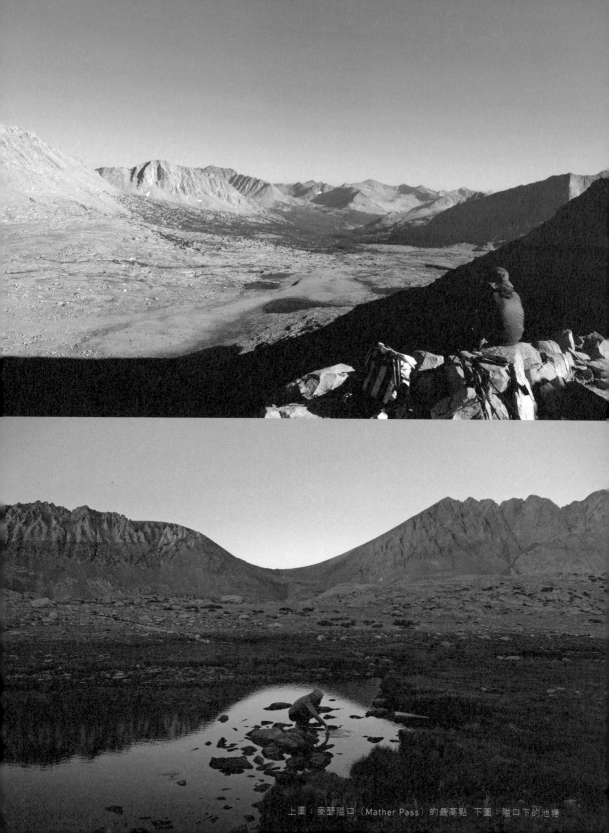
上圖：麥瑟隘口（Mather Pass）的最高點　下圖：隘口下的池塘

總是太專注於腳步，一個人走在前面猛衝很容易就錯過，不像她常常邊走邊東張西望，看見熊的機會自然比較多。

這天出發後我刻意把腳步放輕放慢，期望能在黑熊最容易出沒的時間點看見牠，這跟剛開始在北加州「聞熊喪膽」的態度相比有一百八十度的轉變。約翰·繆爾在《夏日山間之歌》(My First Summer in the Sierra) 書裡寫道：「內華達山脈的熊都很怕人，如果我渴望見到一群熊，那我得像印第安人般有無止盡的耐性，而且拋開手邊所有事務。」可惜我沒有印第安人的耐性，也沒有時間在森林裡守株待兔，眼前最要緊的任務還是趕快找到食物，否則我們就會變成黑熊的食物。

有兩個登山客從步道另一頭走來，我刻意停下來假裝拍照，背對步道的方向，希望他們眼尖發現我背上的白色「海報」後能主動靠近並和我交換食物。我眼睛盯著鏡頭，但是把注意力都集中在耳朵上，從腳步聲聽得出來已非常接近，甚至能夠聽到兩人的竊竊私語，但是他們沒有停下，沒有，可惡。於是我決定改變策略，主動出擊。

往前走了一段路，肚子餓得受不了，連走路的力氣都沒有。距離森林人隘口只剩下四公里，如果不吃點什麼絕對會昏死在路上吧？我看見三個年輕女孩子從山上走下來，於是快步走到她們身邊。

「請問隘口還有多遠？」我說。這真是明知故問。

「噢，不遠，大概再兩個小時就會走到吧。你看，在那個方向。」其中一個綁了兩條辮子，笑容陽光開朗的女孩子熱心回答我的問題，並用手指了下隘口的位置。我定睛一看，覺得那地方離我好遠好遠，大概有一萬個排骨便當的距離。

「感謝妳。妳們也在走太平洋脊步道嗎？」又一個明知故問，從她們身上的穿著很容易可以判斷是短程健行的登山客而已，但是為了不讓話題中斷，只好硬扯一些事情來聊。

「沒有啦，我們只是來走惠特尼山，今天就要下山回家了。」辮子女說。

我持續站在原地，臉上帶著尷尬的微笑不發一語。

「一切都好嗎？」

「呃……」我緊張地說不出話來。

「需要任何幫忙嗎？」她見我有口難言，於是又補了一句。

「呃。是這樣的……請問你們有多的食物嗎？」我抓到機會趕忙解釋我們的處境。

「請等我一下。」她一臉恍然大悟，一副這沒什麼大不了的樣子，然後立刻把背包放下，另外兩位夥伴也照做，三個人一起在各自的背包裡東翻西找。最後辮子女給了我們幾根營養棒，蛋白質含量很多看起來很難吃的那一種，但此刻只要能塞進嘴巴裡的都好，味道好壞已經不是重點了。我不斷向她們的熱情表示感謝，並對自己唐突的要求感到難為情。但是辮子女心地非常善良，主動靠過來和我們搭著肩膀，五個人彎腰圍成一圈，好像橄欖球隊在研擬戰術一樣，這時我發現她們三個人可能是高中的啦啦隊員。

「加油！加油！加油！」在一陣歡呼的口號後，我們又各自啟程往不同的方向前進。然後在確定他們三人消失於視線之外後，我跟呆呆馬上把剛剛要到的營養棒包裝全部拆開，狼吞虎嚥地塞進嘴巴裡。

「總算有力氣上山啦……」親身感受飢餓的痛苦後，我發誓以後一定會更珍惜資源。

森林人隘口毫無意外地也非常難走，但是論痛苦的程度，我跟呆呆都覺得還是格蘭隘口勝出。或許是已經習慣這要命的之字坡、髮夾彎和無限出現的假山頭，又或者是景色太美，我們用零碎而規律的步伐穩定前進，把其他也正在爬坡的人甩得老遠。

「等一下……我覺得頭有點暈……」呆呆要我停下來等她喘口氣。

「原來如此。你知道嗎？」看了一下手錶上顯示的高度，我說：「會頭暈是因為你現在

正在海拔三九五二公尺的高度。」

「什麼？」呆呆一時沒有聽懂。

「你正在突破『玉山障礙』啦！」我向呆呆致意，恭喜她走到人生的新高點。

然後，很快的，在幾個彎道之後我們終於踏上海拔四〇〇九公尺的隘口頂點。

這個從出發前就讓人深陷恐懼的步道最高點，在積雪褪去後已不具任何威脅性。當時對內華達山脈未知的「恐懼」已煙消雲散，而「事實」是，它靜靜地伏臥在腳下，所有的不安和擔憂都隨著稀薄的空氣一起淡化。我不禁納悶，究竟是它其實也沒那麼可怕，或者說，我們變勇敢了？

後來在隘口頂休息時遇見一對來自以色列的情侶薛德與他女友，在北加州曾經打過招呼，會特別有印象是因為我們都是振盪式徒步者，而且也都決定走到惠特尼山頂後就下山，結束步道的加州路段。

「你們沒有在繆爾小徑牧場拿免費的食物嗎？」薛德納悶地問我，在他知道我們糧食短缺的處境後。

一個大好人。

「這些食物你拿去吧！我們還夠吃，反正明天就要下山了。別客氣！」薛德說。他真是

「當然有啊，怎麼可能會放過，我們可是拿了八天食物呢！連鮪魚肉我都拿了五袋之多！」鮪魚肉在徒步者眼中是非常高級的蛋白質來源，對於能夠拿到五包我相當得意。

「那有什麼了不起，我可是狂拿了十四包耶！連薩拉米肉腸都有，你看⋯⋯」他拿出好幾包鮪魚、薩拉米跟起司，看得我既羨慕又嫉妒。

毫不客氣地收下他給的墨西哥捲餅、鮪魚和肉腸，我感動地說不出話來，這是出發以來拿過最珍貴的步道魔法了！幾個陸續經過的路人也紛紛收出援手，一位老先生拿了兩包堅果和一包帶殼的葵花子給我們，雖然拿到瓜子有點尷尬（畢竟這東西根本吃不飽），但仍十分感謝他

的好意。我轉頭和呆呆說：「危機解除！」

走下隘口時心情輕鬆無比，經過八大隘口的嚴峻考驗後整個身體都變輕了，雖然惠特尼山頂比森林人隘口還要高上四百公尺，勢必要再重新適應一次更高的海拔，但那也意味著約翰繆爾小徑就要劃下句點，歷時近四個月的加州路段終於要進入尾聲。

傍晚我們在大角羊高原（Bighorn Plateau）紮營，這邊已進入紅杉國家公園（Sequoia National Park）的範圍，「Sequoia」也被翻譯成「世界爺」，不管是讀音或字面上的意義，都很貼近這些體積巨大的杉樹。

高原正中央有一座清淺的圓形水池，像一顆落在綠色高原上的藍色水滴。我無緣見到野生黑熊，更遑論能幸運看見已瀕臨絕種的西耶拉大角羊，但願未來這些可愛又美麗的生物能持續繁衍，而不是只剩下紀念牠們的地名。

隔天應呆呆的要求睡到自然醒才從出發，這天的計劃很簡單，下午走到惠特尼山腳下的吉他湖（Guitar Lake）紮營，計畫從半夜出發，希望能在日出前抵達山頂的避難山屋，從美國的最高點欣賞第一道曙光。

這座最高峰的命名是為了紀念加州的地質學家約西亞·惠特尼（Josiah Whitney），他與約翰·繆爾生長於同個時代，惠特尼認為內華達山脈谷地的形成始因於災難性的地震，否定約翰·繆爾提出的冰川運動說，為了捍衛自己的理論，指責約翰只是個業餘的地質愛好者，甚至還批評他不學無術，成天只會在山裡遊蕩。惠特尼一定沒有想過自己的名字會成為約翰繆爾小徑的終點，而且緊鄰惠特尼峰旁邊還有一座繆爾山（Mt. Muir），簡直是冤家路窄。

登頂惠特尼山並非太平洋屋脊步道的正式路線，但幾乎每個全程徒步者都會特地繞過來走一回，無論如何都不想錯過登上最高峰的機會。絡繹不絕的人潮戴上頭燈後在黑夜裡形成一道人龍，很清楚就能從遠處看見光點停下來的地方就是峰頂。我打開地圖仔細算過，從吉

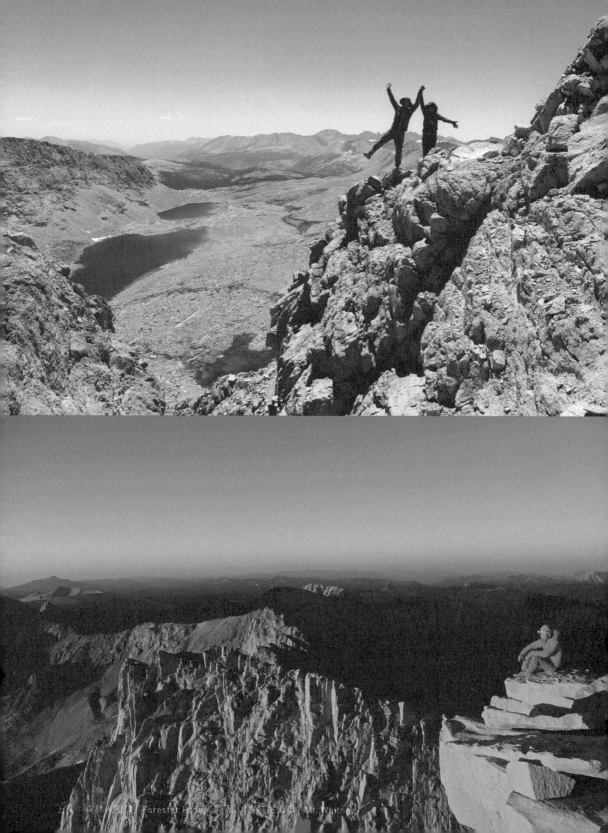

左圖：森林山隘口（Forester Pass）　右圖：惠特尼山頂（Mt. Whitney）

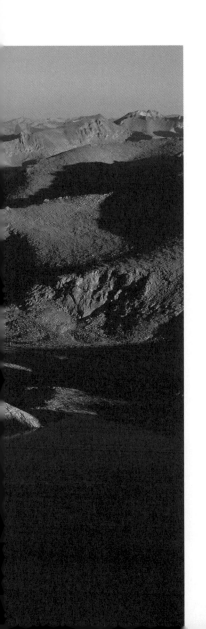

他湖出發會經過十三個髮夾彎，再走過五個山壁間的缺口，結束七公里的路程並爬升九二一公尺後就能抵達山頂。這並不輕鬆，尤其是尾段的路況很糟，步道上佈滿尖銳的岩塊和落石，每一個步伐都要小心翼翼以免扭傷腳踝。

隨著高度不斷升高，超過森林人隘口的海拔後空氣越來越稀薄，冷風像一條鞭子不斷在身上抽打，我覺得有些頭暈，想起第一次登頂玉山的情景也是這樣，在黑暗中摸索前進的方向，緊張、興奮，但是這次的心情有點複雜，離開內華達山脈讓人有一種離家的錯覺。

當我站上海拔四四二一公尺的惠特尼峰頂，天空已經不再是漆黑一片，地平線上有一道濃烈的橘紅色，溫度很低，我跟呆呆冷得發抖，用瓦斯爐煮了一杯熱茶取暖。

突然，太陽出現了，一顆小小的光點慢慢放大然後像快轉一樣瞬間把整片大地照亮，刺眼的光芒像一道聚光燈打在我身上。當年約翰‧繆爾要離開他摯愛的山谷，啟程前往最高的山脈時，他說：「再會，神聖的小谷地、森林、花園、溪流、小鳥、松鼠、蜥蜴和其它數以千計的事物，再會了，再會。」

我朝著日出的方向微微點頭，像在舞台謝幕一樣，感謝造物主的恩賜，感謝這一切如此美好的體驗。再會了，光之山嶺。

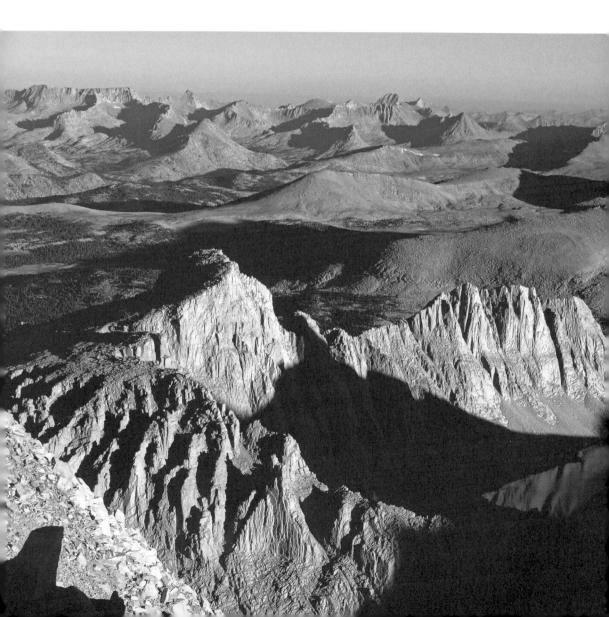

part.4
OREGON
—
奥瑞冈州

第十九章

家

「我想，旅行教會人這一點……它教會你，另一邊的草也許更綠，可是基本上，大多數人只要有家的感覺，就會是最快樂的。」──班‧歐克里

原本以為走上惠特尼山會是約翰繆爾小徑最艱苦的任務，沒想到從惠特尼山頂走回它的登山口才是最要命的酷刑。

「給你多少錢你願意再來走一次？」下山途中呆呆問我。

「妳是說 JMT，還是整條 PCT ？如果是整條 PCT 我就不考慮囉。」我說。

「就 JMT 啊，你願意接受多少代價再來走一遍？」

「這樣的話……」我仔細推敲了一下「大概十萬就可以了。」我很老實地說出心裡的價碼。我把頭轉向呆呆，很納悶她會說出什麼樣的答案。

「說真的，給我一百萬我也不要再走一次！」呆呆斬釘截鐵地宣示，即使約翰繆爾小徑再怎麼漂亮也不願意再走一回。（落筆至此再次與呆呆確認，她已經改口願意免費再走一次了）

「但依照這個下山的陡坡來判斷的話，我可能要加碼到二十萬元了……」往前又走了一段距離，當步道開始進入下坡路段後，我馬上改口要提高再走一次的價碼。

我吃力地用零碎的步伐在崎嶇又迂迴的石頭路上前進，多日以來累積的疲倦倦把身體肌肉逼得很緊繃，加上食物已經消耗殆盡，肚子餓得發慌，而且高度下降後馬上迎來一股像火烤般的熱浪，這段十五公里的下坡走來痛苦異常，恨不得能夠趕快搭上便車進城吃一頓大餐，也希望把累積了十三天的污垢徹底洗得乾淨。

說來諷刺，在這條小徑上，隘口和惠特尼山脊兩側的石子路幾乎是用炸藥炸出來的，裸露的岩層和石塊像一道傷疤，約翰‧繆爾本人若是地下有知，肯定無法接受大家用這種方式親近他熱愛的內華達山脈。

熬過一個又一個彷彿永無止盡的髮夾彎後，我們終於走到惠特尼登山口（Whitney Portal），這個地方就好比台灣的塔塔加遊客中心一樣，是登山客進入惠特尼山的門戶，只是沒有巡山員站哨，也沒有人在那邊檢查聽說很難申請的入山許可證。附近有一塊付費營地和小商店，裡頭有賣紀念品、飲料和食物，聽說商店賣的漢堡非常好吃，可謂人間美味，熬了十三天沒有吃到像樣的食物，毫不猶豫地跟櫃檯點了一大份雞肉漢堡和三瓶汽水。端著盤子走到外頭的塑膠野餐桌，呆呆抽筋的小腿總算是可以坐下來好好休息了。

漢堡的確非常好吃，但我的想法是，在山上待了這麼久時間，無論吃到什麼食物都會覺得是「人間美味」吧？所以步道沿線總是充斥著「最好吃的鬆餅」和「最好吃的漢堡」之類的傳言，這已無關烹調的滋味，飢腸轆轆的徒步者對食物的遐想才是成就美味的關鍵。

同桌還有另外兩位也是剛下山的徒步者，我們四個人各自佔據桌邊的角落，暢談前面幾天在約翰小徑徒步的趣事，比方說看見了幾隻熊和土撥鼠，或是爭論哪一座隘口爬起來最辛苦之類的話題。

旁邊那位名叫派翠克的美國人才十八歲而已，利用暑假的時間自己一個人上山健行，他精神奕奕、神態自若，有一股年輕人無所畏懼的雄心壯志，但也同時表現出虛懷若谷的態度。雖然步道上多得是休學來走全程太平洋屋脊步道的學生，但像他這麼年輕的獨行者相當

少見。這實在令人相當汗顏，中學時的我還只懂得討女孩子歡心，或是讓自己看起來更帥、更酷，但派翠克卻已懂得和大自然和平共處──這背後很大的意義就是，他明白如何和自己溝通。

美國人的戶外運動啟蒙很早，這跟父母的教育方針有很大的關係，曾在西耶拉城遇見一個媽媽帶著九歲的獨生子來走全程健行，就連我跟呆呆決定暫緩跳過的中加州積雪路段，他也是自己扛著一顆四十五升大背包，亦步亦趨地跟在媽媽身後。小男孩的名字叫愛默森，他說：「這是我這輩子最快樂的時光了！」看見他天真的模樣我不禁莞爾，他「這輩子」其實還很長，但能夠在這個年紀去經歷如此奇幻的冒險，肯定會在他幼小的心靈裡栽下一顆種子，滋長他的養分絕不是現代數位娛樂所能比擬的豐美。

我問派翠克花了幾天時間走完小徑全程，他用一種自傲而不自大的神情回答：「七天。」相較於官方建議全程健行需時三到四週，派翠克速度之快令人咋舌。

「我們大概用了兩週的時間走完，只可惜食物帶得不夠多，不然我還真希望能夠再待久一點，內華達山脈實在太雄偉太壯觀了！」我一邊解釋在山上得跟路人要食物的窘境，完全忘記剛剛下山的痛苦。

「我呢，則是用了一個月的時間待在小徑上唷。」穿著藍色連身工作服的智子田川小姐，帶著日本人的羞澀笑容輕聲回答這個問題時，臉上還泛起些微的紅暈。她喝下一口啤酒後，有點害羞地說道：「我在山上一天只走十公里左右，大部份的時間我都是待在營地上發呆，每天最享受的時間就是清晨天還沒全亮的時候，一個人躲在角落上廁所，那感覺真的好輕鬆！」智子小姐說這些話的時候眼睛都發亮了。

我有點訝異生性拘謹的日本人，尤其是一個女孩子，會這麼老實地說她喜歡在大自然裡光著屁股的故事，但是從智子小姐臉上滿足的笑容，讓人完全能感受到這件事情帶給她解放後的幸福感。

派翠克說他得先走一步，精神抖擻地跟大家說了再見，從他臉上完全看不出一絲疲態，完成這件七天的挑戰對他肯定意義非凡。但是在派翠克離開之後，我轉頭和智子小姐說：

「老實說，七天走完這種事情一點都無法激起我的興趣。相反地，我們都非常羨慕妳能夠用這麼充足的時間去體驗完整的約翰繆爾小徑！」

「謝謝你的讚美，只可惜這美好的時光還不夠長，接下來我就得回日本了。」智子小姐說她住在九州的種子島，就在知名的世界遺產屋久島旁邊，很歡迎我們過去和她一起衝浪。

她失落的表情寫盡對山的依戀，但也掩飾不住對家鄉的思念。在那一刻我突然發現，我已經不那麼想家了，或者說「家」這個概念已然模糊。大學時期閱讀馬奎斯的《百年孤寂》對裡頭一段描述極為深刻，一手建立馬康多鎮的老邦迪亞認為，一個人必須等到有親人在當時覆寫了我對家的定義，所以離家後在台北工作時租的小套房，我總略帶貶意稱它為「房間」，而不肯承認那狹小的地方具有「家」的實質意義。但當我步入家庭後，對「家」的看法又逐漸產生了改變。

前一天從大角羊高原走到吉他湖的途中，呆呆突然有感而發問我：「你覺得『家』的定義是什麼？」

一時之間我無法回答，逕自往前移動，腦子裡又想起百年孤寂的悲劇的宿命論和生死議題。廣義來說跟呆呆結婚成立一個家庭，兩個人和兩隻貓，從各自生活的地方搬到一間小公寓，那是家；但若是以馬奎斯的觀點來看，我不願意見到有任何不幸的死亡發生後我才能承認那是「家」。

「你覺得家的定義是什麼？」

「我不知道。」我是真的不知道，因而陷入沉思，只能無意識地反問呆呆：「那妳呢？」

有幾秒鐘我只聽見樹葉搖曳的沙沙聲，然後她打破沉默，走在我身後一字一句地說：

「只要有你在的地方，就是家。」

聽到這句話我愣了好一陣子，不知該作何反應，只好默默走在前面拼命忍住淚水。

呆呆說她從小就一直在搬家，到底住過幾個地方也記不清楚了，國中畢業後就離開家人到台北生活，一直到進入社會工作後也是在外租個小房子而已。這個背景和我有點類似，但不同的是，因為歷經幾次搬遷，回到花蓮時，家裡已沒有自己的房間和物品，小時候的玩具、圖書和舊書包皆已遺失，而且那棟房子也不是幼時成長的地方，某方面來說，呆呆已被抹去在家鄉的足跡和印記了，在那個空間裡彷彿沒有她曾經存在的證據，當這種家的感覺被剝奪時，回到台北的蝸居，她更覺得所謂的「家」，僅是一紙暫時安身立命的契約罷了，一旦租約到期，她會再度投入尋找下一個更接近家的地方。但自從走上太平洋屋脊步道，初次體驗到與另一個人唇齒相依的牽絆，一天一天，當周圍的景觀慢慢改變，有個人可以一起分享痛苦和感動的時刻，困住心裡的那道牆也就漸漸崩解了，家的定義便由一頂帳篷、一座山、一條步道而衍生成：與我同在的處所。

班‧歐克里（Ben Okri）說：「家，才是可以感受平靜的地方，無論家在哪裡。可以跟自己和平共處，才是最重要的。我想，旅行教會人這一點：它教你，另一邊的草也許更綠；可是基本上，大多數人只要有家的感覺，就會是最快樂的。」

從惠特尼登山口搭了便車下山後，我們在孤松鎮（Long Pine）待了一晚，這座擁有美麗西部風情的小鎮自一九二〇年以來就是許多好萊塢製片人鍾情的拍攝場地，至今已有接近四百部電影在此地取景，多數影片的題材皆是西部牛仔電影，在早期，孤松鎮幾乎等於西部電影的搖籃，我們入住的小旅館在當年就曾經接待過無數位電影明星和鄉村歌手，包括大名鼎鼎的約翰‧韋恩（John Wayne），他英姿煥發的照片掛在大廳的各個角落，硬漢形象深植人心，是美國人永遠崇拜的男子漢。

「嘿，妳知道嗎？從明天開始，我們就不是住在『加州旅館』了。」我說。

「哈，真的耶。終於要離開加州了，突然好捨不得喔。」呆呆的反應很快，瞬間就理解我開的雙關語玩笑。

用力刷掉累積十三天的油垢後，我從手機裡播放老鷹合唱團的〈加州旅館〉，最後一句歌詞唱著「你隨時可以退房，但你永遠都無法離開。」聽起來好像在呼應著，一部份的我們永遠留在加州的內華達山脈了。

隔天一早，我們坐上車子沿著內華達山脈東線的三九五號公路往北邊移動，用整整兩天的時間縱跨奧瑞岡州，穿越一千四百公里的距離來到華盛頓州的邊界喀斯喀特洛克斯（Cascade Locks），這邊有一年一度專為徒步者舉辦的盛大派對「太平洋屋脊步道日」（PCT Days）。前些日子在步道上不斷受到擦身而過的韓國人熱情邀約，希望我們夫妻倆也能過去一趟，一起在這個結合戶外用品展和音樂表演的祭典上同樂。我跟呆呆打算利用這三天的時間好好放鬆，活動結束後就會再度搭上便車往南移動到姐妹城（Sisters），恢復北行者的角色，希望在十月雪季來臨之前走到加拿大。

「太平洋屋脊步道日」的活動現場是一座公園，依著哥倫比亞河與對岸的華盛頓州遙相對望，來自四面八方的徒步者們中斷行程，用步行或搭便車的方式來到喀斯喀特洛克斯共襄盛舉，等到活動結束後便會各奔東西返回步道繼續未完的旅程。

現場大概有兩百頂帳篷散落在園區裡，氣氛非常歡樂，有人從橋上裸身跳進河道裡被巡警制止，也有人醉倒躺在草地上昏睡不醒，與其說這是一個戶外人的盛會，倒不如說更像是徒步廢渣的年度「耍廢大會」。這一天是八月十九日，我跟呆呆在步道上的第四個月圓之日，時程已進入第一百二十天，大部分的人和我們一樣，都已在步道沿線生活了很久，所以我很能體會此刻的徹底解放，是一種上班族在數週的辛勤工作後終於獲得連續假期的興奮，只不

過令人無法理解的是，也許有些人在山上連一片紙屑都不會丟，卻在進到城市的領域後立刻變成一個混蛋，隨地可見的垃圾和在夜裡紛擾的喧嘩聲，很快就將來我拉回現實的世界。

除了和好幾位熟面孔重聚之外，最特別的大概就是再一次遇見來自瑞士的尼可了。尼可的步道名叫「圖米爾」，英文是「Two Meals」，我猜這大概是因為他的肚子總是太餓，所以一次得吃兩份餐才會吃飽的緣故吧。

從南加州認識圖米爾的第一天就知道他一直有膝蓋受傷的困擾，常常走到一半就停下來休息，露出無奈又痛苦的表情。後來在北加州的太浩湖又遇見他，依然是一副悶悶不樂的樣子，因為他膝蓋的運動傷害一直沒有改善，得吃大量的止痛藥來減緩痛苦。隔天早上他們一行人出發得很早，我隨口問圖米爾當天要走多少距離，他面無表情地說：「大概二十五英里（約四十公里）吧。」聽到這數字實在令人擔心，一天四十公里絕對不是一個帶有嚴重腳傷的徒步者應該要走的距離。但我們兩個也不方便說什麼，畢竟這樣的徒步者很多，我想，一定有什麼動力在背後驅使他繼續前進吧，不管有多痛苦，他的選擇就是前進。說聲再見，我們祝福他旅途順利。

結果這次再見到圖米爾，發現他的表情不一樣了，感覺特別放鬆，心情很好的樣子，一見面就從懷裡的兩手啤酒裡取出一罐給我。他有點不好意思地笑著說，因為腳傷的關係，他在走完北加州後就決定退出步道了，來參加「太平洋屋脊步道日」純粹是要享受最後一次狂歡，並和其他在步道上認識的朋友告別。

「雖然很可惜，但無論如何這都是一場很棒的冒險不是嗎？能夠完成整段加州的路程也是一個很厲害的成就！」我向他說聲恭喜，真心為他感到高興。

「是呀，這真的很棒。而且你知道嗎？我的假期還有一個月，我已經買好去夏威夷的機票了。」他又接著喝了一口啤酒，「我已經迫不及待要去度假啦！」圖米爾口中吐出一連串我聽他講過最長的句子，然後露出自認識以來最燦爛、無憂的笑容。

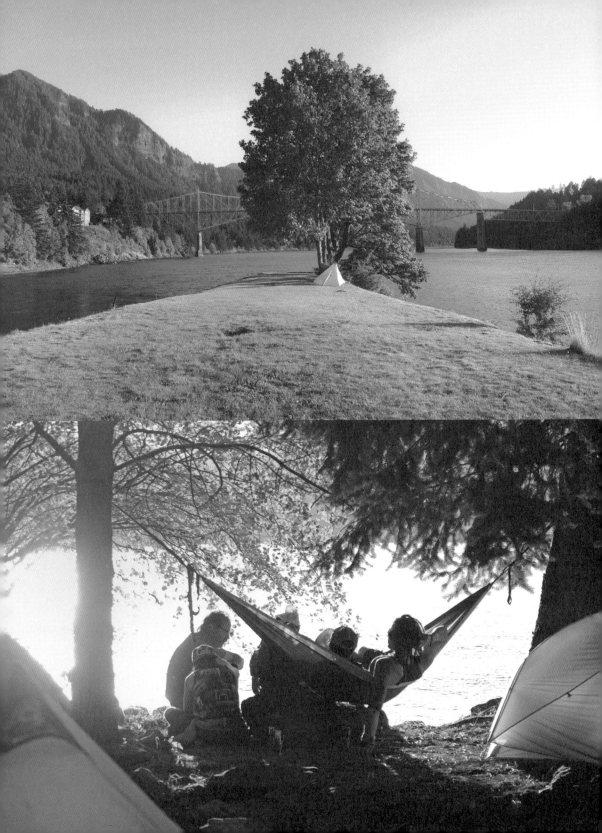

第二十章

約書亞

「我離開森林的理由，和到那裡去的理由一樣充分。」——梭羅

「太平洋屋脊步道日」結束的這一天是週日，一過了免費發放早餐的時間之後，那些宿醉的或沒宿醉的徒步者們也開始打包行李，各自尋找交通工具移動到步道的接口。

昨天在會場除了與圖米爾重逢之外，也見到好一陣子沒看到的斑鳩，他背包上的吉他依然健在，只是琴身上多了好幾道用刀子劃下的簽名。歪歪斜斜地，醜得有點可愛，看得出來充滿了有趣的故事和回憶。我也發現，斑鳩穿在身上的藍色襯衫換成了米色上衣，五顏六色的短褲像極了老奶奶的花褲子，他笑著說這些都是從徒步者箱裡撿來的寶物。有一半墨西哥血統的斑鳩膚色曬得更深了，整個人看起來比三個多月前更加成熟、穩重，唯一不變的是他那陽光開朗的笑容和親切的態度，一見面就立即給我一個熱情的擁抱。

斑鳩說他在北加州受了傷，兩條腿已無法負荷長途健行的勞頓，但是又不想放棄完成走到加拿大的目標，於是他在埃特納鎮（Etna）向經營背包客棧的老闆用二十五塊美金買了一部破單車，一路從北加州騎到奧瑞岡州，等到腳傷已經好得差不多了，於是又以五塊美金把單

車賣掉，繼續用雙腳朝加拿大前進。這主意實在太棒了，完全就是斑鳩會幹的事情，我可以想像他買下這部單車時，腦子裡想的應該是「去你的全程縱走，老子就是要到加拿大，管他什麼狗屁規定！」

跟斑鳩說聲再見，我從垃圾桶旁撿了一塊紙板，用隨身攜帶的簽字筆寫上「Bend」，我們預計到了本德城補給食物，隔天再搭一段便車到姐妹城，然後再從姐妹城搭另一段順風車到聖田隘口（Santiam Pass）後返回步道。

這是一趟長達二百七十公里的便車，可想而知之絕對不是一個簡單任務，但這四個月來已經累積了無數次的攔車經驗，讓陌生人輾轉將我們送到目的地並不如想像中困難，大部份的美國人都非常願意伸出援手。比方說，在南加州的大熊湖遇見了一對旅行中的夫妻，前一晚在旅館裡看了電影《那時候，我只剩下勇敢》後印象深刻，結果隔天看見我和呆呆在路邊攔車，二話不說立刻聽下來邀請我們上車；然而也有不願意攔車的時候，硬是有車子停下要載我們一程，滿臉皺紋的老先生說：「給人便車已經變成我退休後的興趣了，你們兩位是我今天的第三組客人喲。」

身為一男一女組合的亞洲人，外觀看來就相當安全沒有任何威脅，無形中像是掛了一張通行證在脖子上，到哪兒幾乎都是通行無阻。我把紙板拿在手上，往公園的出口移動時，看見一部老舊的旅行車正要經過，於是我打趣跟呆呆說：「會不會第一輛車就中獎啦？」隨即伸出大拇指作勢要攔車的模樣，結果車子竟然就順勢停下，我簡直不敢相信竟然如此幸運，於是跟呆呆趕緊跑到車子旁，不斷向車裡的老夫婦道謝。即使攔車這動作已是駕輕就熟，但每回有車子願意停下還是一件令人相當興奮的事情。

坐在車子裡的小餐桌邊，開車的戴夫和他的太太愛波正在旅行，而且數年前也曾經走過太平洋屋脊步道，所以非常能夠體會徒步者需要的幫助。愛波說只能將我們送到一百公里外

的政府營地（Government Camp），到了那邊得自己想辦法移動到本德。我說這無所謂，只要能夠往南邊移動就可以了，已經十分感謝他們的好意。

政府營地並不是一個「營地」，而是一個傳統的山區觀光小鎮，位於奧瑞岡州最高峰胡德山（Mt. Hood）的山腳下，胡德山是一座山頂積雪終年不化的活火山，可說是奧瑞岡州的大地標，一年四季都有遊客前來拜訪，在冬季更是滑雪客熱絡的聚集點，政府營地以門戶之姿大賺觀光財，幾乎所有上山的遊客都會在此地駐足。

下車後，我將寫有「Bend」的紙板高舉過肩，確認每一輛經過的車子都能清楚看見。但由於是星期天，大部份的車潮皆湧向西邊的大城波特蘭，鮮少有遊客往東邊的本德城移動，連續好幾輛車子呼嘯而過，站在正午的太陽下，我倆的背影顯得有些淒涼。

十分鐘後，一個個子不高的美國人走向我們，年紀看起來有四十多歲，頭上戴著大草帽，身上穿著鮮黃色的花襯衫和短褲、涼鞋，一副夏威夷風格的裝扮。他來勢洶洶，好像是特地走過來要一探究竟的樣子，畢竟兩個扛著白色大背包的亞洲人在小鎮上相當醒目。他一走近身邊劈頭就用英文問我：「你是哪裡人？需要幫忙嗎？」

「台灣。我跟我太太正在太平洋屋脊步道健行，想要搭便車到本德。」我說。然後臉上擠出最燦爛的微笑。結果在下一秒，出乎意料的事情發生了。

他先是一臉驚訝的表情，隨即用一口字・正・腔・圓的中文說：「你是台灣人？」

什麼？我聽到了什麼？我敢打包票，我跟呆呆臉上的表情肯定非常怪異。

「太好了！來吧，讓我給你便車，我要送你去本德！」這個不知打從哪邊現身的老外，竟然在這個有怪異名稱的鄉下小鎮，用流利的中文和我對話！

我張大的嘴巴遲遲未能闔上，不敢相信會有這種事情，只能用英文不斷重複「我的天啊！我的天啊！」直到回過神後才用中文問他：「你到底是怎麼知道有兩個台灣人站在這邊要搭便車啊？」

「我就是有一種感覺……」他用手指頭在太陽穴的位置繞圈圈，「我感應到有台灣人需要我的幫忙！」

騙人！怎麼可能？但由於這發展實在超乎想像，只能姑且相信他玄妙的說法……。

還處於驚嚇狀態的我們，直到上車聽到他的故事後才稍微恢復平靜。他的名字叫約書亞，土生土長的美國東岸人，年輕時在台灣待過九年，大部分時間都住在台北新店，當時是一名英文老師，也是《孤獨星球》的特約作者。他坐在副駕，開車的是他女友史蒂芬妮，兩個人打算年底到台灣跨年，然後從此定居在這個讓他魂牽夢縈的小島。說著說著，他拿出一本書送我，封面是日月潭，那是約書亞數本關於台灣著作的其中一冊，然後他轉過頭來說：「你有聽過這個嗎？」透過 iPod 從車內音響播放的歌是「拷秋勤」的〈官逼民反〉，這又把我嚇了一大跳，而且他也喜歡伍佰的音樂，甚至能哼上幾句閩南語的歌詞。當約書亞語重心長地抱怨美國的政治經濟環境有多麼糟糕後，甚至用中文脫口而出「唉，還是台灣好」的感嘆。

從我眼中看見的，耳朵聽到的，都是他對台灣的無盡思念，有那麼一瞬間我甚至以為他是正港的台灣人。我跟呆呆坐在後座，震撼於這難以形容的衝突感。

更絕的是，當我們途中在一間餐廳用完午餐，約書亞說他要請客，而我連忙示意可以自己出錢的時候，他竟然一改親切的態度，用嚴肅的口氣以閩南語說：「袂賽！」然後衝到櫃檯結賬。約書亞說：「當我還在台灣的時候一天到晚被人請客，台灣人總是對著我說『袂賽！現在總該輪到我了吧！」

這下我真的可以確定他是個正港台灣人了。我們約好台灣相見，我告訴約書亞，到時候可別又搶著結賬啦！

進入喀斯喀特山脈（Cascade Range）的範圍，太平洋脊步道在奧瑞岡州的路段的確不負

「綠色長廊」之美稱，大部份的小徑滿佈鬆軟的針葉，像一道連綿數百公里的褐色地毯徜徉在無盡的綠意裡，多數時間皆走在林蔭茂密的森林之中。而且坡度相對平緩許多，步道繞行在幾座火山谷地之間，不需要攀上山脊和稜線。所以對徒步者來說，熬過了漫長而艱辛的加州路段，在進入據說與內華達山脈一樣難纏的華盛頓州之前，走在奧瑞岡州簡直像在度假一樣，是個絕佳的喘息空檔。

時間已接近九月，陣陣微風吹來，早秋的涼意在濃密的樹蔭裡感受特別深刻。從本德城離開返回步道後已進入第三天，早上從營地醒來，跟另外一對情侶寒暄幾句後就出發了。那個男孩子叫做桑尼，我曾在南加州見過好幾次，當時他都是一個人獨來獨往而且速度飛快。沒想到竟然交了個步道名叫「殺手」的可愛女孩，他的臉上洋溢幸福的笑容，連步伐都跟著慢下來了，兩個人漸漸遠去的背影看起來相當賞心悅目。

中午時間走到一座小湖休息，奧瑞岡州的水質不若加州山區的好，水裡有很多小蟲，取水後得花一些時間把牠們用湯匙一隻一隻撈出來。桑尼和殺手正要起身離開，這時殺手興奮地向我們走近，她說：「當我知道你們兩個人還沒有步道名的時候，我覺得我有這個義務為你們做一點事。」

她說得沒錯，都已經走了四個月了，但我們卻還維持使用本名，沒有得到應有的「江湖稱號」，這可能讓她有些難為情，覺得虧待了特地來美國健行的亞洲人。

「你們準備好了嗎？」殺手煞有其事地清了一聲喉嚨，好像在為失去記憶的人宣讀他的本名一樣慎重。

「你的名字叫『墨水』（Ink）」她指了我，「妳的名字則是『羽毛』（Feather）」她指了一下呆呆。

「哇嗚！謝謝你，我很開心終於有了步道名。但，為什麼是墨水和羽毛？」我好奇地問。

「你不是說你寫過一本書嗎？所以我想墨水會是個好名字。」我心想，嗯，這的確是個

很棒的名字。接著她說：「羽毛的意思是筆，你知道嗎？用鵝毛沾著墨水就可以寫字的那種老東西。原本想用『quill』這個字比較正確，但我覺得『feather』的意境比較美。」

「太棒了，我很喜歡，而且我的中文名字裡剛好有個『羽』字！」呆呆指的是「翊」這個字。

這真是讓人會心一笑的意外巧合，而且字義相當優美，我很慶幸不是因為某個外在特徵，或是發生某件糗事而被取了個不怎麼好聽的步道名。比方說，我們認識的一位英日混血女孩，就因為臉上沾滿剛吃過的巧克力蛋糕碎屑，而被取了「屎臉」（Shit Lips）這個名字。

時間又過了三天，一大早從小火山口湖（Little Crater Lake）邊醒來，錯過了日出的第一道陽光，清澈的藍綠色湖面也沒有出現預期的霧氣，抬頭看了一眼藍天白雲，毫無意外又是一個晴朗的天氣。幾個共享營地的徒步者早就出發了，但是我們不趕時間，繼續賴在睡袋裡面。

兩天前在步道上認識的憂鬱青年約書亞也在同一塊營地過夜。這個約書亞和幾天前認識的另一個約書亞是截然不同的類型，他二十七歲，年輕、深棕髮色，五官有點像東方人，但是連一句中文都不會說，姑且稱為他小約書亞。

由於小約書亞沒有攜帶瓦斯爐頭，所以總是不厭其煩地四處撿拾木柴以便生火燒水，他是比我們更不趕時間的短程徒步者，打算只走奧瑞岡州這段路，登頂胡德山後就回華盛頓州的老家。身上帶有濃濃的木頭焦香味，早上起床要喝掉整整一公升的黑咖啡；他鍾情老莊思想，喜歡中國文化，甚至拿出一本道德經的英譯本，請我教他「上善若水」的中文發音。

小約書亞說他不喜歡與人交際，對其他美國人的自大和低能話題感到厭惡，會來野外健行就是想要遠離人群和文明社會的禁錮。所以當我們這兩個有著亞洲臉孔，而且又相對顯得低調沉默的徒步者出現在他眼前時，可想而知他對我們產生了一定的好感和興趣。

但老實說，我們的沉默其實來自於不擅英文的溝通。在國外旅行時，語言的隔閡加深了

傑佛森火山（Mt. Jefferson）

漂泊在外的孤獨感，這反而創造出一個奇異的空間，如果不仔細去聽對方說的話，那每個字都像是在水裡的聲音一樣，聽來模糊難辨，好似一連串毫無意義的呢喃。在聖經故事裡，人類妄想建造一座直通天際的巴別塔，耶和華於是將語言打亂，失去溝通能力的人們被分散到世界各地，從此再也無法以凡人之姿接近天界。小約書亞即使人在離家數百公里遠的山區健行，仍然得面對讓他深惡痛絕的連篇廢話，在我眼裡看來，當時上帝對人類的懲罰，此刻對我像是一種救贖，我反而非常慶幸擁有語言障礙造成的美感。

接下來的兩天偶爾會在路上碰面，但我們和他並非默契上的結伴而行，只是見面時很自然地會交換意見，給我的感覺很像是一個總是躲在角落跟自己玩耍的小孩，終於找到能夠傾訴的夥伴而感到興奮，而且語言的隔閡並不構成障礙，反而幫他封閉的心開了一扇窗。

「跟美國人講話很累，因為他們根本沒有在聽你說話。」他感歎。

我說這在世界各地都一樣啦，不要太放在心上。大部份人認知的「溝通」並不是真的溝通，其實大多是建立在等對方把話說完，然後就可以輪到自己說話的基礎上。想著要如何反駁你、糾正你，或是忙著安撫你、順從你，接著再把話題轉移到自己身上如此不斷循環。所以當我們因為他用字比較艱深而有一半的時間假裝聽懂而點頭微笑時（更多時候是傻笑），他大概覺得自己終於找到懂得「傾聽」的人了。

然地交換一些資訊，順便聊些無傷大雅的簡單話題，像是「今天要走幾英里？晚上會住在哪個營地？前面的路上有水源嗎？」但可以感覺得到，小約書亞一直想要把話題帶到更深層的領域。他不像其他老外因為我們的英文不好而在溝通上顯得意興闌珊，反而很積極地跟我

但事實相反，如果自己英文再流利一點，我還是會試著把話題轉開，只是我不打算針對他的嚴肅議題提出什麼高見，單純覺得他只是多愁善感、小題大做。小約書亞很沉溺在自己的世界，卻一直向我們靠近，大概是因為再怎麼離群索居的人也需要聽眾訴說自己的孤獨吧。但坦白說，真正喜歡獨處，特別是懂得自得其樂的人，根本就不會有那麼多煩惱和抱怨。呆呆

說他只是個寂寞的憤青，這一點我非常認同。

「媽咪，你看這邊有人在這邊睡覺耶！」

隱約聽見一個小女孩的聲音，緊接著一群人的腳步聲從遠處傳來，於是打開帳篷往外查看。越來越多遊客靠近營地，為了不讓大家覺得我們煞風景只好趕快起床。畢竟這個湖區是熱門的觀光景點，周圍的草地也算不上是符合規定的營區，隨時都可能有巡邏員過來把我們趕走。

簡單用完早餐，背包裡的糧食差不多快吃完了，所以背負重量也跟著減輕許多，這一點很值得開心，但更令人開心的是進城這件事，想到天黑前能回到文明世界就覺得興奮，不管山上的美景有多令人窒息，此刻都不如一個新鮮三明治來得誘人。

「快點快點，今天要下山領補給包裹，我想趕快到那邊吃點真正的食物！」急性子的我督促呆呆趕快把東西收好。

「好啦，我快收完了，你不要這樣催我，我會緊張！」呆呆說。

呆呆吃力地把背包上肩，現在她不需要幫忙也能搞定這個一般人做起來很簡單的動作。呆呆的肩膀有傷，在台灣治療了好幾個月都不見好轉，她只能試著用自己的方式克服，每天晚上在帳篷裡努力地幫自己按摩、復健、塗抹傷痛藥膏。我默默看在眼裡，心裡覺得不捨又驕傲。

多數人以為我們會捨不得離開充滿原野氣息的大自然，但事實上幾乎每一個徒步者要進補給站的心情都是迫不及待，一分一秒也不想浪費，滿腦子的念頭盡是「等等我要吃什麼呢？」「好想來瓶冰涼的飲料！」「到底還要走多久才會到啊？」這一類不怎麼高尚的瑣事。

山是很好學習的對象，大自然是心靈的有機肥料，這都毋庸置疑，但我們這些外表像流浪漢的餓死鬼，只想著如何把高熱量的垃圾食物塞進嘴裡。

我跟呆呆把音量降低，想趁小約書亞沒注意的時候偷偷閃人。這不是我們無情，實在是

因為受不了他陰鬱的個性。一開始還能夠對他表示理解和同情，但聊多了，覺得他只是喜歡浸淫在負面思想的年輕人而已，典型的「少年不識愁滋味，為賦新詞強說愁」。

「準備好面對文明世界了嗎？」結果小約書亞突然現身，用一種感性又點帶戲謔的語氣問我準備好了沒，有點像做作的演員在念老掉牙的台詞，在他眼裡，文明世界代表著庸俗、破敗、沒有靈性。我他瞇著眼睛，臉上掛著賊賊的笑容，用一種感性又點帶戲謔的語氣問我準備好了沒，有一時之間不知道該如何反應，只好先在心裡翻個白眼。

「當然！非常期待！」我不假思索地回答。

已經七天沒有洗澡了，我才不管小約書亞打算用什麼艱澀詞藻去諷刺現代社會。在步道上生活了這麼長一段時間，早就懶得去比較文明和大自然的優劣，把它們放在天平的兩端並不客觀。我很清楚知道，儘管山上的風景再美，日子過得有多麼快活，人終究是要下山的。

梭羅說：「我離開森林的理由，和到那裡去的理由一樣充分。對我來說，或許我還有多種的生活可過，沒有必要把更多的時間只花在一種上面。」這位十九世紀的哲學家和環境保護先驅，很直接了當地表示他並不偏袒哪一方，取得兩者平衡才是他追求的精神目標，比之約翰．繆爾熱烈擁抱自然的浪漫情懷顯得務實許多。

幾個小時後，我們在路口攔到一部保時捷休旅車，一屁股坐在高級真皮座椅上往胡德山旁的高級滑雪度假村「亭博蘭旅館」前進。

TIPS 25 ——「葛胡克太平洋屋脊步道指南」（Guthook's PCT Guide）是徒步者相當依賴的手機應用程式，提供步道沿線的城鎮補給指南，以及營地、水點和步道岔路等資訊。使用者可以在每個節點留下評語和注意事項，或是分享實用的交通、飲食心得。購買全線地圖約為美金三十塊，可下載離線地圖於無收訊路段使用。

第二十一章

眾神之橋

這裡是是雪兒·史翠德當年徒步旅行的終點，當她掉下第六片腳趾甲後，終於完成一千一百英里的距離，從這個終點開啓她人生的另一個起點。

太平洋屋脊步道的每個路段都有徒步者非吃不可的餐廳：南加州天堂谷咖啡的荷西漢堡、中加州太浩湖市的賭場吃到飽自助餐、北加州西耶拉城商店的三明治、華盛頓州則是斯特希金小鎮上的烘培坊。每個人各有喜好，心目中的最佳名單不見得相同，但若是提到奧瑞岡州最棒的美食，亭博蘭旅館（Timberline Lodge）裡的吃到飽自助早餐絕對沒有人會提出一丁點質疑。

打開手機裡的應用程式「葛胡克太平洋屋脊步道指南」（TIPS 25），在亭博蘭旅館這個資料欄位，我看見有個步道名叫「拔釘鎚」的人，調皮地改寫約翰·繆爾的名言用以讚頌那美味的早餐。他寫道：「早餐在呼喚，而你必須有所回應」（改寫自「群山在呼喚，而我必須出發」）

另一個叫史密斯的傢伙則寫下：「對自己好一點！一間套房，一頓早餐，這是你應得的獎勵。」不誇張，有個朋友說他連夜趕起了六十四公里的路，只為了能趕上餐廳開門的時間。

亭博蘭旅館始建於一九三六年，緊依在奧瑞岡州境內最高峰的胡德山旁，當時美國尚未

從經濟大蕭條的衰退中恢復元氣，時任總統的小羅斯福（Franklin D. Roosevelt）決心要在美國西岸蓋一棟可供冬季運動的飯店，除了用來提振民心士氣，也試圖振興當地的觀光業和伐木業。八十年過去了，旅館被列為國家歷史地標，現已發展成極具規模，總計有七十間客房的滑雪度假村，附設有餐廳、酒吧、紀念品商店、健身中心和直達山頂的滑雪纜車，大廳裡甚至保有當年小羅斯福入住的總統套房供遊客參觀。旅館典雅的外觀以花崗岩和實木砌造，內部則擺設許多自開幕以來就使用至今的老式傢俱，很難用「豪華」或「華麗」這種字眼來形容這棟饒富歷史風采和文化意象的老旅館，它比較符合美國人心中的傳統宅邸應具備的形象，沉穩、堅毅又實際，是挺過衰敗而屹立不搖的精神象徵。儘管在終年白雪覆蓋山頂的胡德山旁顯得有些違和，但當年的風華韻味至今不減，被譽為步道沿線最美的人造建築。順道一提，史丹利·庫柏力克的電影《鬼店》即取景於此。

可想而知，這種等級的旅館房價所費不貲，一晚至少一百四十五美金的代價只能入住一間狹小的上下鋪雅房。所以在領完補給包裹後，我跟呆呆循著其他徒步者的腳步，走到離旅館一百公尺遠的山坡上紮營（依照規定旅館周圍不得野宿），茂密的樹林將大夥隱藏得很好，目測約有十頂帳篷散落在各處。大家丟下背包後就走到旅館裡倚著石造的巨大火爐取暖，成群的徒步廢渣在極具質感和度假氛圍的大廳中或躺或坐，和周遭衣著整齊又乾淨的遊客擺在一起，這景象竟有一種怪異的和諧感。

有一個也正在徒步的年輕男孩告訴我，他的家人老早就預訂了一間大套房，特地開車過來團聚，算是慰勞他長途旅行的禮物；在北加州認識的九歲男孩愛默生，也在這邊和他媽媽與外公相會，一家人在洗完令人羨慕的熱水澡後舒服地在餐廳裡享用美食佳餚。山區在入夜後冷得讓人發抖，但眼前這溫馨的畫面，讓這座美麗的旅館增添了幾分暖意。

飛到美國的前一晚，我跟呆呆向家裡的貓咪和親人道別的情景。兩隻已屆歐巴桑年齡的小貓，跟往常一樣窩在習慣的位置，牠們不會明白我們即將要踏上的旅程有多麼艱辛，只是

瞪大眼睛站得遠遠地看呆呆把門關上。貓真是個奇怪的生物，對愛的需求很獨裁，也許這就是牠們總是姿態優雅的緣故。相較之下，父母親對我們遠行的態度可就不像貓咪那麼平淡。

當機場接送的廂型車開進家裡的院子，時間是半夜兩點，爸媽和二姊幫我們把行李搬到車上。記憶中最後一個景象是他們三個人的剪影，站在前廊向我們揮手說再見。

小時候我媽告訴我，每次回娘家，老遠就看到外婆站在巷口等著女兒們歸來，那股切盼望一家團聚的身影深深烙印在她的腦海裡。後來外婆走了，我媽也老成為了外婆，她開始扮演起一樣的角色，每當我和兩個姊姊要離開家裡，不管去的地方是遠是近，她一定堅持站到門口和我們說再見。

坐在旅館的沙發上，我想起了台灣的家人，多麼希望此時此刻也能在這異地與他們相聚。

隔天，為了在第一時間用餐，我跟呆呆難得起了個大早，七點半就準時出現在餐廳門口排隊入座，擠在大廳急著進門的徒步者之間瀰漫一股參加慶典的歡愉氣氛，掩飾不住的興奮從臉上的表情和肢體動作可以判斷：大家真的餓壞了。

彬彬有禮的服務生完全不在乎他們服務的客人是否體面，一視同仁地給每個人最好的服務和最好的食物，大家一直賴在餐桌上捨不得離開，我則抱定要坐到早餐時段結束才肯走的決心，吃下數不盡的鬆餅、麵包、水果和優格後才到櫃檯結賬。奧瑞岡州除了步道平緩好走之外還有個很棒的優點，那就是消費免稅，一個人十五塊美金換來如此銷魂的享受，無價。

離開亭博蘭旅館的第二天，幾乎一整日都穿梭在茂密的樹林裡，路上看見很多像是藍莓和小紅莓的小果實，晶瑩剔透地像一串寶石隱身在低矮的樹叢裡。上山前聽說奧瑞岡州野外有很多美味的越橘莓（Huckleberry），不僅營養成分高，甜度也

高，而且在超市裡的售價很貴，所以一見著這些被譽為水果界「魚子醬」的小玩意兒，我立刻抱著貪小便宜的心態，想說在山上能吃多少就吃多少，每一顆我都摘了下來放進嘴裡品嚐。

「呸！」沒想到難吃得要命，一咬下去，又酸又澀的汁液從果肉裡流了出來，那味道實在難以恭維，試了幾回後就趕緊吐到路邊，從此拒絕往來。

這時已接近中午，坐在路邊休息的時候，我跟兩個走過的德國人打了聲招呼，順便警告他們千萬不要吃這些「鬼東西」。年紀較長的大叔既斯文又親切，他向我說了聲謝謝，還嘰哩瓜啦地講了一堆我聽不懂的德腔英文；年輕的那位徒步者則是一臉木然，沒有太多表情，輕輕點頭就匆匆離開了。熱情的大叔見狀只好趕忙跟我們說聲再見，從後頭趕上那年輕人。

在旅館的時候就對這兩個人很有印象，當時我們兩組人幾乎同時從旅館旁的營地「退房」，兩天以來時常在步道上相會，由於一老一少的組合非常少見，所以我特地花了點時間偷偷觀察他們。大叔身上的衣著和背包比較老派，很像從倉庫裡找出來的舊式大背包；年輕人的背包則是新的輕量款式，整體風格「廢渣味」十足，又髒又破，一臉難以忽視的大鬍子，是步道上年輕白人的標準造型。如果兩個人都是經驗老道的全程徒步者，那行進的速度肯定快到讓我跟呆呆追不上，但出乎意料的是，很多時候只見年輕人在路邊等大叔會合後才繼續前進，而且他們兩位花很多時間休息，並非一般常見的拼命三郎式走法。按照常理，兩個人的步調要非常接近才有可能組隊，這實在很不尋常。

德國人離開後我跟呆呆繼續留在原地。那是一處步道與土路（類似台灣的產業道路）的交岔口，在看似不會有任何車子行駛的石頭路上，竟然有一輛休旅車緩緩走向我們靠近。下來兩位男子，駕駛穿著一件皮外套和休閒褲，臉上還帶著雷朋墨鏡，副駕走下來的則是一身登山服飾的老先生，頭髮灰白相間，腿上纏了一圈護膝。他把沉甸甸的背包從後車廂搬到地上。

「請問你有在路上遇見一位帶狗健行的年輕女孩子嗎？」他親切地自我介紹名字叫道格之後，問了我這個問題。

「有喲！大概離這邊還有兩三英里的距離吧，你應該很快就可以看見她。」我說。

道格說那是他的女兒，打算在這裡和她會合，開車的是他弟弟，等等見到姪女後就會離開。道格前陣子因為腳傷的關係暫時退出步道返家治療，情況獲得控制後耐不住性子，於是和女兒約了在奧瑞岡州的尾段碰頭。他手上拎著一袋麥當勞的漢堡說是給狗狗吃的好東西，還另外準備了一些新鮮的食物要和女兒一起享用。

「希望你們能一起走到終點，如果能這樣就太美好了。」我說。

「看狀況囉，我人老了，走多少算多少，看著辦吧！」他露出調皮的笑容說。

真好。其實這幾天一直竊竊幻想，我那愛爬山的父親也能來美國陪我們走上一段。奧瑞岡州的林道和台灣山區的景致非常相似，幽深的樹林裡常常瀰漫著濃濃的霧氣，很像曾經和他一起走過的松風嶺步道。如果他真的現身在這邊，我絕對會要他把腳步放慢，靜心享受身處原野的悠閒時光，別再像行軍一樣折磨自己了。

「你們需要食物嗎？」道格打斷了我的白日夢。

「沒關係，我們的食物還很足夠。」我說。這是實話，有了在內華達山脈缺糧的經驗，每次上山一定會多準備一天的分量。婉拒他的原因，主要是怕又會收到一包類似瓜子的東西。

「有起司跟義式火腿喲！你確定嗎？」道格繼續引誘我們。

「噢好啊，那就不客氣啦！」我說。該死，也太沒原則了，竟然如此輕易就被收買。壞巫婆根本不用大費周章蓋一棟薑餅屋，只要雙手奉上起司我們就投降啦。

道格給了我們好幾顆貝比貝爾（Babybel）起司球，撕開包裝把外層的紅蠟褪去就能直接食用。一般來說，這樣的乳製產品必須冷藏保存，但是步道上的老外似乎不怎麼在意這種事情，常常看見他們大快朵頤背了好幾天的起司和肉腸，從沒見過拉肚子或是食物中毒的狀況發生，久而久之也就慢慢接受這種飲食習慣。但我總覺得大家只是不想浪費食物罷了。在步

胡德山（Mt. Hood）

道走了這麼久，對資源的看法也會跟著改變，有次吃到一半的營養棒不小心掉到地上，我竟然若無其事地撿起來就送回嘴裡。

和道格說了再見，我們走過一段上坡之後，坐在樹蔭下的巨大倒木休息。呆呆立刻把墨西哥玉米餅皮（Tortillas）在大腿上攤開來，鋪上剛剛到手的起司和火腿，然後撕開餐廳拿來的小包裝美乃滋，確實地把每一滴油脂都擠到餅皮後才丟棄。墨西哥玉米餅在步道上相當受歡迎，把它想像成台灣常吃的潤餅，只是裡頭的餡料可甜可鹹。最常見的吃法是抹上一層厚厚的花生醬或榛果巧克力醬，中間夾進兩條士力架巧克力棒，吃起來又甜又膩而且熱量又高，厭倦泡麵的時候，偶爾來一捲這樣的食物十分有療癒身心的效果。

坐在樹幹上，我靜靜看著遠方，一隻振翅飛翔的老鷹兀自在空中盤旋，背景隱約可見一座山的輪廓，幾分鐘後，原本籠罩在山頭的雲霧被風打散，白色的山頂從缺口中隱隱出現，在亭博蘭旅館時還未能窺得的胡德山全貌，此刻英挺地昂立在蒼鬱的森林之上，雄偉的山形和日本的富士山很像。我和呆呆去過富士山頂，半夜登頂時氣候還算穩定，但天亮後就開始下雨，在山頂上什麼也看不見，狼狽地淋了幾個小時後倉皇下山，卻在接近登山口的時候開始放晴，回頭看見若無其事的富士山好像在嘲笑我們人類「遠遠欣賞就好了呀，為什麼要爬到我的頭上呢？」（後來才知道胡德山被稱為「奧瑞岡富士」）

有了那回的經驗以後，我們兩個人對「登頂」開始產生了不同想法，有些山，在遠處欣賞就好，不一定要站在山頭。來到美國後，這觀念又更強烈了。

胡德山的命名來自一名叫山繆爾‧胡德的英國海軍將領，但胡德上將並非首登者，僅只是威廉‧布羅頓中尉從平地觀測到這座高山後，把它當作禮物獻給了他的好朋友。華盛頓州最高峰的命名邏輯也和胡德山一樣，英國海軍軍官喬治‧溫哥華為了紀念他的朋友彼德‧瑞尼爾上將，便將這座高聳入雲的大山命為「瑞尼爾山」（Mt. Rainer）。老實說，我實在無法認同把山當作「戰利品」的命名方式，就這點看來，台灣

的山岳命名方式顯得謙遜許多，威權色彩較淡，鮮少有好大喜功的傢伙想把山冠上自己的名號，或是任意把山當作禮物送人。這可是山吶，不是一條路，也不是一座紀念館。不過聽說近年已經有人在提倡，把瑞尼爾山改回北美原住民最初的稱呼——「塔荷瑪」（Tahoma），意思為「上帝之山」。這就說得通了。

喀斯喀特山脈從加州北邊開始，經過奧瑞岡州和華盛頓州，一路延伸進入加拿大領土，全長一一二七公里，是環太平洋火山帶的一部分，在美國境內有十二座火山縱列在這座山脈，都是太平洋屋脊步道沿途會經過的風景名勝。★ 註

山脈由南向北一路攀升，但是在進入華盛頓州之前，被全長二○四四公里的哥倫比亞河硬生生切出一道河谷，驟降的陡坡在奧瑞岡的北面形成許多瀑布，其中一道「隧道瀑布」（Tunnel Falls）在鄰近太平洋屋脊步道的支線「鷹溪步道」（Eagle Creek Trail）上，由於小徑會由瀑布後方的隧道穿越，多年來一直很受到徒步者的歡迎。熱門的程度甚至幾乎就要取代原有路線。但是真的親臨現場後，我跟呆呆都難掩失望，人工穿鑿的步道畢竟無法與天然景觀相提並論，不過因為水氣非常充足，在緯度這麼高的地方，看到類似台灣亞熱帶地區的闊葉植物還是覺得相當親切。

通過瀑布後，再走約十六公里就回到了「太平洋屋脊步道日」的舉辦地喀斯喀特洛克斯，兩周前這裡還是數百個徒步者聚集的派對場所，如今人潮已經散去，小鎮顯得異常冷清，大概是因為天上烏雲密佈、雷聲隆隆，連街道上也見不著幾個行人。山上應該已經下起大雨，我非常慶幸及時回到平地，趕忙和呆呆躲進一間餐廳。

一進到餐廳外頭就開始下雨，雨水落進水位高漲的哥倫比亞河，湍急的水勢非常猛烈。我在櫃檯點了一份鮭魚漢堡和炸鮭魚薯條，找到位子後，在坐下時因為膝蓋彎折的疼痛，兩個人不約而同發出陣陣慘叫。

怪不得可以孕育出活力旺盛的鮭魚。

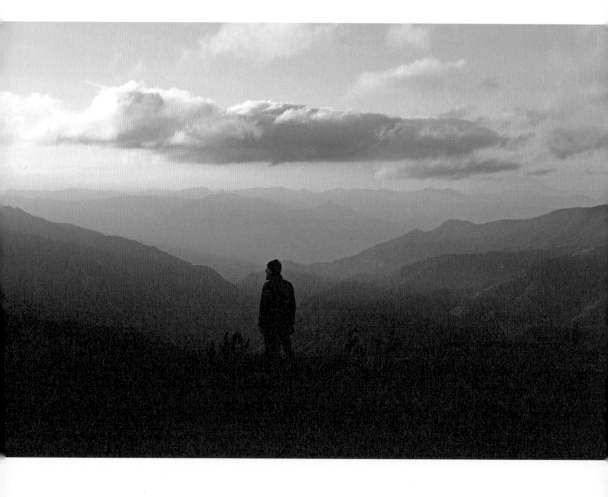

火山口湖（Crater Lake）

緊鄰小鎮的哥倫比亞河是一道天然州界，跨過連接兩端的「眾神之橋」（Bridge of the Gods）後就正式進入華盛頓州的範圍。這裡是是雪兒・史翠德當年徒步旅行的終點，當她掉下第六片腳趾甲後，終於完成一千一百英里（約一七七〇公里）的距離，從這個終點開啟她人生的另一個起點。眾神之橋不僅是個觀光景點，也是一個意義非凡的里程碑，這表示距離加拿大只剩下八百公里，接下來的日子將會像影片快轉一樣進入倒數階段。

約莫三百年前一場巨大的山崩在河道中間形成一座天然的石橋，北美原住民「克利基塔特族」（Kickitat）將它命名為眾神之橋。當時河裡的鮭魚是族人重要的糧食來源，如今變成招攬觀光客的招牌，在當地政府的保護下，只有原住民具有到河裡捕魚的資格，我們嘴裡咬下的魚排可能就是他們捕來的漁獲。

現在的人工鐵橋在一九二六年落成後沿用了當時的名稱，五六五公尺的長度橫跨寬廣的河面，雙線道的橋面人車皆可通行，因為是正式步道的一部份，所以眾神之橋也成為太平洋屋脊步道沿線最低的地方，海拔高度只有二十三公尺。

外面的雨勢越來越大，躲在餐廳內不想離開，我想多續幾杯可樂後再找間便宜的旅館洗澡休息。突然看見那兩個德國人也走進同一間餐廳，我向他們打了聲招呼，較年長的大叔走近後很熱情地揮揮手，於是很自然地坐在一起聊天。

自我介紹後才曉得大叔叫做馬可仕，年輕人的步道名叫霰彈槍（Shotgun），我試著問他為什麼會得到這個名字，但是他的英文實在太難聽懂只好作罷。四個英文很爛的人同桌努力溝通的畫面真的很滑稽。

「請問你們兩個人在德國就認識了嗎？還是在步道上認識的？」呆呆終於忍不住問了我們一直想知道的問題，因為這兩個人不管怎麼看都不像同一個世界的人。

霰彈槍一臉疑惑地看著呆呆，我也一臉疑惑地看著霰彈槍，馬可仕好像在狀況之外傻傻

地環顧大家，四個人突然陷入一陣沉默，氣氛有點尷尬，我心想該不會問了什麼不敬的問題吧？結果霰彈槍一臉害羞地露出淺淺的笑容說：「馬可仕是我爸啦。」

「馬可仕是我爸啦。」

「馬可仕是我爸啦。」這句話回音一樣在耳邊縈繞。

「……什麼？」

聽到這個答案我跟呆呆馬上失禮地爆出大笑的聲音，這答案太過令人錯愕，完全沒有想過會是這樣的選項，這下所有不解的疑惑總算真相大白，怪不得這對毫不相襯的組合會有那麼多聊不完的話題，好像因為相處的時間太短，所以要把握機會拼命地把這幾個月來發生的故事一次講完似的。明白我們兩人的誤解後，父子倆也跟著哈哈大笑，看起來不喜歡與人交際的霰彈槍難得露出笑容，他說馬可仕特地請假飛到美國來，在奧瑞岡州會合後要一起健行一週的時間，未來幾天並不急著返回步道。

「也許會在附近觀光一下吧！」馬可仕悠哉地點了第二輪啤酒。

老爸請客，霰彈槍樂得咕嚕嚕地一次喝下一半的份量，這喝酒的方式跟我爸實在好像。

★註⋯⋯⋯⋯十二座火山由南至北分別為沙斯塔山、麥克洛克林山、馬扎馬山、紐貝里山、三姐妹山、傑佛森山、胡德山、亞當斯山、聖海倫斯山、瑞尼爾山、格拉西爾峰和貝克山。

part.5
WASHINGTON
—
華盛頓州

第二十二章

刀刃之路

山就是山而已，它不會動怒、不會憐憫，沒有殘酷的個性或友善的態度，更不會管人類的死活。

眾神之橋的入口車道中央有一個收費亭，車子會被要求支付兩塊美金的通行費，不過我們這些倚賴雙腿旅行的傢伙具有免費通行的資格。收費人員示意人行方向在左側，請小心通過，注意來車。我看見橋上一塊白底黑字的標示牌寫著十五英里的限速，以及小小的一句標語：「歡迎來到華盛頓」。

電影裡的眾神之橋沒有出現任何一個人或一部車子，雪兒獨自站在橋上盯著風平浪靜的哥倫比亞河，兩側山巒的倒影在河面上清晰可見。她和留在橋頭的狐狸對望了一眼，象徵過去陰影的狐狸悄悄隱身在鏡頭之外，雪兒臉上浮現一抹清透的微笑，影片裡的最後一句獨白是「不如就順其自然，隨遇而安——這樣多好。」隨後賽門與葛芬柯的歌聲出現，源於秘魯安第斯山區民謠〈山鷹之歌〉(El Cóndor Pasa)的優美曲調響起——「我寧可成為一座森林，也不願成為一條街道。我寧可感受腳下的大地。沒錯，如果我可以這樣做，我肯定會這樣做。」

順道一提，收錄〈山鷹之歌〉的專輯名稱是《惡水上的大橋》(*Bridge Over Troubled Water*)，這個選曲真是神來一筆。

空曠的鐵橋，神秘的霧氣，電影為這個結局創造出一股神聖、肅穆的氣氛，那是雪兒完成九十四天行程的終點，重新找回面對人生的勇氣後，這場謝幕戲的情緒份量十足又雲淡風輕，氣氛拿捏得恰到好處。然而當我走上眾神之橋時，不免對橋上繁忙的交通感到些許失望，但這畢竟才是它真實的樣貌，和人生一樣，不會走著走著就有好聽得令人心碎的音樂從身後響起。

雨後的哥倫比亞河流勢猛烈，不顧一切往太平洋奔去，時間與河水不像鮭魚可以回流，過去的就是過去了。雪兒在書的最後寫道：「相信自己不再需要伸出雙手，試圖抓住什麼，明瞭自己可以單純望著清淺水面下的魚就足夠了。」是呀，人世間很多事情都很狡猾，越是用力抓住就越像一條滑溜的魚兒從手上掙脫，不如就任牠優游自在——這樣多好。

五百公尺並不遠，但因為並不想錯過任何細節所以走得很慢，確定自己永遠不會忘記這個時刻後才離開橋面。雨一陣一陣地下，河面上激起無數的漣漪，烏雲密佈的天空僅有一處缺口能夠看見藍天。華盛頓州的天氣就是這樣陰晴不定，據說這裡的人過得比較不快樂，自殺率比總是豔陽高照的加州高了很多。

走到華盛頓州的那一端，我隨口問了呆呆作何感想，沒想到她竟然哭了。

「怎麼哭了呢？」

「我也不曉得耶。」呆呆說，然後她就笑了，覺得這樣好糗。

其實呆呆究竟為什麼而哭在那個當下不是重點，也不需要任何理由，就和我在內華達山脈麥瑟隘口流下的眼淚一樣，流下的就是流下了，如果每件事情都需要一個合理的解釋未免也太累。我沒有多說什麼，拍拍她的肩膀後，兩個人往步道的方向走去。

天氣實在太糟糕，天空總是灰灰的佈滿了烏雲，走了好久都沒見到聖海倫斯山（Mt. St. Helens）的全貌。這座位在步道西側的活火山最近一次噴發在一九八〇年，毀天滅地的爆發將原本海拔二九五〇公尺的山頭削去近四百公尺，那麼巨大的「物體」就這樣隨著猛烈噴出的火山灰消失在焦土裡，我不禁胡思亂想，如果有人將登頂聖海倫斯山當做一生志願，但是因為工作太忙了，只好找個藉口說「山永遠都在啦，改天再爬也無所謂」誰知道山頂竟然就這麼灰飛煙滅，不知道他究竟會做何感想？肯定會驚訝地說不出話來吧。想做的事情還是快點去做，誰知道會發生什麼事情呢。

步道東側的亞當斯山（Mt. Adams）就沒那麼曖昧不清了，偶爾能見到它從濃濃的雲霧中探出頭來，白靄靄的山頭終年積雪，和胡德山的山形很像，又或者說這些火山的樣子看起來都差不多。

在原住民克利基塔特族的傳說中，眾神首領薩哈利（Saghalie）與兩個兒子從北方順著哥倫比亞河南下尋找新的居所，最後落腳在現今奧瑞岡州北邊靠河的達爾斯（The Dalles），大約在眾神之橋東邊八十公里的位置。由於達爾斯擁有肥沃的土壤和美麗的環境，引起兩兄弟對土地所有權的爭議，爭執不休的結果是，身為父親的薩哈利舉起一把神弓，往南邊和北邊各射了一箭，菲托（Phato）循著射向北方的箭，韋斯特（Wyeast）則走往南邊，兩兄弟從此分隔兩地定居，薩哈利在哥倫比亞和中央建了一座橋叫坦瑪霍伊斯（Tanmahawis），也就是傳說中的「眾神之橋」，兩地便握手言和，透過這座橋定期和家人團聚。

但是好景不長，兩個兒子竟然同時愛上了一位叫洛薇（Loowit）的美麗少女，吵完了土地又開始爭女人的寵，實在是非常任性。洛薇左右兩難不知該如何是好，兄弟倆於是打了起來，村莊和森林陷入熊熊烈火，村民死傷難免，但最可怕的是劇烈的戰鬥造成大地的撼動，眾神之橋因此陷落河裡，連帶形成一道深邃的哥倫比亞峽谷和高聳的山脈。

震怒的薩哈利於是出手把兩兄弟變成兩座山，在北方的菲托成了亞當斯山，南方的韋斯

刀刃之路（The Knife Edge）

特則成為胡德山，而受到牽連的洛薇被化為聖海倫斯山。我猜可能因為很不甘心無辜變成一座山吧，她才會那麼憤怒地爆發。

腳下的鞋子是走上步道以來的第五雙，我特地把鞋底最硬最厚的健行鞋留到這最後一段路，呆呆則是換了一雙正統的防水登山靴，要和據說路況最崎嶇、氣候最多變的華盛頓州來場正面對決。

「如果說內華達山脈的八大隘口都沒有資格成為最棘手的路段，那華盛頓州的喀斯喀特山脈是要多難走啊？」兩隻腳因為換鞋產生的不適，讓我邊走邊發起了牢騷。

「因為天氣吧。你看連走了幾天都沒看到太陽，而且這邊這麼容易下雨，我們得趕在九月底前走到加拿大，免得暴風雪提早報到，那就不好玩了。」呆呆冷靜地分析了一番。

喀斯喀特山脈把來自西北方白令海峽區域形成的低氣壓雨雲攔截在西邊，所以沿岸大城如西雅圖總是陰雨綿綿，被人冠上「雨都」的封號，所以華盛頓州也自然擁有「雨州」的別稱。喀斯喀特山脈跟台灣中央山脈起的作用十分接近，加上山區景觀也有幾分相似，雲霧繚繞、陰晴不定，所以走在這邊的山路特別容易有置身於台灣的錯覺。但不同的是，華盛頓州還多了暴風雪的潛在威脅，州境內最高峰的瑞尼爾山被封為全世界降雪最多的雪山，平時的年降雪量約十九公尺，但在一九九八那年從天上落下破歷史紀錄的大雪，足足有二十九公尺之多，相當於九層樓的高度。

通常在進入十月後會開始降雪，而降雪前就是大量的降雨，所以徒步者們都在華盛頓州進入戰備狀態，在路上可以見到大家換上厚厚的中層衣和雨衣雨褲，在此之前從沒看過的防水背包套也紛紛拿出來使用。所以除了鞋子，我們也把防水的裝備全部帶上，防水襪、防水手套、防水帽，以及一頂防風雨效果更好的自立式帳篷，一直很少拿出來穿的紅色雨衣也成為日常配備，溼冷的天氣和台灣的冬天很像，但時間明明才剛進入九月而已。

穿越重重山嶺，中途在鱒魚湖鎮 (Trout Lake) 完成補給後，我跟呆呆躲進一間叫熊溪咖啡 (Bear Creek Cafe) 的小餐廳，店裡的越橘莓派說很好吃，半信半疑點了一份，想不到味道真的很棒，盤子三兩下就清潔溜溜。明明在奧瑞岡州採的莓果都很難吃，為什麼做成派會是另一種截然不同的風味？我把手機特地拍下的莓果照片遞給老闆娘看，她接過手機看了幾張照片，紅的、藍的和紫的，顏色都很繽紛。

「這些都是有毒的噢！」她皺起眉頭，告訴我這個令人想翻白眼的答案。老闆娘說有些果子會偽裝自己是好吃的越橘莓，但其實都含有毒性，味道和真正的果實天差地遠。

這實在是太奸詐了，根本是欺騙的行為嘛。

一直到下午三點我們才捨得離開熊溪咖啡，很快就從鎮上的十字路口攔到一部貨卡，車上的駕駛是凱西，副駕坐的是麗莎，我跟呆呆在後座跟他們的狗狗葛芮斯坐在一起。麗莎住在西雅圖市區，年齡目測約五十出頭，來到鎮上是為了與一個正在徒步的朋友會合，打算利用週末時間給他加油打氣。因為很了解徒步者的需求，所以看到我們兩個人站在路口便很主動地停車了。麗莎相當友善，她說北喀斯喀特國家公園 (North Cascade National Park) 的風景非常漂亮，也是她的最愛，每年都會去走個一兩回，希望有朝一日能夠挑戰太平洋屋脊步道全程縱走。說著說著，葛芮斯竟然放屁了，真的很臭，而且還不只一次。

「噢！真是太抱歉了，請原諒葛芮斯，她只要一跟陌生人相處就會緊張地放屁……。」麗莎一臉又好氣又好笑的表情，忙著向我們賠不是。

「沒關係的，我們不會介意的！」有車搭就要偷笑了，放點臭屁不算什麼，如果是人放的可能有點失禮，但因為是可愛的狗狗馬上就能獲得諒解。

「平常她不會這樣的……。」凱西說。

「請問，你們要去哪兒呢？我的意思是，這條馬路的盡頭似乎只到步道口，好像沒有任何地方可去呀……」我看著窗外的雲霧還是很厚，一半柏油一半泥土的馬路上都是被雨水打

落的樹葉，突然很納悶這趟便車是否不在麗莎和凱西的計劃之中，如果是這樣豈不是太麻煩人了。

「我們是專程送你們過去的，沒別的事情了。」麗莎很爽朗地回答。

「噢⋯⋯」跟我猜得一樣。

前一趟讓我們搭便車的年輕人傑西也是這樣，沒有特定的計劃，放下手邊的事情，專程把我跟呆呆送到定點就折返了。過往在加州或是華盛頓州搭便車時，在車上很常被問到的問題是「覺得美國如何？美國人對你們好嗎？」答案是當然很好，但這問句中帶有一點期待，很像是為了替美國做形象所以願意對外國人提供多一點幫助。這其實沒有錯，如果有外國朋友在台灣登山或是環島，也常常會不自覺想要為對方多做點什麼，但不管是傑西或是麗莎，竟然還能做到如此地步，動機真的非常單純。呆呆說，這小小的細節總讓她非常感動。

「誰說華盛頓州的人比較憂鬱啊？」我跟呆呆咕噥了一下「明明人都很耐斯啊！」

下車後，跟麗莎熱情地擁抱並說聲再見，我深吸了一口氣，要踏進潮濕泥濘的步道讓人心情無法愉快起來。手機沒有收訊，連一格訊號都沒有，所以我開啟飛航模式和節電模式，除了鬧鐘或音樂之外，這支手機不會發出任何聲響。在智慧型手機盛行的年代，沒有訊號似乎就代表與世界失去聯繫，也意味著無法上網，這時才發現，已經好久沒有特地看天氣預報了。但想想看了也沒用，反正只要不是森林大火或暴風雪就好，下雨不構成退縮的理由。不管是熱浪來襲還是颱風下雨，這一路上都是用身體的肌膚在感受著溫度、濕度的變化，冷了就加衣服，熱了就脫外套，再簡單不過了。

步道生活是沒有標準流程的，當然也有科學的一面，但總的來說，這樣的生活方式並沒有所謂的標準答案和百分百完美的應對方式。食物吃光了就站在路邊要、濾水器壞了就想辦法改用碘片或把生水燒開，登山杖斷了就找根木棍當替代品。呆呆的足弓受傷，鞋墊支撐不

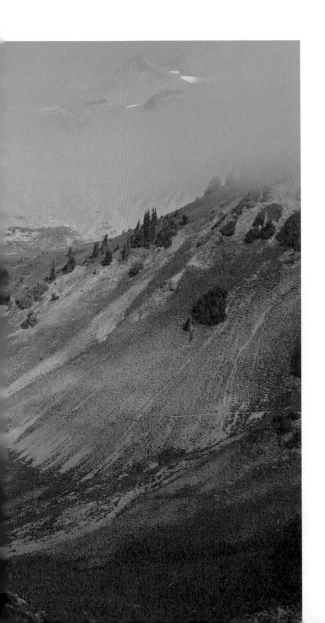

夠，所以她在鞋子裡塞幾片衛生棉也就這樣走了幾百公里。人的身體也不是機器，在山上的冷就是分成「冷」跟「好冷」，睡墊的保暖值、睡袋的蓬鬆度、雨衣的防水係數都是數據而已，僅供參考，並不會穿了號稱更防風的外套就不怕風吹。

在大自然裡也沒有運氣這回事，最可靠的還是自己的身體，它很誠實，要相信它提供的所有線索和訊息。不管人類為山賦予多少人性和神性，山就是山而已，它不會動怒、不會憐憫，沒有殘酷的個性或友善的態度，更不會管人類的死活。

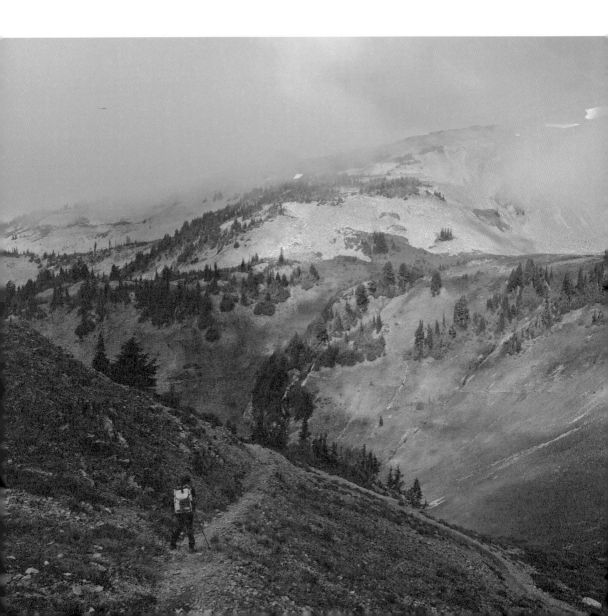

接回步道走了幾天，天氣依然又濕又冷，我從小徑旁的矮樹叢裡摘了一顆藍色的莓果，端詳了一下，確認不是有毒品種後就一口放進嘴裡。

「好吃耶！」又摘了幾個丟進嘴裡，越橘莓的酸甜恰到好處，而且冰冰涼涼的，拿來當飯後水果非常適合。

「真的好好吃噢！」呆呆也順手摘了好幾顆放在掌心，然後一口吞下。

「華盛頓不錯嘛，早上有熱騰騰的現做鬆餅、培根和炒蛋可以吃，現在還有吃不完的越橘莓，挺幸福的啊。」我回想一大早出發沒多久就幸運遇見的步道魔法，培根煎得又酥又脆的口感彷彿還停留在舌尖。這一家三口人，特地開車到步道旁的土路做早餐給徒步者吃，甚至掛有一塊紙箱箱做的招牌寫著「彩虹咖啡」，搞得真的像是路邊的攤販，煞有其事的樣子非常逗趣。

「而且那『老闆』還打算請你抽大麻！」呆呆補充。

「對耶，哪有人早餐鬆餅配大麻的。」在美國西岸的大麻合法化後，路上到處可見正大光明捲起煙紙吞雲吐霧的徒步者，很常被邀請來上一口，但因為光聞到那個味道就會頭痛得想睡覺，實在無心體驗那令人石化的滋味。

「華盛頓真的不錯。」呆呆說。

「可惜天氣很糟糕。」我說。

進入山羊石自然保護區（Goat Rocks Wilderness）後，亞當斯山一直被厚厚的雲層掩蓋，被削去大半山頭的聖海倫斯山離我們越來越遠，更難以一窺它令兩兄弟為之瘋狂的情影。我很擔心這片烏雲再不快點散去的話，接下來走在暴露的稜線會很危險。

步道在越過西斯普斯隘口（Cispus Pass）後視野變得遼闊起來，西斯普斯河在兩座山峰的鞍部切割出一條河谷，步道在河谷之上呈一馬蹄狀，我們繞著走了一圈，山嵐雲霧的變化像

魔法一樣，這一秒還白茫茫的山頭，下一刻就毫無遮掩地佔據整個視線，一直到這個時候我們才終於體會，華盛頓州被譽為「世外桃源」的景象有多麼攝人心魄。

沿著小徑迂迴向前，繞呀繞的，隨即銜接至有「刀刃之路」（Knife Edge）之稱的路段，步道像一條巨蛇在山峰上蠕動著身軀，連綿四公里的稜線，兩側皆是懸崖峭壁，像一道鋒利的刀刃一樣延伸到世界的盡頭。有人說刀刃之路蒼茫壯闊的景色是整段步道之最，甚至比內華達山脈的約翰繆爾小徑還美。

路上再度出現久違的積雪，踩雪沙沙的聲音令人懷念，小心翼翼通過傾斜的雪坡，實際走上刀刃之後，完全可以體會為什麼大家會有如此美言。我們的運氣很好，那一大片烏雲終於散去，而且無風無雨，整條稜線像一道紅毯往前唰一聲地攤開來，一覽無遺的大山大景就這麼毫無預警地出現。

即使已經在網路上看過它幾百張不同角度的照片，卻無論如何還是有想要用自己雙眼看過一遍的渴望。現代社會太方便了，很多美景坐在電腦前就能看到，但那終究是只是被稀釋百倍的景象，透過螢幕無法感受溫度、濕度和風的速度，也無法和人有真實的接觸。不過一旦親自走過一回，那一整個世界就被納進了自己的世界，消化之後才有了實質的意義，而這份意義是很個人且武斷的。刀刃之路真的很美，它像是一架驚險刺激又充滿感官享受的雲霄飛車，但內華達山脈在我們心裡的地位依然無可取代，那可是一座巨大無比的樂園啊！

第二十三章

綿羊湖

只要不打算停下，就一定能走到想去的地方。

離開刀刃之路的隔天清晨，在帳篷裡賴床時聽見滴滴答答的聲音，深綠色的外帳遮光性很好，暖黃色的內帳則有安定精神的作用，所以睡在裡面特別香甜，常常會忽略帳篷外的世界，因此並沒有注意到已經下了一整夜的雨。還好前一晚特地挖好的排水溝起了作用，雨水順著下坡往帳篷出口方向流出，除了些微的反潮之外並無大礙。

在多雨的華盛頓州改用這頂帳篷是我們最慶幸的決定。原本的帳篷是目前的一半重量而已，而且空間很大，三個人躺進去也沒問題，但因為是單層設計加上質料較薄，很擔心無法應付北方的天氣，在呆呆的建議下更換成堅固的雙層自立帳，效果之好甚至超出預期。

天氣晴朗的時候睡在裡頭是個享受，但在陰暗潮濕的森林裡紮營，無可厚非地會思念起家裡的彈簧床和溫暖的被窩。如果可以躺在床上多好，就算外面在下雨，也能用輕鬆寫意的心情欣賞附著在玻璃窗上的小水珠。但是在帳篷裡一睜開眼睛，發現雨正嘩啦嘩啦地下個沒完時，無論如何都沒有閒情逸致在山上多待一秒。

在狹小的前庭將早餐解決後，硬著頭皮在大雨中把帳篷收好就匆匆出發了。濕透的帳篷好重，但腳步更重，經過二十公里泥濘山路的折騰，終於抵達了懷特隘口（White Pass）。這是一個臨近公路的小地方，有加油站、商店、旅館和滑雪場，雪季時應該很熱鬧，但此刻情景只能用淒涼二字來形容。在商店領完補給包裹就衝到旅館洗澡了，冒煙的熱水淋在身上真舒服。每次在山上淋雨都好像患了失憶症一樣，無論怎麼回想都記不起經歷了什麼，難怪有些人悲傷的時候喜歡淋雨。

我只記得從步道接回公路時，在柏油路上那上萬隻小瀑蛙跨過馬路的驚險過程。只有指頭大的小傢伙正努力地穿越馬路要跳到森林裡，但路過的車子將牠們一群一群地輾斃，呆呆只好慌張地用登山杖敲擊路面要小青蛙們趕快躲開，看她來回穿梭在馬路邊讓我捏了好幾把冷汗。呆呆完全忘記她的腳傷，直到通過那一片「蛙海」後才又痛得哀哀叫。

「我的膝蓋好痛噢⋯⋯」

「笨蛋。」我說。走這麼硬的柏油路當然更痛，但不得不說呆呆的舉動讓我很感動。

領包裹的時候，聽聞一個愛爾蘭人說接下來的天氣還是很糟糕，這真是個令人沮喪的消息。我討厭下雨，更精準地說，我討厭登山時下雨，在台灣只要烏雲開始聚集，瞬間就會打消我上山的念頭。但是在太平洋屋脊步道沒有退路，起床後勉強打起精神從溫暖的被窩起身，吃早餐，煮一杯熱咖啡，然後穿上三層衣服，離開有暖氣設備的溫馨小旅館。

走在路上常常想起一個畫面——熱騰騰的蒸籠打開後，白色的水蒸氣撲撲地冒到臉上把視線慢慢掩蓋。只要身處很冷很冷的山上，就會情不自禁地懷念起這抽象的場景。但實際上，我能見到的只有如影隨行的山嵐和雲霧，像幽靈一樣在耳邊吐出令人不悅的寒氣。只有等到晚上在帳篷裡，捧著呆呆煮的味噌鮪魚湯時，我才能透過鍋子燙手的熱度感受到一點暖意。

糟糕的天氣是一種催化劑，低落的情緒從關不住的水龍頭裡傾瀉而出，累積四個多月的

關節疼痛也開始讓人招架不住，身體發出的各種警訊已無法再輕易忽略，這天走到營地時，覺得自己好像一部快要拋錨的老爺車，靠站時引擎會冒出陣陣的黑煙。

「唉，華盛頓果然還是很難搞啊……」躺在帳篷裡我不禁感嘆了起來。

「明天早一點吃止痛藥吧，不然等到開始痛再吃就來不及了。」呆呆說。帳篷裡都是她抹在腳上痠痛軟膏的薄荷味，這習慣已經維持三個月了，每晚睡前總要花點時間按摩推拿一番。效果很有限，但也沒有更好的方法，就這樣以最低限度的療效支撐著。

「嗯。」我快睡著了。濃濃的薄荷味總讓我想起過世的阿嬤，她生前總喊著腳痠，身上一直都有類似的味道。

「那 B 群也要早上出發就吃噢。」身兼睡墊充氣大臣和醫療大臣的呆呆似乎在清點藥丸，我聽見醫療包拉鏈打開的聲音。

隔天的天氣終於稍微好轉，過了午餐時間開始能隱約看見藍色的天空。

這段路上遇見的人不多，要走很久才能見到一個人影，所以看見步道名叫「小樹」（Little Tree）的徒步者靠近時，自然很興奮地和他打了聲招呼。一身破爛行頭的小樹笑容很燦爛，有著滿臉鬍渣和一頭亂髮，眼角的皺紋很深，一定是因為常常笑臉迎人的緣故。他的身上散發出一股自在的氣場，待在他的身邊讓人覺得神清氣爽，好像連小動物都會主動向他靠近似的。

「你不是走在我們前面嗎？」我很納悶小樹怎麼會從後面趕上。昨天超過他的時候，我還跟呆呆說竟然會有老外走得比我們還慢。

「哈！我剛剛走支線去看一座湖，好漂亮噢！」小樹的反應很可愛，講這句話的時候眼神閃閃發亮，完全不介意在這種爛天氣多走一點路，看來很樂在其中。

小樹肩上是鋁製的傳統外架式背包，在台灣大部份都是高山協作員使用的款式，但在美

國卻非常少見。能將這種上個世代的產物得心應手地運用，總讓人覺得心情愉悅，就像看見路上還在奔馳的老車一樣。但小樹的背包有個特色非常明顯，那就是破爛，破爛到無法將視線從架子上移開。用幾條繩子將套上垃圾袋的衣服和熊罐綑住，旁邊四處外露的裝備隨時都有可能掉下來，卻又神奇地牢牢固定在搖搖欲墜的背架上，東拼西湊的模樣與其說是背包，看起來更像個移動式的垃圾回收站。不過這樣亂七八糟的東西放在小樹背上一點都不突兀，他就是天生適合這個模樣。

老實說，比起強壯的人或是運動能力很好的人，我更欣賞這種率性的傢伙。對走完百岳或是攀過八千米高峰的登山者當然會由衷地感到佩服，但總說不上崇拜，也不到讓人羨慕的程度。可能是「低感度」的散漫個性使然，我總自以為是地認為，只要肯學習、肯努力，沒有事情是辦不到的，差別在於運用技巧的能力優劣罷了。

小樹的出現像太陽一樣，驅趕了這幾天聚積在心裡的烏雲。

「一路順風！保持乾燥！」我們熱情地和小樹說再見。

「呵，保持乾燥！」小樹揮揮手，揚長而去。

步入華盛頓州後，不知不覺，徒步者之間的問候語，漸漸取代了南加州常掛在嘴邊的「好一塊陰影」(Nice Shady)。大家突然開始使用「保持乾燥」(Stay Dry)來互相鼓勵。這幾個字帶有一點自嘲的意味，每次話一出口，大夥都會心照不宣地笑出來。

晚上在綿羊湖(Sheep Lake)邊的營地，我躺在帳篷裡盯著天花板發呆，打開存在手機裡的音樂，按下播放鍵，老歌〈南加州從不下雨〉(It never rains in Southern California)輕快的前奏響起，艾伯特・漢蒙用老派的嗓音，瀟灑地唱著「南加州似乎從來不會下雨，但女孩啊，你有聽過警告嗎？只要當雨降下，那就是一場傾盆大雨呀。」乍聽是一首甜美的歌曲，但歌詞裡其實隱喻無奈的人生際遇。我搖頭晃腦跟著哼了幾句，萬萬沒想到，竟然會懷念起在沙漠的日子。光禿禿的沙丘、步道旁的仙人掌和晴朗無雲的天空，這一刻離我們好遠好遠。

「你可以播吉利一點的歌嗎？我不想再淋雨了。」呆呆背對著我在按摩腳底板，白眼應該翻到腦後了。

一早從綿羊湖邊醒來，呆呆說她的腳很痛，狀況很不好。看了一下地圖，雖然後面的路還很長，但我還是跟她說沒關係，睡到自然醒吧，多走一天也無所謂，反正食物有多準備。

出發前呆呆看了快半年的醫生，檢查她不知道哪裡出了毛病的肩關節。因為無法施力，所以上下坡要用登山杖撐地的簡單動作，呆呆得使出吃奶的力氣才能應付；更糟糕的是，在出發前不久她的膝蓋不幸跌倒受傷了，到大醫院做了核磁共振和各種檢查，希望能在出發前控制傷勢，可惜醫生束手無策，只好在膝蓋打了一大管止痛針，開了兩個月的藥，然後叮嚀她多休息，穿護膝，少走路，回台灣趕快複診。

我則是出發前患了椎間盤突出，醫生說不要背重物，不要久站久坐，這是不可逆的傷害。

我問醫生該怎麼處理，他說：「當然是乖乖養傷啊！」

結果我們各自拖著這樣的身體走了四個多月。

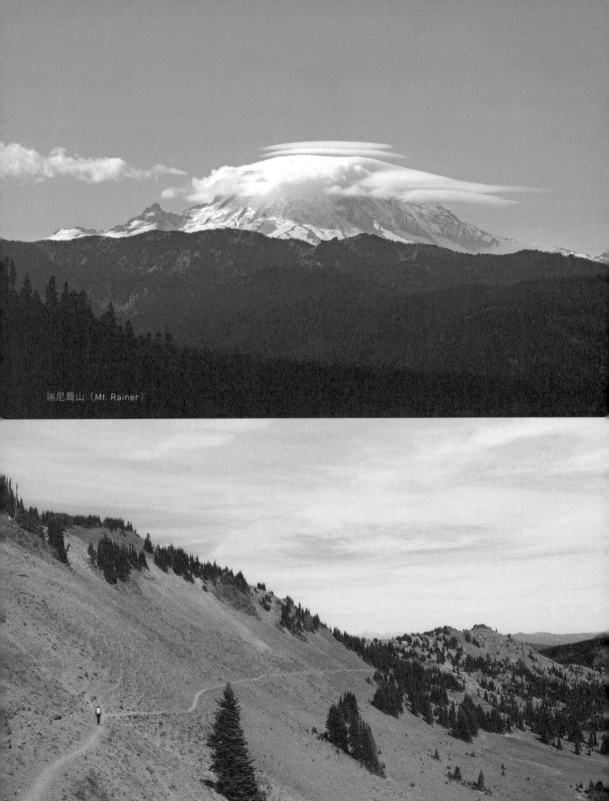

瑞尼爾山（Mt. Rainer）

自上路以來，我跟呆呆一直互相提醒小心走路不要受傷，也不要走超出能力範圍的距離，把握每一次進城補給的休息時間。抓到機會就開始按摩、推拿，但即使做了這麼多補救措施，也仍舊累積幾千公里的疲勞傷害。呆呆的症狀尤其嚴重，到後來即使吃藥也無濟於事，每次回頭都看見她咬著下唇，很努力地讓自己不要停止或倒下。

像這樣的情況每天都會重複上演。早上起床後四肢總是僵硬得無法動彈，出發得走個兩三公里讓身體舒展開來，等到進入狀況後，會有一段時間覺得自己什麼都能辦到，走多少距離似乎都不是問題，但通常到了下午便會再度感受到各處關節發出的哀嚎，大腦會自動進入空轉的狀態。「就快到了！就快到了！」我們得不斷互相鼓勵，然後吞下一顆又一顆的止痛藥……。呆呆說，每晚按摩的時候，其實都痛得快要哭出來。

用完早餐，我起身把東西慢慢塞進背包。依照順序陸續放入壓扁的睡墊、睡袋、備用衣物、羽絨外套和一大袋食物，每到這個時候呆呆總是爭著要多背一點、多分擔一點，我會盡力阻止，但還是常常發現她偷偷拿了幾包泡麵放到自己背包。

最後在收帳篷的時候，我和呆呆各自拉住地布的一角，正要闔上的時候，我跟她說：「辛苦了。」

呆呆忍了很久的情緒突然潰堤，哭著說，她很痛，但是一直一直很努力地往前走沒有放棄。我丟下帳篷，噙著眼淚走到呆呆身邊說：「我知道啦。」然後抱著她「沒有人會苛責妳的，妳很棒，妳也做得很好……。」

不知道過了多久，呆呆的淚水擦乾了，綿羊湖純淨的倒影映照出對稱的綠色山峰，我盯著湖面不發一語。

這天出發走不到五公里就進入瑞尼爾山國家公園（Mt. Rainer National Park）的範圍，但即使它的海拔有四三九一公尺之高，連續走了這麼多天卻依然無緣見到它雄偉的身影。身為華盛

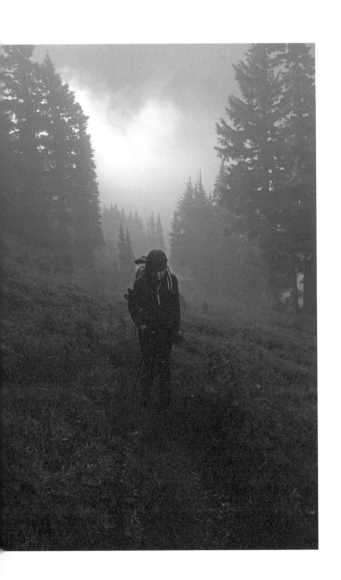

頓州的地標，每當人們提起「那座山」，指的就是「瑞尼爾山」，它就是一個這麼有存在感的聖山。

隨著高度一直爬升，天空也越來越藍，終於在走過一個髮夾彎後，從步道的盡頭看見一座巨大的雪白色山峰，那就是「它」，塔荷瑪，上帝之山。

動物會因為看到壯觀的景色而感動嗎？我不知道，有些傻事只有人類才做得出來，像這樣不顧一切，執拗地往前一直走而不帶任何生存的目的性，究竟在追求什麼？

步道切換到一處山腰，細長的小徑向前無限延伸，好像沒有盡頭似的，但走了這麼久，早就不知道看過幾次這樣的場景，每一次我們都能走到它的「盡頭」。我突然意識到，只要不打算停下，就一定能走到想去的地方。

第二十四章

拿破崙

該落下的雨一定會落下，就像季節變化必然吹起的風。

稍微計算了一下，如果一切順利，很有機會在九月二十七日，也就是我們的兩週年結婚紀念日當天走到終點。因為走進山林而一道走進了彼此的人生，然後再一起通過重重考驗徒步到加拿大，似乎沒有比這更具意義的安排了。

斯凱科米許鎮（Skykomish）是我們倒數第二個補給站，距離終點只剩下三百公里，這是走上步道的第一四七天。若是依照出發前在台灣排定的計劃來看，一週前我們就應該要抵達加拿大了。但行程充滿太多變數，我們不得不放棄九月底的回程班機，另外重買兩張回台灣的單程機票，以免這最後一段路又發生什麼突發狀況。

走出鎮上徒步者聚集的小旅館，我跟呆呆走到一間酒吧用餐，空蕩蕩的餐廳座位區只有三組客人，其中一個徒步者憂心忡忡地告訴我：「天殺的，接下來一周的天氣非常不妙，請做好心理準備。」聽完後，害我連好好吃個炸雞大餐的胃口都沒了（其實最後還是吃個精光）。心有不甘打開手機，格拉西爾峰自然保護區（Glacier Peak Wilderness）一帶的天氣預報顯示為連續

TIPS 26 ——太平洋屋脊步道為了維護山徑的原始風貌，並減少對環境的衝擊，全線嚴禁各式搭載引擎或輪子的交通工具通行。馬匹、騾子、驢子等馱獸是少數被允許於步道通行的動物，在內華達山脈一帶的驛站尤其仰賴這些四肢健壯的幫手。

一周降雨，平均最高溫度是十二度，最低溫則是零度，其中一天會驟降至零下三度。

我盯著螢幕上的雪花小圖示發愣，好不容易熬過前一段陰雨的煎熬，沒想到馬上又要進入另一塊氣候變幻莫測的山區，任何有點判斷能力的人都不會選在此刻上山。但不曉得哪根神經接錯線，一向把「下雨」跟「下山」劃上等號的我，最後竟然決定不管如何先走再說。

隔天從旅館退房，出發前走到路口旁的商店採買食物，親切的老闆娘得知我們是從台灣來的徒步者，興奮地要我在店裡一幅巨大的世界地圖上，用小星星貼紙標示出我們的居住地。

「我喜歡看見新的貼紙出現。」老闆娘似乎很樂衷蒐集來自世界各地的星星。

我當仁不讓，墊起腳，在台灣的中心點貼上一顆綠色星星，比指頭還小的貼紙一黏上去就把整個台灣地圖覆蓋住。隨後扛起背包，搭上便車前往史蒂文斯隘口 (Stevens Pass) 接回步道，開始這段一七三公里，預計用六天時間走完的路程。

走在陰暗的山徑裡，步道兩旁的土壤冒出許多新鮮的野生蕈菇，有些看起來相當可口，很像台灣常見的火鍋料，呆呆甚至開玩笑說想摘來加菜；有些則是顏色鮮豔，形狀怪異得像外星生物，一眼就能判斷不該放進嘴裡。但是跟喜歡這種潮濕生長環境的真菌菇類不同，我一向討厭暗不見光的森林，所以走到一片開闊的谷間草地上，立刻就坐了下來，享受那道衝破重重雲層包圍的陽光。

草地遠處有頂大帳篷和幾隻羊駝，一位年長的女人在一旁做日光浴。在步道上常可見到騎馬的牛仔，但帶羊駝上山的登山客卻很少見 (TIPS 26)，忍不住好奇走近過去，在徵得主人同意後，用手輕輕撫摸著一張臉的滑稽羊駝。

「我在附近經營一座羊駝牧場。有空會帶牠們上山來走走。」俐落的短髮加上一頂白色棒球帽，她自我介紹叫做艾瑪，臉上堆起的笑容很自然。

TIPS 27 ——根據統計，在二〇一五年以前，太平洋屋脊步道建置以來致死率最高的意外原因，其實是進城補給時發生的車禍。截至二〇一六年底，因意外（包含摔落山谷、中暑和車禍）而不幸喪生的人數約為七人，失蹤一人。年僅三十三歲的青年克理斯·富勒（Kris Fowler）於二〇一六年十月中旬自華盛頓州的懷特隘口出發後，不幸在大雪冰封的山區失蹤。

「牠們好可愛。」我摸了摸其中一隻黑色的羊駝，接著說：「妳知道天氣會變壞吧？趁暴風來襲前最好快點下山。」在毫無手機收訊的山區，我提醒艾瑪最新的氣候變化。

「我知道，謝謝你的提醒，我正要下山呢。」她露出感激的表情，但突然想起什麼似的，皺起眉頭問我：「你們走上來的時候有見到一個黑髮的中年女子嗎？剛剛有幾位路過的員警說有登山客在山上失蹤，家屬報案已經兩天了，到現在都還沒有下落。」

「不，很遺憾，我們並沒有遇見任何人。」我說。衷心祈禱那位女士能順利回家。

步道上的失蹤意外並不常見，因為路跡很清晰，除非是不小心走到支線否則不大可能迷路。會威脅到生命的狀況，多半是遭受野生動物的襲擊，或是因劇烈的氣候變化而導致。前些日子在網路上看見一個不幸的消息，有位較晚出發的徒步者，行走至南加州的莫哈維沙漠中暑致死。在看似平和的太平洋屋脊步道，死亡陰影是伴隨左右的（TIPS 27）。

盛夏的沙漠和冰封的雪山都很殘酷，我們能躲過死神絕非幸運，充足的計劃與準備，還有一路上學到的寶貴經驗，讓我們能即時做出最靈敏的應變。保持樂觀是從事冒險活動的先決條件，跟體力或膽識無關，但絕對不能失去對大自然的畏懼，那是保住小命的萬靈丹。

走到傍晚，連最後一點日照也消失了，天空中佈滿預告大規模降雨的莢狀雲，像成群的飛碟要入侵地球一樣，充滿不祥之兆。

天氣預報非常精準，滂沱的大雨從半夜就下個不停，起床後無奈地對彼此露出苦笑，我們認命地扛起背包往山裡走去。

山區的氣溫很低，只要一停止移動身體就會劇烈地顫抖，在冰冷的雨水連續打在身上幾個小時後，即使是習慣淋雨的台灣人如我們，終於也無法承受這樣的酷刑，趕緊找了塊小溪旁的營地午休，即使是習慣淋雨的台灣人如我們，打算在一頓熱食後重新上路。

溪水因為上游帶來的泥沙而變得混濁，我取了兩公升的黃色泥水跑回營地。帳篷裡用登

山鉤環和營繩掛滿被雨水浸濕的衣物，我和呆呆屈身在狹小的空間，穿著單薄的衣服不知該如何是好。我跪趴在地上，抱著頭，陷入一陣恐慌，不曉得過了多久才聽見帳篷外傳來的吵雜聲，打開拉鏈後發現身邊多了好幾頂帳篷，大約七到八頂，全都是因為大雨被迫滯留的「難民」。問了其中一位德國人會繼續走嗎？他露出無奈的臭臉，舉起手刀在脖子前劃了兩下，他說：「不，我受夠了，老子要來紮營了。」這答案令我大感意外，以為按照老外風雨無阻的個性會繼續往前衝。

「這樣呀……那我也要考慮休息了，雖然今天只走了八英里。」我說。原本還想在短暫休息後重新上路，但現在也完全沒勁了，看來這場瘋狂大雨真的讓大家都身心俱疲。

「我們也只走了八英里啊。」他很不甘心地低吼了一聲。

接下來四個小時，我跟呆呆努力地在帳篷裡把自己弄乾，用又髒又臭的泥水了煮一鍋泡麵後才終於讓身體稍微回暖一些。這才明白，原來號稱難度最高的華盛頓州步道，並不是因為路很崎嶇很難走，而是明明已經接近終點了，卻得在嚴峻的劇變氣候中，尋得通往加拿大的一絲縫隙。

「明天早點起床趕路吧。今天走不到進度的一半，接下來還不曉得要下幾天的雨。」呆呆冷靜地在睡前叮嚀隔天的計劃，我則是心情低落得說不出話。

沒想到，早上居然放晴了。我跟呆呆把握時間及早出發，多麼希望溫暖的太陽就這樣賴著不走。雖然看見三個美國人往反方向撤退時，我一度想要跟隨他們的腳步離開，但想了想還是硬著頭皮繼續走。「也許雨就會這麼停了」我心想，我們夫妻倆的運氣一向很好。

雨後的森林很美，入秋後，越橘莓樹叢的顏色開始轉變，和山坡上大片的黃色草地相襯後顯得格外顯眼，深綠色的松林間出現一道顏色濃烈的彩虹，在風起雲湧的山谷裡，和野地上各自綻放的繽紛色彩遙相輝映。呆呆說她從來沒有那麼接近彩虹，我說，我從來沒有那麼渴望下山。

TIPS 28 ——拿破崙走到終點又折返的徒步方式稱為「溜溜球徒步」（Yoyo），傳統上的定義是從甲端點走到乙端點後，立即折返回甲端點，距離加倍，難度也加倍，至今只有兩個人完成這個瘋狂的壯舉。拿破崙當時說的是「Yoyo back to Washington」，代表他只回溯走完華盛頓州路段而已。

因為一到傍晚山上又開始下起大雨，倉皇中隨便找了一塊空地紮營，狠狠地躲進帳篷後，我絕望地跟呆呆說：「好想馬上下山搭公車去加拿大噢……」

「是在說什麼傻話啦！快睡覺。今天走的距離也不多，可能會延後一天下山，糧食要少吃一點。」

我無奈地清點袋子裡的食物，做好長期抗戰的心理準備，但走到終點的日子彷彿遙遙無期。

「呆，趁現在雨小一點了，趕快起床出發吧。」我說。

一夜沒停的細雨直到天亮也不見緩勢，我走出帳篷環顧四周，稜線上的營地可以清楚看見，稍高一點的山頭已鋪上一層白色的糖霜，快速變幻的雲霧中雜帶著一點紛飛的細小冰雹。海拔一千八百公尺的半山腰冷得讓人直打哆嗦。

中午，我們在一個遼闊的圈谷裡連棲身的地方都沒有，狂風暴雨中，天空甚至降下了雨雪夾雜的霰，連用餐的時間都省了，只想趕快逃離暴露的曠野以免遭受雷擊。突然看見遠處一位迎面而來的徒步者，他緩緩漫步的渺小身影在一陣淒風苦雨裡更顯孤寂。錯身而過的時候，我們像多年的革命夥伴一樣露出惺惺相惜的笑容，他大概也是一整天都沒遇見半個人吧，於是三個人站在步道上聊了起來。

他的步道名是「拿破崙」，其實已經走到加拿大了，但因為意猶未盡決定折返再走一次華盛頓路段（TIPS 28）。看到他愉悅的表情，忍不住打趣問道：「嘿！你瘋了嗎？」畢竟我可是巴不得能夠立刻下山避雨，他卻偏向風雨走來，還一臉自得其樂的模樣，在我眼裡除了「瘋子」沒有別的形容詞了。但見他老神在在一派輕鬆，露出燦爛的笑容說：「老兄，我不知道，但我真的很享受這樣的生活！」說完後瀟灑地揮揮手說聲祝你好運，隨即轉身消失在圈谷捲起的山嵐裡。

「剛剛那是人嗎？」我還是不敢相信會有這樣的神經病。

「當然啦，難不成是鬼噢！」呆呆說。

與拿破崙道別後繼續在雨中默默前進。「趁還能夠走的時候就多走一點吧」抱著這個沉重的心情一直往山林深處走去，突然在一處像是披了一大片綠色地毯的樹林裡，被幾道穿越雲層射下的陽光包覆著身體。在這短短幾分鐘的光景，我們像是久違日照的小花小草，努力地撐開自己去行使光合作用，吸收來自億萬公里外的光和熱。

然後又開始下雨了。

雨勢在通過暴漲的甘洒迪溪斷橋後進入高峰，溪水猛烈拍打的聲音像一頭嘶吼的猛獸。

接下來是一段連續上坡，我一度打算放棄，隨便找個空地就地紮營避雨，但是眼見時間還早，和呆呆用眼神確認彼此心意後，決定義無反顧繼續上攀。

我沒有思考太多事情，把所有意識都放在一旁，忽略濕透的鞋子、忽略疼痛的肩膀、忽略凍僵的雙手，我所能做的就是一直走路、一直走路。身後一個德國人走來，一個人影都沒有見到。我不曉得其他人是否被困在某處，或是乾脆停在山腳下靜待這場風雪停止。我只知道我在走路，前進、前進，不能後退。

隨著高度增加，溫度降低，忽然發現落下的雨滴體積越來越大、速度越來越慢，像是走進電影裡的慢動作場景，在還沒了解到發生什麼事情的時候，回過神，看見地上和樹梢都覆蓋了一層白雪，這才發現已經進入雪線，眼前是一片雪白的銀色世界。

我伸出雙手讓雪花落在掌心，那一瞬間，身體好像有什麼東西在流動一樣，感受到意識深處產生了一點變化，緩緩通過後，思緒變得清澈、透明，那是苦行之後才能體會的篤定。與快樂相伴的是痛苦，這是步道的一部份，也是人生的一部份，無法剔除也無法逃避。我轉身和走在身後的呆呆相視而笑。

該落下的雨一定會落下，就像季節變化必然吹起的風。

「我們很幸運，這一路已經避過很多危險，但這次我們不能閃躲了。這是最後的考驗，說什麼也要走完它。」我說。

「通過這關，我們的故事就完整了。」她說。

步道兩旁的樹叢都被大雪壓垮，我和呆呆奮力在隙縫中爬上爬下，走到無法再深入的地方之後，選了一塊被白雪鋪滿的營地搭起帳篷。

營地很冷，背脊傳來的刺骨寒意把我從深邃的夢境裡喚醒。雨停了，樹梢上的雪已開始融化，我拍掉帳篷外布的薄冰，抬頭看見格拉西爾峰頂，一年到頭都堅守崗位的白色冰川，被日出的陽光照射後發出一閃一閃的點點光芒。除了山頂周圍的一縷山嵐清清淡淡地飄著，整片藍色的天空在風雨過後顯得更藍、更清透。原本在風雨中搖曳的平凡松林，那一刻竟有幾分魔幻的氣息。

「放晴了，快出來吧。」我輕聲把呆呆叫醒。

濕透的鞋子因為結冰而變得硬邦邦的，費了好大的功夫才把兩隻腳塞進去，像踩進冰塊裡面一樣，從腳底竄起的涼意把昏沉的腦子凍醒。前一晚喧囂的風雨嘎然而止，只有鞋底踩在雪上的唆唆聲，還有踩碎小徑上的薄冰，發出像瓷盤摔裂的清脆聲，劃破了整座森林的寧靜。踏著輕快的步伐，我們兩個人在銀白色的世界裡樂得轉圈，一掃連日的陰霾。

步道在火溪隘口（Fire Creek Pass）上積了厚厚一層新雪，但是在通過隘口之後走到米卡湖（Mica Lake）後又消失無蹤，大地恢復為青翠的鮮綠色。據說兩天後上山的徒步者，在走過這段路時絲毫沒有察覺下過雪的痕跡，這一切無聲無息地像場淺睡的夢。我笑著跟呆呆說，這場早來的初雪是大自然的禮物，也是熬過風霜而獲得的特殊禮遇。

但是我們不敢鬆懈，已經被大雨延遲了兩天的進度，在糧食不足的情況下只能持續趕路。吞下止痛藥，吞下額頭流下的汗水，我們從疲憊不堪的身體裡榨出超乎想像的能量，一路。

步一步地下切、上切、下切、上切，直到傍晚的夕陽將天空染得一片通紅，我和呆呆靜靜看著光影的變化，然後天色漸漸變暗，閃閃星光陸續登場，當下明白我們已脫離暴風的範圍，呆呆昨夜的祈禱得到了應許，接下來都會是無比晴朗的大好天氣。

一早醒來，小小的營地裡擠滿了前一天連夜趕路至此的徒步者，七頂帳篷同時在一個地方紮營，在步入尾聲的華盛頓州並不常見。

因為大家都有過去幾天受盡風雪折磨的共同經驗，隱約間多了一種特殊的革命情感，對於這天一早綻放的刺眼陽光感到異常的欣慰。那天在大雨裡遇見的德國人叫「情聖」，他搭的帳篷總是歪七扭八，身上的配件很破爛，笑容燦爛，見到久違的大太陽，他開心地手足舞蹈，用很濃的德腔英文向我們讚美這陽光簡直是上帝的恩寵，很高興終於能脫離暴風圈。臨走前塞給我跟呆呆一人一顆偉特牛奶糖，他說每當在山上覺得很苦的時候，就會丟一顆塞進嘴巴。我回敬情聖兩顆「快樂牧場」（Jolly Rancher）水果糖，告訴他，除了止痛藥以外，這就是我們能夠持續支撐下去的秘密。

戴上代表好天氣才能使用的墨鏡，接下來是令人愉悅的十四公里下坡，步道沿著維斯塔溪（Vista Creek）下切進入另一座河谷，二○○三年的一場大雨導致河水暴漲，蘇維亞托河（Suiattle River）把原有的步道便橋沖垮，有好幾年的時間徒步者只能仰賴路倒的巨杉過河，直到二○一一年當地政府蓋了一座新的木橋才大幅降低渡河的風險。但是新的步道因此多了十一公里的路程，這是個令人心煩的距離，好在改道的小徑平緩好走，簡直像是一條開在山裡的高速公路。

在巨型杉木聚集的「大樹林群」（The Big Grove）裡，直徑大約兩公尺的加州紅杉高聳參天，高度可能超過二十層樓，走在這些龐然大物的身邊，人的比例像是走在魔法森林裡的小精靈。我和呆呆悠哉地在樹林裡遊蕩，沒有風雨在後頭追趕，而我們也不需要追趕什麼，享

受單純步行的樂趣。

下山的前一天，我們通過用樹枝排在地上的「≦100」標示時還沒搞清楚怎麼回事，解讀了半天也不知道究竟有什麼含義。繼續往前走了一段，直到拿出手機查看地圖時才驚覺，距離終點只剩不到一百英里。明明五個月前完成一百英里的情景還歷歷在目呀……。

不知怎麼的，突然覺得有點難受。

對於拿破崙和情聖實際長什麼樣子已沒多大印象，但我認得那道嘴角彎曲的弧度和眼角的皺紋，曾在《阿拉斯加之死》的書中看見，走入曠野的克里斯與一四二號神奇巴士合影時，臉上溫柔而堅毅的神情，那是我們在這條步道上遇見無數個徒步者所共同擁有的，一種因為荒野生活簡單、純淨而發自內心喜悅的笑容。

在旅途中巧遇許多曾經走過步道的人，從他們口中聽見的並不是懷念步道上的風景有多麼壯麗，而是步道上的生活有多麼自由，他們願意付出任何代價只為了再走一遍。那時候我並不了解他們懷抱著什麼樣的心情，現在終於明白了。

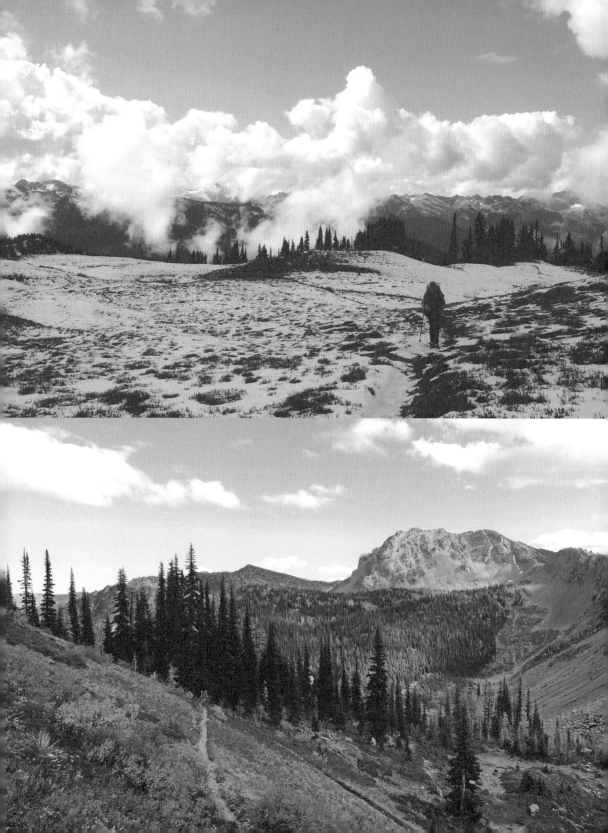

第二十五章

金松

每個人都有一條自己的步道。

暴風雪硬是把行程拉長了兩天，上一次見到柏油路已是在八天前的斯凱科米許鎮。我們很想洗澡，很想吃大餐，所以為了搭上前往斯特希金鎮 (Stehekin) 的第一班接駁車，我跟呆呆天還沒亮就從帳篷裡起身，迅速整裝後，毫不拖泥帶水地離開前一晚摸黑走到的營地。

這天只要走七公里輕鬆的下坡就能抵達高橋營地 (High Bridge Campground)，一天只有三班接駁巴士從那邊出發，把陸續抵達的徒步者，一車一車地，送往那與世無爭的斯特希金鎮，也是這趟旅程的最後一個補給點。

斯特希金河把北喀斯喀特山脈東側切出一道細長的缺口，很早就成為穿越這座巨大山脈東西往來的門戶，所以「斯特希金」其實就是北美原住民語「過境」的意思。河水匯流到奇蘭湖 (Chelan Lake) 後，沿著湖岸北端建立的斯特希金鎮於十九世紀末開始發展，但是狹長的奇蘭湖阻礙了交通建設，所以至今小鎮仍然只能透過水上飛機、騾馬、渡輪或是步行的方式與外界聯繫。鎮上沒有電話收訊，唯一一條三十五公里的公路是封閉式系統，僅供鎮內互聯

使用，想把車子開進鎮裡的唯一方法就是開上渡輪，但從最近的城鎮搭上渡輪航行到鎮上至少也得花上四個小時。

前些日子在懷特隘口時遇見一位大叔，他要我們在走到加拿大前，千萬不要錯過這個純樸美麗的小鎮。據他的說法，幾十年前當地政府為了修築一條對外道路，特地到鎮上徵詢居民的同意，原本以為是幫大家打通對外聯繫的德政，沒想到竟被當地鎮民拒絕，因為他們希望保持小鎮優雅、原始的風貌。先不論傳言是否屬實，在交通極其便利的現代世界，還能夠保持與世隔絕的神秘感，就足夠讓人對斯特希金鎮產生無限的美好想像。

「還有啊，你們一定要到鎮上的烘焙坊，他們有全美國最美味的糕點！」大叔臨走前不忘叮嚀。

「我知道，我們期待很久了！早從南加州出發的時候就一直久仰盛名。」我說。這是真的，步道上有什麼景點大家並不是很在意，但只要有好吃的東西一定會慕名而去。

出發後第一五五天，總算走到這裡了。時間是早上八點三十分，還有四十五分鐘接駁車才會抵達的時候，高橋營地已經擠滿了飽受風霜折磨的徒步者，但是大家臉上都掛著詭異的微笑，心知肚明待會兒要發生的事情。

等到紅色的巴士進站，大夥幾乎是拍手尖叫，用接待巨星的規格歡迎車子入場。好像要去參加一場盛大的祭典一樣，掩飾不住的興奮瀰漫在整個車廂，如果興奮有濃度可以偵測的話，絕對已經達到破表的臨界點。

接駁車會直接開到鎮上，但是司機也明白大家在打什麼主意，一上車就宣布：「我知道你們等不及了。等等車子會在烘焙坊停十分鐘，請把握時間下車購買你需要的任何東西。」

那景象真的很有趣，車子裡發出此起彼落的歡呼聲，好像中了幾千萬元的樂透一樣，興奮值瞬間爆炸！有個年輕人說：「快把我丟在那裡，接下來三個小時我他媽的什麼都不想

做，只想待在店裡把所有能吃的東西都塞進肚子裡！」

烘焙坊的名字叫「斯特希金糕點公司」，原本以為只是間偏僻的破爛小店，沒想到是棟美輪美奐的木造矮房，石塊堆起的煙囪冒出陣陣白煙，一推開門就可以聞到滿室的麵粉香味。隊伍排得很長，但是沒有人因此失去耐心，因為光是要從菜單上挑出想吃的麵包就傷透腦筋了。好不容易輪到我跟呆呆，好像在賭場梭哈一樣，完全沒有考慮預算問題，兩個人狂買了一大袋，總計四十二塊美金的蛋糕、麵包和甜派。一個上了年紀的大叔看得瞠目結舌，問我為什麼要買這麼多東西？

「因為明天是我老婆的生日啊！」我把袋子舉得老高，好像會幫大家買單似的，一臉臭屁的表情。接著烘焙坊裡傳來一陣一陣的歡呼，大家紛紛轉向呆呆的位置祝她生日快樂。

一直到巴士抵達鎮上，我都還能聽到其他人竊竊私語：「有個傢伙的老婆明天生日，在烘焙坊買了一大袋麵包啊！」

呆呆過完生日的隔天，我們跨越二十號公路後進入步道最後一百公里的範圍。

越接近北方，森林的顏色就越是鮮豔，金色的落葉松、紅色的莓樹叢和橘黃色的雲杉，把整座北喀斯喀特國家公園點綴得五顏六色。彷彿是因為進入嚴冬後只能穿上單調的白，所以特地在雪季來臨前換上一套最華麗的衣裳。

步道一旁割喉峰（Cutthroat Peak）的山頂雲霧繚繞，無法得知它究竟是以多駭人的面貌獲得這麼可怕的稱號，但從山脊上往北方望去，在結實的雲層下，層層疊疊的山嶺一路往加拿大的方向延伸，好像只要踮起腳尖就能看到終點一樣。五個滿月過去了，不知不覺已經把走路這件事情視為理所當然，這是我們生活的全部，深埋在血液裡，我不曉得要用什麼方式面對它的抽離。

通過割喉隘口，開始一段繞著山腰走的平緩下坡。聽說華盛頓州的金松（Larch，落羽松的

一種）很美，每到秋天，枝上的針葉會轉為耀眼的金色，從北美一路延伸到加拿大南邊境內。

由於只生長在深山裡，而且十月的大雪很快就會將它們掩蓋，僅有九月底的短短兩周是最佳

觀賞時間，所以這稍縱即逝的美景被暱稱為「夢幻金松」，不是每個人特地過來都有機會見

到。

身為太平洋屋脊步道全程徒步者，一路上已見過太多如夢似幻的美景，但見到點綴在山

谷裡的金松時，我跟呆呆還是忍不住倒抽了一口氣。步道像一條細細長長的琴弦，每個步伐

都會撥動出一段弦律，走著走著，漸漸編織成一譜樂章。此時的金松樹林像一把大提琴，在

這最後幾個小節拉出優雅的獨奏曲，低沉悠遠的樂音，很適合我們因即將離開步道而不知所

措的心情。

迎面走來兩個登山客，較年長的女人一見到我便興奮地大喊：「泰？呆呆！是你們嗎？

是你！我的天啊！真是不敢相信！」

我被她突如其來的反應嚇得發愣，還沒搞清楚狀況的時候呆呆就衝向她緊緊抱在一起，

過了幾秒才終於認出來，這位身穿橘色上衣、粉色短裙和黑色長搭褲的登山客，竟然是三週

前在鱒魚湖鎮讓我們搭上便車的麗莎！

「麗莎！」我也衝向前給她一個擁抱，「妳說得沒錯，北喀斯喀特國家公園真的很美，

美到不像話！」那時候麗莎曾說她會擇期上山走一段太平洋屋脊步道，我完全沒有料到會有

這樣的巧遇。

「你知道嗎？我剛剛才正想起你們，不知道你們過得好不好，走到哪裡了？沒想到下一

秒就讓我跟你們碰上。這簡直是不可思議啊！」麗莎一邊失聲尖叫，一邊解釋分開後對我們

的念念不忘。

「是的，感謝老天，我們還在這裡沒有離開。只要再走三天就到終點，這是最後一段路，

漫長的旅程終於要劃下句點了。」我說，聲音帶點顫抖。

▼

TIPS 29 ——從太平洋屋脊步道入境加拿大，不論有無申請簽證，都必須取得一張徒步入境加拿大的許可證。少部分沒有申請的人會在抵達邊境時折返，往南走三十英里（約四十八公里）後從哈茨隘口搭車回家。雖然必須多走兩天路，但也不失為一種與步道溫存的方法。

是呀，我們還堅持著。想到台灣的家人、朋友，也像麗莎一樣默默地關心我們，心裡就突然一陣激動，眼眶泛著淚水。這段旅行我們並沒有為誰而走，卻受到那麼多人無私的照顧，不知不覺就背負起走到終點的責任，想讓大家看見一路上的風景，從起點到終點，這是我們所能認知最好的回饋方式。

和麗莎說了再見，走著走著就通過了由小石頭排成的「2600」字樣，這是此行的最後一個標示。步道只剩五十英里（約八十公里）了。

倒數第二天。一早開始，臉不紅氣不喘地走完連續九公里的之字上坡，再走十一公里，中午就抵達了哈茨隘口（Harts Pass）。很奇怪，儘管受傷的關節和腳底板還是很痛，卻一點都不覺得辛苦，很輕鬆就完成二十公里，這力量未免也覺醒得太遲了一點。

哈茨隘口是步道最後一次與公路交會的交通據點，有些人會從這邊搭便車離開，也有人從這接回步道（TIPS 29）。我在隘口旁的巡邏站，從站管人員手上拿到一罐啤酒，那是太平洋屋脊步道協會特地留在那邊犒賞大家的步道魔法。我盯著手上的啤酒陷入沉思。

步道上的第一顆蘋果、第一瓶可樂，以及第一趟便車在腦海裡的印象還很深刻，但接下來這兩天，好像每一個體驗都將是最後一次了。一想到這裡心情就覺得鬱悶。啤酒已經退冰，味道有點澀，我一小口一小口很珍惜地品嘗，把它當作全世界最後一罐啤酒一樣，用心體會每一口入喉的甘苦。

夕陽在雲層後散發出橘黃色的光芒，把金松林的顏色襯托得更加濃烈。但是我看見天空又出現了像飛碟的莢狀雲，籠罩在明天的去向。那這麼說來，明天下最後一場雨嗎？就算再淋一場也無所謂了吧。

倒數最後一天。

一大早鼻子就酸酸的，心情五味雜陳，兩個人有好一陣子都沒有說話，一前一後，默默走在色彩繽紛的林道上。這天是我們的結婚紀念日，原本預計要當天抵達加拿大的，但出發沒多久後就打消了這個念頭。剩下的三十八公里距離並不算長，只是趕到的時間可能已經天黑了，我不希望走到終點的時候，迎接我們的是一片烏漆抹黑的森林。那是屬於我們的特別時刻，我想要在有光的地方和步道好好說聲再見。

腦袋轉個不停，我陷在回憶的漩渦裡。想起五個月來的點點滴滴，那些風景、汗水和淚水，以及所以在步道上認識的朋友和陌生人，眼淚就止不住往下掉。我沒有壓抑情緒，也不打算停下，就這樣走邊哭，直到發現與呆呆的距離拉得太開才停下。回過頭看見她也正在流淚，橘色的防水手套也止不住她一股腦宣泄的淚水。

「很捨不得。今天是最後一晚了。」呆呆擦掉淚水說「你都不會想哭嗎？」

「嗯。」呆呆說。

我打開攝影機想要記錄這一刻，把鏡頭對著呆呆，問她走到這邊有什麼感覺。

「其實……」我露出不好意思的微笑，「我已經默默哭了好一陣子。」

「我覺得，走上步道沒有什麼理由，人生就是需要這樣子一段長長的旅程。沒有特別的原因，而是自己的生命受到這個需求。」呆呆止住了淚水，哽咽地給我一句果斷的結語：

「哎呀我想說算了，就把它哭完好吧。免得明天走到終點的時候，如果人很多會很難為情。」呆呆說。

「每個人都有一條自己的步道。」鏡頭轉向我。

「明天就要走到邊境。走到邊境之後的路就不叫ＰＣＴ了。」我嘆了一口氣，「沒想到撐了這麼久！原本以為這一刻會很開心，結果……」我接著說：「脫離步道的生活之後，要重新面對的事情會很複雜。雖然我真的很討厭爬坡，可是走步道其實比面對人生很多問題

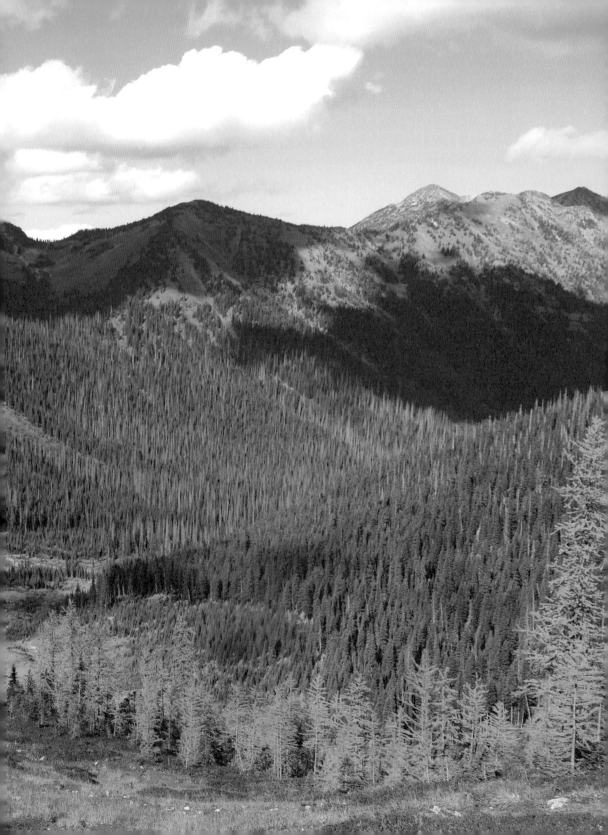

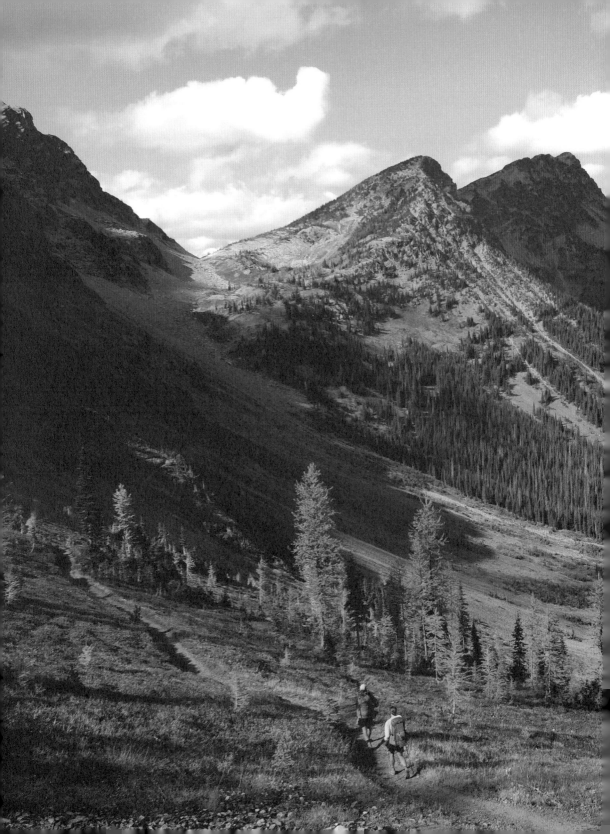

TIPS 30——太平洋屋脊步道有所謂的「十五度原則」，亦即步道坡度都不會超過十五度，因此路上會經過許多迂迴繚繞的之字坡。但實際上，我們常常覺得十五度原則是騙人的謊言，很多時候坡度陡得讓人叫苦連天。

簡單多了。」說著說著，我的眼眶又紅了。

「我在想，我們的生命在走完 PCT 之後會改變嗎？還是它會只存在記憶中？」呆問。

「會改變呀。」我不加思索地回答，「當你做了半年最誠實的自己，你不會再輕易把它割捨掉了。」

這天在太陽快要下山之前，我們一起走上步道的最後一段上坡。終點就在咫尺之間，我可以斷定，遠方那一端肉眼可見的山峰就是加拿大的領土。抬頭往盡頭的地方望去，我看見五六個黑色的剪影在上頭停駐，以為前面發生了什麼狀況，因為這道上坡一點都不困難，非常符合步道的「十五度原則」(TIPS 30)。直到走近之後，才發現大家都在眺望北方的風景。

最後一場雨並沒有落下，山上只有淡淡的微風，天空很安靜，沒有人說話。我發現有些人是前幾天路上見過的熟面孔，走路的速度都很快，卻在這時候越走越慢、越走越慢，慢到時間似乎都靜止了。我真希望時間靜止了。

下坡時經過最後一座霍普金斯湖（Hopkins Lake），我跟呆呆在距離終點六公里的地方紮營，度過步道上的最後一晚。

最後一天。

半夜從營地醒來，吃下最後一道早餐，然後躡手躡腳地把帳篷收進背包裡，我跟呆呆靜悄悄地出發。天色漸漸變亮後，原本幽暗的天空也變成清澈的藍色。空氣很清新，微弱的晨曦偶爾會穿過林蔭照在身上。一路緩下的步道走起來很輕鬆，不知不覺加快了腳步，思緒卻跟前進的方向相反，腦子裡開始回溯過去的一些片段。我想了很多事情，過去的，未來的，也想像終點的七十八號紀念碑實際上會是什麼模樣。

兩個月前還在內華達山脈健行時，路上巧遇了蘇珊阿姨，曾經在南加州和她共行過一小段距離，所以認出彼此的時候，我們像多年不見的老朋友熱情地擁抱。但同時我也發現，以

她當時完成的距離和速度不快的腳程，很明顯地並無法在雪季來臨之前走到加拿大，問她打算怎麼辦，她只笑笑地輕聲說了句：「無所謂，我打算走到一個很美的地方，把它當作我的終點，這樣我就滿足了。」我一直很喜歡這句話，不曉得蘇珊阿姨走到哪邊了？那個地方美嗎？我也想看見她停下來的風景。

還有。第一天從起點出發後沒多久，我們在路上認識來自墨西哥的卡洛斯大叔，他的運氣很差，才剛出發就搞丟了手機、弄傷了膝蓋，步行速度非常緩慢。他教了我幾句他教的那一長串句子，只記得西語「你好」的發音是「歐啦」。不知道卡洛斯是不是還堅持著，如果還沒放棄的話，他會出現在哪裡呢？是不是也一樣設下了專屬自己的目的地？

我的腳步持續一左一右地向終點推進，卻已經在思考下一段旅程的目的地？

原本打算在沿途和他學習，但打從第二天開始就再也沒見到他了。我已經忘記他教的那一長串句子，只記得西語「你好」的發音是「歐啦」。不知道卡洛斯是不是還堅持著，如果還沒放棄的話，他會出現在哪裡呢？是不是也一樣設下了專屬自己的目的地？

我的腳步持續一左一右地向終點推進，卻已經在思考下一段旅程的目的地？

樣義無反顧地回頭？有何不可，人生總是充滿各種可能。

跨過最後一根倒木，走完最後一百公尺，時間的流逝像一座沙漏，在最後一撮細沙即將瀉完時，彷彿加速一樣，無聲無息，倏忽之間，我們已來到另一個起點。

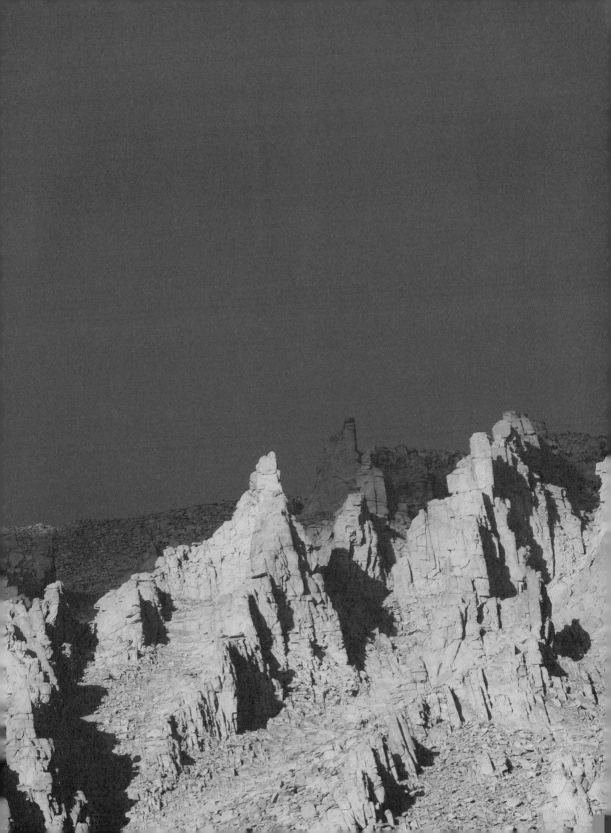

敬你

每年除夕圍爐之夜，我的阿公會從櫃子裡拿出一瓶珍藏好幾年的威士忌，放在桌上，但僅只是放著，我從來沒有看它被打開過。那瓶被當作慎重禮物讓阿公收下的威士忌，在當時已經是極具年份的陳年老酒，但生性節儉的阿公捨不得開瓶，他小心翼翼收在身邊像一個貴重的寶物呵護著。經過這麼多年的焠鍊與累積，應該是一瓶風味無與倫比、世間絕無僅有的好酒了。但是每當阿公把酒擺在桌上的團圓之夜，總被家裡滿堂子孫揶揄：「你拿出來幹嘛？根本也不會開來喝呀。」但阿公聽了也只是笑笑而已。

我不知道那瓶酒的來歷，也許只是很普通的品牌，在很普通的橡木桶裡用很普通的方法釀造出來的普通威士忌，而且或許早就變質到難以入喉了。但對阿公來說，那瓶酒在他心裡的分量是不可言喻的。

而我一直在想，如果我也擁有一瓶這樣的威士忌，究竟在什麼恰當的時機才會打開來飲用呢？想必是一個非常特別又具有紀念價值的時刻吧？要能夠毅然決定轉開軟木塞，而不需經過任何考慮，直覺想著「那今天就開這瓶酒來慶祝吧！」會是什麼樣的時刻呢？

我想現在就是打開這瓶威士忌和大家分享的時候了。感謝一路上提供協助的步道天使們，是你們讓這杯美酒越陳越香。

感謝：在彰化的爸爸、媽媽，在花蓮的媽媽，在天上的爸爸、弟弟，所有的家人；以及，派翠克、碗公、章天、章平、友婷、啟豪、小蕊、Eunice、Lorraine、Jason、Annie、思寰、洪爸、浚哥、延任、米內、乃元、俊吉、小傅、羅姐、致瑋、川貝母、建偉、靜芳、老王、Sam、張諾婭；我們的夥伴：Alex、Jimmy、小又、阿寶、培竹、武平。特別致謝：子敏、Steve、佑宸、Linda、美國的小姑姑、姑丈、Leo 叔叔、倩瑜、馬文、奧力薇、小亨利、Michael、Joshua、正耀大哥、Mike 大哥、儷烜、欣怡和三隻可愛的小貓；還有一路上為我們加油、打氣的朋友們。

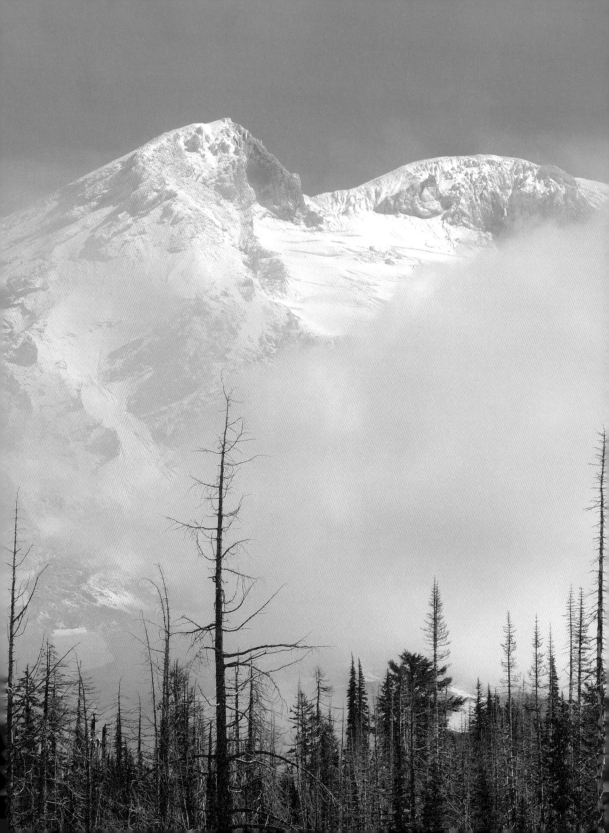

bonus

LONG-DISTANCE HIKING TRAILS GUIDE

—

長程步道健行指南

簡介

太平洋屋脊步道英文名稱是「Pacific Crest Trail」，一般簡稱為「PCT」，是一條位於美國西岸的長程健行步道。全長四二八六公里（二六五〇英里），大約是繞行台灣四圈的距離。南端由加州接壤墨西哥的邊界坎波鎮（Campo）開始，途經奧瑞岡州，一直連接到北方華盛頓州近加拿大邊境的78號紀念碑。

試圖一次完成徒步的人被稱為「全程徒步者」（Thru-Hiker），以日行三十公里的基本距離計算，平均至少需要以一百五十天的時間完成，從春天走到秋天，每年的四月到十月是最理想的時間窗口。實際經歷的氣候環境跨越春、夏、秋、冬四季，從熱帶沙漠型氣候、高地氣候、地中海氣候，一直到溫帶海洋氣候，穿越沙漠、森林、雪地，行經瀑布、峽谷、湖泊。超過九成的人由南邊出發，僅有少數挑戰者由北往南逆行。

步道主要緊依著兩大山脈而建，以南邊的內華達山脈（Sierra Nevada）和北方的喀斯喀特山脈（Cascade Range）為主。步道海拔最高點為四〇〇九公尺的森林人隘口。最低點則是海拔四十三公尺的「眾神之橋」（Bridge of the Gods），位於奧瑞岡州與華盛頓州界的喀斯喀特洛克斯城（Cascade Locks）。

步道途經二十三個國家森林、四十三個自然保護區，以及七個國家公園，包含極富盛名的優勝美地國家公園（Yosemite National Park）。園區內的約翰繆爾小徑與步道大致重疊，被譽為整條路線的精華。與美國其他長途步道相比，太平洋屋脊步道也是公認步道景觀最多變、景色最優美的一條。

歷史

● 一九三〇年代由柯林頓·C·克拉克（Clinton C. Clarke）提出，建議將美國西部各州的健行路線串接起來，當時建構了約二〇〇〇英里（三二〇〇公里）的潛在路線。

● 一九六八年，美國總統詹森通過國家步道系統法案，將PCT定為國家風景區步道。

● 整段PCT的修建工程至一九九三年才正式完成，至今每年仍有小幅度的調整，因此步道總距離會隨著森林火災繞道或是步道修建而略有增減。

● 一九九五年，知名作家雪兒·史翠德（Cheryl Strayed）挑戰健行一一〇〇英里，約PCT一半的距離。二〇一二年將這段故事寫成暢銷小說《Wild》。二〇一四年改編成同名電影《Wild》，書與電影中譯為《那時候，我只剩下勇敢》。

● 二〇一六年，台灣出現第一組完成全程徒步的挑戰者。

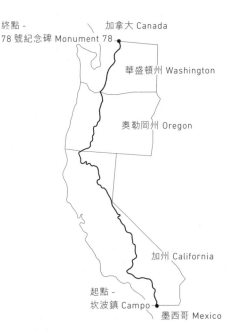

終點 - 78 號紀念碑 Monument 78

加拿大 Canada

華盛頓州 Washington

奧勒岡州 Oregon

加州 California

起點 - 坎波鎮 Campo

墨西哥 Mexico

南加州 ·············

距離

652 英里（1043 公里）

氣候

熱帶沙漠氣候、地中海氣候。日夜溫差大，白天高溫可達攝氏四十度，入夜後山區則降至十度左右。

景觀

在海拔較低的沙漠地帶，植物以仙人掌、矮灌木叢和耐旱的草地植被為主，偶爾在較高的山區會有常綠針葉林分佈，但普遍來說均無太多林蔭庇護。一望無際的黃沙遍野和晴朗無雲的藍天是最典型的南加州景觀，不過在早春的高海拔地區，若是遇見下雪的情景也不用太意外，可以在一天之內歷經四季的變化。

簡介

地形起伏不大，平均行走在一千五百公尺左右的山區，炎熱、乾燥的沙漠型氣候是最大的挑戰。由於自然水資源缺乏，需要注意水分、電解質及鹽分的攝取，否則極容易出現中暑的狀況。平均一天行動飲水的消耗量約四公升，所以很多人為了節省背包重量和用水量，在南加州乾脆都以不開火的乾糧為主。

沙漠地帶的響尾蛇和蜥蜴的數量非常多，行走需小心注意路況，每年都有傳出徒步者遭蛇吻的意外。但除此之外，在山區常常現蹤的蜂鳥可說是沙漠裡的精靈，每每在極度疲累的狀態下看見牠們都能獲得心情的紓解。

中加州 ·············

500 英里（800 公里）

高地氣候、地中海氣候。空氣既冷且乾，每年六月高海拔山區仍有大量積雪，偶有降雨及短發性風雪。

以松樹、冷杉、紅杉為主要分佈的樹林，在海拔超過森林線後轉為稀疏，其上多以裸露的岩層石塊為主，輔以淺短的樹叢和草甸。有別於單調的沙漠景觀，內華達山脈優美的高山湖泊、溪流和崇山峻嶺一向是吸引無數登山客前往朝聖的誘因，經典的約翰繆爾小徑（John Muir Trail）和優勝美地國家公園（Yosemite National Park）均在此一路段。

中加州的內華達山脈是整段海拔起伏最劇烈的部分，在進入核心的約翰繆爾小徑後，必須攀越重重隘口的考驗，是體力負荷的高峰時期。步道海拔最高點的森林人隘口就在此一路段，而距離步道不遠的美國本土最高峰惠特尼山，從支線過去可在一日內完成登頂。

內華達山脈秀麗的山水風光一向被譽為步道之最，有「光之山嶺」的美稱。水源不再是問題，只是若在融雪期前試圖通行，勢必得面對路徑被積雪掩蓋，以及涉水渡溪時可能暴漲的水量，建議結伴而行，避免落單。進入國家公園範圍依照規定需攜帶熊罐，隨時做好食物儲存的措施，以免與頻繁出沒的黑熊不期而遇。但實際上最可怕的是融雪期四處肆虐的蚊蟲，務必攜帶防蚊面罩，以免遭受無情的叮咬。

北加州

距離

540 英里（864 公里）

氣候

地中海氣候。通常在盛夏時節通行，所以氣候乾燥、炎熱，是森林火災時常發生的區域。

景觀

北加州承接內華達山脈，從太浩湖北邊的「荒野自然保護區」（Desolation Wilderness）開始進入喀斯喀特山脈，步道也正式與環太平洋火山帶接軌，山頂終年積雪的沙斯塔山和拉森火山是北加州的著名地標。脫離高海拔地區的植被以副熱帶針葉林為主，沿途景致秀麗，接近台灣海拔兩千公尺以上山區的風景。

簡介

從這邊開始徒步者要正式面對夏天酷暑的考驗，部分水源有可能提早乾涸，必須提防缺水危機。融雪期後的蚊蟲騷擾比中加州更加可怕，黑熊的活動也依然活躍，務必提高警覺。

北加州的補給相當方便，步道會經過沿途規模最大的南太浩湖市（South Lake Tahoe），可在此享用一頓賭場酒店的吃到飽大餐。接下來一路往北，西耶拉城（Sierra City）的三明治、切斯特鎮（Chester）的冰奶昔、塞亞德谷鎮（Seiad Valley）的巨無霸鬆餅挑戰都是讓人流連忘返的好去處。不過北加州崎嶇的地勢也並不輕鬆，從塞亞德谷鎮開始的連續上坡，被稱為太平洋屋脊步道最艱困的五英里（八公里）。

奧瑞岡州

457 英里（731 公里）

地中海氣候。夏季炎熱乾燥，尾段開始會有降雨的可能，需攜帶防雨裝備。

奧瑞岡州有「綠色長廊」之稱，路徑平緩，且多數設立於林蔭茂密的森林裡，在度過燠熱的北加州後，對徒步者來說可以稍作喘息。只是從火山口湖（Crater Lake）進入火山帶後，仍有一段路得走在暴露且堅硬的火山岩上，還好三姐妹峰（Three Sisters）、傑佛森山（Mt. Jefferson）和胡德山（Mt. Hood）遺世獨立的火山風景為壯麗。後段進入湖區後的林徑涼爽宜人，通過步道支線上著名的「隧道瀑布」（Tunnel Falls）後隨即進入與華盛頓的天然州界「哥倫比亞河谷」（Columbia Gorge）。

由融化雪水堰塞在巨大火山口而形成的火山口湖，優美的圓形湖面和清澈的深藍色湖泊可說是奧瑞岡州最美的風景。自火山口湖開始，越過一連串火山帶後，步道縱行在胡德山的範圍內，胡德山優美的山形與日本的富士山相似，也是當地原住民的聖山，更是奧瑞岡州的最高點和著名地標。

離開胡德山並通過鷹溪瀑布群後，步道就會來到整段步道海拔的最低點，也就是著名的「眾神之橋」（Bridge of the Gods），每年八月底在此舉辦的「太平洋屋脊步道日」是一場歡迎全程徒步者的盛會。此一路段的補給點多數為度假旅館，必須提前將補給包裹投寄於各處。

華盛頓州

距離

505 英里 (808 公里)

氣候

高地氣候、海洋型氣候。潮濕、多雨、雲霧密佈，大概是最接近台灣山區的氣候狀況，但從九月底開始北段會有降雪和暴風雪的可能，必須及早在十月前通過。

景觀

雲霧繚繞的山區特別容易讓人想起台灣的高山，尤其是密集的降雨和潮濕的環境，在深鎖的山區裡更顯飄渺、虛幻，走在華盛頓州會比其他地區來得更具「荒野感」。在雪季來臨前，紫紅色的越橘莓叢、橘黃的楓葉和高聳參天的紅杉，把九月的華盛頓州山區點綴得無比繽紛。尾段在北喀斯特國家公園耀眼的金松林 (Larch) 是入冬前最值得一看的植物景觀。

簡介

山羊石自然保護區 (Goat Rocks Wilderness) 刺激驚險的「刀刃之路」(Knife Edge)，從狹窄的稜線上可以看見華盛頓州最巨大的地標瑞尼爾山 (Mt. Rainer)。繼續往北進入瑞尼爾山國家公園的腹地，這邊是全世界降雪量最大的區域，必須把握時間在入冬之際的暴風雪來襲前走到終點，以免發生意外。

華盛頓州也許是難度最高的路段，最大的原因在於多變的氣候，頻繁的降雨會造成行程的延誤，此一路段必須準備齊全的防雨裝備和備糧。徒步者必須克服心理和生理的雙重考驗後，才能走到夢寐以求的加拿大邊境。

然而華盛頓州卻也是整段步道最接近「世外桃源」的區域，與世隔絕的景象比之中加州的內華達山脈有過之而無不及。

北加州

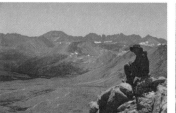

中加州

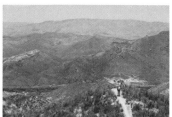

南加州

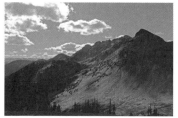

華盛頓州

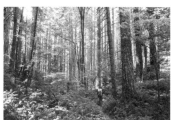

奧瑞岡州

長程步道健行指南

2

行前準備

太平洋脊步道的徒步計劃準備時間可長可短，有人三天內就決定出發，也有人花了數年的評估才付諸行動，但一般來説平均需要四到五個月的時間。準備事項包含擬定徒步計劃、設定補給點、採買合適的裝備和服飾、申請各式許可證和美國簽證，以及一連串的體能和戶外技能訓練。

就像在台灣登山需要申請入山證，並依規定取得入園許可一樣，在太平洋脊步道健行也必須向有關單位申請各式許可證（Permit）。雖然步道全線均未設置檢查哨，但在幾個熱門路線仍有機會見到在山區執勤的美國聯邦林務局巡邏員，因此全程徒步者仍需隨身攜帶紙本許可證以供檢覈。

1 短程徒步許可證 Shorter-Distance Permit

凡健行距離低於五百英里（八百公里）者申請。由於步道沿線會經過許多自然保護區、州立公園、國家森林公園和國家公園，不論是單日往返或是長天數的行程，依照規定進入該區域均需申請各式許可證。部分熱門路線和保護區必須個別上網申請許可證，並有名額限制門檻，也有可能需要付費；其它一般路線則可在登山口填寫入山申請，並自行投入檢核木箱中，無名額限制，也無需付費。

申請網址：各大園區之官方網頁

2 PCT 長程徒步許可證 PCT Long-Distance Permit

不管全程或分段徒步，只要健行（或是騎馬）距離超過五百英里（八百公里）者均可免費申請。許可證僅限太平洋脊步道沿線使用，如果要脱離主線至支線，徒步者必須另外申請單獨的許可證，並有可能繳付額外費用。脱離主線的定義是離開步道超過十五英里（二十四公里）的距離。

每年二月左右開放網路申請，總人數無限制，但為了因應逐年增加的健行人潮，太平洋脊步道協會自二○一五年開始提出新的規定，由南加州國界出發的北行者每日出發的名額上限為五十人，藉以控管每日人流，降低人類對自然環境生態的衝擊。

這紙長程徒步許可證除了用於檢核，在部分補給點甚至可以憑證換得免費的食物。例如朱利安鎮（Julian）的蘋果派，或是愛許蘭城（Ashland）卡拉漢旅館（Callahan's Lodge）的生啤酒一杯。

申請網址：www.pcta.org

3 加州用火許可證 California Fire Permit

在加州地區，不管是使用登山瓦斯爐具或是酒精爐、營火，均須向有關單位申請用火許可。然而在部分乾燥的區域，所有可控或不可控的明火均為禁止使用，舉例來説，在中加州的內華達山脈海拔超過一萬英尺的區域均不能使用營火。詳細用火規定請參考太平洋脊步道協會官網。

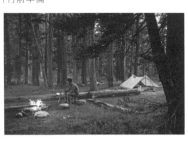

不管是否身在加州，山區生火都必須謹慎小心，
嚴守野地用火準則。

加州用火許可證最方便的申請方式是線上申請，在看完宣導影片後回答幾個簡單的問題即可取得，列印後並需隨身攜帶紙本證明。如未事先上網申請，也可在加州各地的林務局辦公室、遊客中心或巡邏站當面提出申請並取得。

申請網址 www.preventwildfireca.org/Campfire-Permit

4 加拿大入境許可證 Canada Entry Permit

與長程徒步許可證一樣，無論以步行或騎馬的方式通過邊境抵達加拿大，均需透過加拿大邊境服務局申請合格的許可證，除此之外沒有任何的合法途徑。太平洋屋脊步道的終點位於人跡罕至的國界上，要從步道返回文明世界的方法除了折返至哈茨隘口（Harts Pass）搭車離開，另一個大部份人選擇的方式是通過邊境，繼續往北步行約十四公里至加拿大境內的曼寧公園（Manning Provincial Park），從該園區內的度假飯店搭上往溫哥華市區的夜班巴士，再從市區選擇其他交通工具返回美國境內。不管是搭乘火車、灰狗巴士或是飛機回到美國本土，通過海關時均需出示此張許可證，證明自己是透過步行的方式入境加拿大。

最晚至少需要在出發前兩週，最早不得提前超過三個月的時間申請。線上填寫表格後，需要列印紙本並親筆簽名，掃描後以電子檔形式寄至 pacificcrestrail@cbsa-asfc.gc.ca，非美國公民需隨郵件附上護照、簽證和相關

證件的彩色檔案。審核通過後會以電子檔形式回覆，徒步者在過境時必須隨身攜帶紙本許可證。

申請網址：www.pcta.org

5 美國簽證 VISA

由於全程徒步平均耗費時間約五個月，所以入境美國的簽證形式並不適用一般的 ESTA 電子簽（入境時間僅九十天）。為了取得足夠的徒步時間，需要事先向美國在台協會提出 B2 旅遊觀光簽證的申請，透過填寫線上表格並完成臨櫃的簡易面試後，約可在一周之內取得停留一百八十天的合格簽證。但即使在台灣取得 B2 簽證，在入境美國海關時仍有可能遭到駁回，請在過境時隨身攜帶具公信力的任何證明以資查詢。簽證費用請依據當年公告之費用為準。

申請網址：www.ait.org.tw

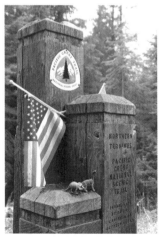

步道終點與加拿大交界的
七十八號紀念碑。

補給策略

正常情況下，一般人無法在步道上自給自足五個月的時間，食物的補給點跟裝備的汰換，都仰賴分佈在步道周圍的補給點或休息站，這是徒步健行者的生命維持線。補給的內容以食物為大宗，另外輔以地圖、衣物、裝備和各種可以克服所在地環境的資源，如防蟲噴霧、簡易冰爪、熊罐和防雨裝備等。

補給點包括各式規模的城鎮、商店、旅館、餐廳或休閒度假村等，全線約有八十個大小不一的補給點，徒步者可依據自身需求設定，比如說每七天補給一次，或是每一百公里補給一次。補給點之間最短距離為一天，最長可能間隔至兩週，一般平均需要進站補給的據點約四十個。

1 補給方式

預先郵寄：將事先準備好的補給包裹，透過郵局包裹或是當地的快遞服務寄送到預定的補給點，可以由家人朋友協助，或是在路途中購買後，自行寄往之後的補給點。缺點是使用彈性很低，有時候計劃變更後，無法親自領取包裹也是常有的事情。

沿途購買：在物資較為豐富的路段適用，食物的選擇性較多，也可以節省費用高昂的寄送費。但缺點是有時商品在小鎮的價格偏高，也可能買不到重要的資源，像是煮食必備的瓦斯罐，常常在偏遠的小鎮無法取得。

徒步者箱：也就是「Hiker Box」，利用以物易物的方式取得各式全新或二手的資源，可以得到鞋子、衣服、醫療用品、食物、電池、瓦斯罐……等，內容五花八門，所有想得到或沒想到的東西都有可能出現。

2 補給內容

固定性：食物、電池、燃料、藥品、維他命、夾鏈袋、衛生用品（衛生紙、衛生棉、濕紙巾）、醫療用品（繃帶、紗布）、地圖……等。

選擇性：季節性裝備，如冰斧、冰爪、雨具；區域性裝備，如熊罐、防蚊噴劑；汰換性裝備，如鞋子、襪子、鞋墊和衣物。

像雜物一樣堆放的徒步者箱（Hiker Box）。

後期水源充沛的山區則以快煮麵食為主。

食物選擇

初期在缺水的南加州路段以乾糧（行動糧、堅果和餅乾）為主食，每日可搭配一餐熱食（泡麵、快煮乾燥飯、快煮通心粉），也可準備電解質發泡錠加在水裡以調節生理機能。

離開南加州後，水源的問題獲得紓解，在燃料分量足夠的情形下，一天三餐均可用瓦斯爐烹煮熱食，食物的選項豐富許多，早餐可用墨西哥捲餅加入花生醬、巧克力醬或是袋裝鮪魚肉，飲品搭配即溶咖啡粉或茶包；午餐和晚餐可以選擇脫水食物、泡麵、快煮通心粉，並搭配蛋白質補給品，如：起司、肉乾、肉腸、袋裝鮪魚和罐頭肉。加冷水即可食用的燕麥片也是步道上的熱門食物選項，有多種口味可供選擇。

行進間的補充品則以五穀堅果、水果乾或是巧克力、營養棒為主，要注意脂肪、纖維素和維他命的均衡攝取。高卡路里的垃圾食物或零食可解口腹之慾，雖然不用擔心發胖的問題，仍要謹記不過量食用，儘量以有營養價值的食物為優先。

為避免口味變化或對重複出現的食物感到厭倦，可以攜帶少量調味料（鹽巴、辣椒粉、胡椒粉）、橄欖油或醬油添加在食物中。進補給站也要儘量攝取新鮮蔬果，維持身體機能的平衡。

進入後期有可能會進入「徒步者饑餓」（Hiker Hunger）的狀態，建議每次上山多帶一天三餐的分量，以免糧食提早告罄，或在山上遭遇風雪大雨而消耗殆盡。

戶外技巧與體能訓練

戶外經驗如登山、健行、野營、方位判讀和用火的知識是基本技能，而長時間待在野外，最好也要有醫療和處理傷創的基礎能力，並在出發前熟知面對野生動植物威脅時的迴避技巧。出發前最好能訓練山區負重行走、雪地健行和徒步涉水的技巧，並佐以適當的肌力鍛鍊，可以減少初期容易造成的運動傷害，也能在後期多變的氣候和路況中以臨危不亂的態度冷靜地應對。

沒有任何相關經驗不代表無法走到終點，走這條步道除了許可證規定的事項之外，並沒有任何限制和教條，所以無論男女老幼，任何年齡、性別、國籍和膚色都有同等的權利上路，挑戰者不該自我設限。但從事戶外活動仍需具備一定的技能與體力，如果有主動而積極的事前準備，在面對突發狀況時才有解決問題的基本能力，如此才可以更安全地完成旅程，同時也是對自己生命安全負責任的做法。

南加州水源極度缺乏，須以不耗水的乾糧為主食。

長程步道健行指南

3

裝備

美國的輕量化概念自一九九〇年代以來，由雷‧賈丁（Ray Jardine）的著作《PCT Hiker's Handbook》揭開序幕，當年他以三次全程徒步太平洋屋脊步道的經驗向世人推廣輕量化的優點，直接催生了蓬勃發展的輕量化登山趨勢。以發展的脈絡來說，太平洋屋脊步道就是輕量化觀念啟蒙的搖籃一點也不為過。

全程縱走太平洋屋脊步道平均至少耗時五個月的時間，徒步者必須倚賴身上精簡的裝備應付多變的地形和氣候環境，因此全身上下所有的家當都必須符合「輕量化」和「多樣化」的原則，不僅能夠更方便快速地移動，也可以減輕長期健行對身體造成的負擔和傷害。此外，適合長途健行的裝備並不一定要是最好、最貴，而是以最輕便、最耐用為優先考量。比如說，步道上最常見的防水袋是一般的夾鏈袋，最穩固的水瓶是是超市買的寶特瓶，這些商品具有容易取得、價格經濟的優點，非常受到徒步者的歡迎。

輕量化的思維著重在突破舊觀念的箝制，鼓勵開創、自由、冒險的精神，浪漫主義的色彩十分強烈。然而在經過一百六十天的旅程之後，發現很多人似乎對輕量化觀念的過度高漲產生了反思，抱持我行我素態度的徒步者仍不在少數，甚至反其道而行回歸使用舊式的工具，演變成另一種獨立自主的精神宣示。畢竟，穿上合身的西裝不代表體重就變輕了，建立輕量化的腦袋比購買輕量化的裝備明顯重要得多。簡單用一句老話來說：「沒有不好的裝備，只有不適宜的天氣」。

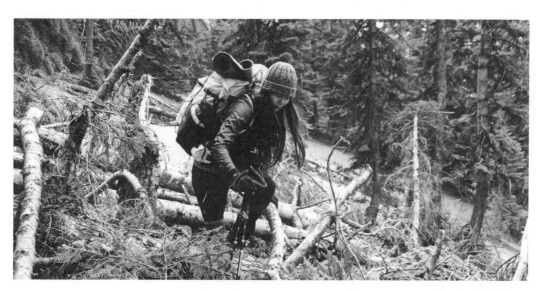

1 鞋

與一般認知在野外健行就得穿上登山皮靴的觀念不一樣，在以「輕量化」為第一原則的美國長程徒步文化中，不管是任何指南或是山友的建議，通常都是以透氣又不防水的野跑鞋（Trail Run Shoes）為主，因為它具有輕量、透氣又快乾的特性，只要足部能常保乾爽就可以減少水泡發生的機率，而且就算涉水過溪或因降雨淋濕，也能在日照下迅速恢復乾燥。更重要的是，長時間的步行會加速鞋子的耗損，野跑鞋具有價格優勢，也不需要花太多時間馴鞋，在需要汰換裝備的時候，可以縮短雙腳的適應時間，快速銜接回原本的行程。只是短筒的野跑鞋需要更強健的肌耐力來支撐踝部關節，也得具備更好的身體協調性，因此在旅程開始前，最好能夠有一段時間的適應期，以免一下子從靴子換成跑鞋的速度太快，若是因此造成運動傷害可就適得其反？

而在一樣的環境氣候條件之下，防水的登山靴不僅穿來悶熱、堅硬、磨腳，而且一旦進水後又得面臨更難乾燥的窘境，因此在步道上幾乎是絕跡的產品。不過這似乎已根深柢固的觀念，其實也並不是那麼牢不可破，在最艱困難行的內華達山脈，我全程使用登山靴在高海拔山區健行反而獲得比野跑鞋更舒適的感受。

• 低筒的野跑鞋在砂土路面很容易有小沙子跑進去，建議搭配輕便的短綁腿。

• 可針對自身足弓高度購買適合的鞋墊，或是接受專業醫師評估訂製專用鞋墊。

• 襪子越合腳就越不會長水泡，效果最好的是五趾健行襪。

• 一般來說，一雙野跑鞋建議的使用壽命是八百公里至一千公里。所以一趟行程下來大概需要五雙鞋子。

• 步道常見型號：Altra Long Peak 2.5、Salomon XA Pro 3D、La Sportiva Helios 2.0、New Balance Ledville V3。

2 背包

套用一貫的輕量化思維，長徒健行使用的背包多以簡易的支架取代傳統慣用的大型內鋁架，並採用如Cuben Fiber、Dyneema或X-Pac等輕量布料作為主體材料，重量約在一公斤上下，約是傳統背包的一半或三分之一輕。收納方式以獨立桶身為主，刪去多餘的拉鍊和隔間，外型多半看來有弱不經風的第一印象，甚至產生背起來不舒服的錯覺。然而細究之下，可以發現不管是胸扣、腰帶、外袋等基本構造一應具全，若是打包得宜並搭配合適的輕量化裝備，整體舒適性並不會比一般背包差。因此雖然容量較小（介於四十至六十公升），卻也能輕鬆應付短至三天，長至兩週的長時間健行。

而考量到穿越的地形和氣候非常多變，製造商也會增加背包外掛的擴充性，導入彈性繩、扣環、織帶和彈性網布的設計，可以額外放置睡墊、冰斧、水壺，大大提升使用的便利性。世界上多數的輕量背包品牌多數

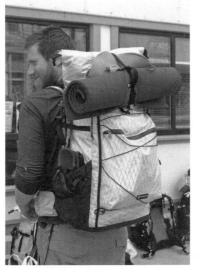

來自美國，這是因為創辦團隊幾乎都是長徒健行的愛好者，透過自身的使用經驗所開發的產品，往往也都能符合長程徒步者的需求。

- 選用捲蓋式開口（roll-top）的背包，包體可大可小的彈性空間更適合長時間健行使用，集單日包和多日包的優點於一身。

- 雖然輕量布料多數具有抗撕裂、耐磨又防水的功效，但建議內部還是準備一個大型的防水背包內袋。防水袋容量要大於背包容量的最大值，不僅防護性更高，也能充當半身露宿袋於野外使用。

- 在加州山區黑熊頻繁出沒的地區需要隨身攜帶熊罐，購買前最好能夠確認背包有放置大體積熊罐的設計。

- 基本重量（扣除飲水、實物和燃料）最好能控制在七公斤左右，而打包後切勿將總負重設定超過十四公斤，以免失去使用輕量背包的意義與初衷。

- 步道常見型號：ULA Circuit、Osprey Exos、Zpacks Arc Blast。

3 帳篷

步道上最主流的輕量帳篷是以 Cuben Fiber 布料製成的單層非自立帳，雙人帳加上營釘約七百克左右，幾乎是一般登山帳篷一半的重量，而且體積小又好收納，非常受到輕量化玩家的戶外經驗，需要尋找一塊既擋的方式非常仰賴搭帳者的戶外經驗，需要尋找一塊既擋風又平整的營地，還要能細心調整營繩鬆緊度與營釘的位置，才可以搭造出堅固又能抗風雨的帳篷。而且在某些環境條件下，例如堅硬又佈滿碎石的地表、強風吹拂的草原、大雨不停降下的山區，對輕量化帳篷的存在其實是個考驗。

因此大部份人使用的仍是總重約一千五百克左右的自立式登山帳篷，不僅搭建快速方便，而且雙層的設計能有效減少內部結露的情況，尤其在潮濕陰冷的華盛頓州山區，在大雨紛飛的時候，可以先搭起外帳躲雨，等到身體稍微乾燥後再把內帳掛起，減少裝備受潮和身體失溫的風險。而在烈日的沙漠地區若是找不到一處林蔭，也可搭起外帳當作臨時庇護所。

至於更極端的徒步者，索性連帳篷都不帶，僅只使用一片防水布，以野宿的方式睡在搭起的天幕之下；又或者乾脆連天幕都省了，只鋪一塊睡墊，套上睡袋便以美國人俗稱的「牛仔式露營」（Cowboy Camping）露宿荒野、徹底體驗與天地融合的美妙。但是在蚊子肆虐的山區，這就是一種折磨了。

- 可攜帶一塊吸水毛巾，用來擦拭結露或反潮的內外帳。

- 地布可使用裁切過的白色泰維克（Tyvek），既輕巧又好收納，還可以當作搭便車時舉在手上的海報。

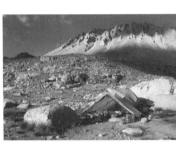

4 睡眠系統

由於縱跨緯度很廣，健行的時間也很長，季節的變化因此有了四季之分，甚至在一天之內體驗春夏秋冬的變化也並非不可能。所以即使在沙漠型氣候的南加州，入夜後的曠野溫度仍低得令人難耐，羽絨睡袋建議以舒適溫度負七度為標準，並可視個人身體狀況略為調整。女孩子的體質較易受寒，建議使用保暖度更高的睡袋。

睡墊有泡棉式和充氣式兩大系統，泡棉睡墊使用方便、快速，可當休息的椅墊，不必耗費時間打氣或吹氣。但是體積大、不易收納，使用時間增加後會因為體重的擠壓而變扁，因而漸漸失去隔離性和舒適性；充氣睡墊收納體積小、厚度較高，睡起來比較舒服，但是輕量的睡墊表布很容易破，有可能因為營地的碎石或是星火燒燬而破損，所以必須隨身攜帶修補貼布。以我們的觀察看來，長程徒步者青睞的款式兩者各半，所以挑選自己慣用的睡墊即可，沒有絕對的標準答案。

- 建議攜帶備用的營繩、營釘和維修套件。
- 步道常見型號：Zpacks Duplex、Big Agnes Fly Creek UL2、Big Agnes Copper Spur UL2。
- 務必保持羽絨睡袋的清潔，不僅是顧慮到衛生問題，也是為了避免髒污油漬造成保暖效果降低。有太陽的時候可攤平曬一會兒，其它時候得乖乖存放在防水袋裡。
- 可使用魔術頭巾將用不到的衣物包裹成枕頭，柔軟的觸感在野外堪比家用枕頭。
- 不管睡墊的 R 值表現如何，只要覺得背脊傳來一陣寒意，就請盡量在睡墊下鋪上所有俱有隔離效果的衣物、防水袋或是塑膠袋，如此可以大幅提升保暖度。
- 選擇輕量化的被褥式睡袋（Quilt），去掉拉鍊跟帽兜，可以省掉不少體積跟重量。
- 步道常見睡袋型號：Zpacks 20°F、Western Mountaineering UltraLite 20°F。
- 步道常見睡墊型號：Therm-a-Rest NeoAir XLite、Therm-a-Rest Z Lite Sol、Sea to Summit UltraLight Insulated。

5 厨房系統

爐具的選擇以輕便型瓦斯爐為主，優點是體積小、重量輕，而且燃料取得容易。大多人青睞的款式是一體式的封閉式爐具，套上專用外鍋便有極佳的防風效果，除了可以提升燃燒效率、節省燃料，在風大的山區也省

去使用擋風板的麻煩。以實際使用經驗為例，在三餐煮水的使用情況下，一般二百三十克的高山瓦斯罐可以支撐六到八天，這比一般獨立的開放式爐具來得有效率許多。缺點是必須使用綁定規格的鍋具。

鍋具容量的選擇必須考慮後期因「徒步者饑餓症」而增加的食量，以及在寒冷的山區常常需要額外煮些熱水泡咖啡或是熱巧克力，所以儘量不要為了輕便而選了過小的容量。餐具則以多功能的湯叉最受歡迎。中大型廚刀的使用機會不多，一把小型摺疊刀就已足夠。

廚房系統裡最重要的是濾水器。由於沿路山區生態系統豐富，動物糞便造成的寄生物污染很多，尤其是加州的鞭毛蟲常引起嚴重的腹瀉、腹痛或脹氣，不管是任何水源都必須謹記過濾後才能喝的鐵則。以濾水器過濾後的水不需煮沸便可飲用，但若是使用碘片這類化學淨水的方式，通常要等候半小時以上才能喝，而且無法過濾雜質也常有異味，通常是緊急時刻才會使用。

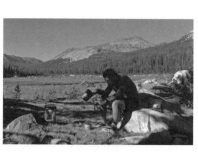

• 使用明火的酒精爐、柴火爐或搭配燃料錠的爐具，常因安全問題在乾燥的山區被禁止使用，雖然極其輕便，但在長程步道上反而並不多見。

• 濾水器的濾芯若是結凍會失去效用，因此在溫度低的山區可裝進夾鏈袋，並置放在睡袋裡避免受凍。

• 可以額外攜帶一只五百毫升的耐熱水瓶，加入熱水後可以充當簡易熨斗，雨天時非常實用。

• 步道常見爐具型號：MSR PocketRocket、Jetboil Flash、Soto OD-1RX WindMaster MINI。

• 步道常見濾水器型號：Sawyer Squeeze、Sawyer MINI、Platypus GravityWorks。

6 服裝

羊毛底層衣有抑臭、透氣和優異的溫控效果，因此不管是在炎熱的南加州沙漠，或是在寒冷潮濕的華盛頓州山區，我們仍是從頭到尾緊緊穿著一件長袖羊毛衣，藉此度過烈日曝曬和驟降風雪的侵襲。尤其連續多日在山區健行，即使進城補給也不見得有洗滌衣物的機會，羊毛衣抑制體臭的優異表現，似乎有提升搭上便車或是獲得友善援助的機率。

至於中層雖然仍以質輕又保暖的羽絨外套為主，但以我們的經驗來看，一件可重複清洗又不需刻意保養的化學纖維填充的外套，似乎才是更適合長途健行的保暖首選。在偏僻的補給鄉鎮裡，一般徒步者是無瑕處理得用心呵護的羽絨製品，所以穿在身上累積多日的味道和污漬總是讓人頭痛。

一般來說，在太平洋屋脊步道的下雨天只佔全部旅程的百分之十而已，風雨衣使用的機會不多，卻是不可輕忽的重要裝備。除了可以提防突如其來的降雨，也能在溫度驟降的夜間山區充當額外的地墊，藉以增加隔離層以阻絕地面竄出的寒氣。

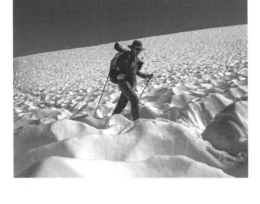

- 建議準備一套輕薄的長袖底層衣和內搭褲，睡覺前換上這套衣服，可以保持睡袋內部的清潔，也能提升睡眠的舒適性。
- 任何棉質的衣物都儘量避免。長袖比短袖實穿，而短褲容易遭受有毒植物感染或蚊蟲的叮咬，輕薄透氣的登山長褲是最適合的下半身防護。
- 輕便透氣的遮陽帽為必備，防水的圓盤帽則不是那麼推薦，因為容易造成悶熱並發出汗臭。保暖帽要另外準備。
- 步道常見羊毛衣型號：icebreaker GT 系列、Smartwool NTS 系列。
- 步道常見保暖層型號：Patagonia Nano Puff、Patagonia Ultralight Down、Mountain Hardwear Nitrous Down。
- 步道常見風雨衣型號：Marmot Precip、Patagonia Torrentshell、Outdoor Research Helium II。

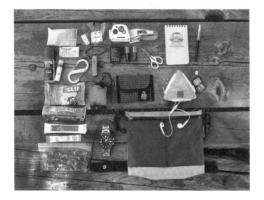

7 配件

- 指甲剪：在步道使用刀子的機會不多，所以選擇附有指甲剪功能的多功能萬用刀就已足夠。
- 藥品、營養補充品：如腸胃藥、止痛藥、感冒藥和維他命等，並依使用需求分配到不同的補給包裹，以免超過使用期限。
- 防蚊面罩：在融雪季節的山區，黑紗面罩是最有效的防蚊方式，可以隔離如影隨形的蚊子軍團。
- 衛生用品：牙刷、牙線、凡士林、衛生紙、濕紙巾、衛生棉等。以小包分量為主，並避免使用加有香氛味道的商品，可以減少野生動物騷擾的機率。
- 維修用品：大力膠帶、橡皮筋、迴紋針、簡易針線包。尤其是銀色的大力膠帶，可以用來修補睡墊、帳篷、登山杖和破損的鞋面、鞋底，堪稱萬用。

長程步道健行指南

4

建議路線

中加州

路線名稱 約翰繆爾小徑 John Muir Trail

健行距離 338公里，約二至三週可完成。

起訖地點 起點：優勝美地國家公園內的快樂島 (Happy Isles)
終點：惠特尼山頂 (Mt. Whitney)

路線簡介

用再多的形容詞似乎都難以完整詮釋約翰繆爾小徑的風景。循著這條經典步道，可以深入被約翰·繆爾盛讚為「光之山嶺」的內華達山脈，美不勝收的風景像是快速列車經過一樣讓人目不暇給，若是有充足的旅遊時間請務必細細品嘗它的點點滴滴。

步道最大的考驗是八道海拔均在三千公尺以上的隘口，最高點的森林人隘口 (Forester Pass) 有四〇〇九公尺之高，然而最壯觀的湖光山色也都散佈在隘口兩旁，宛如仙境的景致令人歎為觀止。路線的終點設在美國本土最高峰的惠特尼山頂 (Mt. Whitney)，建議可以在山腰的吉他湖 (Guitar Lake) 過夜並於清晨時摸黑登頂，氣候一向十分穩定的加州，從海拔四四二一公尺的峰頂看見完美的日出並不困難。唯需注意的是高海拔地區的雪況較為嚴峻，建議在大雪融化後的七月再行前往。

維吉妮亞湖（Virginia Lake）。

北加州

路線名稱　荒野自然保護區 Desolation Wilderness

起訖地點　起點：回音湖（Echo Lake）
　　　　　終點：蘇打泉鎮（Soda Springs）

健行距離　110公里，約五至七天可完成。

路線簡介　距離優勝美地國家公園北方不遠的荒野自然保護區，不僅徒步距離適中且往返交通方便，是加州另一處健行的經典路線。分佈在迪克斯隘口（Dicks Pass）兩旁的湖泊也猶如內華達山脈的風光一樣讓人無法離開視線，尤其是阿囉哈湖（Aloha Lake）狹長優美的湖岸，以及威兒瑪湖（Velma Lake）需要深入探索後才能窺見宛如秘境的浪漫風情，走在此段步道彷彿置身縮小版的約翰繆爾小徑。

若是有充裕的時間，可以按照地圖尋找由西耶拉俱樂部（Sierra Club）經營的四棟年代悠久的山中小屋，傳統的石砌基座搭配實木構造的山屋，屋子裡充滿歷史刻畫的痕跡和各式陳年老件，為這條路線增添許多濃濃的人文風味。小屋由南至北分別是勞德洛小屋（Ludlow Hut）、布萊德利小屋（Bradley Hut）、班森小屋（Benson Hut）和彼德古拉伯小屋（Peter Grubb Hut）。

由迪克斯隘口（Dicks Pass）往下可見湛藍的迪克斯湖（Dicks Lake）。

奧瑞岡州

．．．．．．．．．

路線名稱 火山口湖 Crater Lake

健行距離 湖區周圍有數條十公里內的短程步道，均可用半天的時間完成。

起訖地點 火山口湖國家公園

路線簡介 位於太平洋屋脊步道東側的環湖支線，可從火山口湖國家公園的遊客中心出發，由湖畔的西側開始徒步，沿途經過的探索觀景點（Discovery Point）、守望者觀景點（Watchman Overlook）和尾端的梅里恩觀景點（Merriam Point）都能從高點看見火山口湖的全貌，以及凸出於湖面的巫師島（Wizard Island）。

約七千七百年前的馬扎馬火山（Mt. Mazama）猛烈爆發後塌陷，距今約一百多年前的火山口，開始被四周融化的雪水匯聚而成一座深邃的湛藍湖泊，深度達六五五公尺，是全美國最深的高山湖泊，也可能是整段步道途經最清澈的湖泊。在此處可停留二至三天，從湖的東西兩側欣賞他日出與日落的風景，見證這美國西岸最耀眼的一顆藍鑽。

由梅里恩觀景點（Merriam Point）欣賞到的廣闊湖面和巫師島。

華盛頓州

路線名稱 山羊石自然保護區 Goat Rocks Wilderness

健行距離 110公里，約四至六天可完成。

起訖地點 起點：鱒魚湖鎮二十三號公路步道口（Trout Lake Road 23 Trailhead）

終點：懷特隘口（White Pass）

路線簡介 位於山羊石自然保護區內的「刀刃之路」（Knife Edge）全長約四公里，連綿在稜線上的狹小步道乍看來很驚險，但實際走起來非常安全。不過華盛頓州的氣候較不穩定，如果有鋒面來襲，在暴露的山徑上遭遇強風驟雨有可能連站都站不穩，出發前謹記要注意當地的天氣預報。

步道一旁的麥卡爾冰川（McCall Glacier）與終年積雪不退的老雪山（Old Snowy Mountain）、北方的瑞尼爾山（Mt. Rainer）和南面的亞當斯山（Mt. Adams）交織成一幅波瀾壯闊的絕世美景，常常被引用為太平洋脊步道最具代表的取景點。

短程健行者建議攜帶冰爪，有一段兩百公尺長的雪坡較陡，需要小心通過。若是考量交通問題，可以由懷特隘口徒步至此，來回距離約八十公里，約可以用四天時間往返。

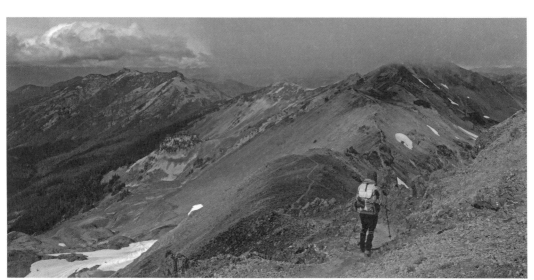

看來驚險刺激，走來心曠神怡的刀刃之路。

搞懂PCT的30個關鍵字

全程徒步 Thru-Hiker — 022

只走某一路段的方式，在美國有個術語叫「分段徒步」(Section-Hike)，而打算從頭走到尾的人則被稱為「全程徒步」(Thru-Hike)。每年有上千人挑戰全程徒步，但順利走到終點的人可能不到三成。

營地 Tentsite — 031

太平洋屋脊步道沿線除了少數幾個環境保護區，幾乎所有步道上的空地都能免費過夜，所以並不需要趕著走到規劃好的營地或山屋。行程的自主性很高，相對來說輕鬆許多，只是該走的進度不能少，帶幾天食物就走幾天的路。尤其在常鬧乾旱的南加州水資源異常珍貴，在曝曬的陽光下健行，必須攜帶足夠的飲水才能應付身體的基本需求。

太平洋屋脊步道開幕派對 PCT Kick Off — 032

傳統上在莫蕾娜湖邊的露營車營地 (Lake Morena County Park)，每年都會舉辦一場所有太平洋屋脊步道徒步者的「菜鳥派對」(PCT Kick Off)，許多完成挑戰的人會特地回來這裡共襄盛舉，一起慶祝健行季節的到來，是一場菜鳥與老鳥的歡樂聚會，可惜在二○一六年因為場地因素而取消舉辦。

里程數 Mileage — 035

在太平洋屋脊步道，大家習慣將沿途的地名標上距離，以起點的○英里開始，一直到終點的二六五○英里為止。舉例來說，莫蕾娜湖在第二十英里的位置，拉古納山則位於第四十二英里。

步道天使與步道魔法 Trail Angel & Trail Magic — 037

步道天使 (Trail Angel) 是一種類似志工的角色，在國外一些長途步道都可以見到他們的蹤跡，在美國的徒步文化尤其盛行。住在步道附近的天使們，在每年的健行季節來臨時，提供家裡的空間讓非親非故的徒步者過夜、露宿，並提供熱食、啤酒和無線網路。有些天使還會在缺乏水源的路段，放置數百加侖的乾淨飲水供人飲用；或是在物資補給不易的偏遠地區，用裝滿汽水和食物的行動冰箱，提供饑餓又疲憊的徒步者一個接近魔法的美好體驗。這些像魔術一樣變出來的驚喜被稱為「步道魔法」(Trail Magic)，是步道天使為所有長程徒步者準備的貼心禮物，每遇到一個步道魔法，就像挖到一個藏寶箱，它是沙漠裡的綠洲，是彩虹上奔跑的獨角獸，比任何美景都還叫人興奮。

步道名 Trail Name — 046

在戶外領域，美國人很時興用步道名 (Trail Name) 彼此稱呼，畢竟來來往往的人那麼多，要記住陌生人的名字並不簡單，所以通常會由一個人的喜好、特徵或發生的趣事作為綽號。步道名通常是爭取來的，由別的徒步者為你命名，用在簽到簿和其他人聯繫或收取包裹時使用。很多同行好一陣子的夥伴，甚至連對方的真實姓名都不曉得。

健行三冠王 Triple Crown of Hiking — 047

阿帕拉契小徑是美國東岸的長途步道，總長約三五○○公里，與西岸的太平洋屋脊步道齊名，兩條都是許多美國人夢寐以求的經典路線。如果已經完成東西兩岸的長程步道，再加上位於中間內陸，總距離約五千公里的大陸分水嶺步道 (Continental Divide Trail，CDT) 就能得到榮耀的「健行三冠王」(Triple Crown of Hiking) 稱號。難度之高，一般得花上至少兩三年的時間才能一次完成這三條路線。

徒步者箱 Hiker Box —— 049

顧名思義，徒步者箱（Hiker Box）是大家拿來交換物資的地方，通常是幾個破爛的紙箱，出現在步道沿途各個補給站，像是旅館、商店、郵局、餐廳或步道天使的家，裡面有地圖、電池、藥品、繃帶和食物，很多人不想背或是毀損的裝備也會丟進去，大家各取所需，是一種資源互惠的概念。不過對一般人來說，所謂「徒步者箱」的外觀看起來比較像是垃圾堆。

全休日 Zero Day —— 051

全休日（Zero Day），意思是什麼都不做，里程數的推進距離是「零」，是用來休息和調整節奏的日子，如果用工作來比喻，全休日就是徒步者的週末，只是我們可以自由決定哪天要「休假」。半休日（Nero Day）顧名思義就是只休息半天。

捐獻金額 Donation —— 056

雖然是類似志工的角色，但步道天使提供的服務並非完全免費，太平洋屋脊步道協會非強制性地建議每人至少捐獻二十美元，用以支付水電、清潔，甚至伙食等基本費用。

徒步者饑餓症 Hiker Hunger —— 063

走長程步道一段時間之後，會染上一種叫「徒步者饑餓症」（Hiker Hunger）的毛病，症狀出現的時間因人而異，但共通點就是怎麼吃都吃不飽，一天至少可以吃掉六千卡路里的食物，這大概是八個排骨便當的熱量。而令人欣慰的是，即使吃了這麼多，卻怎麼也吃不胖。如果徒步旅行是痛苦的自我療程，那瘦身大概是最棒的副作用了。

登頂 Summit —— 070

基於太平洋屋脊步道全程都不會登上任何一座山頂的原則，路徑並不會規劃至步道沿線會經過的山頂，登頂是個人選擇，這與台灣以登頂為目標的登山文化不大相同。

野跑鞋 Trail Run Shoes —— 075

為了輕量化，也為了降低水泡發生的機率，多數人都選擇使用透氣、快乾的野跑鞋，但缺點就是容易有沙塵滲透進去。這幾乎是長程步道根深柢固的裝備文化，與傳統認知上應該穿著防水的皮製登山靴很不一樣。

基本重量 Base Weight —— 092

背包的基本重量（Base Weight）是指打包後，扣除食物、燃料和水的總重量。一般來說，輕量化的標準是將基本重量降至七公斤以下。長程徒步當然是背得越輕越好，但一味追求輕量化有時候反而會造成反效果，建立輕量化觀念遠比購買輕量化裝備重要。

振盪式徒步 Flip-Flop —— 095

全程徒步通常都是一個方向直通到底，但如果選擇來回跳躍的徒步方式，則稱為「振盪式徒步」（Flip-Flop），意思是先跳過不適合的路段，待時機成熟再回去補齊未完成的部分。由於氣候和森林火災等因素，這樣的徒步方式在太平洋屋脊步道是常見的選項。

北行者／南行者 Nobo / Sobo —— 098

由南向北的徒步方式叫做「北行者」（Nobo，North-bounder），由北往南則是「南行者」（Sobo，South-bouncer）。太平洋屋脊步道的徒步者有百分之九十五都是向北行走，春天從南邊出發，在冬季來臨之前的九月走到北方的加拿大。

熊罐 Bear Canister	熊罐（Bear Canister），在某些國家公園，如內華達山脈的優勝美地國家公園，官方強制規定必須攜帶熊罐，將任何會發出味道的隨身物品，如食物、保養品或垃圾都鎖進一個塑膠製的圓筒狀熊罐。這樣的做法其實是為了保護黑熊，因為依照規定，只要黑熊威脅到人類的生命，基於安全理由，園方就必須派人將牠安樂死。	113
健行裸體日 Hike Naked Day	裸體健行日（Hike Naked Day）這美國特有的步道文化源自於阿帕拉契小徑，每年夏至，遠離城市來到野外健行的戶外愛好者，脫下羊毛和聚脂纖維製成的機能服飾，在六月二十一日這天以裸體的姿態回歸大自然。不久後，這象徵自由、解放的裸體日便逐漸流傳至美國各地。	118
彼德古拉伯小屋 Peter Grubb Hut	彼德古拉伯小屋（Peter Grubb Hut）建於一九三八年，是為了紀念英年早逝的彼德·古拉伯本人而蓋。彼德在他年僅十八歲時死於一次單車旅行發生的中暑意外。當年他才剛從舊金山高中畢業。山屋由西耶拉俱樂部（Sierra Club）管理維護，該組織的創辦人就是美國國家公園之父——約翰·繆爾。	139
約翰·繆爾 John Muir	約翰·繆爾（John Muir，1838年4月21日－1914年12月24日）雖被尊為美國國家公園之父，實際上他出生於蘇格蘭，十一歲才移居美國。一八九二年創立西耶拉俱樂部（Sierra Club），連任二十二年直至過世。他是美國早期環保運動的精神領袖，也是許多美國人心中的英雄，他一句「群山在呼喚，而我必須出發。」（The Mountains are calling and I must go）成為傳世經典名言。喚醒無數愛山人進入荒野探索靈魂的原鄉。	167
隘口 Pass	隘口在美國稱作「Pass」，是兩座山峰之間較低淺的鞍部，由北往南一共有八個海拔超過三千公尺的隘口要通過，最後一個「森林人隘口」（Forester Pass）甚至高達四〇〇九公尺，是整條太平洋屋脊步道的最高點，比台灣最高峰的玉山還要高。在雪季期間，通過積雪的隘口風險很高，在狹窄的路徑上一個不小心就有可能失足自懸崖滑落。	168
安瑟·亞當斯 Ansel Adams	安瑟·亞當斯（Ansel Adams，1902年2月20日－1984年4月22日）是美國當代知名攝影師，出生於舊金山的富裕家庭，十七歲就加入約翰·繆爾創辦的西耶拉俱樂部，是一名狂熱的登山者。安瑟·亞當斯相當擅長明暗層次分明的黑白攝影，把大自然的磅礴氣勢和溫柔婉約都揉合在同一個畫面中，許多知名的攝影作品都以優勝美地為背景。在他過世當年，美國政府立即將原有的「尖塔自然保護區」（Minarets Wilderness）改為他的名字，用以紀念這位不朽的攝影大師。	169
徒步廢渣 Hiker Trash	從背包的尺寸跟著的破損程度，很容易就能分辨誰是全程徒步者。約翰繆爾小徑登山客的背包總是很大一顆，腳上穿著厚重的登山靴，身上的衣服比較乾淨、整齊、態度也比較悠哉；太平洋屋脊步道徒步者的模樣邋遢，幾乎都是不修邊幅滿臉鬍渣，背包很小，步伐很快，身上的衣服佈滿汗垢和污漬，鞋子總有幾個模樣邋遢的破洞，所以全程徒步者常常戲稱自己是「徒步廢渣」（Hiker Trash）並以此為榮。而且大部份人不只看起來像「Trash」，聞起來也像「Trash」。	177

尤吉的太平洋屋脊步道手冊
Yogi's PCT Handbook
182

《尤吉的太平洋屋脊步道手冊》(Yogi's Pacific Crest Trail Handbook)，由潔姬・麥克唐納（Jackie McDonnell）撰寫，「尤吉」是她的步道名。這本手冊幾乎涵蓋了所有關於太平洋屋脊步道的資訊和注意事項，書末有近三百頁的實用指南，沿著壓米線撕下後可依步道區段裝訂成數本小冊，方便分寄到沿途的補給點後取出並隨身攜帶查閱。

葛胡克太平洋屋脊步道指南
Guthook's PCT Guide
216

「葛胡克太平洋屋脊步道指南」(Guthook's PCT Guide) 是徒步者相當依賴的手機應用程式，提供步道沿線的城鎮補給指南，以及營地、水點和步道岔路等資訊。使用者可以在每個節點留下評語和注意事項，或是分享實用的交通、飲食心得。購買全線地圖約為美金三十塊，可下載離線地圖於無收訊路段使用。

步道意外
Accident on Trail
249

根據統計，在二○一五年以前，太平洋屋脊步道建置以來致死率最高的意外原因，其實是進城補給時發生的車禍。截至二○一六年底，因意外（包含摔落山谷、中暑和車禍）而不幸喪生的人數約為七人，失蹤一人。年僅三十三歲的青年克理斯・富勒（Kris Fowler）於二○一六年十月中旬自華盛頓的懷特隘口出發後，不幸在大雪冰封的山區失蹤。

騎馬
Horseback
250

太平洋屋脊步道為了維護山徑的原始風貌，並減少對環境的衝擊，全線嚴禁各式搭載引擎或輪子的交通工具通行。馬匹、騾子、驢子等駝獸是少數被允許於步道通行的動物，在內華達山脈一帶的驛站尤其仰賴這些四肢健壯的幫手。

溜溜球徒步
Yoyo
252

拿破崙走到終點又折返的徒步方式稱為「溜溜球徒步」(Yoyo)，傳統上的定義是從甲端點走到乙端點後，立即折返回甲端點，距離加倍，難度也加倍，至今只有兩個人完成這個瘋狂的壯舉。拿破崙當時說的是「Yoyo back to Washington」，代表他只溯走完華盛頓路段而已。

哈茨隘口
Harts Pass
262

從太平洋屋脊步道入境加拿大，不論有無申請簽證，都必須取得一張徒步入境加拿大的許可證。少部分沒有申請的人會在抵達邊境時折返，往南走三十英里（約四十八公里）後從哈茨隘口搭車回家。雖然必須多走兩天路，但也不失為一種與步道溫存的方法。

十五度原則
Gradient
266

太平洋屋脊步道有所謂的「十五度原則」，亦即步道坡度都不會超過十五度，因此路上會經過許多迂迴繚繞的之字坡。但實際上，我們常常覺得十五度原則是騙人的謊言，很多時候坡度陡得讓人叫苦連天。

步知道：PCT 太平洋屋脊步道 160 天 / 楊世泰文字；戴翊庭攝影
-- 初版 -- 台北市：時報文化，2017.05
296 面；17×22 公分 . -- (Hello Design 叢書；019)
ISBN 978-957-13-7008-8（平裝）
1. 登山
992.77 106006817

Hello Design 叢書 019

步知道──PCT太平洋屋脊步道160天

作者｜楊世泰　攝影｜戴翊庭　美術設計｜平面室　插畫｜川貝母　主編｜Chienwei Wang　企劃編輯｜Guo Pei-Ling
董事長｜趙政岷　總編輯｜余宜芳　出版者｜時報文化出版企業股份有限公司 108019 台北市和平西路三段 240 號 3 樓
發行專線─(02)2306-6842 / 讀者服務專線─0800-231-705・(02)2304-7103 / 讀者服務傳真─(02)2304-6858 / 郵撥─19344724 時報
文化出版公司 / 信箱─10899 臺北華江橋郵局第 99 信箱 時報悅讀網─http://www.readingtimes.com.tw
法律顧問｜理律法律事務所・陳長文律師、李念祖律師
印刷｜和楹印刷有限公司 / 初版一刷 2017 年 05 月 19 日 / 初版四刷 2021 年 12 月 24 日
定價｜新台幣 450 元

ISBN 978-957-13-7008-8
Printed in Taiwan